MUSÉE

DE

PEINTURE ET DE SCULPTURE,

OU

RECUEIL

DES PRINCIPAUX TABLEAUX,

STATUES ET BAS-RELIEFS

DES COLLECTIONS PUBLIQUES ET PARTICULIÈRES DE L'EUROPE.

DESSINÉ ET GRAVÉ
PAR RÉVEIL;

AVEC DES NOTICES DESCRIPTIVES, CRITIQUES ET HISTORIQUES,
PAR DUCHESNE AINÉ.

VOLUME V.

PARIS.

AUDOT, ÉDITEUR,

RUE DES MAÇONS-SORBONNE, N° 11.

1829.

PARIS. — IMPRIMERIE DE RIGNOUX,
rue des Francs-Bourgeois-Saint-Michel, n° 8.

MUSEUM

OF

PAINTING AND SCULPTURE,

OR

COLLECTION

OF THE PRINCIPAL PICTURES,

STATUES AND BAS-RELIEFS

IN THE PUBLIC AND PRIVATE GALLERIES OF EUROPE,

DRAWN AND ETCHED

BY RÉVEIL:

WITH DESCRIPTIVE, CRITICAL, AND HISTORICAL NOTICES

BY DUCHESNE Senior.

VOLUME V.

LONDON:

TO BE HAD AT THE PRINCIPAL BOOKSELLERS
AND PRINTSHOPS.

1829.

PARIS : PRINTED BY RIGNOUX,
8, Francs-Bourgeois S.-Michel's Street

NOTICE
SUR
FRÉDÉRIC ZUCCARO.

Frédéric Zuccaro naquit en 1543, à Saint-Agnolo in Vado, dans le duché d'Urbin. Fils d'un peintre, il apprit de son père les premiers élémens du dessin, et reçut ensuite les conseils de son frère Thadée, avec lequel il travailla souvent au Vatican, au palais Farnèse et au château de Caprarole.

Frédéric Zuccaro fut ensuite appelé à Florence par le grand-duc, et il termina les peintures de la coupole de Sainte-Marie-des-Fleurs, restée imparfaite depuis la mort de Vasari. Etant retourné à Rome, il y fut connu du cardinal de Lorraine, qui l'amena en France, et le fit travailler à l'ancien château de Meudon. Zuccaro alla ensuite à Anvers, et passa en Angleterre, où il fit les portraits des reines Marie-Stuart et Elisabeth.

D'un naturel changeant, il ne resta que peu de temps à Londres, et courut à Venise, où il termina la chapelle du patriarche Grimani, commencée par Baptiste Franco. Revenu à Rome, il termina la voûte de la chapelle Pauline, qu'il avait commencée plusieurs années auparavant; puis, appelé en Espagne par Philippe II, il fit au palais de l'Escurial des peintures, qui furent détruites après son départ.

Frédéric Zuccaro passa ensuite à Turin, où il peignit une galerie pour le duc de Savoie, puis fit imprimer dans cette ville un volume sur la peinture. Il alla enfin à Lorette et à Ancône, où il mourut en 1609, âgé de 66 ans.

NOTICE
OF
FRÉDÉRIC ZUCCARO.

Frédéric Zuccaro was born in 1543, at Saint-Agnolo in Vado, in the dukedom of Urbin. Being the son of a painter, his father taught him the first elements of drawing, and afterwards took advice of his brother Thadée, with whom he often painted at the Vatican, at the palace of Farnèse and at the castle of Caprarole.

Frédéric Zuccaro was afterwards called to Florence by the grand-duke, where he finished the paintings of the cupola of Saint-Marie-des-Fleurs; which were left unfinished, ever since the death of Vasari. Having returned to Rome, he was known there by cardinal de Lorraine, who brought him to France, and caused him to work at the ancient castle of Meudon. Zuccaro went afterwards to Antwerp, and then to England, where he made the portraits of the queens Mary-Stuart and Elisabeth.

Zuccaro, being naturally of a fickle temper remained but a short time at London, he travelled to Venice, where he finished the chapel of the patriarch Grimani, begun by Baptiste Franco. Being returned to Rome, he atchieved the arched vault of the chapel of Pauline, which he had begun many years before; and afterwards called into Spain by Philippe II, he performed at the palace of the Escurial some paintings, which after his departure were destroyed.

Frédéric Zuccaro went then to Turin, where he painted a gallery for the duke of Savoie, and published in that town a volume on painting In short he went to Lorette and Ancône, where he died in 1609, aged 66.

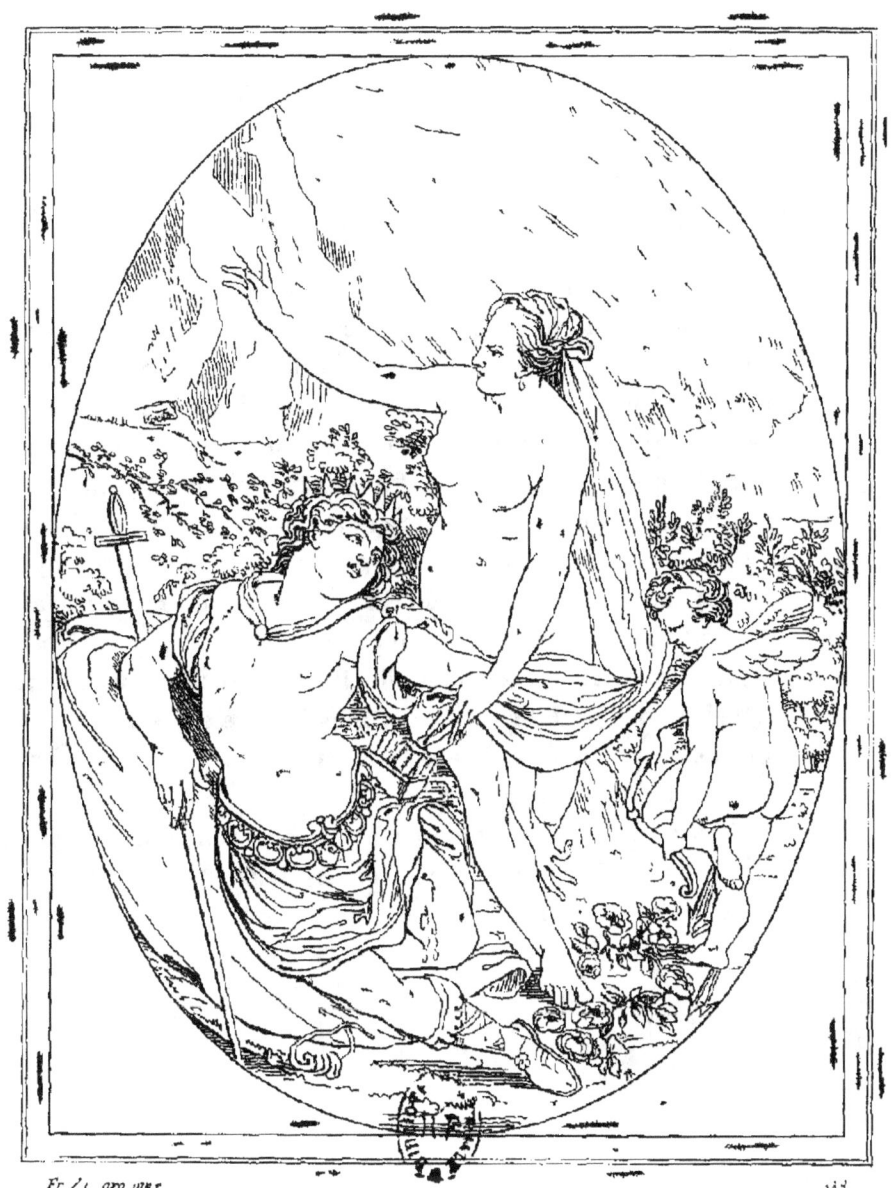

VENUS LT ADONIS

VÉNUS ET ADONIS.

Si le peintre Frédéric Zuccaro n'avait pas eu le soin de faire connaître le sujet qu'il s'était proposé de traiter, si les catalogues n'en avaient pas conservé le souvenir, il serait assurément bien difficile de reconnaître ici Vénus et Adonis.

Une femme d'une assez grande beauté, ayant l'Amour auprès d'elle, peut cependant bien être regardée comme la déesse de Cythère; mais comment reconnaître le chasseur Adonis dans le personnage nonchalamment appuyé sur un tertre que le peintre a pris la précaution de couvrir d'une draperie? Que signifie cette couronne placée sur sa tête, et à quel propos est-il vêtu d'une espèce de tonnelet dont on ne peut trouver d'exemple que dans les costumes de théâtre du commencement du xviiie siècle? On voit bien la blessure que lui a faite le sanglier suscité par la jalousie de Mars, mais il est difficile de comprendre comment cette blessure peut être mortelle. Déja la terre est couverte des anémones qui naquirent dans cette circonstance, et qui durent leur couleur au sang d'Adonis.

C'est une pensée ingénieuse d'avoir représenté l'Amour brisant son arc. La figure de Vénus est gracieuse et bien dessinée, mais la tête manque de dignité.

Ce tableau est ovale; il se voit dans la galerie de Florence.

ITALIAN SCHOOL. ~~~~~~ FR. ZUCCARO ~~~~~~ FLORENCE GALLERY

VENUS AND ADONIS.

It certainly would be very difficult to make out here Venus and Adonis, had not the artist, Frederic Zuccaro, taken care to mention the subject, he intended to represent, and had not the catalogues preserved the title.

A woman, of rather great beauty, with Cupid near her, may, however, be very well considered as the Cytherean Goddess; but, in the personage carelessly reclining on a hillock, which the painter has had the precaution to cover with a drapery, how are we to recognise the huntsman Adonis? What means the crown, placed on his head? and for what purpose is he dressed in a *tonnelet*, a kind of hoop, of which no example is known, except in the theatrical costumes of the beginning of the XVIII century? The wound, he has received from the wild boar, set against him through the jealousy of Mars, is certainly visible, yet it is puzzling to foresee how it can be mortal. The earth is already covered with the anemonies that sprang up on this occasion, and which are indebted for their hue to the blood of Adonis.

To have represented Cupid breaking his bow is an ingenious idea. The figure of Venus is graceful and well designed; the head, however, is wanting in dignity.

This picture, which is oval, is in the Florence Gallery.

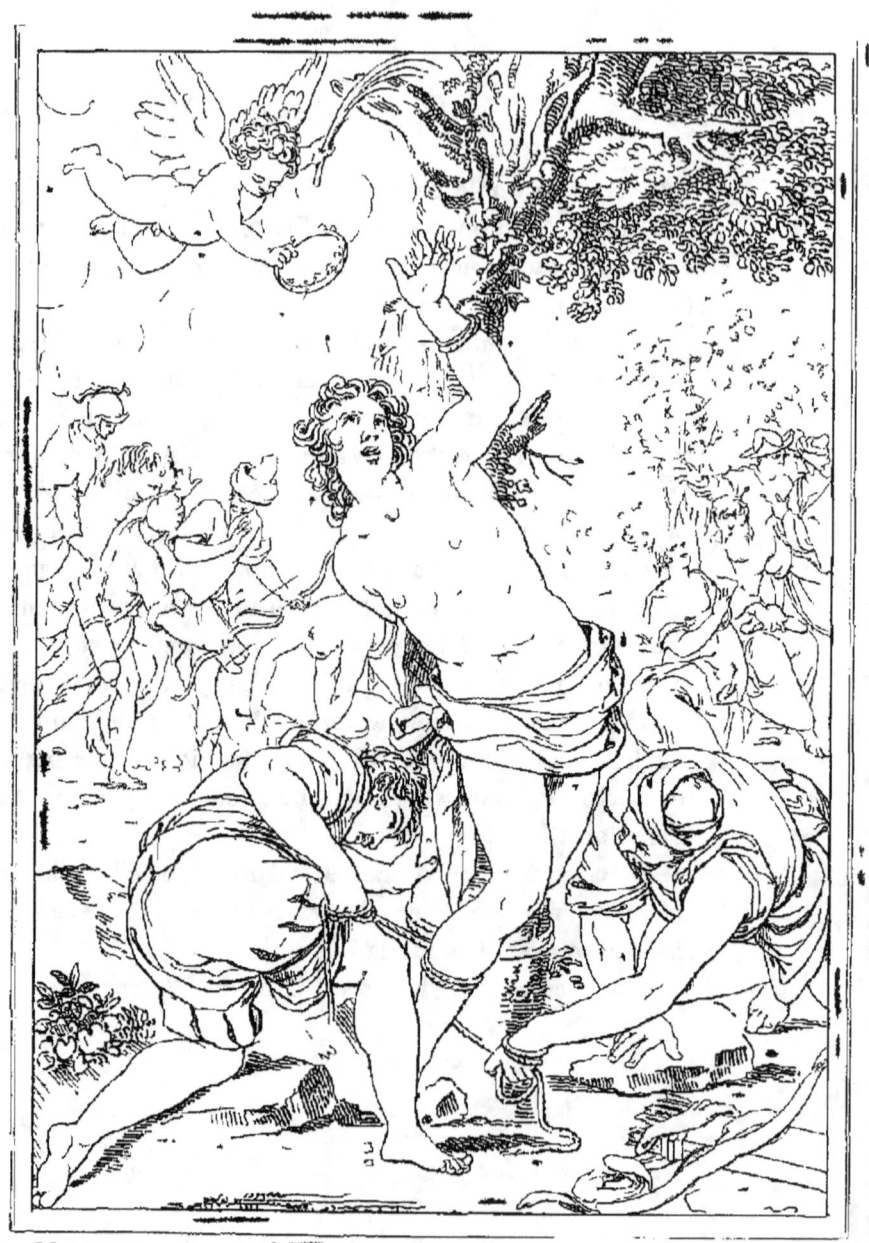

St SEBASTIEN

ÉCOLE ITALIENNE. J. PALME. CABINET PARTICULIER.

SAINT SÉBASTIEN.

Jacques Palme, en représentant saint Sébastien, a choisi l'instant où son martyre va commencer ; il n'a encore reçu aucune flèche, et les bourreaux l'attachent seulement à l'arbre : le saint lève les yeux vers le ciel, où on aperçoit un ange qui lui apporte la couronne et la palme du martyr, tandis que dans le fond on voit à gauche les archers chargés d'exécuter les ordres de Dioclétien, et à droite Irène avec d'autres chrétiens qui veulent au moins donner la sépulture au corps de saint Sébastien, lorsqu'il aura reçu la mort.

On a déja vu le même sujet traité par Ribera sous le n° 133, par Van Dyck sous le n° 285, et par Raphaël sous le n° 409. Ce qui engagea si souvent les peintres à traiter ce sujet est la dévotion particulière que l'on avait autrefois à saint Sébastien, le regardant comme celui par l'intercession duquel on pouvait obtenir la cessation de la peste.

On peut reprocher au peintre de n'avoir pas su conserver à ses figures la simplicité dont on ne doit pas s'écarter. La pose de la figure de saint Sébastien est un peu tourmentée ; celle du bourreau sur le devant est ridicule. Malgré ces inconvenances, ce tableau mérite cependant d'être admiré sous le rapport de la couleur, elle est très brillante ; le dessin en est correct, et l'expression sublime. Le groupe du fond à droite est d'une finesse de coloris et d'une exécution des plus précieuses.

Ce tableau est peint sur cuivre ; il a été gravé de la même grandeur par Gilles Sadeler.

Haut., 1 pied 3 pouces ; larg., 11 pouces ½.

*ITALIAN SCHOOL. GIA. PALMA. PRIVATE COLLECTION.

S᙭. SEBASTIAN.

Giacomo Palma, in representing St. Sebastian, has chosen the moment when his martyrdom is beginning: he has yet received no arrow, and the executioners are merely tying him to the tree: the saint raises his eyes towards heaven, where an angel is perceived, who brings him the crown and palm of a martyr; whilst in the back-ground, on the left, are seen the archers, charged with the execution of Diocletian's orders, and on the right, Irene, with other Christians, who wish at least to give burial to the body of St. Sebastian, after his death.

The same subject has already been seen, treated by Ribera, n° 133; by Van Dyck, n° 285; and by Raphael, n° 409. The reason that so often induced artists to treat this subject is the particular devotion formerly paid to St. Sebastian as it was considered that through his mediation the cessation of the plague might be obtained.

The painter may be reproached with not having known how to preserve in his figures that simplicity which ought not to deviated from. The attitude of St. Sebastian is a little forced: that of the executioner, in the fore-ground, is ridiculous. Notwithstanding these inconsistencies, the picture still deserves to be admired with respect to the colouring, which is very brilliant: the designing is correct, and the expression sublime. The group, on the right, in the back-ground, is of a delicacy in the colouring and of an execution of the highest finish.

This picture is painted on copper: it has been engraved in the same size by Giles Sadeler.

Height, 16 inches; width, 12 ½ inches.

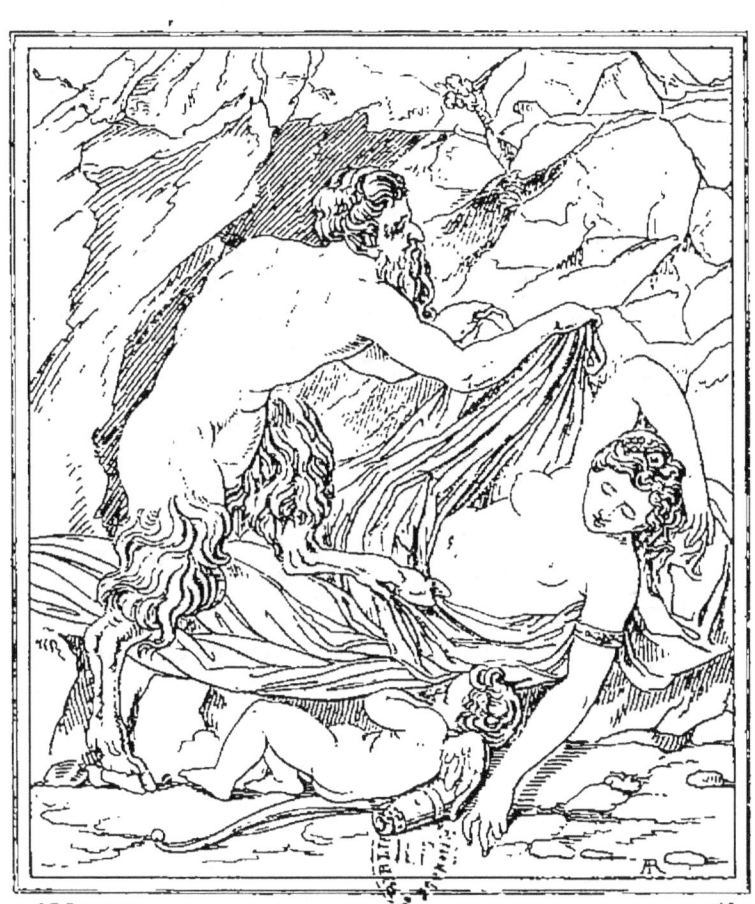

JUPITER ET ANTIOPE.

ÉCOLE ITALIENNE. J. PALME. CAB. PARTICULIER.

JUPITER ET ANTIOPE.

Cette composition paraîtrait offrir un satyre épiant une nymphe endormie, plutôt que le maître des dieux venant séduire une belle. L'Amour endormi, la richesse de la coiffure et celle du bracelet que porte cette nymphe, semblerait même indiquer Vénus; cependant ce n'est pas sous cette dénomation que le tableau est connu. On a cru y voir Jupiter sous la forme d'un satyre venant visiter Antiope, qu'il rendit mère d'Amphion et de Zethus.

En rapportant ce mythe, les anciens ont sans doute voulu faire sentir que l'éducation et l'esprit ne sont pas toujours nécessaire pour plaire aux belles.

Ce tableau était à Rome dans le palais du prince Pie, lorsqu'en 1771 il a été gravé par Joseph Périni.

Il est plein de charme, et donne une idée avantageuse du talent de Jacques Palme le jeune, qui était neveu de Jacques Palme le vieux, et n'avait que quatre ans de moins que lui.

ITALIAN SCHOOL. G. PALMA. PRIVATE COLLECTION.

JUPITER AND ANTIOPE.

This composition would rather seem to represent a satyr watching a sleeping nymph than the father of the Gods coming to seduce one of the fair sex. The sleeping Cupid, the richness of the headdress and of the armlet, worn by the nymph, might even indicate Venus. Nevertheless the picture is not known by that name. Some persons have thought they could discern Jupiter coming to visit Antiope, who became by him the mother of Amphion and Zethus.

By this fable, no doubt the ancients wished to impart that education and wit are not always requisite to please the fair sex.

This picture was at Rome in the palace of Prince Pius, when it was engraved, in 1771, by Giuseppe Perini. It is very charming and gives an advantageous idea of Giacomo Palma the younger, who was nephew to Giacomo Palma the elder, and was his junior only by four years.

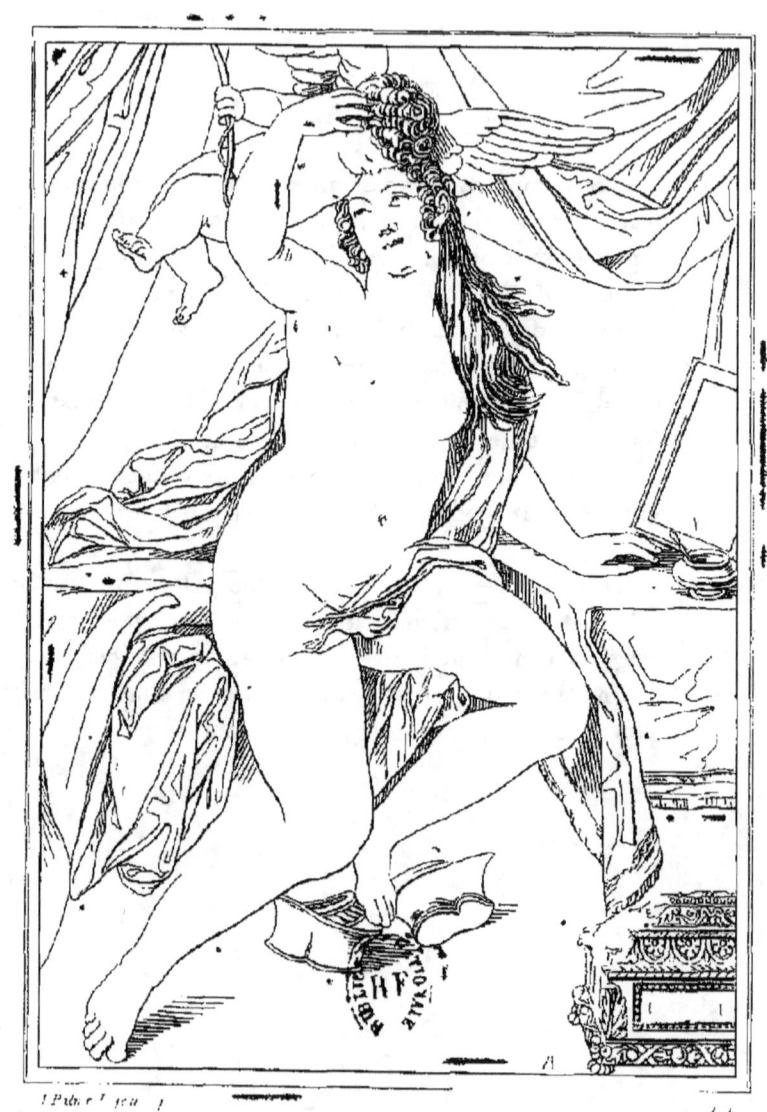

VENUS ET L'AMOUR

ÉCOLE ITALIENNE. — J. PALME LE JEUNE. CASSEL.

VÉNUS ET L'AMOUR.

La déesse de Cithère est caractérisée par l'Amour, qui vient voltiger autour d'elle, et qu'elle semble regarder avec la tendresse d'une mère ; elle l'est aussi par le miroir que l'on voit sur sa toilette, ainsi que par le coffret à bijoux qui est sur le devant du tableau ; elle l'est enfin par la portion d'armure militaire que l'on voit à ses pieds, et qui indique qu'elle a subjugué le dieu Mars.

Mais, en donnant ces symboles significatifs, le peintre, Jacques Palme, aurait pu mieux représenter la déesse de la beauté. Il aurait dû lui donner une pose plus gracieuse, des formes plus correctes, et une coiffure plus élégante, il aurait dû surtout ne pas prendre un point de vue si élevé, que cela nuit beaucoup à l'agrément du tableau. Au reste, on y trouve un coloris vigoureux, et un faire plein de légèreté, qualités qui, comme on le sait, distinguent éminemment l'école vénitienne.

La cassette dont nous avons déjà parlé est décorée d'ornements en ciselure d'un très-bon goût. Sur l'une des faces, on lit les mots JACOBVS PA., qui designent Jacques Palme. La manière dont il est peint le fait attribuer à Palme le jeune, qui était le neveu de Palme le vieux, et n'avait que quatre ans de moins que son oncle.

Ce tableau fait partie de la galerie de Cassel.

Haut., 5 pieds 4 pouces ; larg., 3 pieds 7 pouces.

ITALIAN SCHOOL. — J. PALMA THE YOUNGER. — CASSEL.

VENUS AND CUPID.

The Cytherean Goddess is indicated by Cupid who is fluttering around her, and whom she appears to gaze on with a mother's fondness; she is also known by the mirror seen on her toilet as also by the casket of jewels in the fore-ground of the picture, and finally, by the armour lying at her feet, allusive to her having subjugated the God Mars.

But, in giving these characteristics, the painter Giacomo Palma ought to have represented more favourably the Goddess of beauty. He ought to have given her a more graceful attitude, more correct forms, and a more elegant headdress; he ought particularly not to have taken so high a center of perspective, that it takes from the charm of the picture. Nevertheless it presents a strong colouring and a light touch, qualities, which, as is well known, eminently distinguish the Venetian School.

The casket we have already spoken of is embellished with chased ornaments in very good taste: on one of its sides are the words JACOBVS PA., for James Palma. The manner in which this picture is painted causes it to be attributed to Palma the Younger, who was nephew to Palma the Elder, and who was his uncle's junior but by four years. This picture forms part of the Gallery of Cassel.

Height, 5 feet 5 inches; width, 3 feet 9 $\frac{1}{4}$ inches.

NOTICE

SUR

LES PROCACCINI.

Il n'est pas de famille qui ait fourni autant d'artistes que celle-ci. Le père Hercule Procaccini travailla long-temps à Bologne, et donna les premiers principes de l'art à ses enfans. Il vint s'établir ensuite à Milan, vers 1609.

Camille Procaccini, l'aîné des trois frères, naquit en 1546. Il entra dans l'école des Carraches, et se fit également remarquer pour le dessin et pour le coloris. Il étudia aussi à Rome les tableaux de Michel Ange, ceux de Raphaël et du Parmesan. Il mourut à Milan en 1626.

Jules-César Procaccini, le plus habile des trois frères, naquit en 1548. Il se livra d'abord à la sculpture, qu'il exerça avec succès. Mais, la peinture lui offrant plus d'attraits, il étudia le Corrége et imita beaucoup sa manière. En 1608, il fut mandé à Gênes pour orner le palais Doria, et travailla ensuite pour le roi d'Espagne. Il revint ensuite à Milan où il mourut la même année que son frère Camille.

Charles-Antoine, troisième fils d'Hercule Procaccini, s'occupa d'abord de musique; mais ensuite il prit la palette, et, quoique fort inférieur à ses deux frères, il acquit quelque réputation dans la peinture du paysage ainsi que dans celle des fleurs et des fruits. Il eut un fils, nommé Hercule, qui commença aussi par peindre des fleurs et des fruits, mais qui devint ensuite élève de son oncle Jules-César, et fit plusieurs tableaux d'église. Hercule le jeune mourut en 1676, à l'âge de 80 ans.

NOTICE
OF
THE PROCACCINI.

No family has produced so many artists as that of Procaccini. The father (Hercule) long painted at Bologna, he initiated his children in the first principles of his art, and afterwards established himself at Milan about 1609.

Camille Procaccini, the eldest of three brothers, was born in 1546. He entered the school of the Caracci, and was particularly remarkable for his outline and colouring. He also studied at Rome the paintings of Michael-Angelo, those of Raphael and of Parmesan, and died at Milan in 1626.

Jules Cesar Procaccini, the most skilful of the three brothers, was born in 1548, and at first addicted himself to sculpture which he exercised with success, but painting offering more attraction, he studied Corregio and greatly imitated his style. He was sent for to Genoa in 1608 to ornament the Doria palace, and was afterwards employed for the king of Spain, he then returned to Milan where he died in the same year as his brother Camille.

Charles-Antoine, the third son of Hercule Procaccini, first look to music, afterwards to painting, and though very inferior to his two brothers, he acquired some reputation in landscape painting, as well as in flowers and fruits. He had a son named Hercule, who also began to paint flowers and fruits, but who afterwards becoming the pupil of his uncle Jules-Cesar painted several church pieces. Hercule the younger died in 1676, at the age of 80.

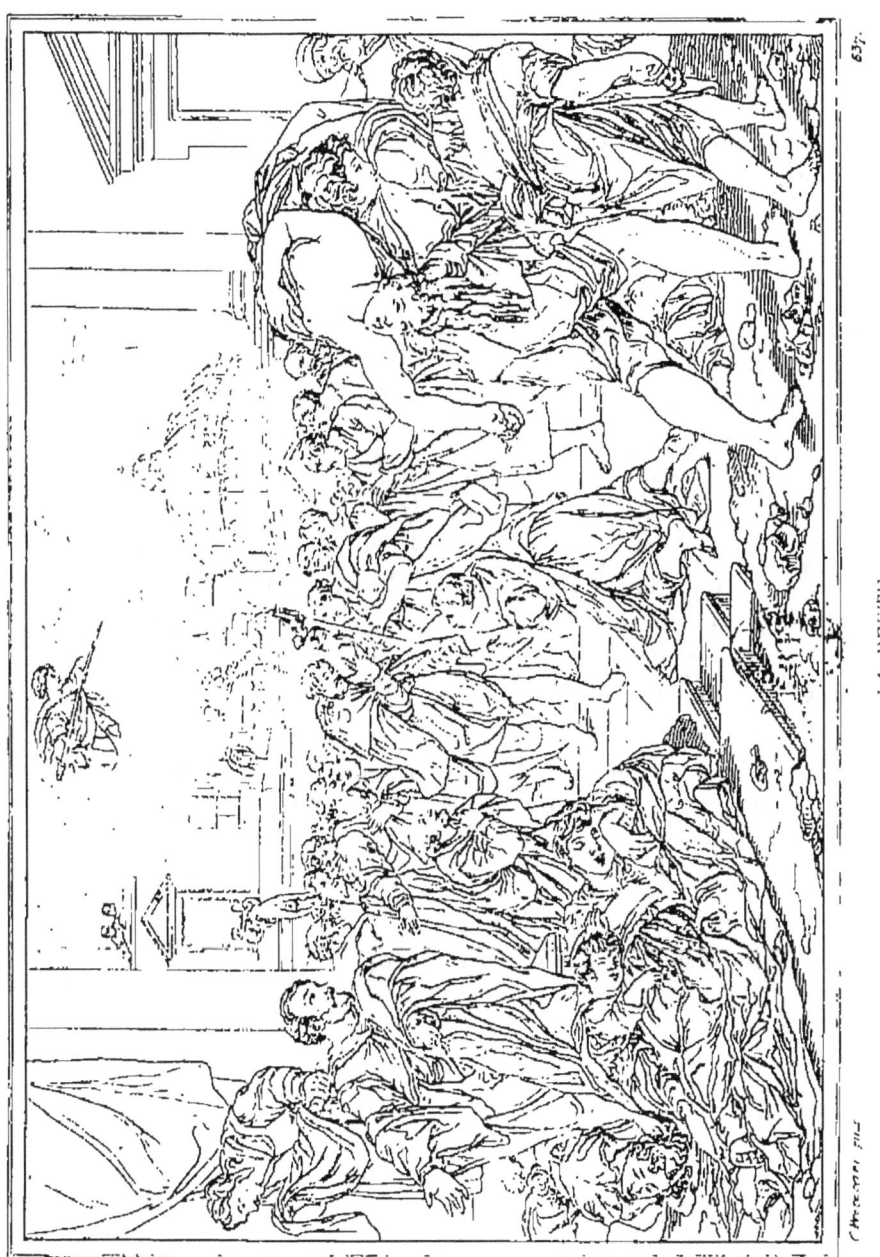

LA PESTE.

On a vu, sous le n°. 590, un sujet de la vie de saint Roch, et nous avons dit alors qu'après avoir distribué son bien aux pauvres, ce saint homme partit pour Rome. Il parcourait l'Italie en pèlerin, et trouva plusieurs fois l'occasion d'y exercer sa charité.

La peste faisant de grands ravages dans cette contrée, St. Roch s'arrêta d'abord à Aquapendente pour soigner les pestiférés. Le mal ayant cessé dans cette ville, il alla à Césenne et ensuite à Rimini; partout ses soins et ses prières amenèrent la fin du fléau.

Nous ne pouvons savoir dans quelle ville le peintre Camille Procaccini a voulu placer la scène de la peste, que nous voyons ici; mais on peut dire avec vérité que ce tableau est le meilleur qui soit sorti de son pinceau. Ce tableau fut demandé au peintre, par le chanoine Brami, qui voulait le faire placer dans la cathédrale de Reggio, en pendant de l'Aumône de saint Roch, par Annibal Carrache; mais, n'ayant pu obtenir la permission d'y faire inscrire son nom comme donataire, il changea leur destination et les donna à la confrérie de saint Roch. Ces deux tableaux allaient devenir la propriété du surintendant Fouquet, quand ils furent acquis par le duc de Modène; ils sont maintenant dans la galerie de Dresde, et tous deux ont été gravés par Joseph Camerata.

Larg., 16 pieds 10 pouces; haut., 11 pieds 9 pouces.

ITALIAN SCHOOL. •••• C. PROCACCINI. •• DRESDEN GALLERY.

THE PLAGUE.

An incident from the life of St. Rock was given, under n°. 590, and it was mentioned at the time, that, after distributing his wealth among the poor, this holy man set off for Rome: he went over Italy as a pilgrim and often found opportunities of exercising there his charitable disposition.

The plague causing great devastations in that region, St. Rock at first stopped at Aquapendente, to tend the infected. The evil ceasing in that town, he went to Cesenna, and afterwards to Rimini: everywhere his care and his prayers put an end to the scourge.

We have not been able to discover in what town the painter Camillo Procaccini intended to represent the scene of the Plague: but it may be asserted that this picture is the best his pencil has produced. The artist was commissioned to execute this painting by the Canon Brami, who wished to have it placed in the Cathedral of Reggio as a companion to the Alms of St. Rock by Annibale Carracci: but, unable to obtain permission to have his name inscribed as the donor, he changed his intent, and gave them to the Brotherhood of St. Rock. These two pictures were on the point of belonging to the Superintendant Fouquet, when they were purchased by the Duke of Modena: they now are in the Gallery of Dresden, and both have been engraved by Joseph Camerata.

Width 17 feet 11 inches; height 12 feet 6 inches.

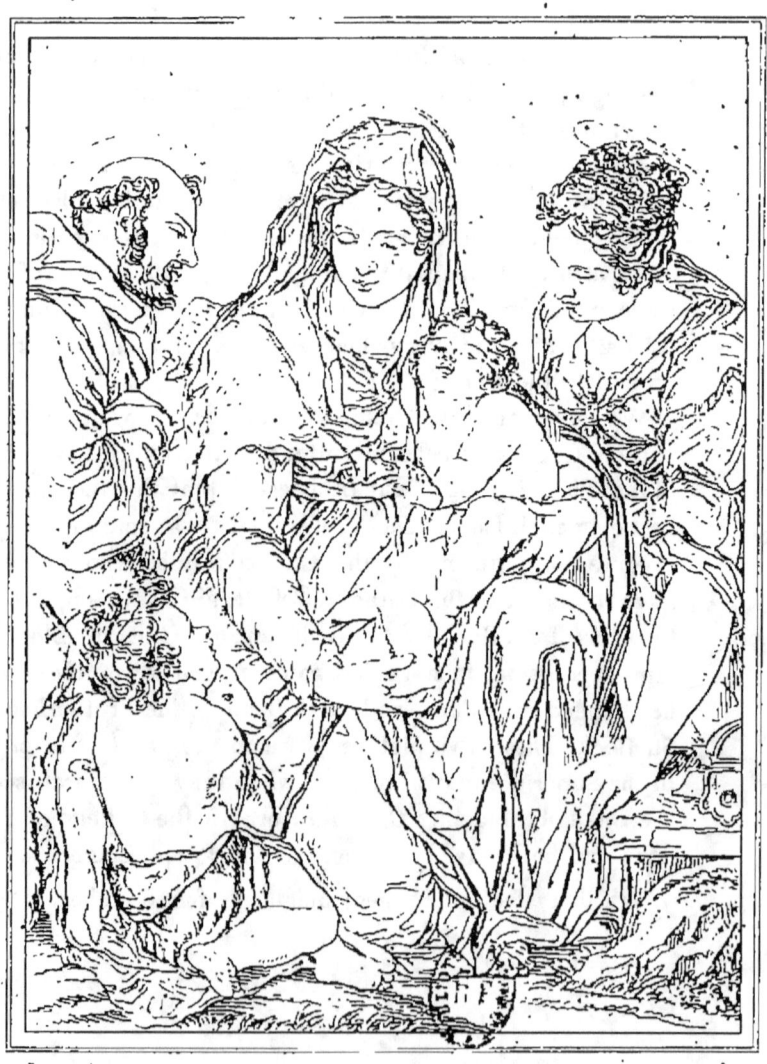

Procaccini pinx. 500.

Sᵗᵉ FAMILLE

SAINTE FAMILLE.

C'est pour l'archevêque de Milan que Jules-César Procaccini fit ce tableau; en l'examinant avec soin, on peut justement apprécier le talent et la manière du peintre. Pendant la vie même de l'auteur, il a été regardé comme un de ceux où le peintre avait le mieux imité la manière du Corrége. La pose de la Vierge est noble et bien conçue; celle de sainte Catherine a de la grâce, cependant on peut trouver quelque raideur dans le bras de cette sainte, et de l'afféterie dans ses draperies. Un plus grand défaut se trouve dans la composition du tableau, où il n'y a pas d'unité. L'enfant Jésus tourne ses regards vers sainte Catherine qui se penche vers lui, tandis que la Vierge parait s'occuper du petit saint Jean qui tient un agneau. La figure de saint François est tout-à-fait hors d'œuvre, et forme une triple action.

C'est ainsi qu'en voyant ce tableau on peut être frappé diversement : les uns y remarqueront des formes grandioses, un style élevé, des idées agréables; les autres seront choqués d'y trouver des défauts aussi nombreux que les beautés.

Il a été gravé par Henriquez pour le Musée français, publié par Robillard-Péronville et Laurent.

Haut., 4 pieds 4 pouces; larg., 3 pieds 3 pouces.

ITALIAN SCHOOL. ⸺ G. C. PROCACCINI. ⸺ FRENCH MUSEUM.

THE HOLY FAMILY.

Giulio Cesare Procaccini did this picture for the Archbishop of Milan: by examining it carefully, the talent and manner of the painter may be duly appreciated. During the author's life this painting was considered as one of those in which he had best imitated the manner of Correggio. The attitude of the Virgin is majestic and well conceived: that of St. Catherine is graceful, yet there is some stiffness in the Saint's arm, and affectation in her drapery. A greater defect is visible in the composition of this picture, in which there is no unity: the Infant Jesus is looking at St. Catherine, who inclines herself towards him, whilst the Virgin appears taken up with St. John, who is holding a lamb. The figure of St. Francis is absolutely a digression, and forms a threefold action.

Thus it is, that, viewing this picture, the beholders may be variously struck: whilst some will remark in it a grandeur in the figures, an elevated style, and pleasing ideas; others will revolt at finding in it, defects as numerous as its beauties.

It has been engraved by Henriquez for the French Museum, published by Robillard, Peronville, and Laurent.

Height, 4 feet 7 inches; width, 3 feet 5 inches.

NOTICE

SUR

LOUIS ET AUGUSTIN CARRACHE.

Louis Carracci, dont le nom a été traduit en français, est trop connu maintenant sous celui de CARRACHE pour qu'il soit possible de vouloir le rétablir sous sa dénomination italienne. Il naquit à Bologne en 1555, fut d'abord élève de Bassignano et ensuite de Fontana; ses progrès furent d'abord si lents que ses condisciples lui donnèrent le sobriquet de *Bœuf*. On vit bien par la suite que cette lenteur était la suite de ses réflexions, puisque, quittant la méthode suivie par les autres peintres, il se fit chef d'école, et appela près de lui les jeunes peintres, parmi lesquels on distingua surtout ses deux cousins Augustin et Annibal.

Ces trois artistes ouvrirent une académie, contre laquelle s'élevèrent avec fureur des critiques si nombreuses et si violentes, qu'ils furent au moment de changer leur style; mais leur ténacité finit par vaincre leurs envieux, et le public s'habitua à voir que c'était eux qui marchaient dans la bonne route. Louis Carrache mourut en 1619.

Augustin Carrache naquit à Bologne, en 1558; destiné d'abord à l'orfévrerie, il entra ensuite dans l'atelier de son cousin Louis Carrache, et se fit remarquer par la variété de ses études, s'occupant alternativement de peinture et de poésie, de gravure et de musique. C'est lui qui, dans l'académie, dirigeait ordinairement les leçons, parce que ses études l'avaient mis dans le cas de s'exprimer convenablement et avec facilité. Il mourut en 1602.

Annibal Carrache, frère d'Augustin, naquit à Bologne, en 1560; nous avons précédemment donné une notice assez étendue et qui se trouve jointe au portrait de cet habile peintre.

NOTICE'

OF

LOUIS AND AUGUSTIN CARRACHE.

Louis Carracci, whose name is generally written as in French, is now too well known, under that of Carrache, to be able to establish it by the Italian name. He was born at Bologna in 1555, and was at first the pupil of Bassignano, and afterwards of Fontana; his progress was at first so low, that his fellow students gave him the nick name of Ox; it was however discovered in the end, that this slowness proceeded from reflection, since, quitting the method followed by other painters, he established a school, and assembled around him young artists, amongst whom were especially distinguished his two cousins, Augustin, and Annibal.

These three opened an Academy, against which, such numerous and violent critics arose, that they momentarily changed their stile, but their tenacity at length triumphed, and the public becoming habituated to it, discovered that it was they who followed the proper mode. Louis Carrache, died in 1619.

Augustin Carrache was born at Bologna in 1558, he was destined at first for a Goldsmith, but afterwards entered the study of his cousin Louis Carrache, and became remarkable for the variety of his studies, occupying himself alternately with painting and poetry, engraving and music. It was he generally, who directed the lessons, because his studies enabled him to express himself with great facility. He died in 1602.

Annibal Carrache, the brother of Augustin was born at Bologna in 1560. We have already given a notice at sufficient length of this skilful painter, which accompanies his portrait

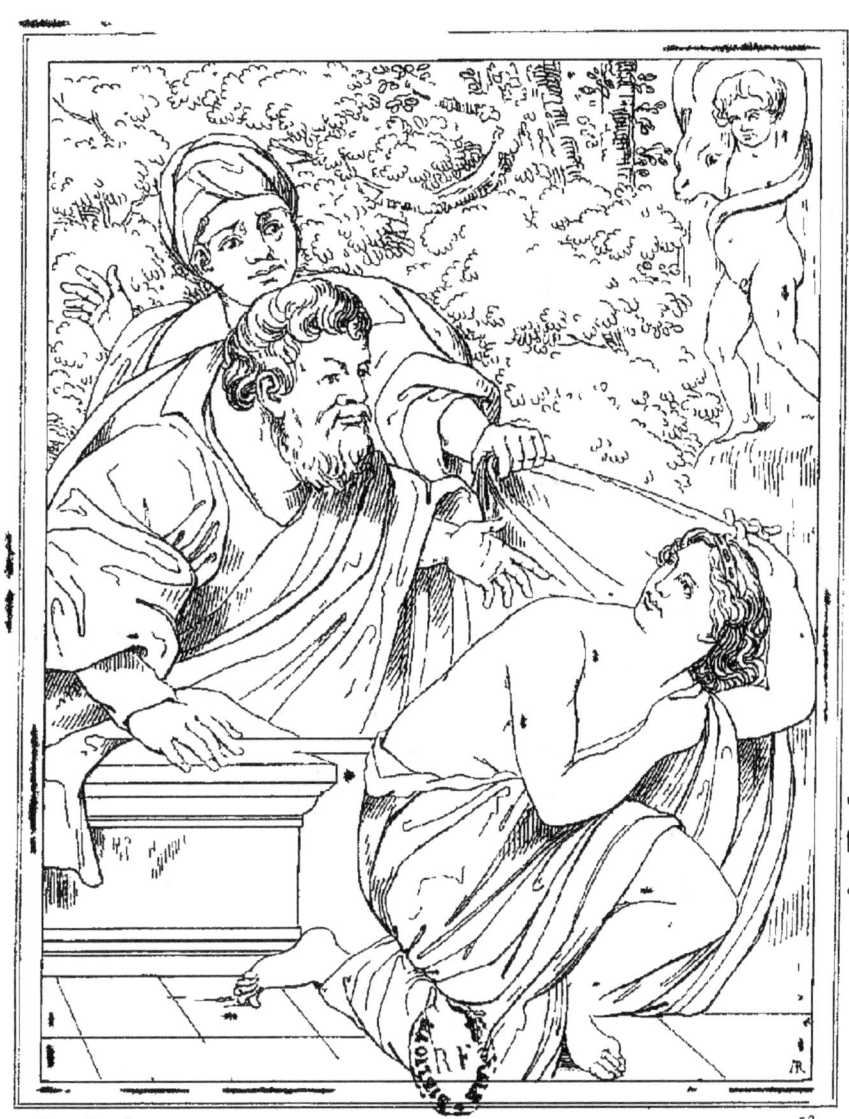

SUSANNE AU BAIN

ÉCOLE ITALIENNE — LOUIS CARRACHE. — MUSÉE BRITANNIQUE.

SUSANNE AU BAIN.

Santerre, en traitant ce sujet, ainsi qu'on a pu le voir sous le n° 52, a représenté Suzanne seule au bain, mais épiée par les vieillards. Louis Carrache, dans le tableau que nous voyons ici, a donné un instant plus avancé de cette scène. Déja les deux vieillards se sont approchés de Suzanne qui paraît vouloir fuir et se dérober à leurs regards; mais l'un d'eux a saisi la draperie dont elle cherche à s'envelopper; Suzanne paraît leur dire: « Je ne vois que péril et qu'angoisses de toutes parts, car, si je fais ce que vous désirez, je suis morte, et si je ne le fais point, je n'échapperai pas de vos mains; mais il vaut mieux tomber entre vos mains sans avoir commis le mal, que de pécher en la présence du Seigneur. »

Les peintures de Louis Carrache se font remarquer par des lumières larges et vives; il a aussi donné à ses têtes des expressions justes et pleines de sentiment, ainsi qu'on le voit dans ce tableau qui a fait partie de l'ancienne galerie d'Orléans. Il a passé depuis dans le cabinet d'Angerstein, et se trouve maintenant au British Museum.

Haut., 4 pieds 8 pouces; larg., 3 pieds 8 pouces.

ITALIAN SCHOOL ———— L. CARACCI ———— BRITISH MUSEUM.

SUSANNAH AT THE BATH.

Santerre, in treating this subject, as may seen n° 52, has represented Susannah alone in the Bath, but watched by the Elders. Lodovico Caracci, in the picture we have before us, has chosen a more advanced stage of the scene. The two old men have already approached Susannah, who appears to wish to fly and screen herself from their looks; but one of them has seized the garment she is endeavouring to cover herself with; Susannah appears to say to them : «Alas, I am in trouble on every side : though I follow your mind, it will be my death : and if I consent not unto you, I cannot escape your hands. Well, it is better for me to fall into your hands, without the deed doing, than to sin in the sight of the Lord.»

Lodovico Caracci's pictures are remarkable for the breadth and vivacity of the light : he has also given to his heads expressions full of fidelity and sentiment, as may be seen in this painting which formed part of the ancient Orleans Gallery. It has since been in the Angerstein Collection, and is now in the British National Gallery.

Height, 4 feet 11 $\frac{1}{2}$ inches; width, 3 feet 10 $\frac{2}{3}$ inches.

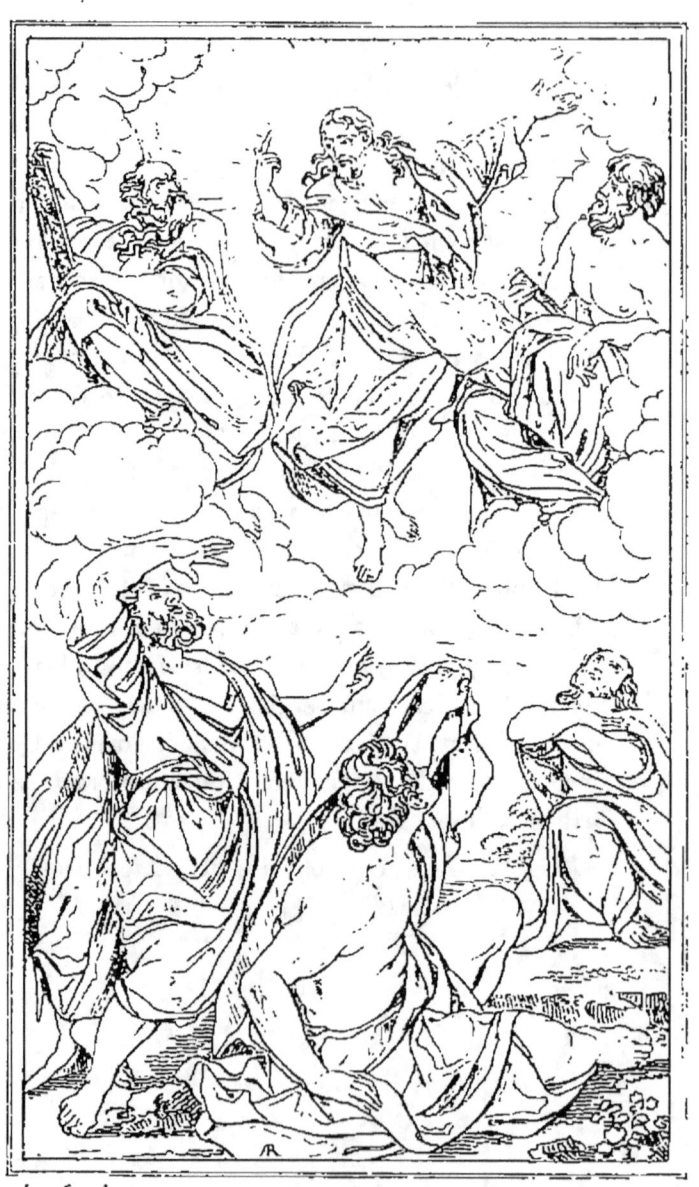

LA TRANSFIGURATION.

ÉCOLE ITALIENNE. — LOUIS CARRACHE. — MUSÉE DE BOLOGNE.

LA TRANSFIGURATION.

On lit dans l'Évangile de Saint-Marc : « Jésus prit avec lui Pierre, Jacques et Jean, et les emmena seuls à l'écart, sur une haute montagne, où il fut transfiguré devant eux. Ses habits devinrent éclatans de lumière; la blancheur en fut si grande, qu'elle égalait celle de la neige, et que l'art d'aucun foulon sur la terre ne saurait l'imiter. Ils virent paraître Élie et Moïse, qui parlaient avec Jésus. Alors Pierre prenant la parole dit à Jésus : Maître, il nous est bon de demeurer ici; faisons-y trois tentes, une pour vous, une pour Moïse et une autre pour Élie, car il ne savait pas ce qu'il disait tant la frayeur les avait surpris. A l'instant il se forma une nuée qui les couvrit, et de là il sortit une voix qui dit : « Celui-ci est mon fils bien-aimé, écoutez-le. »

Louis Carrache a bien suivi le texte de l'Évangile en disposant ses personnages. On voit Jacques et Jean stupéfaits de la transfiguration de Jésus-Christ, tandis que saint Pierre parle à son divin maître, qui lui fait signe d'écouter la voix céleste.

On peut admirer, dans cette composition, la beauté des lumières et la sage disposition des draperies : le peintre paraît en cela avoir imité le Corrége; mais l'expression de ses figures n'approche pas de celle que l'on admire avec tant de raison dans la célèbre transfiguration de Raphaël, déjà donnée sous le n°. 331.

Ce tableau de Louis Carrache a été dans l'église des religieuses de Saint-Pierre, martyre; il se voit maintenant au Musée de Bologne Il a été gravé par Tomba.

Haut., 13 pieds 4 pouces; larg., 8 pieds 2 pouces.

656.

ITALIAN SCHOOL. — L. CARRACCI. — BOLOGNA.

THE TRANSFIGURATION:

We read in the Gospel of St. Mark that: « Jesus taketh with him, Peter, and James, and John, and leadeth them up into an high mountain apart by themselves: and he was transfigured before them. And his raiment became shining, exceeding white as now; so as no fuller on earth can white them. And there appeared unto them Elias with Moses: and they were talking with Jesus. And Peter answered and said to Jesus, Master, it is good for us to be here: and let us make three tabernacles; one for thee, and one for Moses, and one for Elias. For he wist not what to say; for they were sore afraid. And there was a cloud that overshadowed them: and a voice came out of the cloud, saying, This is my beloved Son: hear him. »

Lodovico Carracci has strictly followed the text of the Gospel in distributing his personages. James and John are seen wonderstruck at the transfiguring of Christ, whilst St. Peter speaks to his divine master, who beckons to him to listen to the voice from heaven.

In this composition may be admired the beauty of the lights, and the excellent casting of the draperies: in this, the artist appears to have imitated Correggio; but the expression of his figures does not equal that so justly praised in the famous Transfiguration by Raphael already given by us, n°. 331.

This picture by Lodovico Carracci was in the church of the Nuns of St. Peter the Martyr: it is now in the Museum of Bologna. It has been engraved by Tomba.

Height 14 feet 2 inches; width 8 feet 8 inches.

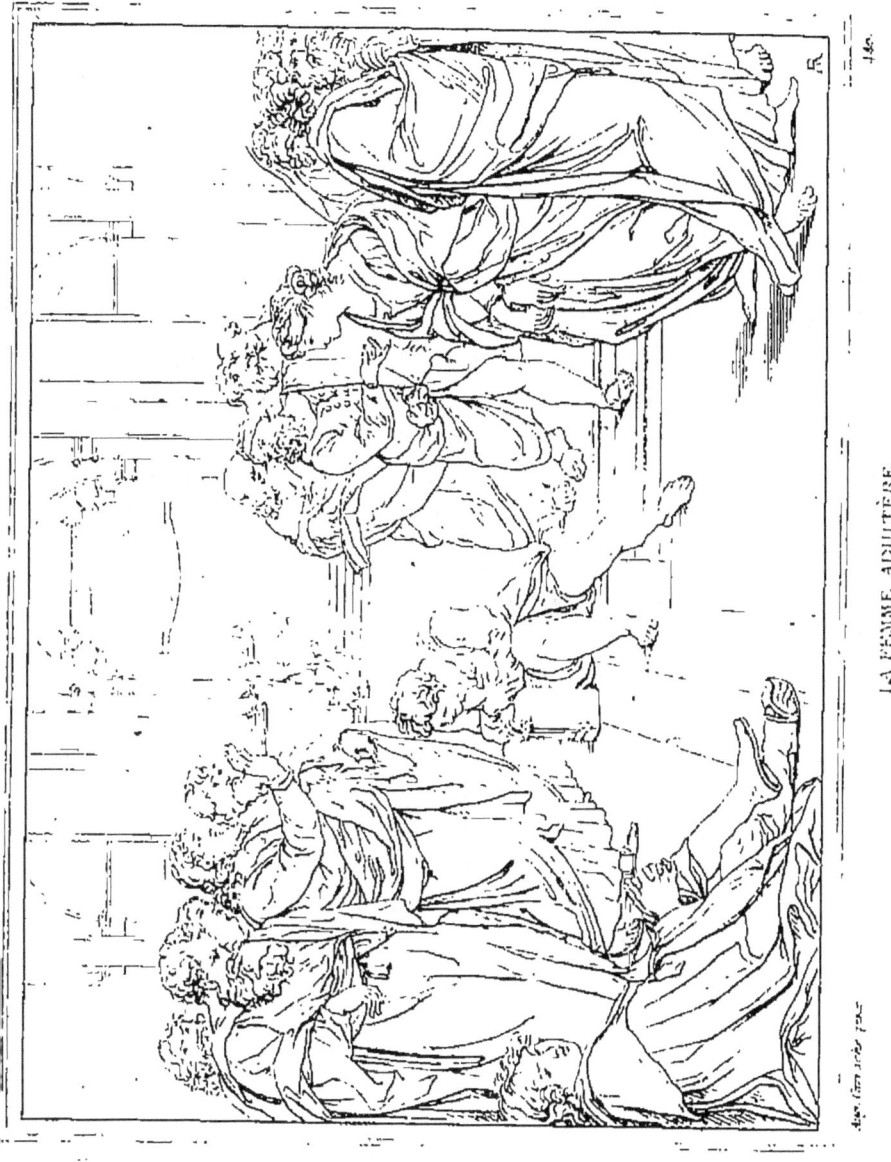

LA FEMME ADULTÈRE

LA FEMME ADULTÈRE.

Déjà, sous le n° 320, nous avons donné une composition de Biscaïno qui représente le même sujet que celui de ce tableau d'Augustin Carrache. On se rappelle que Jésus-Christ étant dans le temple, les scribes et les pharisiens lui amenèrent une femme surprise en adultère, et que, suivant la loi de Moïse, ce crime devait être puni de mort. Mais Jésus-Christ ayant dit, « que celui de vous qui est sans péché lui jette la première pierre, » ils se retirèrent l'un après l'autre, les plus âgés les premiers; de sorte que Jésus demeura seul, et la femme était debout au milieu du parvis. Alors Jésus lui dit : «Femme, où sont ceux qui vous accusent, personne ne vous a-t-il condamnée? Personne dit-elle, seigneur. — Ni moi, dit Jésus, je ne vous condamnerai point; allez, et à l'avenir ne péchez plus. »

La composition de ce tableau fait honneur à Augustin Carrache, mais la couleur en est trop noire; il mérite cependant d'être examiné avec attention. On le voyait autrefois à Bologne, au palais Zampieri; mais cette collection a été disséminée, et les tableaux dont elle était composée ont passé depuis dans la pynacothèque de Bologne, dans la galerie de Milan, et dans d'autres collections. Il a été gravé par Bartholozzi.

ITALIAN SCHOOL. ◦◦◦◦ AGOST. CARACCI. ◦◦◦◦ PRIVATE COLLECTION.

THE ADULTERESS.

We have already, n° 320, given a composition by Biscaino which represents the same subject, as in this picture of Agostino Caracci. It will be remembered that Jesus-Christ being in the temple, the Scribes and Pharisees brought unto him a woman taken in adultery, which crime according to the law of Moses, was to be punished by death. But Christ having said unto them : « He that is without sin among you, let him first cast a stone at her, they went out one by one, beginning at the eldest, even unto the last : and Jesus was left alone, and the woman standing in the midst. Then he said unto her : Woman where are those thine accusers? hath no man condemned thee? She said : No man, Lord. And Jesus said unto her : Neither do I condemn thee; go, and sin no more. »

The composition of this picture does credit to Agostino Caracci, but the colouring is too black : yet, it deserves to be attentively examined. It was formerly at Bologna, in the Palazzo Zampieri; but this collection has been scattered, and the pictures composing it have since gone to the Pynotheca of Bologna, the Milan gallery, and other cabinets. It has been engraved by Bartolozzi.

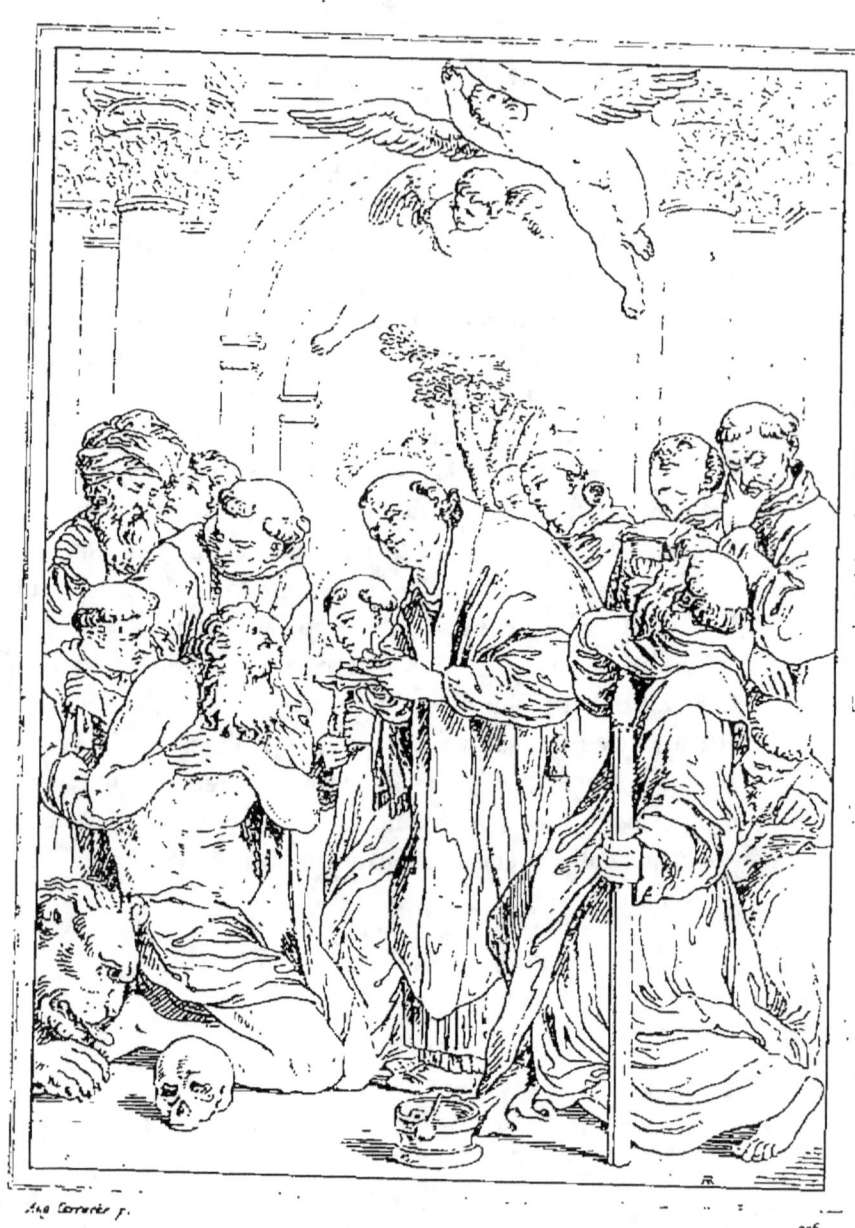

COMMUNION DE ST JÉRÔME

COMMUNION DE SAINT JÉRÔME.

[Text largely illegible due to poor scan quality]

ÉCOLE ITALIENNE. — AUG. CARRACHE. — BOLOGNE.

COMMUNION DE SAINT JÉROME.

Les chartreux de Bologne, voulant placer sur le grand autel de leur eglise la dernière communion de saint Jérôme, eurent recours aux Carraches, qui donnèrent des dessins. Celui d'Augustin ayant eu la preférence, cet artiste eut ensuite le chagrin de voir son tableau refusé par les moines.

Le public pourtant revint bientôt sur son jugement, et les moines aussi. Le tableau fut même porté aux nues lorsque quelques années après Dominique Zampieri traita le même sujet.

Le tableau d'Augustin Carrache est rempli de piété et de componction. Le saint, prêt à mourir, réunit tout ce qui lui reste de force pour recevoir son Créateur. Il est soutenu par deux des moines de son couvent, les autres spectateurs prennent tous part à cette scène attendrissante. Le peintre, pour faire voir que la scène se passe à Bethléem, a placé derrière le saint, un homme coiffé à l'oriental, et qui pourtant est ému par la profonde piété du mourant. De l'autre côté un moine assis s'empresse de recueillir par écrit les dernières paroles du saint, dont l'eloquence avait produit un si grand effet dans l'église catholique.

Les deux anges, que l'on voit dans le haut du tableau, semblent être placés ainsi, pour indiquer le chemin que va bientôt suivre l'âme de St.-Jérome.

Le peintre a signé son tableau de cette manière : AGO. CAR. FE.
Ce tableau precieux vint à Paris en 1798, mais en 1815 il retourna au Musée de Bologne. Augustin Carrache en a fait une gravure qui n'est pas terminée. Il a été gravé à l'eau-forte par François Perier, par Trabalési et par G. Guadaguini.

Haut., 11 pieds 6 p.; larg. 6 pieds 11 p.

ITALIAN SCHOOL. AG. CARRACCI. FLORENCE.

COMMUNION OF S*t*. JEROME.

The Carthusians of Bologna, wishing to place on the great altar of their church, the representation of the last communion of S*t*. Jerome, had recourse to the Carracci who furnished designs. That of Agostino had the preference, this artist had afterwards the mortification of seeing his picture refused by the monks.

The public however, as well as the monks, soon yielded to his judgment, and the picture was even extolled to the skies, when some years afterwards Dominicho Zampieri handled the same subject.

It is full of piety and remorse, the saint at the point of death, summons all his remaining strength to meet his Creator. He is sustained by two monks of his convent, the other spectators all take part in the affecting scene. The painter in order to shew that the scene passes at Bethlehem, has placed behind the saint a man with an oriental head-dress, and who appears struck with the profound piety of the dying person. On the other side a monk seated, eagerly transcribes the last words of the saint, whose eloquence had produced so great an effect on the catholic church.

The two Angels seen at the top of the picture, seem placed to point out the road that the soul of S*t*.-Jerome was about to take.

This valuable picture, which the artist has thus signed, Ago. Car. Fe., came to Paris in 1798, but in 1815 it returned to the Museum of Bologna.

Agostino Caracci left an unfinished engraving of it the same has been engraved in aqua fortis by Francis Perier, also by Trabalesis, and G, Guadaguini.

Heigth, 12 feet 2 inches; widht 7 feet 4 inches.

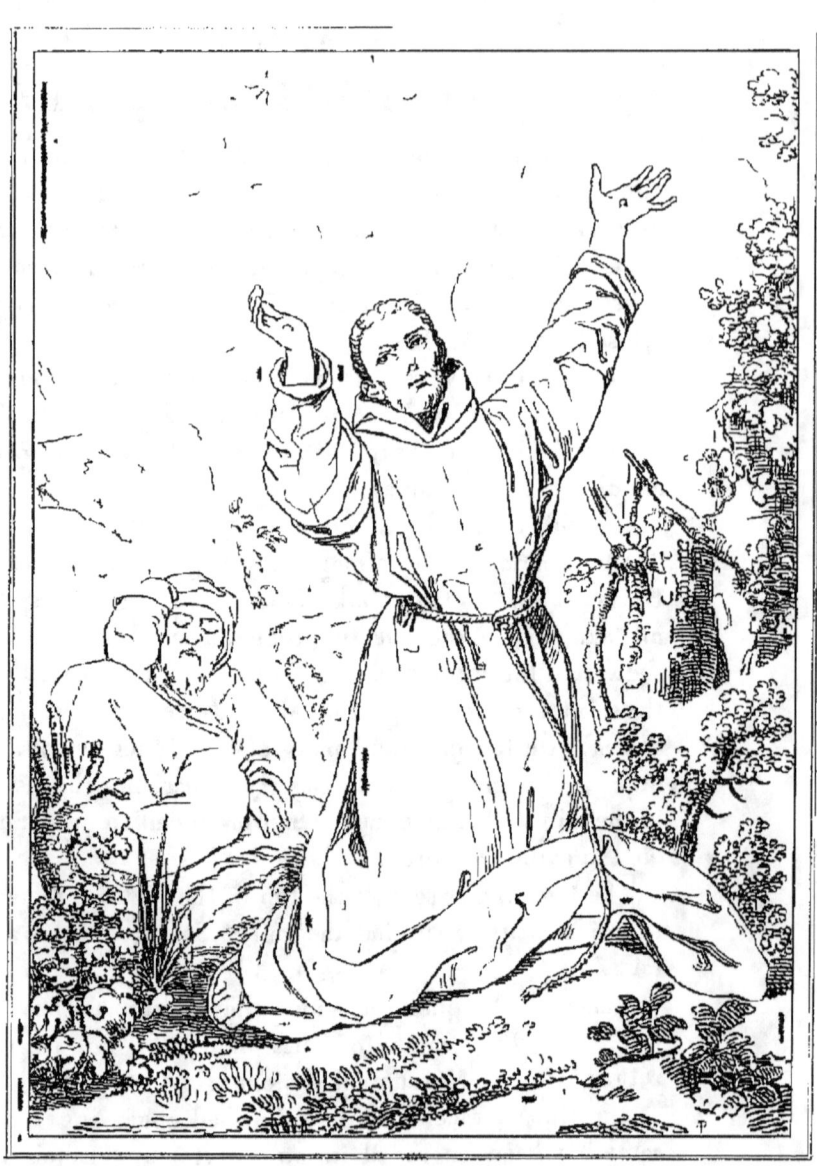

St FRANÇOIS

SAINT FRANÇOIS.

Déja sous le n° 92 nous avons eu occasion de parler de saint François d'Assise, et nous ne reviendrons pas sur ce qui en a été dit; mais nous ferons connaître une des circonstances les plus singulières de sa vie. Lorsque ce saint eut obtenu du pape Honorius III la confirmation des statuts de l'ordre qu'il venait d'instituer, il se démit du généralat auquel il avait été appelé par ses frères, et se retira sur le mont Alverne, le plus élevé des Apennins, avec l'intention d'y jeuner quarante jours en l'honneur de saint Michel. Une longue abstinence, la ferveur de ses prières, et les transports de sa contemplation l'ayant amené à l'état d'une grande exaltation, il crut voir dans le milieu des cieux un séraphin en croix, et ressentit des douleurs réelles aux places mêmes où Jésus-Christ avait été percé. Saint Bonaventure rapporte que pendant deux années que vécut encore saint François, plusieurs témoins ont pu voir les stigmates des blessures qu'avait ressenties saint François.

Peu de tableaux, avec un sujet aussi simple, présentent un effet aussi vigoureux. La figure de saint François est des plus vraies; l'expression de sa physionomie est pleine de douceur, d'extase et de soumission aux ordres d'un Dieu dont il partage les souffrances. Au milieu d'un ciel obscur on aperçoit une croix rayonnante qui répand une vive lumière sur tout le tableau. Le ton de la couleur est dans une harmonie parfaite avec le sujet, et fournit une preuve évidente de la profondeur du génie d'Augustin Carrache.

Ce tableau fait partie de la Galerie de Vienne; il a été gravé par S. Langer.

Haut., 6 pieds 6 pouces; larg., 4 pieds 5 pouces.

ITALIAN SCHOOL ◦◦◦◦◦◦◦ AGOST. CARACCI. ◦◦◦◦◦◦◦ VIENNA GALLERY.

S.^t FRANCIS.

We have already had occasion, n° 92, to treat of St. Francis of Assise, therefore we shall not repeat what has been said, but we will mention one of the most extraordinary circumstances of his life. When this saint had obtained from the Pope, Honorius III, the confirmation of the statues of the Order he had just instituted, he abdicated the generalship to which he had been called by his brethren, and withdrew on Mount Alverne, the highest of the Apennines, with the intention of fasting there, forty days, in honour of St. Michael. A long abstinence, the fervency of his prayers, and the wanderings in this state of contemplation, having brought him to the condition of a great ecstasy, he believed he saw in the midst of the skies a seraph in the form of a cross, and he felt real pains in the very places where Jesus Christ was pierced. St. Bonadventure relates that during two years that St. Francis still lived, several witnesses had seen the marks of the wounds St. Francis had felt.

Few pictures, with so simple a subject, offer as vigorous an effect. The figure of St. Francis is highly faithful, the expression of his physiognomy is full of mildness, ecstasy, and submission to the will of a God in whose sufferings he partakes. In the midst of a dark sky, is seen a radiant cross that sheds a vivid light over all the picture. The tone of the colouring is in perfect harmony with the subject, and furnishes a striking proof of the profound genius of Agostino Caracci.

This picture forms part of the Vienna Gallery: it has been engraved by S. Langer.

Height., 6 feet 11 inches; width, 4 feet 8 inches.

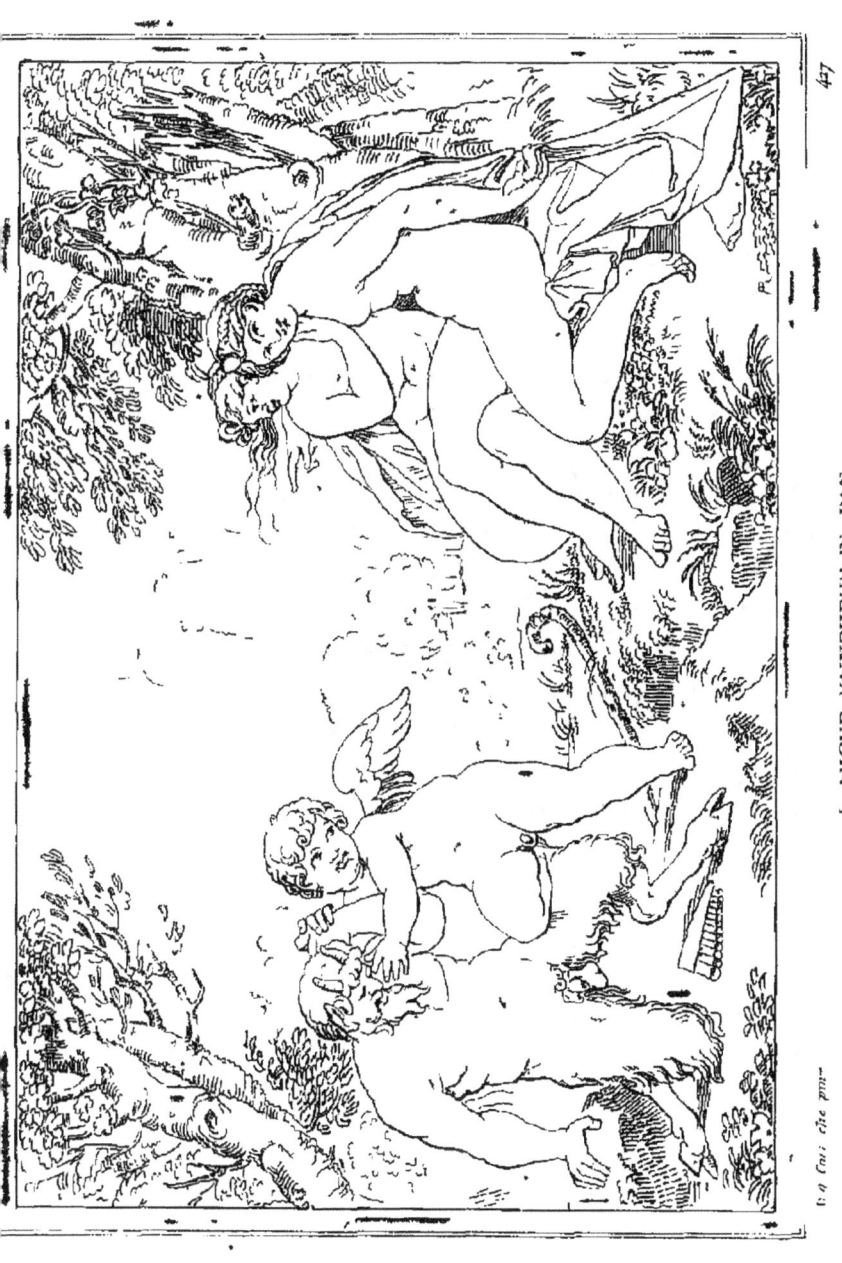

L'AMOUR VAINQUEUR DI PAN

L'AMOUR VAINQUEUR DE PAN.

Augustin Carrache, le plus instruit des membres de cette illustre famille, a voulu faire connaître ici la puissance de l'amour sur tous les êtres organisés, et s'il a représenté plus particulièrement le dieu des bergers, c'est que son nom Pan signifie *tout*. La pose du dieu démontre qu'il est subjugué par l'amour, et le regard de Cupidon vers les deux nymphes devant qui se passe cette scène, indique que, si l'amour est vainqueur, c'est à la beauté qu'il doit sa force.

Il est difficile de voir une composition plus poétique et plus gracieuse; le groupe de l'amour et du dieu Pan est d'une finesse, d'une naïveté tout-à-fait remarquables; celui des deux nymphes est plein de fraîcheur. Le ton des chairs est des plus suaves, et présente un contraste agréable avec le ton sévère qui règne dans le paysage.

Ce tableau a été long-temps dans le palais Magnani à Bologne. Augustin Carrache l'a gravé lui-même en 1599, et il y a mis la devise: *Omnia vincit amor*.

Larg., 1 pied 4 pouces; haut., 1 pied.

ITALIAN SCHOOL. AGOS. CARACCI. PRIVATE COLLECTION.

LOVE THE CONQUEROR OF PAN.

Agostino Caracci, the most learned among the members of that illustrious family, has wished here to make known the power of Love over all beings; and if he has more particularly represented the God of the shepherds, it is because his name, Pan, means *All*. The attitude of the god indicates that he is subdued by Love, and the look which Cupid throws towards the two nymphs, before whom this scene takes place, shows that if Love is the conqueror, it is beauty, that constitutes his strength.

It would be difficult to find a more poetical and more graceful composition: the group of Love and the god Pan is of a delicacy and simplicity quite remarkable: that of the two nymphs is full of freshness. The tone of the carnations is in the softest manner and presents an agreeable contrast with the severe tone that reigns in the landscape. This picture has been for a long time in the Palazzo Magnani at Bologna. Agostino Caracci engraved it himself in 1599, and put to it the motto, *Omnia vincit amor*.

Width, 25 inches; height, 13 inches.

NOTICE

SUR

LOUIS CARDI, DIT CIGOLI.

Louis Cardi naquit en 1559, au château de Cigoli, dans le grand-duché de Florence, et, suivant un usage très fréquent à cette époque, il ne fit point usage de son nom de famille, et prit celui de sa naissance. Aussi est-il habituellement désigné sous le nom de Cigoli.

Élève d'Alexandre Allori, il étudia principalement les ouvrages d'André Vanucci et ceux du Corrège. Le pape Clément VII l'appela à Rome et le chargea de peindre, pour l'église de Saint-Pierre, un tableau représentant la Guérison du Paralytique. Cet ouvrage est considéré comme son chef-d'œuvre.

Louis Cardi a aussi fait connaître ses talens pour l'architecture, dans plusieurs fêtes publiques et représentations théâtrales, données à Florence, lors du mariage de Marie de Médicis avec Henri IV. Il a publié un *Traité des Couleurs*, dans lequel il donne les moyens de les rendre durables; il a fait aussi un *Traité de Perspective*, dont les planches ont été gravées par son frère, Sébastien Cardi.

Louis Cardi est mort à Rome, en 1613, âgé de 54 ans.

NOTICE

OF

LOUIS CARDI, called CIGOLI.

Louis Cardi, was born in 1559, at the chateau of Cigoli, in the Grand Dutchy of Florence, and according to a custom frequent at that time, he dropt his family name, to take that of the place where he was born; he was thus commonly known by the name of Cigoli. He was the pupil of Alexander Allori, and principally studied the productions of Andrea Vanucci, and those of Correggio. Pope Clement VII, sent for him to Rome and ordered him to paint the cure of the Paralytic, for the church of Saint Peter, which is considered as a master-piece.

Louis Cardi, also evinced his talent for architecture, in several public *fêtes* and theatrical representations, given at Florence, on the marriage of Marie de Medicis with Henry IV. He published a treatise on colours, in which he points out the means to render them durable; he also wrote a treatise on perspective, the plates of which were engraved by his brother Sebastian Cardi.

Louis Cardi died at Rome, in 1613, at the age of 54.

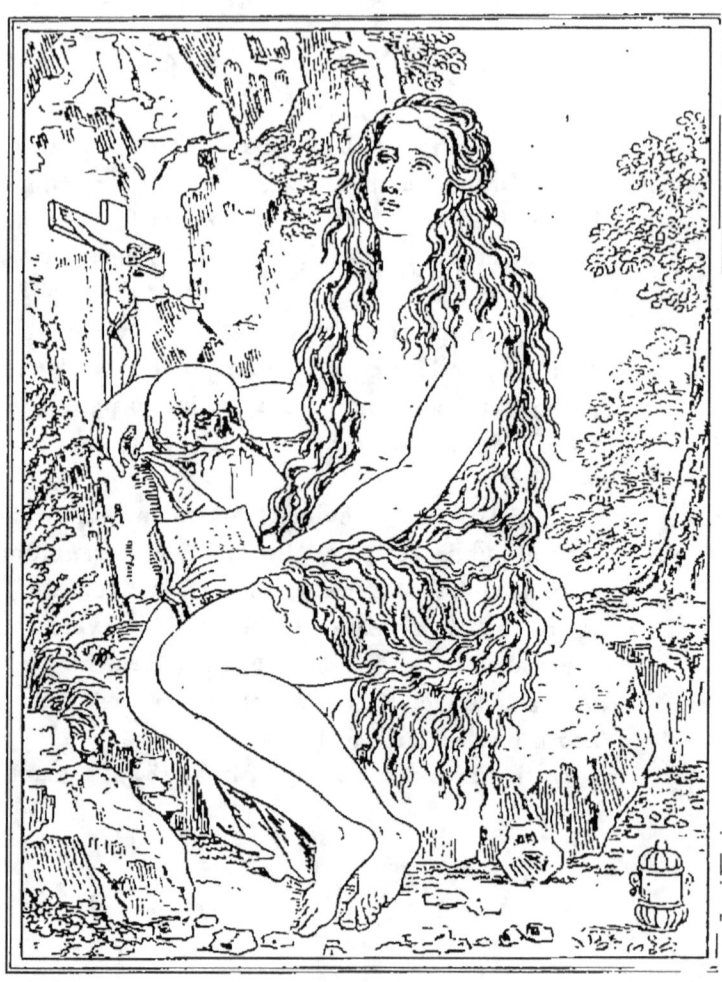

Ste MARIE MADELEINE.

ÉCOLE D'ITALIE. CIGOLI. GAL. DE FLORENCE.

SAINTE MARIE MADELEINE.

Le désir d'offrir à l'âme un objet de méditation et de présenter aux yeux un sujet agréable, a engagé plusieurs peintres à retracer l'image de la pécheresse pénitente, que l'on confond ordinairement avec sainte Marie Madeleine. Déjà nous avons eu occasion de parler de ce sujet en donnant les tableaux de Murillo n°. 19, d'Antoine Allegri, dit le Corrège, n°. 97, de Joseph Césari d'Arpina, n°. 116, de Charles Le Brun, n°. 287, de Furini, n°. 536, et aussi la statue en marbre par Canova, n°. 396.

Le peintre Cigoli en traitant le même sujet l'a fait d'une manière habile. Il a représenté une femme dont le corps est d'une beauté accomplie; sa chevelure prodigieusement longue paraît négligée; mais elle se développe et serpente avec beaucoup d'art. Semblable au voile transparent d'une coquette, elle semble engager le spectateur, à regarder avec plus d'attention toutes les beautés de ce corps admirable, plutôt que les dérober à leurs regards. La douleur répandue sur le visage de la Madeleine n'en défigure pas les traits, elle est noble et touchante. L'attitude de cette femme céleste et l'expression de sa figure annoncent qu'elle est près de succomber sous le poids de sa douleur, de son repentir et de ses regrets.

La couleur de ce tableau démontre que Louis Cigoli faisait une étude particulière du Corrège. Il se voit dans la galerie de Florence, et a été gravé par H. Guttenberg.

Haut., 3 pieds 6 pouces; larg., 2 pieds 9 pouces.

St. MARY MAGDALENE.

'The wish of offering to the mind an object of meditation, and of presenting to the eye an agreeable subject, has induced several painters to delineate the penitent sinner, usually taken for St. Mary Magdalene. We have already had occasion to speak of this subject, when we gave the pictures of Murillo, n°. 19; of Antonio Allegri, called Correggio. n°, 97; of Giuseppe Cesari d'Arpino, n°. 116; of Charles Le Brun, n°. 287; of Furini, n°. 536; and also the marble statue by Canova, n°. 396.

'The painter Cigoli though treating the same subject, has done it in a clever manner. He has represented a woman whose body is of the highest beauty; her prodigious long hair appears neglected, but it develops itself and undulates with much skill. Similar to a coquet's transparent veil, it seems to draw the beholder to examine more attentively all the beauties of this admirable body, rather than skreen them from his looks. The grief spread over the countenance of Magdalene does not distort her features; it is grand and touching. The attitude of this celestial woman and the expression of her countenance mark she is on the point of sinking under the weight of her affliction, of her repentance, and of her regrets.

The colouring of this picture shows that Ludovico Cigoli made a particular study of Correggio. It is in the Gallery of Florence, and has been engraved by H. Guttenberg.

Height, 3 feet 8 ½ inches; Width, 2 feet 11 inches.

751.

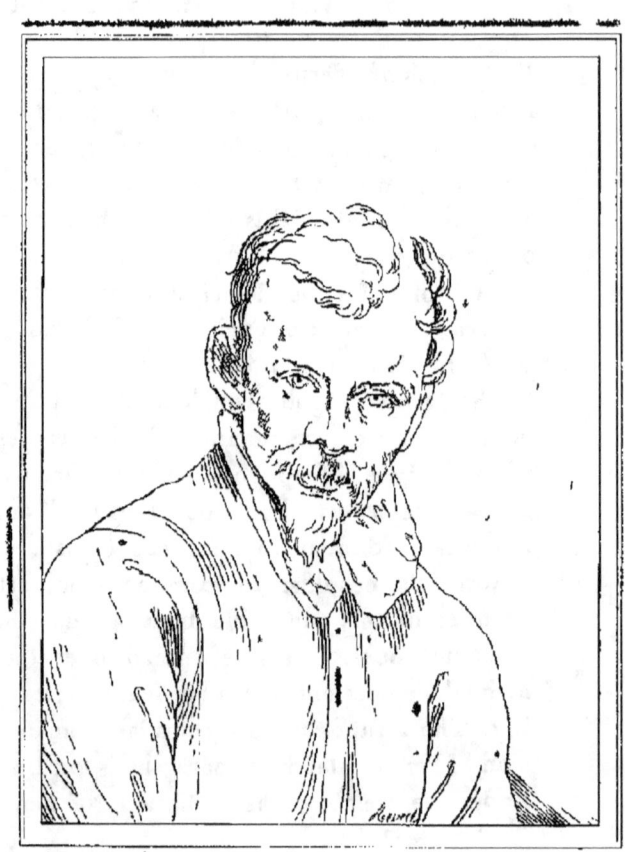

Ani Carrache p. ANNIBAL CARRACHE

NOTICE
HISTORIQUE ET CRITIQUE
SUR
ANNIBAL CARRACHE.

A peine Michel-Ange et Léonard de Vinci s'étaient-ils fait remarquer par leur talent, qu'aucun des peintres de l'école florentine ne put parvenir à les approcher; et tandis que Raphaël surpassa de beaucoup son maître Perugin, ses imitateurs à leur tour ne le suivirent que de loin : c'était à Bologne que le génie de la peinture semblait s'être transporté, dans l'atelier des Carraches et dans l'école qu'ils fondèrent, et d'où sortirent Guido Reni, Dominique Zampieri et François Barbieri, connu sous le nom de Guerchin.

Annibal Carrache, frère cadet d'Augustin, naquit à Bologne en 1560. Tandis que l'ainé avait été placé chez un orfèvre, celui-ci était resté chez Antoine, leur père, qui exerçait le métier de tailleur : mais le goût des arts, inné dans cette famille, en avait ordonné autrement.

Augustin obtint de son père la permission d'étudier la peinture, et alors Annibal prit sa place dans l'orfévrerie ; mais il n'y resta pas. Le talent dont il donna des preuves dès sa jeunesse engagea Louis son cousin à lui donner des conseils, et un événement le mit dans le cas de se faire remarquer d'une manière tout-à-fait extraordinaire.

Antoine Carrache avait été à Crémone, sa ville natale, pour

vendre le peu de bien qui lui restait dans cette ville, et il fut volé en revenant à Bologne. Ayant été porter plainte au juge, Annibal, qui avait accompagné son père, dessina les voleurs avec tant de ressemblance, qu'ils furent bientôt reconnus et arrêtés. L'argent qu'ils avaient pris fut retrouvé, et mit ainsi Antoine Carrache dans le cas de devoir son aisance aux talens précoces de son fils.

L'étude de la peinture était la seule chose qui eût occupé Annibal; sur tout le reste il était d'une telle ignorance, qu'il avait sans cesse besoin de conseils. Son frère Augustin au contraire avait l'esprit très orné; il cultivait la poésie et les mathématiques aussi bien que les arts. Annibal, d'un caractère jaloux et présomptueux, mettait peu de prix aux connaissances de son frère qu'il aimait pourtant, mais dont il avait peine à recevoir les avis; aussi vécurent-ils souvent séparés, mais ils se recherchaient ensuite. Annibal fit un voyage à Parme et à Venise, pendant lequel il copia des ouvrages du Corrége et vit travailler Tintoret et Paul Véronèse. Ces études le mirent dans le cas de perfectionner sa manière au point qu'en revenant à Bologne il devint à son tour le maître de Louis Carrache, tandis qu'Augustin se livra à la gravure, dans la crainte de se voir inférieur à son frère. C'est alors que fut fondée cette académie si illustre, dans laquelle Louis dirigeait tout par ses conseils et son savoir; Augustin y enseignait la perspective, et donnait des leçons d'histoire; Annibal y prêchait d'exemple, et donnait sans cesse des preuves de son profond génie par la variété et la beauté de ses compositions, ainsi que par la correction de son dessin. Un jour même qu'Augustin parlait du Laocoon et vantait dans un discours éloquent les beautés de ce chef-d'œuvre de l'antiquité, Annibal, s'approchant de la muraille, le dessina avec tant de perfection, que tous les spectateurs en furent étonnés; puis, pour critiquer son frère qui faisait des vers, il ajouta que les poètes peignaient avec des paroles et les peintres avec un pinceau.

La simplicité qu'Annibal affectait dans ses vêtemens contrastait avec la recherche que mettait dans les siens Augustin, qui ne fréquentait que les personnes distinguées par leur naissance. Voulant donc se moquer de ses manières, il lui donna un portrait de leurs père et mère, dont l'un enfilait une aiguille et l'autre coupait un morceau d'étoffe. Il est facile de comprendre qu'avec tant de différence dans le caractère des deux frères, ils devaient avoir de la difficulté à vivre ensemble.

Annibal quitta Bologne en 1600 pour se rendre à Rome et y peindre la galerie du palais Farnèse : il y retrouva son frère Augustin ; mais il ne sentit de quelle ressource était pour lui son érudition, que quand de nouveaux motifs de jalousie les forcèrent encore à se séparer. Il eut recours alors aux connaissances et à l'amitié du prélat Agacchi ; mais malgré cela il fut souvent obligé d'abattre des morceaux déjà faits ; il allait même abandonner ce grand travail, si son cousin Louis ne fût venu l'encourager par ses conseils. Huit années furent employées à décorer cette magnifique galerie, dont la vue fit dire à Poussin : « Annibal est le seul peintre qui ait existé depuis Raphaël : dans cet ouvrage il a surpassé tous les peintres qui l'ont précédé, et s'est surpassé lui-même. » Qui croirait qu'un travail de cette nature ne fut pas payé, pour ainsi dire, puisque le peintre recevait seulement par mois dix écus romains, de la valeur environ d'une pièce de cinq francs, et qu'on lui en remit cinq cents lorsqu'il eut terminé. Son désintéressement ne put l'empêcher de regarder ce salaire comme un outrage ; on assure même qu'il en ressentit un chagrin qui le conduisit au tombeau. Ne prenant plus ses pinceaux qu'avec répugnance, il chercha à se distraire en faisant un voyage à Naples ; mais sa mélancolie s'accrut encore. Il revint à Rome en 1609 : voulant s'étourdir, il commit quelque imprudence, et fut enlevé à l'âge de quarante-neuf ans, demandant à être enterré dans la rotonde, auprès de Raphaël, non pas que par son talent il se

crût digne d'une telle sépulture, mais seulement en raison de l'amour qu'il avait eu pour ce grand peintre. Ses élèves lui firent de magnifiques obsèques, auxquelles assistèrent les plus grands seigneurs de Rome.

Recommandable par la grandeur du style et la correction du dessin, la vigueur et la facilité du pinceau, souvent même par la vérité du coloris, Annibal Carrache s'est encore distingué par de grandes compositions où l'on peut admirer son génie; dans ses autres tableaux, il a souvent montré que s'il avait dans l'âme assez d'élévation pour arriver au beau, il n'en avait pas assez pour atteindre le sublime.

La quantité de dessins qu'il a laissés démontre une facilité surprenante; ils sont ordinairement à la plume, légèrement lavés au bistre. Il a aussi gravé à l'eau-forte dix-huit pièces qui ne présentent pas toutes le même mérite dans leur exécution.

Les principaux graveurs qui ont travaillé d'après ses tableaux sont Gérard Audran, Bloemaert, Farjat, Baudet, Roullet, Rousselet, Hainzelman, Château, Desplaces, Cesio, Aquila, Mitelli et Guillain.

HISTORICAL AND CRITICAL NOTICE

OF

ANNIBALE CARACCI.

Scarcely had Michael Angelo and Leonardo da Vinci brought themselves into repute by their talent, that none of the painters of the Florentine School could vie with them: and whilst Raphael far surpassed his master, Perugino, his imitators, in their turn, followed him but at a distance; it was to Bologna that the genius of painting appeared to have fled and to have taken its abode in the *Atelier* of the Caracci and the School they had founded there, whence sprang Guido Reni, Domenico Zampieri, and Francesco Barbieri, known by the name of Guercino.

Annibale Caracci, a younger brother of Agostino, was born at Bologna, in 1560. The eldest had been placed with a goldmith, whilst Annibale was to remain at home with his father Antonio, a tailor; but the innate taste of this family for the Arts determined it otherwise. Agostino obtained his father's permission to study painting, and Annibale took his brother's place at the goldmith's; but he did not remain there. The talent he had manifested from his youth, induced Lodovico, his cousin, to assist him with his advice, and an event occurred at this time, which caused him to be particularly noticed. Antonio Caracci who had been to Cremona, his native city, to sell the little property that belonged to him there, was robbed on his way back to Bologna. Having made his deposition before a

magistrate, Annibale, who had accompanied his father, drew such a perfect resemblance of the robbers, that they were soon recognised and arrested. The money they had taken was recovered, and thus the early talents of the son secured the father's fortune.

The study of painting was, all that occupied the attention of Annibale, and such was his extreme ignorance upon other subjects, that he continually needed advice. Agostino, his brother, on the contrary, had an active mind, and besides the Arts, he cultivated Poetry and the Mathematics. Annibale, of a jealous and presumptuous disposition, undervalued the attainments of his brother, and, though he esteemed him, received his advice but with impatience; thus they were frequently at variance, though fraternal affection would again unite them. Annibale visited Parma and Venice, where he copied from Correggio and saw Tintoretto and Paul Veronese paint. These studies enabled him to perfect his style, so that on his return home, he, in his turn, gave instructions to his master Lodovico Caracci, whilst Agostino devoted himself to engraving, fearing to find himself inferior to his brother. At this time was founded that famous Academy which Ludovico directed wholly by his knowledge and advice; Agostino taught there perspective, and read historical lectures, whilst Annibale gave constant proofs of his profound genius, by the variety and beauty of his compositions, as well as by his correctness in designing. Agostino speaking of the Laocoon, eulogised, in an eloquent discourse, the beauties of that masterpiece of Antiquity; Annibale, approaching the wall, drew it, in such perfection that all the spectators were struck with admiration; and then, in order to criticise his brother, who wrote verses, he added, that poets painted with words, but painters with a pencil.

The simplicity Annibal affected in his dress contrasted with his brother's fine appearance, who only frequented, per-

sons distinguished by their birth. Wishing therefore to ridicule him, Annibale gave his brother a picture of their father and mother, the one threading a needle, and the other cutting linen. It may readily be imagined, with tastes and habits so opposite, that it was with difficulty they could live together.

Annibale quitted Bologna for Rome, in 1600, in order to paint the gallery of the Farnese palace; he again met Agostino, but he did not feel the infinite value of that brother's erudition till fresh jealousies had again separated them. He then had recource to the knowledge and friendship of the prelate Agucchi; but notwithstanding this he would often destroy pieces he had finished, and would have abandoned this great work, had not his cousin Lodovico come and encouraged him by his advice. Eight years were employed in decorating that magnificent gallery, at the sight of which, Poussin exclaimed: « Annibale is the only painter that has lived since Raphael: in this work he has surpassed all the painters who have preceded him; he has even surpassed himself! » Who would imagine that a work of this nature was scarcely paid, or that the artist only received ten scudi per month (about 40 shillings), and that they remitted him five hundred when the work was completed? His disinterestedness could not prevent his considering this remuneration as an insult; and it is even said, that the vexation it occasioned destroyed him. He became disgusted with his profession, and endeavoured to dissipate the gloomy state of his mind by a journey to Naples, but his melancholy still increased. He returned to Rome in 1609, and there, seeking to banish the bitterness of thought, he committed some imprudencies, and died in his forty-ninth year, requesting to be interred in the rotunda, by the side of Raphael; not, as he said, because he considered himself worthy of such a sepulchre, but to gratify his love for that great artist. His pu-

pils buried him magnificently, and his funeral was attended by the first persons in Rome.

Eminent for the grandeur of his style, and the force and facility of his pencilling, and frequently even by the truth of his colouring, Annibale Caracci also distinguished himself by his great compositions, in which his genius may be admired: in his other pictures, he has often shown, that, if his soul was sufficiently elevated to arrive at the beautiful, it was not enough so, to reach the sublime.

The number of designs he has left, exhibit a wonderful facility: they are generally traced with a pen, and slightly washed with bistre. He likewise etched eighteen pieces, but they do not all possess equal merit in the execution.

The principal engravers who have worked from his designs, are Gerard Audran, Bloemaert, Farjat, Baudet, Roullet, Rousselet, Hainzelman, Château, Desplaces, Cesio, Aqnilla, Mitelli et Guillain.

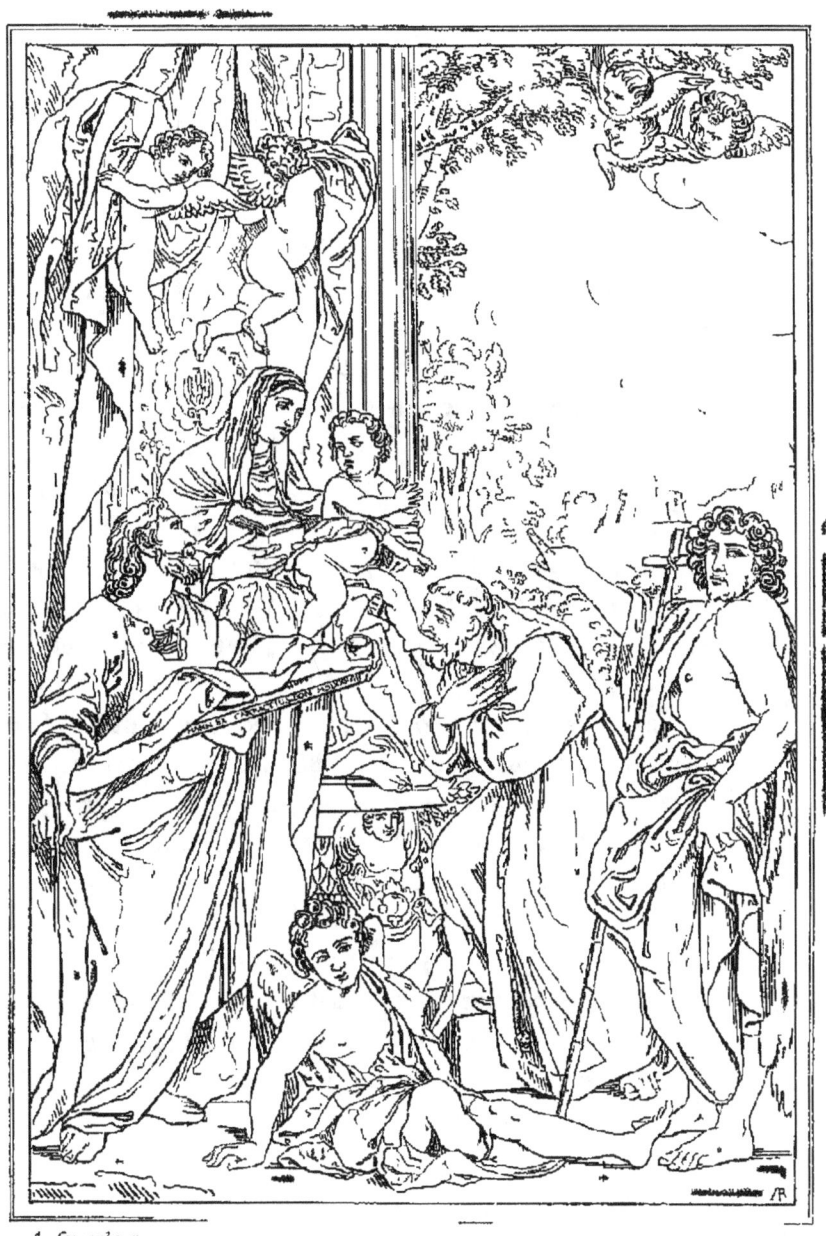

LA VIERGE L'ENFANT S. MATHIEU ET DEUX AUTRES SAINTS

LA VIERGE ET L'ENFANT JESUS,
AVEC S.T MATHIEU,
ET DEUX AUTRES SAINTS.

On peut trouver ici une preuve de ce que nous avons déjà dit plusieurs fois, relativement aux figures de saints qui, vivant à différentes époques, se trouvent réunis dans une composition, non par l'idée du peintre, mais bien par la volonté de ceux qui commandaient le tableau.

La Vierge, assise sur un trône, tient sur ses genoux, l'Enfant-Jésus, dont saint François s'approche pour baiser son pied. A gauche est saint Jean-Baptiste, qui, par son geste, indique celui dont il est le précurseur; à droite, se voit saint Mathieu, tenant une tablette, un encrier et une plume : sur le devant est ass's un ange, signe distinctif de l'Évangéliste Mathieu.

Ces trois figures n'ont été placées par Annibal Carrache dans son tableau, que comme honorées particulièrement par la communauté des marchands de soie de Reggio, qui fit faire ce tableau pour le placer dans l'église Saint-Prosper. Sur la tablette que tient saint Mathieu, on lit : HANNIBAL CARRACTIUS BON. F. MDEXXXVIII, ce qui doit faire penser que le peintre avait mis tous ses soins à peindre ce tableau.

On ignore comment il arriva dans la collection du prince de Modène; mais c'est de là qu'il vint dans la galerie de Dresde, où il est maintenant. Il a été gravé par Joseph-Marie Mitelli et par Nicolas Dupuis.

Haut., 13 pieds ; larg., 9 pieds.

J. 3. 5r r.

ITALIAN SCHOOL ~~~~~~ A. CARACCI. ~~~~~~ DRESDEN GALLERY.

THE VIRGIN, THE INFANT JESUS,
WITH Sᵗ MATTHEW,
AND TWO OTHER SAINTS.

Another proof is found here of what we have had occasion of already remarking several times, relative to the figures of Saints, who, living at different periods, are introduced in a composition, not from the painter's idea, but by the wish of those who ordered the picture.

The Virgin, seated on a throne, is holding on her knees the Infant Jesus, whom St. Francis approaches to kiss his foot. St. John the Baptist is on the left: he indicates, by his action, him of whom he is the precursor. St. Matthew is seen on the left, holding a tablet, an ink-stand, and a pen: in the foreground an angel is seated, the distinguishing character of the Evangelist St. Matthew.

These three figures have been introduced by Annibal Caracci, as being particularly honoured by the corporation of the silk merchants of Reggio, who had this picture done to place it in the Church of San Prospero. On the tablet, held by St. Matthew, is written: HANNIBAL CARRACCIUS BON. F. MDLXXXVIII, which provers that the artist painted this picture with his utmost care.

It is not known how it came into the Collection of the Prince of Modena; but it went thence into the Dresden Gallery, where it is at present. It has been engraved by Giuseppe Maria Mitelli, and by Nicolas Dupuis.

Height, 13 feet 10 inches; width, 9 feet 7 inches.

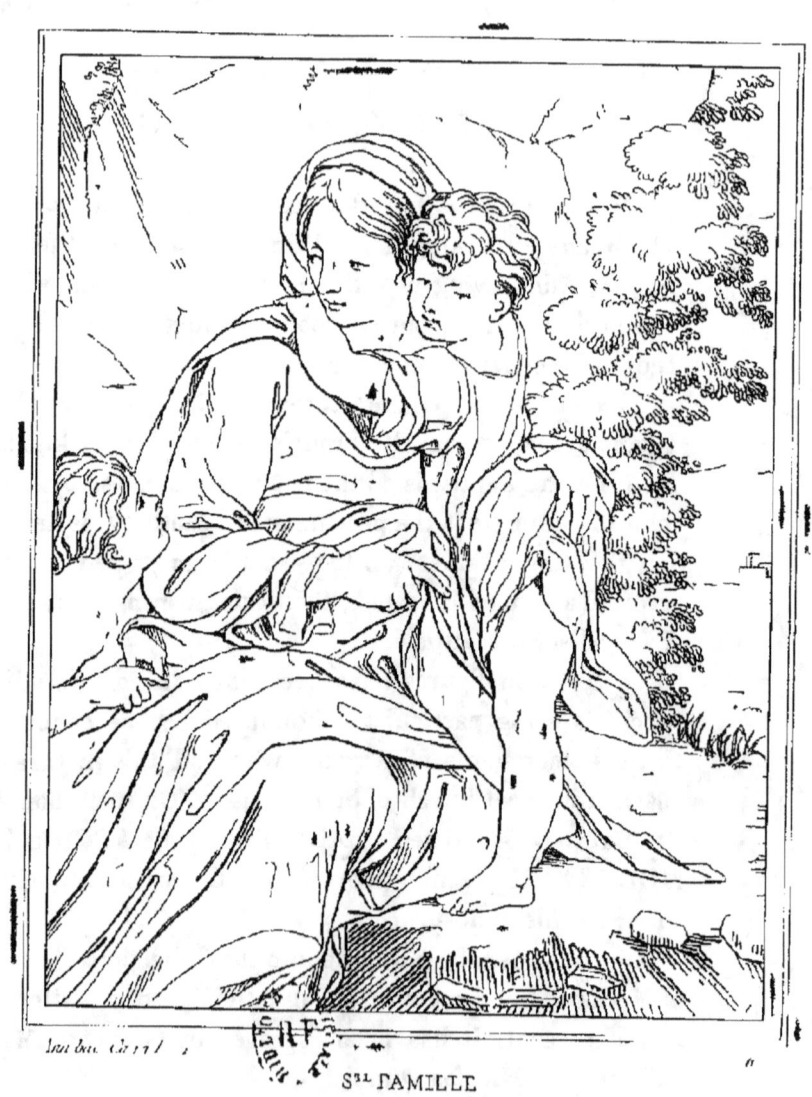

S^{te} FAMILLE

ÉCOLE ITALIENNE ~~~ AN. CARRACHE ~~~ GALERIE DE FLORENCE

SAINTE FAMILLE.

Quoique ce tableau ait éprouvé beaucoup de dommages, cependant il doit encore être placé parmi les chefs-d'œuvre d'Annibal Carrache, et on le croit peint par ce maître lorsqu'il était dans la vigueur de l'âge, avant son voyage à Rome. On y trouve les traces d'une étude approfondie des tableaux du gracieux Corrège. Il est remarquable par la naïveté et la grace des têtes, l'intelligence du clair-obscur, la vigueur du coloris, et la facilité avec laquelle il est touché.

L'enfant Jésus debout, les bras passés autour du cou de la Vierge, présente une pose qui le fait remarquer parmi le grand nombre de compositions de ce même sujet.

Haut., 9 pouces 6 lignes; larg., 7 pouces 6 lignes.

ITALIAN SCHOOL. ○○○○○○ AN. CARRACCI. ○○○○○○ FLORENCE GALLERY

THE ·HOLY ·FAMILY.

Although this picture has been much damaged, it must still be reckoned among the *chefs-d'œuvre* of Annibal Carracci, and is believed to have been painted by that master when in the vigour of his age, before he went to Rome. A close study of the pictures of the graceful Correggio may be traced in it. It is remarkable for the simplicity and gracefulness of the heads, a correct judgment of the clare-obscure, a vigorous colouring, and the ease with which it is touched.

The infant Jesus erect, with his arms thrown round the Virgin's neck, presents an attitude which distinguishes it among the many compositions on the same subject.

Height, 10 ½ inches; breadth, 8 ½ inches.

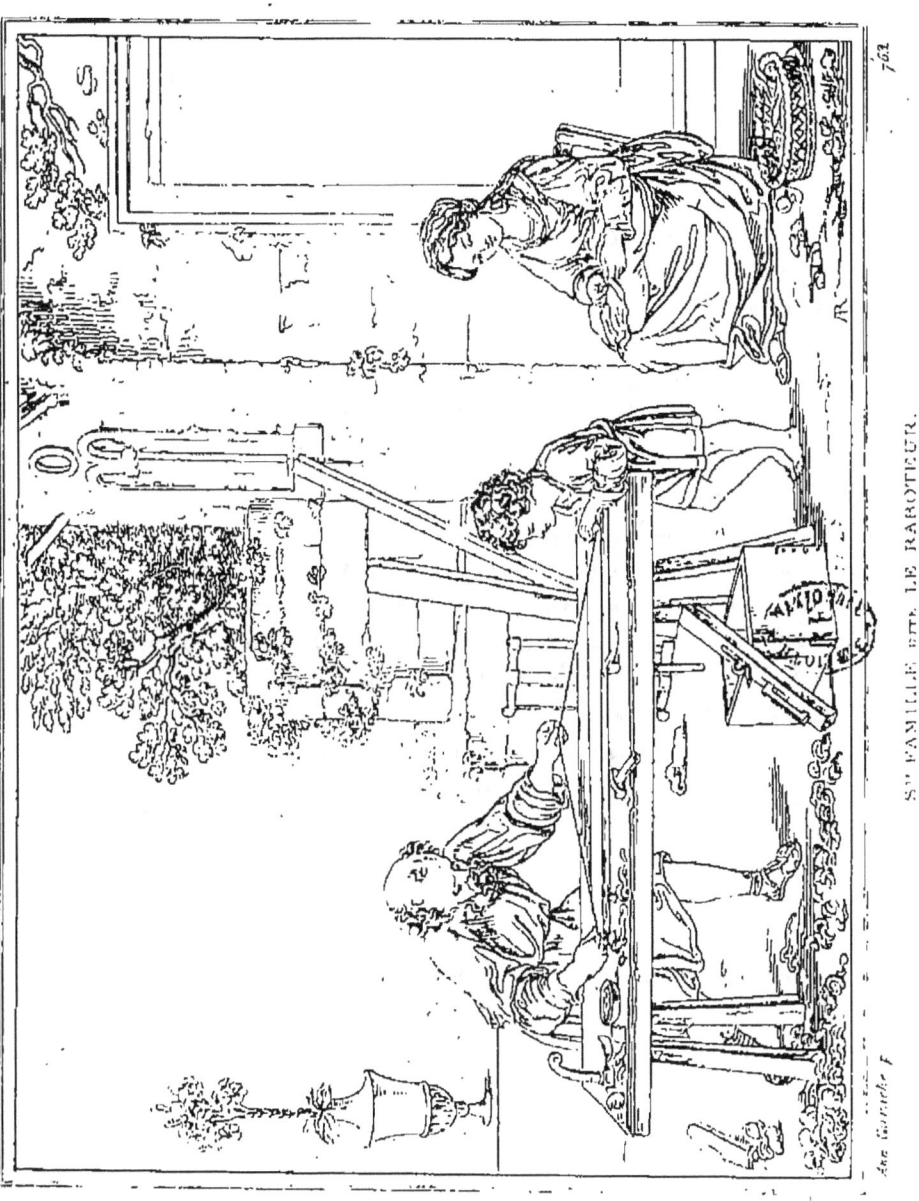

Ste FAMILLE DITE LE RABOTEUR.

SAINTE FAMILLE, dite LE RABOTEUR.

Dans le nombre des Saintes Familles on peut établir deux catégories que l'on pourrait distinguer par les désignations de *mystiques* et de *familières*.

Celle que nous donnons ici est de cette dernière nature, puisqu'elle représente la sainte famille dans ses occupations journalières. Saint Joseph, voulant tracer une ligne sur une planche, est aidé par l'enfant Jésus, qui tient un des bouts du cordeau, empreint de blanc, tandis que saint Joseph, en le pinçant par le milieu, va transmettre la trace de cette corde, sur son ouvrage.

A droite on voit la Vierge occupée à coudre ; près d'elle est un panier contenant quelques objets de travail ; et sur le devant du tableau est une caisse, contre laquelle est appuyée une varlope, grand rabot dont se servent les menuisiers, et qui a fait désigner ce tableau sous le nom du *Raboteur*.

Annibal Carrache a donné dans cette peinture de grandes preuves de talent, sous le rapport de l'expression et sous celui de la couleur. On doit cependant dire avec regret que le temps et des restaurations maladroites ont détruit en partie le ciel et les fonds, qui sont maintenant rougeâtres, parce que la toile est imprimée en rouge, suivant l'usage italien de l'époque où vivait Carrache.

Ce tableau appartint à M. de la Ravois, avant d'entrer dans la galerie du Palais-Royal, il fut alors gravé par J. Couché. Depuis il a été acheté 7,500 francs par le comte de Suffolk.

Larg., 2 pieds 3 pouces ; haut., 1 pied 9 pouces.

ITALIAN SCHOOL. ●●●●●● A. CARRACCI. ●●●● PRIVATE COLLECT.

THE HOLY FAMILY,

CALLED, *LE RABOTEUR.*

Among the numerous Holy Families two classes may be established, that might be designated, the *Mystical* and the *Familiar.*

The one we give here is of the latter species, as it represents the Holy Family at its daily avocations. S.^t Joseph wishing to trace a line on a plank is assisted by the Infant Jesus, who holds an end of the chalked cord whilst S.^t Joseph, by striking it in the middle, imprints the line on his plank.

The Virgin is seen on the right hand; she is sewing: near her is a basket containing various objects for work; and in the fore-ground of the picture is a chest, against which stands a large *plane* made use of by joiners, whence is derived the title of the picture, *Le Raboteur.*

Annibale Carracci has given in this picture great proofs of talent, with respect to expression and to colouring. It must however be added with regret that time and unskilful repairs have partly destroyed the sky and back-ground, which are now of a reddish hue; the canvass being primed with red, according to the Italian custom in Carracci's time.

This picture belonged to M. de la Ravois, previous to its being in the Gallery of the Palais-Royal: it was then engraved by J. Couché. It has since been purchased by the Earl of Suffolk, for 7500 franks, about L. 300.

Width, 2 feet 4 ¼ inches; height, 1 feet 10 inches.

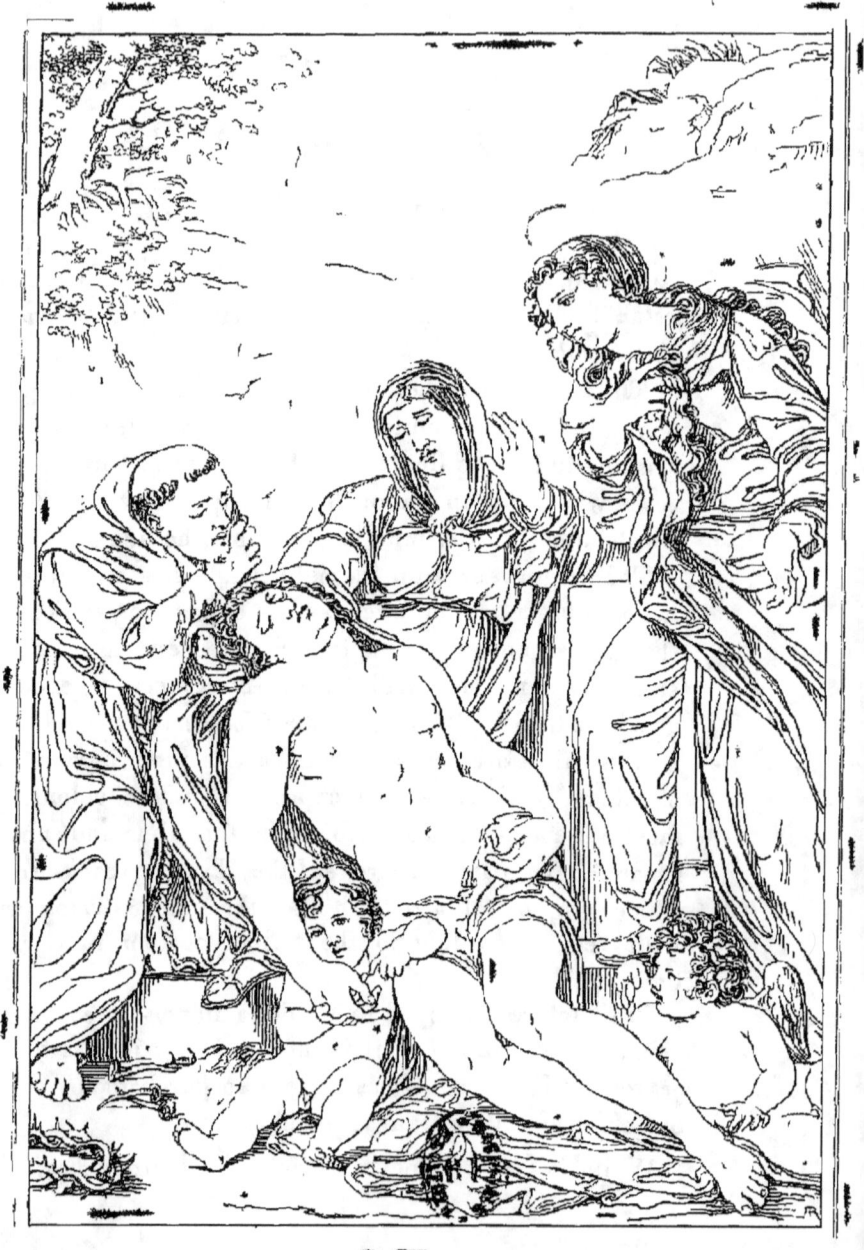

CHRIST MORT

ÉCOLE ITALIENNE. — AN. CARRACHE. — MUSÉE FRANÇAIS.

LE CHRIST MORT.,

Tombé dans une grande mélancolie, Annibal Carrache ne voulait plus prendre le pinceau ; cet ouvrage, l'un des derniers de ce grand peintre, mort avant cinquante ans, ne fut terminé que par suite des pressantes sollicitations de la famille *Mattei*. Il fut alors placé dans leur chapelle, à l'église de Saint-François de Ripa, à Rome. Le nom de cette église, porté aussi par l'un des membres de l'illustre famille, fait voir pourquoi saint François figure dans le tableau, assistant la Vierge et sainte Magdeleine au moment où Jésus-Christ est déposé près du sépulchre.

La pose du Christ est des plus nobles, et la tête sans barbe est une licence que l'on peut excuser à cause de la beauté de son caractère : elle paraît imitée de l'antique. Peut-être y a-t-il quelque chose de singulier dans la pose de la Magdeleine.

Les deux petits anges qui touchent les plaies du Sauveur, sont deux petites figures parfaites sous le rapport du dessin et de l'expression. Quant à la couleur, elle n'a plus cette vigueur si remarquable dans les premiers tableaux d'Annibal Carrache.

Ce tableau a été gravé par M. Jean Godefroy ; il est maintenant dans la galerie du Louvre.

Haut., 7 pieds 11 pouces ; larg., 4 pieds 11 pouces.

ITALIAN SCHOOL. ⸺ A. CARRACCI. ⸺ FRENCH MUSEUM.

A DEAD CHRIST.

Annibale Carracci, falling into a deep melancholy, had thrown aside his pencil; this work one of the latest by this great painter, who died before he was fifty years old, was finished only in consequence of the pressing request of the Mattei Family. It was then placed in their chapel, in the Church of San Francesco di Ripa, at Rome. The name of this Church, borne also by one of the members of that illustrious family, imparts why St. Francis is introduced in the picture, assisting the Virgin and St. Mary Magdalene at the moment when Jesus Christ is placed near the sepulchre.

The attitude of Christ is exceedingly grand, and the beardless face, which appears imitated from the Antique, is a licence that may be excused, from the beauty of its character : perhaps the attitude of the Magdalene may be considered as a little singular.

The two little angels, who touch the wounds of our Saviour are figures, perfect with respect to the drawing and expression. As to the colouring, it has not that vigour so remarkable in A. Carracci's early pictures.

This painting has been engraved by M. Jean Godefroy, and is now in the Gallery of the Louvre.

Height 8 feet 5 inches; width 5 feet 2 inches.

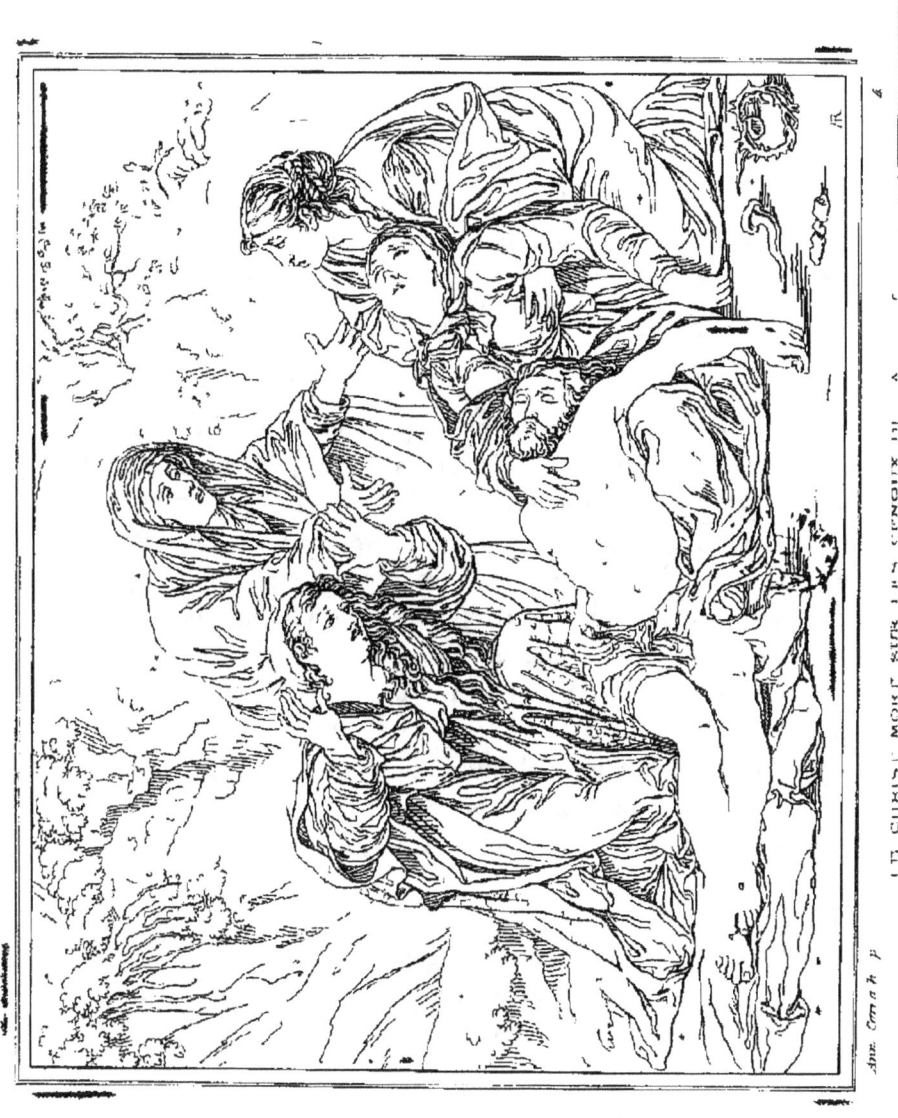

Ant. Corna p. LE CHRIST MORT SUR LES GENOUX DE...

ÉCOLE ITALIENNE. — ANN. CARRACHE. — CAB. PARTICULIER.

LE CHRIST MORT

SUR LES GENOUX DE LA VIERGE.

C'est encore ici le sujet idéal, désigné en Italie sous le nom de *Pitié* ; le corps de Jésus-Christ mort est en partie soutenu sur les genoux de la Vierge, que la douleur fait évanouir. Elle est secourue par les autres saintes femmes, qui comme elle se trouvaient sur le Calvaire, et accompagnaient le corps de Jésus-Christ lorsque ses disciples le transportèrent au tombeau.

Cette composition sublime d'Annibal Carrache est désignée sous le nom des *cinq-douleurs*, parce qu'en effet le peintre, en représentant cette scène d'affliction, a su varier l'expression de chacune des têtes, qui toutes ont une douleur différente. Celle du Christ offre le calme du sommeil après des souffrances corporelles supportées avec résignation. La Vierge tombe en défaillance et montre l'excès de sa souffrance. Sa sœur Marie, femme de Cléophas, montre une douleur plus mondaine, elle semble craindre que la mort vienne lui enlever sa sœur. Quant à Marie, femme de Zébédée, sa douleur est plus calme. Marie Madeleine n'est occupée que de la perte de celui qu'elle aimait comme son Sauveur, toutes ses pensées se reportent aux souffrances qu'il a dû éprouver avant de mourir.

Ce tableau appartint d'abord à Colbert de Seignelay ; il passa ensuite dans la collection du Palais-Royal et fut acheté cent mille francs par le comte de Carlisle. Il forme un des plus beaux ornemens de sa collection de Castle-Howard. Il a été gravé par Roullet.

Larg., 3 pied 4 pouces ; haut., 2 pieds 10 pouces.

740.

ITALIAN SCHOOL. — A. CARRACCI. — PRIVATE COLLECTION.

A DEAD CHRIST.

This is another of the ideal subjects known in Italy by the name of *Pietà*; the body of Jesus Christ is partly supported on the Virgin's knees, whom grief has caused to swoon: she is assisted by the other holy women, who were with her on mount Calvary, and accompanied Christ's body, when his disciples transferred it to the tomb.

This sublime composition by Annibale Carracci is designated the *Five Sorrows*, from the circumstance that the painter, in representing this scene of affliction, has found the means of varying the expression of each of the heads, which have all a different grief. That of Christ presents the calm of sleep after bodily sufferings borne with resignation. The Virgin faints and displays the excess of her anguish: her sister Mary, the wife of Cleophas, shows a more mundane sorrow; she appears to fear lest death should take her sister from her. As to Mary, the wife of Zebedee, her sorrow is more calm. Mary Magdelene thinks only of the loss of him whom she loved as her Saviour; all her thoughts turn on the pain he must have undergone previous to dying.

This picture at first belonged to Colbert de Seignelay; it was afterwards in the Collection of the Palais-Royal, and was purchased by the earl of Carlisle for 100,000 franks, or L. 4000 and now forms one of the brightest ornaments of Castle Howard. It has been engraved by Roullet.

Width, 3 feet; 6 ½ inches; height, 3 feet.

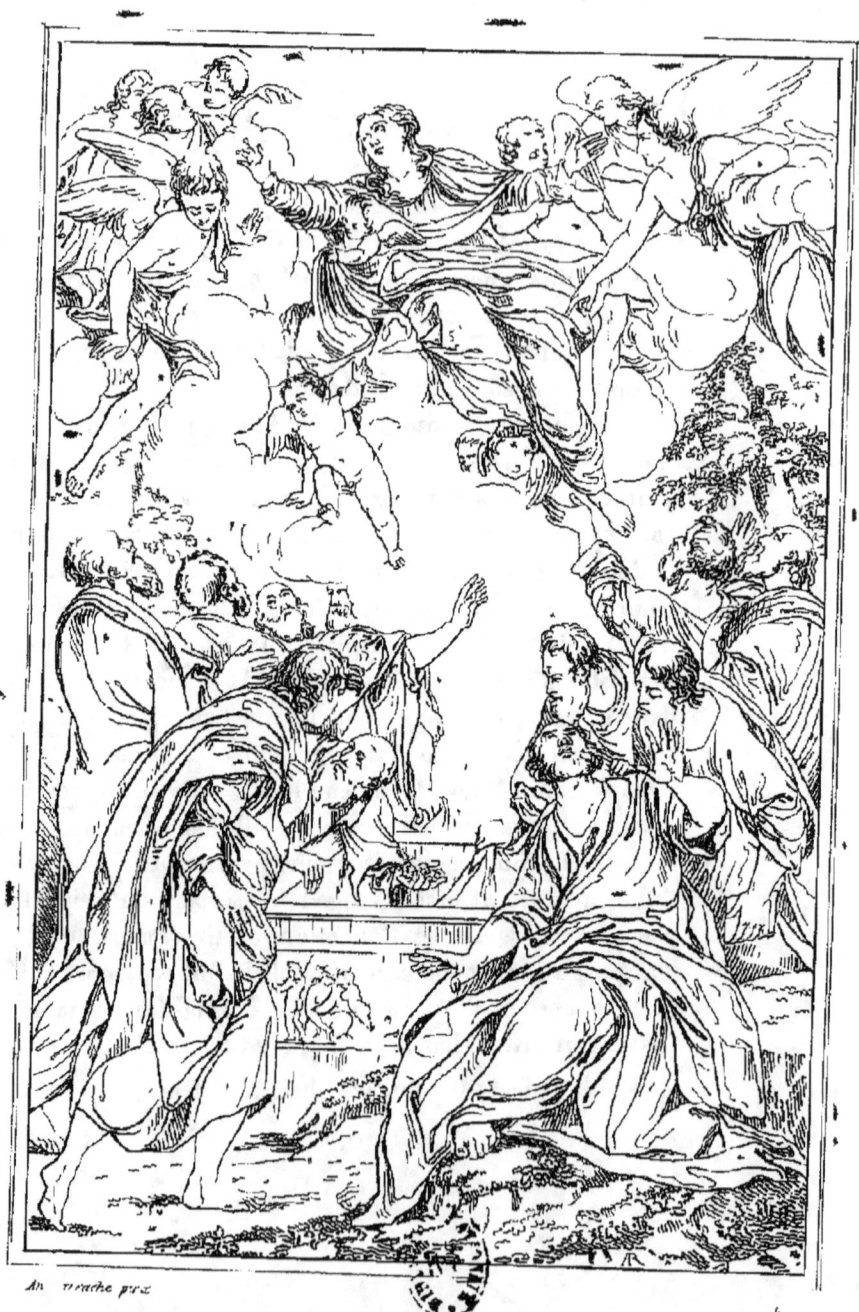

L'ASOMPTION

ÉCOLE ITALIENNE. ◦◦◦◦ AN. CARRACHE. ◦◦◦◦ MUS. DE BOLOGNE.

ASSOMPTION DE LA VIERGE.

L'Évangile ne parle plus de la Vierge, après la mort de Jesus-Christ, et les Actes des apôtres n'en font mention que pour annoncer qu'elle se trouvait réunie à eux lors de la Pentecôte. Une tradition, qui remonte au Ve. siècle, fait penser qu'elle mourut à Éphèse, et que son tombeau y était alors connu. On a dit aussi que quarante jours après sa mort elle avait été enlevée au ciel, et qu'alors les apôtres étant venus visiter son tombeau, n'y avaient plus trouvé que quelques fleurs. Rien ne peut confirmer l'authenticité de ce fait, qui est pourtant généralement adopté.

Annibal Carrache, en retraçant ce sujet, a placé la Vierge entourée d'anges. Parmi les apôtres, quelques-uns la regardent avec enthousiasme, d'autres examinent soigneusement le tombeau où son corps était placé, l'un d'eux tient dans sa main quelques-unes des fleurs qu'ils y trouvèrent.

Le peintre fit ce tableau à son retour de Venise; mais la mauvaise qualité de la toile et sa dégradation laissent à peine des traces de l'étude qu'il fit alors, des peintures du Titien. Placé autrefois dans l'église de Saint-François, à l'autel Bonasone, ce tableau se voit maintenant dans le Musée de Bologne. Il a été gravé par J. M. Mitelli et par Rosapina.

Haut., 7 pieds 11 pouces; larg., 4 pieds.

ITALIAN SCHOOL. ○○○●●○ A. CARRACCI. ○●○○●○●●○○○●●● BOLOGNA.

THE ASSUMPTION OF THE VIRGIN.

The Gospel does not mention the Virgin after the death of Jesus Christ; and the Acts of the Apostles speak of her only to state that she was with them at the Pentecost. A tradition which goes back to the V. century supposes that she died at Ephesus, and that her tomb was known there at that time. It has also been said, that, forty days after her death, she had been carried off to heaven, and that the apostles, coming to visit her tomb, had found in it only a few flowers. There is nothing to confirm the authenticity of this fact, which, however, is generally adopted.

In delineating this subject, Annibale Carracci has represented the Virgin surrounded with angels. Some of the Apostles look at her with enthusiasm; others carefully examine the tomb where her body had been lain, and one of them holds in his hand some of the flowers found there.

The painter did this picture on his return from Venice; but the bad quality of the canvass and the injuries it has sustained, scarcely leave any trace of the study he then made of Titian's paintings. This picture was formerly at the Bonasoni altar, in the Church of San Francesco; but it now is in the Museum of Bologna. It has been engraved by J. M. Mitelli and by Rosapina.

Height 8 feet 5 inches; width 4 feet 3 inches.

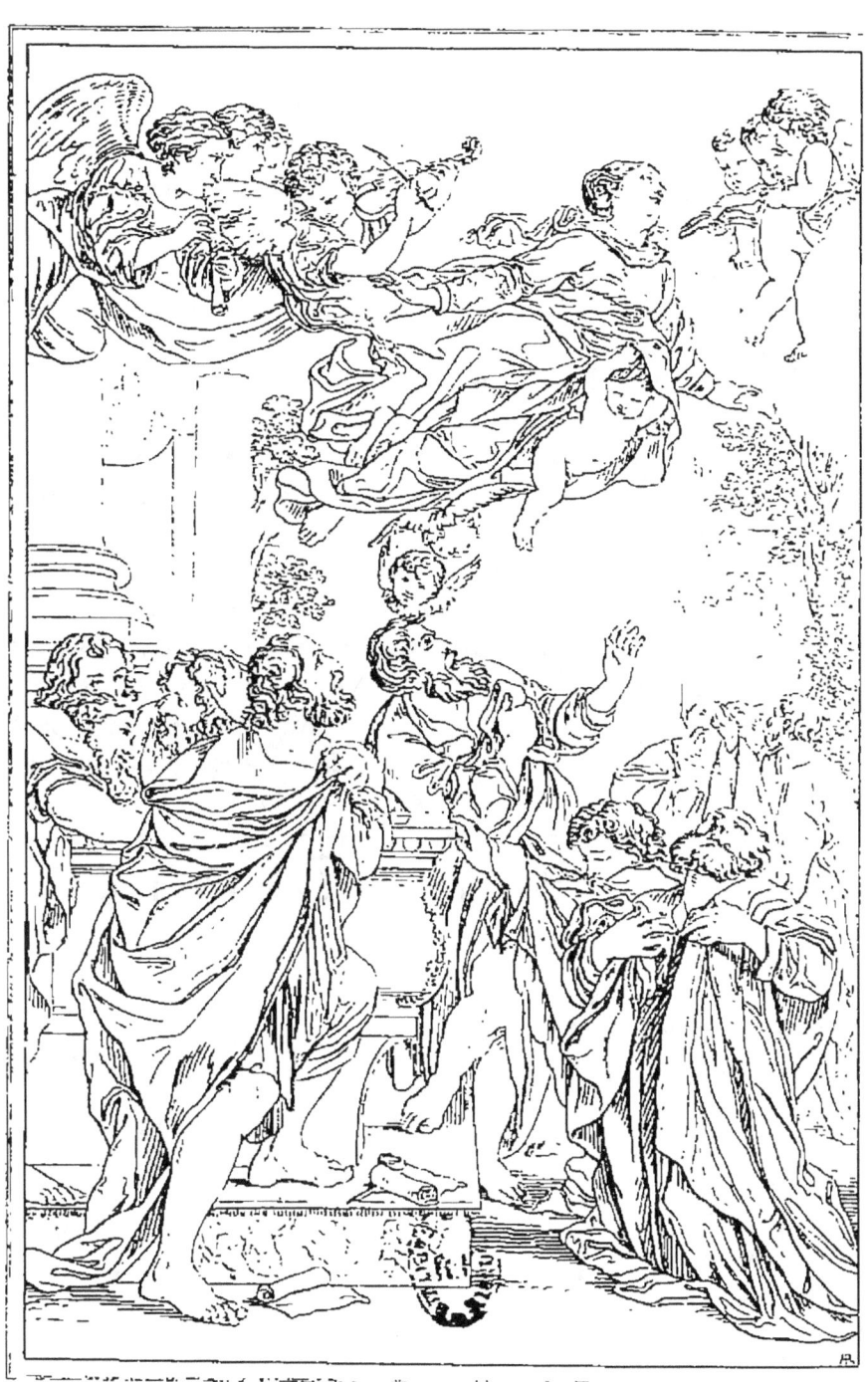

ASSOMPTION DE LA VIERGE

ASSOMPTION DE LA VIERGE.

Nous avons déjà parlé une fois de ce sujet, donné sous le n°. 15. Nous avons fait remarquer que Poussin avait su se garantir de la double action qui existe, lorsque l'on représente la Vierge arrivant au ciel, et les apôtres entourant le tombeau d'où son corps a été enlevé.

Annibal Carrache a suivi cette tradition; il y a été autorisé par l'usage, et aussi par l'exemple du Corrége, qui venait de peindre le même sujet dans la coupole de Parme. On peut même penser que Carrache, vivement ému par la brillante couleur du Corrége, et plein des idées sublimes de ce peintre, a su en reproduire d'aussi admirables.

C'est à tort que Richardson attribue ce tableau à Louis Carrache; il est certainement de la main d'Annibal, qui le peignit pour la confrérie de Saint-Roch à Reggio. Le duc de Modène, en ayant fait l'acquisition, le remplaça par une copie, et fit mettre celui-ci dans sa galerie, d'où il vint ensuite dans celle de Dresde.

Il a été gravé par Joseph Camerata.

Haut., 13 pieds 6 pouces; larg., 8 pieds 8 pouces.

ITALIAN SCHOOL. — A. CARRACCI. — DRESDEN GALLERY.

THE ASSUMPTION OF THE VIRGIN.

We have already once spoken of this subject, given under n°. 15. We observed that Poussin had found the means to avoid the twofold action, existing when the Virgin is represented arriving in heaven, and the apostles surrounding the tomb, whence her body has been translated.

Annibale Carracci has followed this tradition, having custom for authority, and also the example of Correggio, who had just painted the same subject in the cupola of Parma. It may even be thought that the painter, struck by Correggio's brilliant colouring, and deeply embued with that artist's sublime ideas, has produced some quite as wonderful.

Richardson erroneously attributes this picture to Lodovico Carracci, but it certainly is from Annibale's pencil; he painted it for the Friars of St-Rock at Reggio. The duke of Modena having purchased it, substituted a copy in its place, and put the original in his Gallery, whence it was subsequently transferred to the Dresden Collection.

It has been engraved by Joseph Camerata.

Height 14 feet 4 inches; width 9 feet 2 inches.

St JEAN BAPTISTE

Sᵗ JEAN-BAPTISTE.

Beaucoup de peintres ont représenté saint Jean-Baptiste dans le désert, parce que ce sujet offre le moyen de faire une belle étude de jeune homme, et que la composition n'obligeant pas à mettre plusieurs figures, elle peut être d'une proportion assez grande dans un cadre d'une petite dimension.

Annibal Carrache, en composant ce tableau, a dû éviter de retomber dans des poses semblables à celles qu'avaient faites Raphaël, Guido Reni, et Jean-Baptiste Mola, qui ont été données précédemment sous les nᵒˢ 91, 98 et 124 : aussi a-t-il placé sa figure dans une action différente.

Dans les tableaux dont nous avons parlé, saint Jean paraît prêcher à la multitude venue dans le désert pour l'entendre. Ici le prophète est seul, se reposant près d'une fontaine où il prend de l'eau pour se désaltérer.

Ce tableau a fait partie de l'ancienne galerie d'Orléans. Il a passé dans le cabinet d'Angerstein, et se trouve maintenant au British-Museum. Il a été gravé par Le Cerf.

Haut., 4 pieds? Larg., 3 pieds?

ITALIAN SCHOOL. — A. CARACCI 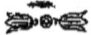 — BRITISH MUSEUM.

SAINT JOHN THE BAPTIST.

Many painters have represented St. John the Baptist in the desert, because this subject presents the opportunity of making a fine study of a young man, and the composition not obliging the introduction of several figures, it may be upon a rather large scale, within a small space.

Annibale Caracci, when composing this picture, had to avoid repeating an attitude similar to those done by Raphael, Guido Reni, and Giovanni Battista Mola, which have been already given, nos 91, 98, and 124 : he has therefore presented his figure in a different action.

In the pictures we have spoken of, St. John appears preaching to the multitude, who are come into the desert to hear him. Here, the prophet is alone, resting near a fountain, whence he is taking some water to drink.

This picture formed part of the ancient Orleans Gallery. It afterwards belonged to the Angerstein Collection, and it is now in the British National Gallery. It has been engraved by Le Cerf.

Height, 4 feet 3 inches; width, 3 feet 2 ¼ inches.

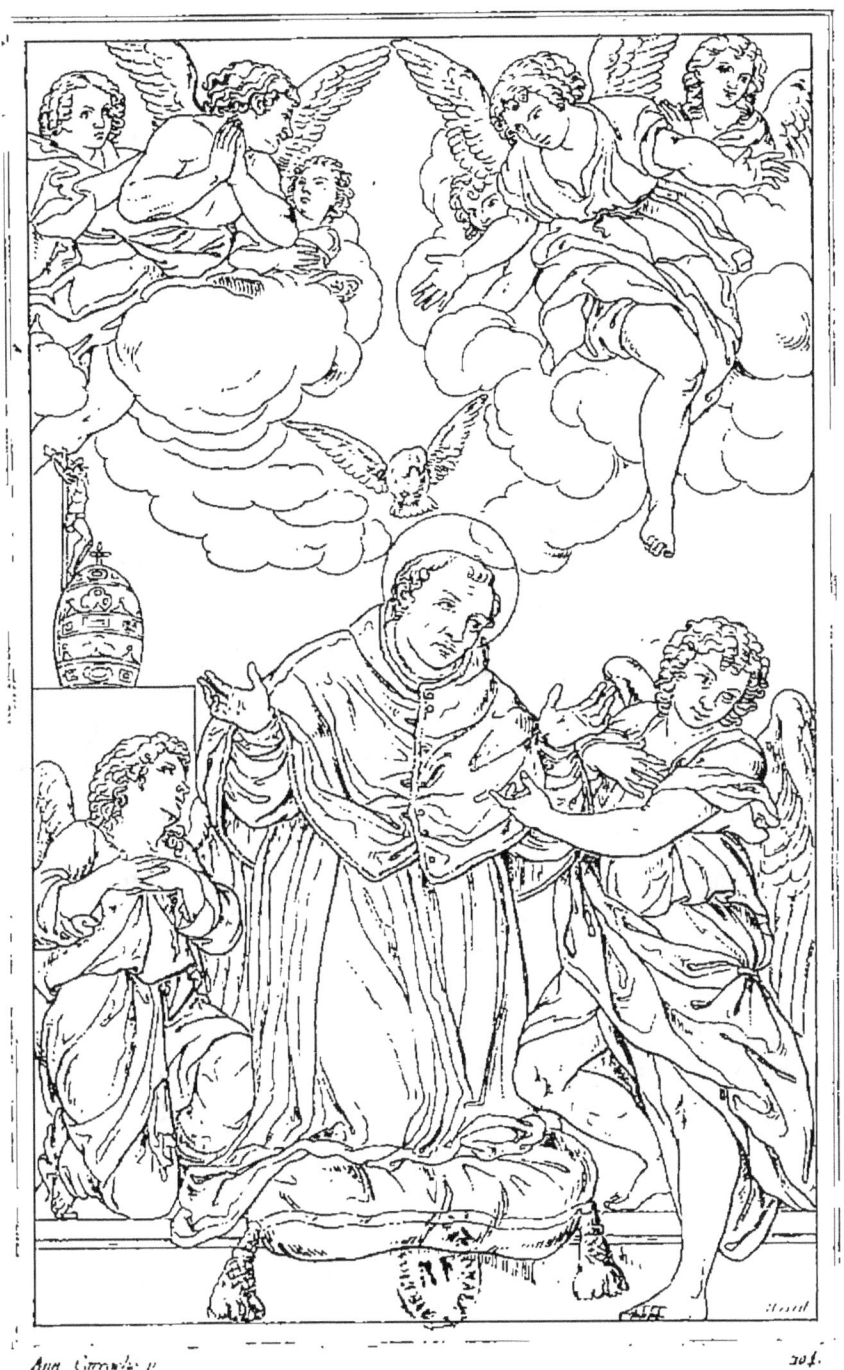

St GRÉGOIRE LE GRAND.

SAINT GRÉGOIRE-LE-GRAND.

D'une illustre famille romaine, saint Grégoire fut d'abord préteur de Rome. Le mépris des grandeurs et des richesses l'engagea à se retirer dans un monastère qu'il avait fait bâtir sous l'invocation de saint André. Le pape Pélage II le tira de cette retraite pour le faire un des sept diacres de Rome, puis l'envoya en qualité de nonce à Constantinople. Devenu secrétaire du pape, à la mort de ce pontife, en 590, il fut élu pour son successeur.

Le nouveau pape mit tout son zèle à arrêter les progrès de la peste qui venait de se manifester, et à éteindre le schisme qui existait alors. Il assembla plusieurs conciles pour maintenir la discipline ecclésiastique et réprimer l'incontinence du clergé. Il réforma l'office divin, et c'est un service rendu à l'église; mais on croit qu'il fit brûler plusieurs ouvrages des anciens : cela tient plutôt à la barbarie du siècle dans lequel il vivait qu'à son caractère personnel, car en cherchant à convertir les hérétiques, il voulait qu'on employât à leur égard la persuasion et non la violence. Il s'opposa aux vexations qu'on exerçait contre les Juifs pour les attirer au christianisme. C'est lui aussi qui le premier prit le titre de *serviteur des serviteurs de Dieu*.

Ce tableau, l'un des plus beaux d'Annibal Carrache, représente le pape en prière accompagné de deux anges; il décorait autrefois l'autel de l'église de Saint-Grégoire à Rome. Apporté en Angleterre au commencement de ce siècle, il fut vendu à lord Rodstock, et a passé depuis dans la galerie du marquis de Stafford.

Haut., 7 pieds 6 pouces; larg., 4 pieds 6 pouces.

ITALIAN SCHOOL. —— AN. CARRACCHIO —— PRIVATE COLLECTION.

SAINT GREGORY THE GREAT.

Of an illustrious roman family, saint Gregory was at first prætor at Rome. Contemning riches and grandeur, he retired into a monastery he had caused to be built at the invocation of saint Andrew. Pope Pelage II drew him from his retreat to make him one of the seven deacons of Rome, next sent him in quality of nuncio to Constantinople, and afterwards named him his secretary. At the death of his patron the pope, in 590, he was elected his successor.

The new pope exerted all his zeal to arrest the progress of the plague, which had just began to manifest itself, and to extinguish the schism which then existed He assembled several councils to maintain ecclesiastical discipline, and repress the incontinence of the clergy. He reformed the service of the church, but it is believed he had several works burnt of the ancients, which however, was more owing to the gothic ignorance of that age than to his own personal character; as in seeking to convert heretics, he wished persuasion and not violence to be employed. He put a stop to the vexations exercised against the Jews for bringing them over to christiany. He was the first also who took the title of *servant of the servants of God*.

This picture, one of the best of Annibal Carrachio, represents the pope praying in the company of two angels; it formerly decorated the church of Saint-Gregory at Rome, was brought to England at the beginning of the present century, and sold to lord Rodstock; it has been since transferred to the marquis of Stafford's gallery.

Height, 8 feet; breadth, 4 feet 9 inches.

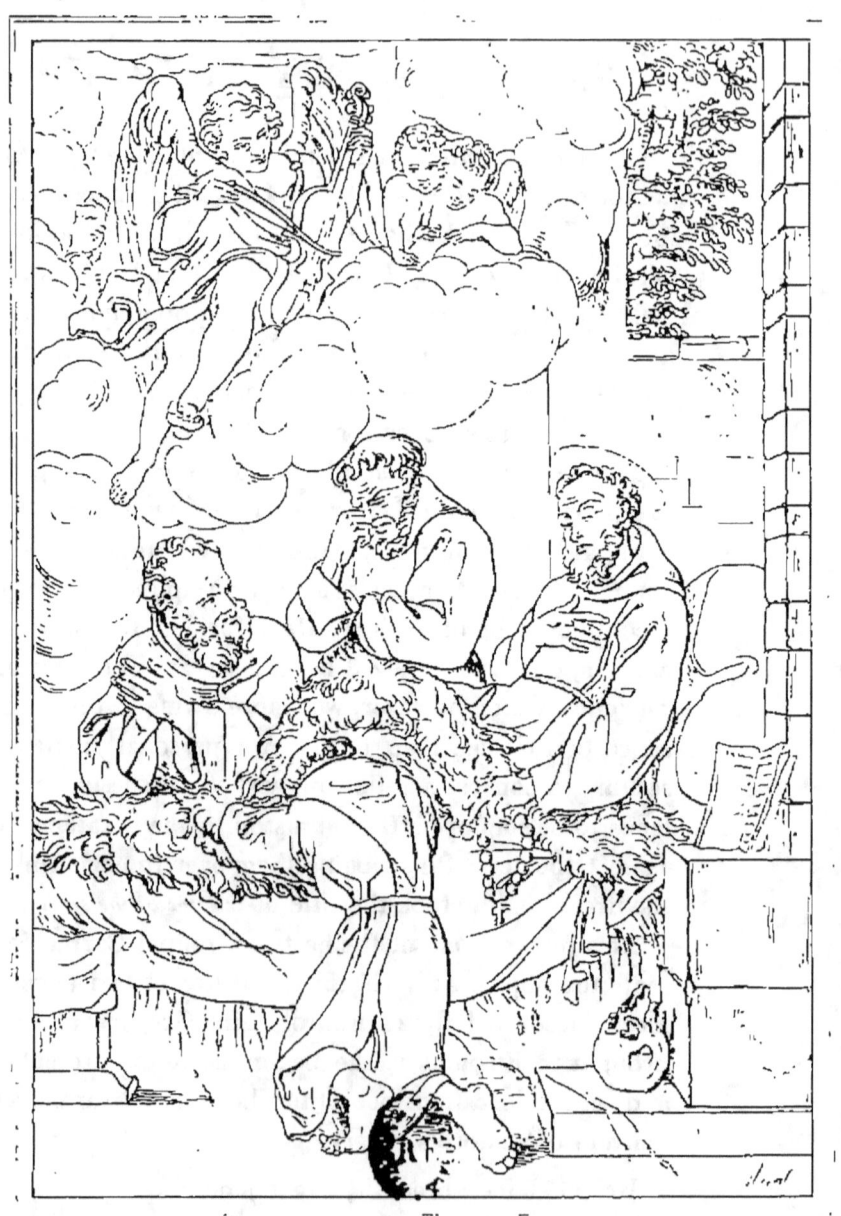

Ann. Caracche p.

ST FRANÇOIS MOURANT.

SAINT FRANÇOIS MOURANT.

Jean Bernardon, ou [...] surnom[...] *François d'Assise*, resta dans le commerce jusqu'à l'âge de [...] ans. Sentant [...] un grand mépris pour les biens [...] monde, il quitta sa famille, donna aux indigents tout ce qu'il avait, et se fit très pauvre. C'est à cela surtout [...] qu'il institua en 1209 [...] pour d[...] ner l'humilité [...] [...]ession, et les distinguer des Dominicains, qui, [...] à la prédication, semblaient devoir être au-dessus. [...] P[...]tablit aus[...] les retraites de sainte Claire ou [...] et enfin à s hommes [...] ayant voulu suivre [...] il [...]stitua pour eux le tiers ordre de saint François, dit [...] pénitence.

[...] saint François [...] à un état [...] de [...] [...] douleurs, et encore plus rempli [...] sentant amort approcher, il se fit conduire [...]pitale, où ayant [...] les frères de son ordre, il [...] et [...] les bras [...] sur la poi[...] [...] crap[...]. [...] ans après il fut [...] par le pape [...] IX.

[...] gravé par G[...]

SAINT FRANÇOIS MOURANT.

Jean Bernardon, né à Assise en 1182, si connu sous le nom de *François d'Assise*, resta dans le commerce jusqu'à l'âge de vingt-cinq ans. Sentant alors un grand mépris pour les biens de ce monde, il quitta sa famille, donna aux indigens tout ce qu'il possédait, et fit vœu de pauvreté. C'est à cela surtout qu'il astreignit l'ordre des Cordeliers, qu'il institua en 1209 sous le nom de *Frères mineurs*, pour désigner l'humilité dont il faisait profession, et les distinguer des Dominicains, qui, s'adonnant à la prédication, semblaient devoir être au dessus d'eux. Il établit ensuite des religieuses de sainte Claire ou *pauvres dames*; et enfin des hommes mariés ayant voulu suivre sa règle, il institua pour eux le tiers ordre de saint François, dit *frères de la pénitence*.

Les mortifications et les jeûnes auxquels s'astreignait continuellement saint François le réduisirent à un état continuel de maladie; il vécut abreuvé de douleurs, et encore plus rempli de patience; enfin, sentant sa mort approcher, il se fit conduire dans sa ville natale, où ayant réuni les frères de son ordre, il les exhorta de nouveau, et mourut les bras croisés sur la poitrine, le 4 octobre 1226. Deux ans après il fut canonisé par le pape Grégoire IX.

Le tableau de la mort de saint François a appartenu à Colbert, et il fut alors gravé par Gérard Audran.

ITALIAN SCHOOL ~~~~~ A. CARRACCIO ~~~~~ PRIVATE COLLECTION

DEATH OF SAINT FRANCIS.

John Bernardon, born at Assise in 1182, so well known by the name of *François d'Assise*, followed the pursuits of commerce to the age of 15 years. Feeling at that period the utmost contempt for the goods of this world, he left his family, bestowed all he had on the poor, and made a vow of poverty. To this vow he especially bound the order of Cordeliers, instituted by him in 1209 under the name of *Minor Brothers*, to designate the humility he professed, and to distinguish them from the Dominicans, who, devoting themselves to preaching, seemed their superiors. He next established the nuns of saint Claire, or *poor ladies;* and finally, married men desiring to submit to his regulations, he instituted for them the third order of saint Francis or *brothers of penitence.*

The continual fasts and mortifications of saint Francis reduced him to a state of unceasing illness; he lived full of pain and still more full of patience; at last, finding the hour of death at hand he caused himself to be conveyed to his native place, when having assembled all the brothers of his order, he exhorted them anew, and died, with his arms crossed on his breast, the 4th of october 1226. He was canonized two years after by pope Gregory IX.

This picture belonged to Colbert, and at that time was engraved by Gérard Audran.

L'AUMONE DE ST PAUL

L'AUMONE DE Sᵣ. ROCH.

Fils d'un gentilhomme de Languedoc, saint Roch naquit à Montpellier, vers 1295. Élevé pieusement dans la maison paternelle, il perdit son père et sa mère avant d'avoir atteint sa vingtième année et se trouva ainsi maître d'une riche succession. Mais, craignant que l'habitude des richesses ne nuisit à son salut, il distribua aux pauvres tout ce qu'il put tirer de ses biens, dont il abandonna l'administration à son oncle. Puis, quittant en secret son pays, il prit la route de Rome et traversa toute l'Italie en habit de pèlerin.

Annibal Carrache ayant à faire un tableau pour la confrérie de Saint-Roch, de la ville de Reggio, a choisi le moment où le saint, voulant suivre les préceptes de l'Évangile, distribue tout son bien aux pauvres. Chef-d'œuvre du peintre, on admire également, dans cette vaste et magnifique composition, la justesse des expressions, l'élégance et la pureté du dessin. L'un des tableaux les plus capitaux de la galerie de Dresde, il s'en est peu fallu qu'il ne vint orner notre Musée; puisque le surintendant Fouquet en avait offert un grand prix. Il lui aurait été envoyé si le duc de Modène, instruit du marché, ne se fût hâté de le rompre en en faisant lui-même l'acquisition pour sa galerie, qui, depuis, fut achetée en entier par l'électeur de Saxe, Frédéric-Auguste II, roi de Pologne.

Guido Reni a fait une copie en petit de ce tableau; il en a fait aussi une gravure à l'eau-forte avec quelques changemens. Joseph Camerata en a donné une gravure exacte et d'un bon effet.

Larg., 17 pieds 1 pouce; haut., 11 pieds 1 pouce.

THE ALMS OF S^t. ROCK.

St. Rock was the son of a private gentleman of Languedoc, and was born at Montpellier, about the year 1295. He was educated piously at home, and lost his father and mother before he had reached his twentieth year, thus finding himself master of a rich inheritance. But fearing lest the use of riches should interfere with his salvation, he distributed amongst the poor all he could immediately derive from his estates, and then, left the management of the residue to his uncle. Afterwards, secretly leaving his native country, he directed his way to Rome, crossing the whole of Italy dressed in a pilgrim's garb.

Annibale Caracci being commissioned to execute a picture for the Friars of St. Rock, in the town of Reggio, has made choice of the moment when St. Rock, wishing to follow the precepts of the Gospel, distributes all his wealth to the poor. It is the masterpiece of the painter: in this vast and magnificent composition, the correctness of the expressions, and the purity of the drawing, are equally admirable. It is one of the grandest pictures of the Dresden Gallery, and nearly came to adorn the French Museum, as the Superintendant Fouquet had offered a high price for it: and it would have been sent to him if the Duke of Modena informed of the bargain, had not hastened to break it off by purchasing it himself for his own Gallery, the whole of which was afterwards bought by the Elector of Saxony, Frederic-Augustus II, King of Poland.

Guido Reni did a small copy of this picture: he also etched an engraving from it with alterations. Giuseppe Camerata has given an exact engraving from it and in good style.

Width 18 feet 2 inches; height 11 feet 9 inches.

JUPITER ET JUNON.

ÉCOLE ITALIENNE. AN. CARRACHE. ROME.

JUPITER ET JUNON.

Les Grecs ayant été violemment repoussés par les Troyens, à cause de l'appui que leur accordait Jupiter, la déesse Junon voulut tâcher de rétablir l'équilibre, en ramenant la victoire dans le camp des Grecs. Pour cela elle chercha les moyens d'aller surprendre le souverain des Dieux, qu'elle aperçut assis sur le haut de la montagne, au milieu des sources de l'Ida. Afin d'enflammer ce dieu par ses charmes, de l'amener dans ses bras et de répandre sur ses paupières un doux et tranquille sommeil, elle prit soin de composer sa parure, et parvint même à obtenir de Vénus cette ceinture merveilleuse, dans laquelle sont réunis les charmes les plus séduisans.

Sa toilette ainsi complétée, Junon vole sur le Gargare, sommet élevé de l'Ida. Le dominateur des nuées la voit, et retrouve à l'instant toute l'ardeur que jadis il avait éprouvé pour elle lorsque, loin des yeux de leurs parens, ils avaient goûté les premières douceurs de l'amour. Loin de se rendre aux pressantes sollicitations de Jupiter, elle cherchait, au contraire, à lui faire croire qu'elle voulait s'éloigner de lui, mais le maître des Dieux la prenant dans ses bras la força à se reposer quelques instans près de lui; bientôt après, vaincu par l'amour et par le sommeil, il oublia les Troyens.

Cette composition est une de celles qui décorent la voute de la galerie Farnèse : elle se trouve du côté opposé aux fenêtres en face d'Enée et Didon.

Toutes ces peintures ont été copiées dans la galerie de Diane, au palais des Tuileries; mais elle ne se trouve pas placées dans la même disposition.

Hauteur, 6 pieds ? largeur, 5 pieds 6 pouces ?

1029.

ITALIAN SCHOOL. — AN. CARACCI. — ROME.

JUPITER AND JUNO.

The Greeks having been violently repulsed by the Trojans, occasioned by the help afforded them by Jupiter, the Goddess Juno wished to restore the equilibrium, and to bring back victory to the camp of the Greeks. In order to effect which, she took an opportunity of surprising the sovereign of Gods, whom she perceived seated on the top of a mountain in the midst of the springs of Ida. That she might inflame the God by her charms, entice him to her arms and spread over his eyelids a sweet and delightful sleep, she took pains in arranging her dress, and even obtained of Venus that victorious girdle, in which were united the most seducing charms.

Her toilet thus completed, Juno directs her flight to Gargarus, the highest top of Ida. The ruler of the skies observing her, instantly feels all the desire revive that he once had for her, when far from the sight of their parents, they had first tasted the sweet pleasures of love. Far from yielding to the pressing solicitations of Jupiter, she sought on the contrary, to make him imagine, that she wished to avoid him, but the master of the Gods taking her in his arms, forced her to repose some minutes near him, and quickly afterwards, over come by love, and sleep, he forgot the Trojans.

This composition is one of those which ornament the door of the Farnese Gallery, it is on the side opposite the windows, near Eneas and Dido.

All these pictures have been copied in the Diana Gallery, in the palace of the Tuileries.

Height, 6 feet 4 inches? breath, 5 feet 10 inches?

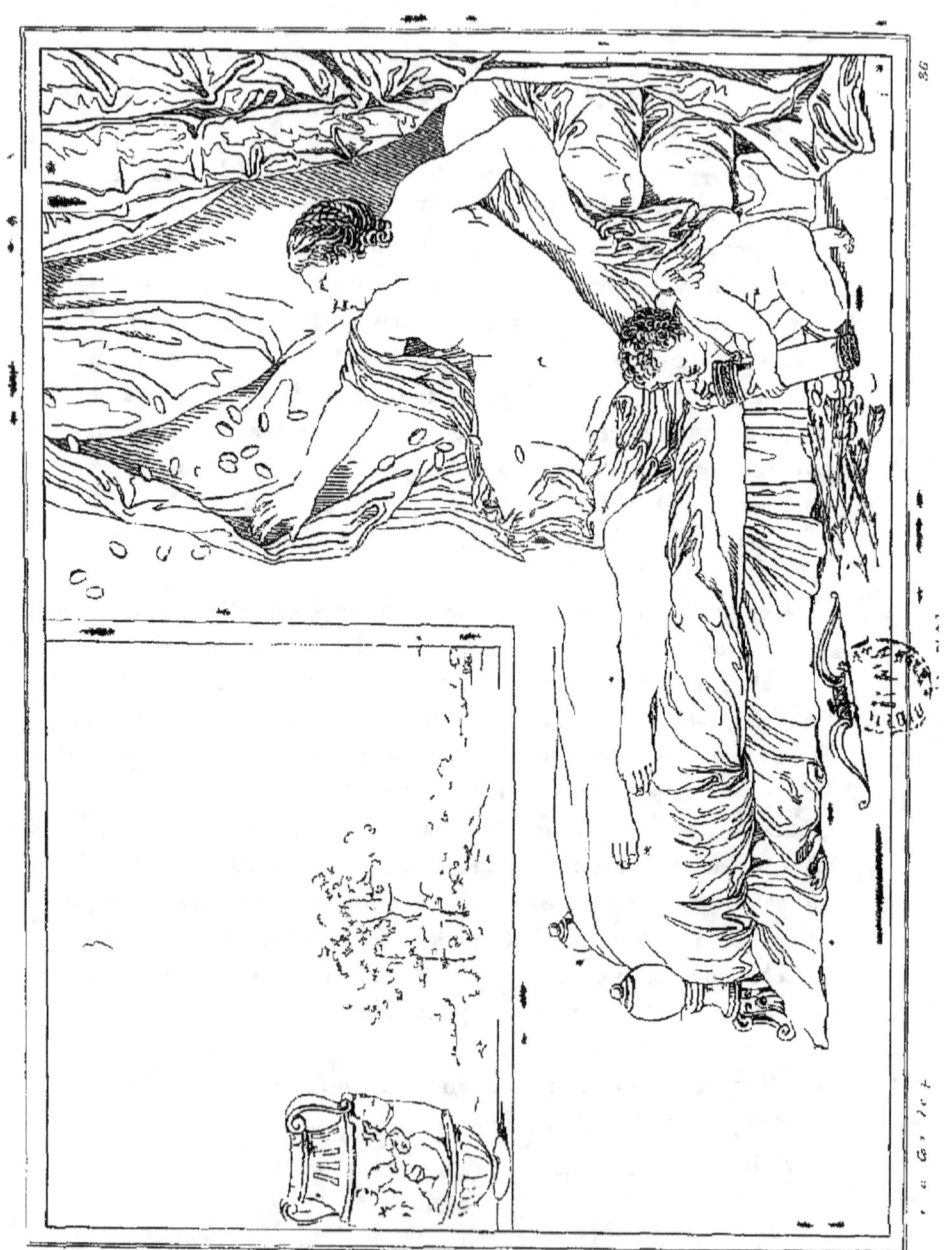

JUPITER ET DANAÉ.

Une femme presque nue et à demi-couchée offre tant d'attraits, que les peintres ont souvent cherché un sujet qui leur permit de représenter un personnage dans cette position. Aussi la scène de Danaé a-t-elle été souvent répétée par plusieurs peintres; déjà nous avons donné dans cette collection ce même sujet, par Ghodel, n°. 143, et par Van der Werf, n°. ...

Dans le tableau que nous offrons aujourd'hui, Annibal Carrache fait voir une figure très-gracieuse. Et, en se conformant à la tradition qui rapporte que Danaé était enfermée dans une tour, le peintre y a fait une grande ouverture par laquelle on aperçoit une vaste campagne.

Ce tableau fit autrefois partie du cabinet de la reine Christine de Suède. Il appartint ensuite au duc d'Orléans, et depuis en Angleterre, chez le duc de Bridgewater, qui le paya 13,000 francs. Il fait partie maintenant de la galerie de lord Stafford.

Largeur, 5 pieds 10 pouces; hauteur, 4 pieds 11 pouces.

ÉCOLE ITALIENNE. — ANN. CARRACHE — CAB. PARTICULIER.

JUPITER ET DANAÉ.

Une femme presque nue et à demi-couchée offre tant d'attraits, que les peintres ont souvent cherché un sujet qui leur permît de representer un personnage dans cette position. Aussi la scène de Danaé a-t-elle été souvent répétée par plusieurs peintres ; déjà nous avons donné dans cette collection le même sujet, par Girodet, n°. 143, et par Vander Werf, n°. 291.

Dans le tableau que nous offrons aujourd'hui, Annibal Carrache fait voir une figure très-gracieuse. Et, en se conformant à la tradition qui rapporte que Danaé etait enfermée dans une tour, le peintre y a fait une grande ouverture par laquelle on aperçoit une vaste campagne.

Ce tableau fit autrefois partie du cabinet de la reine Christine de Suède ; il appartint ensuite au duc d'Orléans, passa depuis en Angleterre, chez le duc de Bridgewater, qui le paya 12,000 francs. Il fait partie maintenant de la galerie de lord Stafford.

Largeur, 5 pieds 10 pouces ; hauteur, 4 pieds 11 pouces.

ITALIAN SCHOOL. ⸻ ANN. CARACCI. ⸻ PRIV. COLLECTION.

JUPITER AND DANAE.

A woman reclining half naked is so seductive an image, that painters have often sought opportunities of introducing it; accordingly, the story of Danae has employed the pencils of numerous artists, and we have already seen two pictures on this subject, one by Girodet, n°. 143; and the other, by Vander Werf, n°. 291.

In the one here sketched, Annibale Caracci presents us a most graceful figure. In the tower where, pursuant to the tradition, he imprisons Danae, he has made a large opening, through which is discovered an extensive landscape.

This picture formerly belonged to Queen Christina, and subsequently to the Duke of Orleans : it afterwards became the property of the Duke of Bridgewater, who purchased it for the sum of nearly 500 pounds (12,000 fr.); and it is now in the collection of Lord Stafford.

Width, 6 feet 2 inches; height, 5 feet 2 inches.

VÉNUS ENDORMIE.

Rien dans ce tableau ne caractérise Vénus; mais il a suffi de voir une femme entièrement nue et dont les formes sont belles, pour pouvoir la considérer comme devant être la déesse des Grâces. Il est probable que cette figure était une de ces études auxquelles on donne le nom d'académie, et qu'Annibal Carrache, voulant en faire un tableau, y a ajouté un fond de paysage.

La figure, dans un repos parfait, a une douceur d'expression fort agréable, la pose n'est gênée en rien; et si le plaisir a pu maîtriser son cœur, on doit penser que le sommeil en laisse à peine quelques traces.

Ce tableau, d'un coloris excessivement vif, faisait partie de la galerie de Houghton, en Angleterre; il fut vendu 1,800 fr, à la mort de sir Robert Walpole.

Il n'a jamais été gravé.

ITALIAN SCHOOL. ANN. CARACCI. PRIV. COLLECTION.

VENUS SLEEPING.

Nothing in this picture characterizes Venus; but it is enough that it is a beautiful woman quite naked, to authorize the supposition of its being meant for the goddess of the Graces. This figure was probably one of those studies called *academies*, which the author, Annibale Caracci, converted into a picture, by the addition of a landscape back-ground.

The figure, perfectly at rest and in the most unconstrained attitude, has an attractive sweetness of expression: if pleasure had rioted in the heart of this fair divinity, sleep has effaced every trace of its tumults. The colouring is of an excessive brightness.

This picture was in the Houghton Collection, and was sold, at Sir Robert Walpole's death, for 70 pounds (1800 francs).

HERCULE ENFANT

ÉCOLE ITALIENNE. ◆◆◆◆◆◆◆ AN. CARRACHE. ◆◆◆◆◆◆ MUSÉE FRANÇAIS

HERCULE ENFANT.

Alcmène ayant mis au monde deux enfans à la fois, il était difficile de savoir auquel des deux Jupiter prenait un intérêt particulier, et Amphitryon se serait sans doute trouvé fort embarrassé pour décider lequel des deux avait une origine céleste, si une circonstance extraordinaire ne fût venue donner occasion de reconnaître celui dont les forces devaient par la suite étonner le monde entier.

Deux serpens envoyés par la jalouse Junon se glissèrent dans le lit où se trouvaient les deux enfans d'Alcmène. Iphiclès les apercevant, se sauva en jetant des cris d'effroi : Hercule au contraire saisit les deux reptiles, et les serra si fortement qu'il les étouffa. Une telle vigueur devait nécessairement faire reconnaître Hercule comme le fils de Jupiter.

On trouve dans ce petit tableau toute la science qui caractérise le maître sous le rapport du dessin; la couleur est également bonne et des plus vigoureuses, mais elle a poussé au noir dans quelques parties : ce motif a paru suffisant à quelques personnes pour attribuer le tableau à Augustin Carrache, dont la couleur était moins brillante que celle de son frère Annibal.

Haut., 7 pouces $\frac{1}{2}$; larg., 5 pouces 9 lignes.

ITALIAN SCHOOL. — AN. CARACCI. — FRENCH MUSEUM.

THE INFANT HERCULES.

Alcmena having, at one birth, brought forth two children, it was difficult to determine in which Jupiter had a particular interest, and, no doubt, Amphitryon, would have been much puzzled to have decided which of the two had a celestial origin, had not an extraordinary circumstance occurred, which revealed the hero whose strength was afterwards to astonish the whole world.

Two serpents, sent by the jealous Juno, glided into the bed where slept both Alcmena's children. Iphicles, having perceived them, fled, uttering cries of fear. Hercules, on the contrary, seized the two reptiles, and grasped them so firmly that he stifled them both. So much strength caused Hercules to be acknowledged as the son of Jupiter.

In this small picture is found all the science which characterizes the master with respect to the designing: the colouring is equally good and of the most vigorous, but it has, in parts, become dim. This reason has appeared sufficient to some persons to attribute the picture to Agostino Carracci, whose colouring was less brilliant than that of his brother Annibale.

Height, 8 inches: width 6 inches.

HERCULE ET IOLE

HERCULE ET IOLE.

Lorsqu'Hercule eut satisfait aux ordres d'Eurysthée, roi de Mycènes, et qu'il eut accompli ce que l'on nomme ordinairement ses douze travaux, il put enfin se livrer au repos, et devint bientôt épris des charmes d'Iole, fille d'Eurytus, roi d'Œchalie. C'est lorsqu'il voulut l'épouser que Déjanire lui envoya la fatale tunique, teinte du sang du centaure Nessus, ce qui lui causa des tourmens si horribles, qu'il leur préféra la mort et se jeta sur un bûcher, pour mettre fin à ses cuisantes douleurs.

Cette peinture est une de celles qui décorent la belle galerie du palais Farnèse, à Rome; elle se trouve dans la retombée de la voûte au-dessus des fenêtres, et fait pendant au tableau d'Enée et Didon, n°. 1027.

La maniere dont sont enlacées les jambes d'Iole et d'Hercule fait assez voir que le même sentiment les anime. La princesse s'est emparée de la massue d'Hercule, et n'a d'autre vêtement que la peau du lion de Némée. Le héros, pour charmer celle qu'il aime, frappe légèrement sur un tambour de basque.

Hauteur, 6 pieds? largeur, 5 pieds 6 pouces?

ITALIAN SCHOOL. **·** AN. CARACCI. **·** PRIV. COLLECTION.

HERCULES AND IOLE.

When Hercules had complied with the orders of Eurystheus, King of Mycene, and had accomplished what is usually denominated his twelve labours, he was able at length to repose himself, and shortly afterwards became enamoured of the charms of Iole, daughter of Eurytus, King of OEchalia. It was when he wished to marry her, that Dejanira sent him the fatal tunic imbued with the blood of the Centaur Nessus, which caused him torments so agonizing, that he preferred death to them, and flung himself on a funeral pile to put an end to sufferings so dreadful.

This painting is one of those which decorate the fine Gallery of the Farnese Palace at Rome, it is placed at the bottom of the arch, above the windows, and hangs below the picture of Eneas and Dido.

The manner in which the legs of Iole and Hercules are interlaced, sufficiently shew that the same feeling animates them. The princess has possessed herself of the club of Hercules, and has no other clothing than the skin of the Nemean lion, whilst the hero in order to charm her he loves, strikes lightly on a drum.

Height, 6 feet 4 inches; breath 5 feet 10 inches.

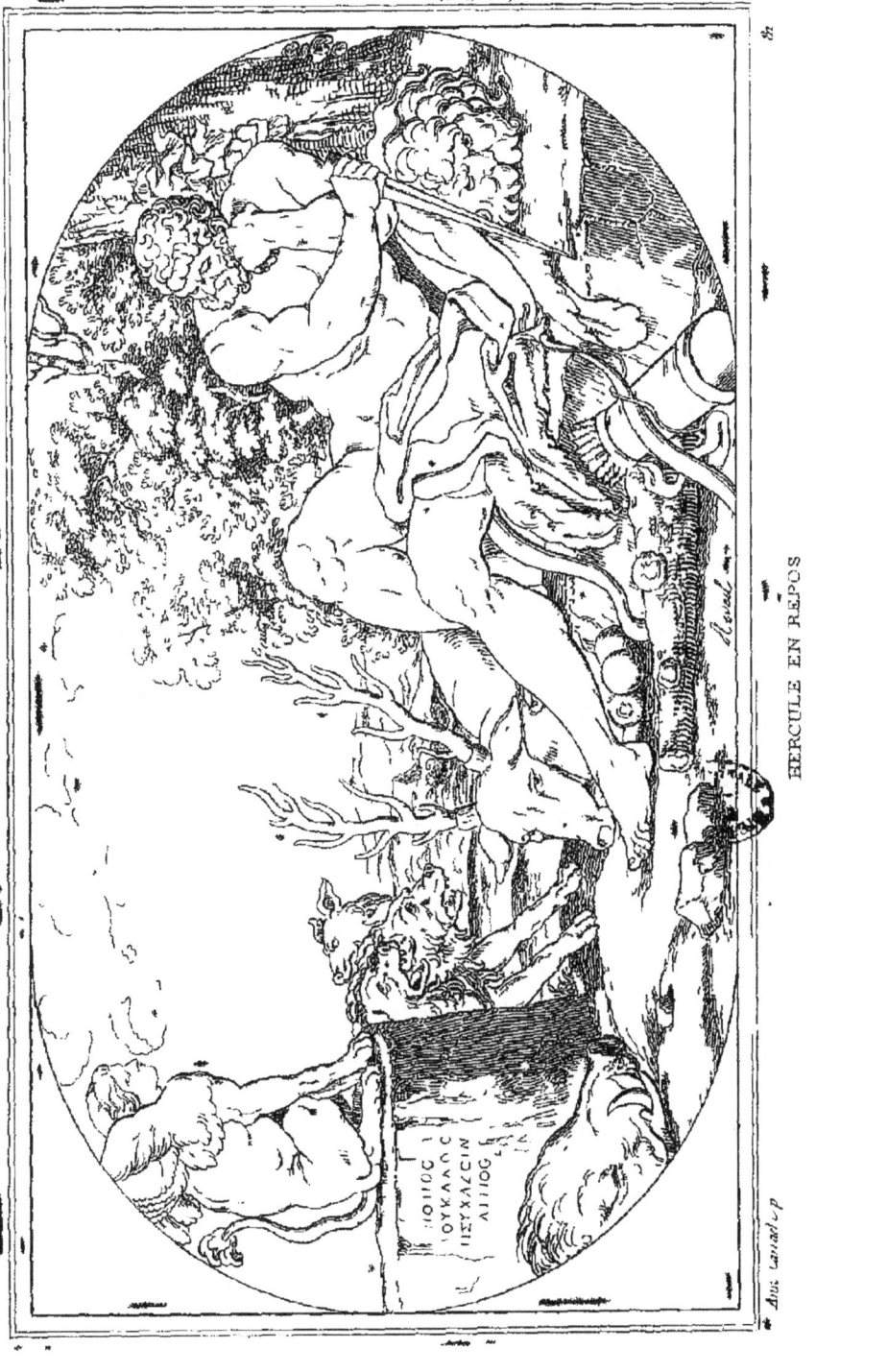

HERCULE EN REPOS

HERCULE EN REPOS

Le palais Farnèse, l'un des plus beaux de Rome, fut commencé par le pape Paul III, qui y employa une partie des marbres et même des pierres du Colisée et du théâtre de Marcellus; il fut terminé par son petit-fils Alexandre, qui mourut cardinal en 1589; mais il restait encore à décorer l'intérieur de ce vaste édifice, et on doit penser que c'est par l'ordre du cardinal Edouard de Farnèse, qu'Annibal Carrache fut appelé à Rome en 1600, pour faire les peintures de ce palais.

C'est là que se trouvent trois peintures de l'histoire d'Hercule dont l'une représente le fils d'Alcmène se reposant près de plusieurs attributs qui rappellent une partie de ses exploits. Près de lui est sa massue, qu'il avait fabriquée avec le tronc d'un olivier noueux; les pommes des jardins des Hespérides; la dépouille de l'énorme lion de Némée; la biche du mont Ménale, auquel le peintre a donné un bois semblable à celui des cerfs, parce que la fable dit en effet qu'Hercule le saisit par les cornes d'or; le sanglier d'Érymanthe, dont la vue causa une grande frayeur à Eurysthée quand Hercule le lui présenta; on voit aussi Cerbère qu'Hercule parvint à enchaîner pour délivrer Thésée des enfers. Quant au Sphinx qui est aux pieds d'Hercule, il est comme l'emblème des sciences, et rappelle le combat des Muses Hermes contre lui; sur le socle où est le Sphinx on lit une inscription grecque qui signifie que *le travail procure un repos glorieux.*

Annibal Carrache dans cette composition ne s'est pas montré habile coloriste; sa peinture est un peu noire, mais cela peut tenir aussi à l'obscurité du cabinet dont cette image est le plafond. Les figures ont quatre pieds de proportion.

Cette peinture a été gravée par

ÉCOLE ITALIENNE. ⚬⚬⚬⚬⚬ AN. CARRACHE. ⚬⚬⚬⚬⚬ PALAIS FARNÈSE.

HERCULE EN REPOS.

Le palais Farnèse, l'un des plus beaux de Rome, fut commencé par le pape Paul III, qui y employa une partie des marbres et même des pierres du Colisée et du théâtre de Marcellus ; il fut terminé par son petit-fils Alexandre, qui mourut cardinal en 1589 ; mais il restait encore à décorer l'intérieur de ce vaste édifice, et on doit penser que c'est par les ordres de Ranuce, duc de Parme, qu'Annibal Carrache fut appelé à Rome en 1600, pour faire les peintures de ce palais.

C'est là que se trouvent trois peintures de l'histoire d'Hercule, dont l'une représente le fils d'Alcmène se reposant entouré de plusieurs attributs qui rappellent une partie de ses exploits. Près de lui est sa massue, qu'il avait fabriquée avec le tronc d'un olivier noueux ; les pommes des jardins des Hespérides ; la dépouille de l'énorme lion de Némée ; la biche du mont Cérynée, auquel le peintre a donné un bois semblable à celui des cerfs, parce que la fable dit en effet qu'Hercule le saisit par ses *cornes d'or* ; le sanglier d'Érymanthe, dont la vue causa une grande frayeur à Eurysthée quand Hercule le lui présenta ; on voit aussi Cerbère qu'Hercule parvint à enchaîner pour délivrer Thésée des enfers. Quand au Sphinx qui est en face d'Hercule ; il est là comme l'emblème des sciences, et rappelle le conducteur des Muses *Hercule musagète :* sur le piédestal où est le Sphinx on lit une inscription grecque qui signifie que *le travail procure un repos glorieux*.

Annibal Carrache dans cette composition ne s'est pas montré habile coloriste ; sa peinture est un peu noire, mais cela peut tenir aussi à l'obscurité du cabinet dont cette fresque orne le plafond. Les figures ont quatre pieds de proportion.

Cette peintures a été gravée par Aquila et par N. Mignard.

ITALIAN SCHOOL. ∽∽∽∽ AN. CARRACCI ∽∽∽∽ FARNESE PALACE.

HERCULES IN REPOSE.

The Farnese palace, one of the most beautiful in Rome, was begun by pope Paul III, who employed in it a part of the marble and even the stones of the Coliseum and the theatre of Marcellus; it was finished by his grand-son Alexander, who died cardinal in 1589; but still the interior of this vast edifice remained to be decorated. It is believed that it was by the orders of Ranucio, duke of Parma, that Annibal Carracci was called to Rome in 1600, to adorn the palace with paintings.

Three subjects are found there taken from the history of Hercules, one represents the son of Alcmena surrounded with several emblems which call to mind a part of his exploits. Near him is his club which he formed from the trunk of a knotted olive tree; the apples from the garden Hesperides; the skin from the enormous Nemean lion; the hind of mount Cerynus, to which the painter has given horns like that of a stag, because the fable mentions that Hercules seized her by her golden horns; the wild boar of Erymanthus, the sight of which greatly terrified Eurysthus when Hercules presented it to him; and Cerberus is also there whom Hercules chained that he might deliver Theseus out of hell. In respect to the Sphynx facing Hercules, it is there as the emblem of silence, and calls to mind the conductor of the Muses, *Hercules musagetus;* upon the pedestal where the Sphynx is appears a greek inscription, signifying that *labour procures a glorious repose.*

In this composition Annibal Carracci has not shewn himself an able colourist; his painting is somewhat dark, which perhaps, avises from the obscurity of the cabinet whose ceiling is ornamented by this fresco.

Engraved by Aquila and by N. Mignard.

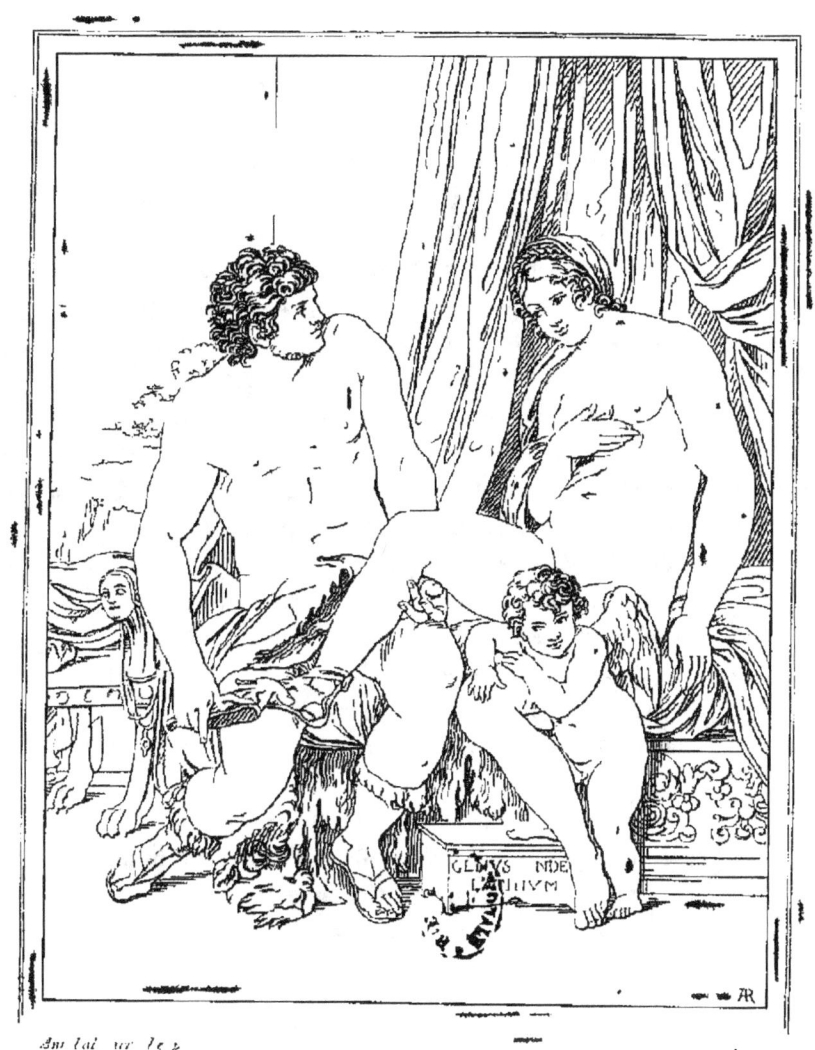

VENUS PLANII

ÉCOLE ITALIENNE. — AN. CARRACHE. ROME.

ÉNÉE ET DIDON.

La galerie Farnèse, si célèbre par les peintures d'Annibal Carrache, a 62 pieds de long sur 19 de large. Elle est éclairée par trois fenêtres: en face se trouvent une porte, puis des statues antiques dans des niches entre des pilastres.

Dans le milieu de la voûte sont trois compositions, savoir; le triomphe de Bacchus et d'Ariane; Pan offrant une toison à Diane; et Mercure apportant à Paris la pomme d'or.

Sur la retombée de la voûte, au-dessus des fenêtres, on voit l'Aurore enlevant Céphale; à droite, Enée et Didon; à gauche, Hercule et Iole; n°. 1028 en face, au milieu, le triomphe de Galathée; des deux côtés, Jupiter et Junon, n°. 1029 et Diane et Endymion. A chaque bout sont des tableaux de différentes dimensions, où se trouvent représentés Ganimède et Hyacinthe, deux scènes de Polyphème et Galathée, et deux de Persée et Andromède.

La composition que nous offrons ici, a été quelquefois donnée sous le titre d'Anchise et Vénus, mais on doit plutôt y voir Didon avec Enée. Rien ici ne caractérise la déesse de Cythère, elle n'a pas sa ceinture, nous ne voyons pas de colombes. L'Amour que l'on voit auprès d'elle, et le passage de Virgile, tracé sur l'escabot, placé au devant du lit, se rapportent à Enée aussi bien qu'à Anchise; mais un lit sculpté, ayant d'amples rideaux, convient mieux au palais de Carthage, qu'à une grotte du mont Ida.

Hauteur, 6 pieds? largeur, 5 pieds 6 pouces?

Am. des D. S. 5. 1027.

ENEAS AND DIDO.

The Farnese Gallery, so celebrated for the paintings of Annibale Caracci, is 62 feet long by 19 broad. It is lighted by 3 windows, opposite is seen a door and antique statues, in the niches between the pillars. In the middle, of the gallery, are 3 compositions, namely: the triumph of Bacchus and Ariana; Pan offering a fleece to Diana, and Mercure bringing the golden apple to Paris.

At the bottom above the windows, is seen Aurora carrying off Cephalus; on the right, Eneas and Dido; on the left Hercules and Iole; opposite in the middle, the triumph of Galatea; on the two sides, Jupiter and Juno, and Diana and Endymion. At each end are pictures of different dimensions in which are represented, Ganymedes and Hyacinthus, two scenes of Polyphemus and Galathea, and two of Perseus and Andromeda.

The composition here presented, has been sometimes called Anchises and Venus, but it is supposed with greater probability, to represent Dido and Eneas. There is nothing here characteristic of the Goddess of Cytherea, she has neither girdle nor doves. Cupid who is seen near her, and the passage of Virgil which is traced upon the stool upon which he rests his foot, applies as well to Eneas, as Anchises; but a carved bedstead with ample curtains, is more suitable to a palace at Carthage, than to a grotto of Mount Ida.

Height, 6 feet 4 inches; breath, 5 feet 10 inches.

NOTICE

SUR

MICHEL-ANGE AMÉRIGI.

Michel-Ange Amerigi naquit en 1569 à Caravage dans le Milanais; il est généralement connu sous le nom de Michel-Ange Caravage.

Fils d'un maçon, il fut d'abord occupé à préparer les couleurs pour les peintres à fresques. Le sentiment qu'il éprouvait pour les beaux-arts, l'engagea à ne recevoir de leçons de personne: il ne voulut copier aucun tableau, ni même consulter l'antique, pensant qu'un peintre doit seulement étudier la nature; mais il faut au moins la choisir, c'est ce qu'il ne sut pas faire. La couleur était tout pour lui, aussi est-elle vigoureuse dans ses tableaux; mais l'emploi trop fréquent qu'il fit de la terre d'ombre les a fait pousser au noir. L'expression au contraire lui présentait peu de charme, et, son imagination lui offrant peu de ressources dans cette partie, il donnait à ces héros la figure de l'homme du peuple, qui lui servait de modèle, et ses vierges ont souvent l'air de servantes. C'est lui qui était le chef du parti auquel à cette époque on donna le nom de *naturalistes*, tandis que les peintres opposés à son système reçurent celui de *idéalistes*.

Caravage était vain, jaloux, querelleur insociable. Il voulut se battre avec Josepin, son antagoniste; mais celui-ci ayant refusé de se mesurer avec un homme qui n'était pas chevalier comme lui, le peintre spadassin se rendit à Malte où il fut reçu chevalier, et revint alors trouver le noble artiste. Annibal Carrache également provoqué par lui s'en tira plaisamment en se présentant au combat avec une brosse en guise d'épée, et se couvrant de sa palette comme d'un bouclier.

Michel-Ange Caravage mourut en 1609 agé de 40 ans.

NOTICE

OF

MICHEL ANGE AMERIGI.

Michel'Ange Amerigi was born in 1569, at Caravage in the Milanais, and is generally known by the name of Michel Ange Caravage. He was the son of a mason, and his first employ was to prepare colours for artists in fresco painting.

His desire of excelling in the fine arts, induced him to decline receiving lessons of any one, he would copy no picture, nor even consult the antique, conceiving that a painter should study nature alone; but at least it was necessary to select with judgment, a circumstance of which he was ignorant. Colouring was every thing with him, his picture therefore exhibit great strength, but the too frequent use he made of ground-umber, made them appear almost black. Expression on the other hand presented but little charms to him, and his imagination offering but few resources in this branch, he gave to his heroes figures of common personnages, from whom he took his models, and his virgins have often the air of servants. He was the chief of the party, which at that time received the name of naturalists, whilst the artists opposing his system, were distinguished by that of Idealists.

Caravage was vain, jealous, and an unsociable quareller. He wished to fight with Josepin, his antagonist; but the latter refusing to contend with one who was not a chevalier like himself, the duellist painter went to Malta, where he was created chevalier; he afterwards returned to meet the noble artist. Annibale Caracci in like manner being challenged by him, extricated himself humourously, by presenting himself for battle, with a brush for a sword, and covering himself with his palette for a buckler.

Caravage died in 1609 at the age of 40.

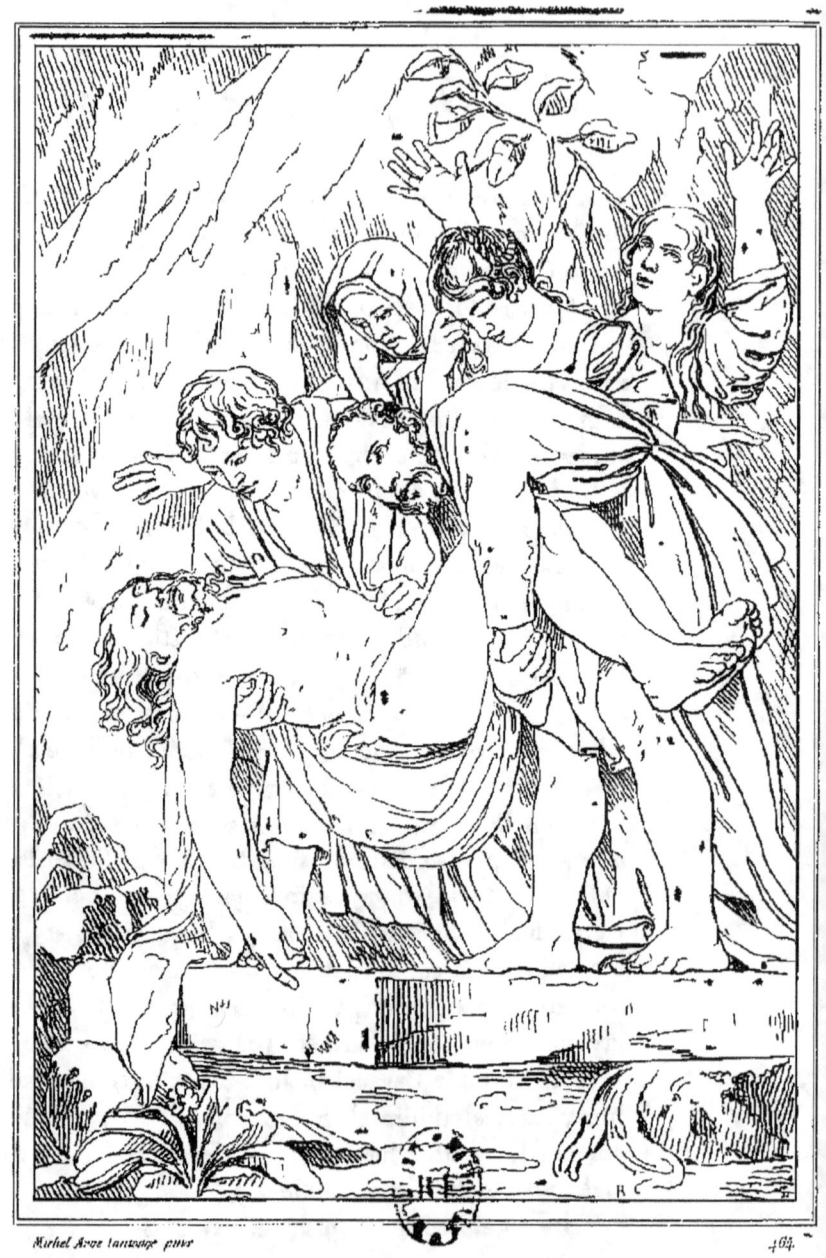

LE CHRIST AU TOMBEAU

JÉSUS-CHRIST
PORTÉ AU TOMBEAU.

Le tableau du Christ porté au tombeau par ses disciples est un des ouvrages les plus remarquables de Michel-Ange Caravage, aussi peut-il donner une idée juste de son talent. On comprend facilement, en voyant ce tableau, que l'auteur ait été loué avec enthousiasme par ses contemporains.

Combien est brillante l'opposition qui existe entre la vive lumière dont sont éclairées les figures du groupe, et les grandes ombres de l'intérieur du sépulcre! Le corps inanimé de J.-C., la douleur de saint Jean, la peine de Nicodème, l'abattement de la Vierge, les douces larmes de la Magdeleine et les grands gémissemens de Salomé, sont des expressions d'une telle vérité, que le spectateur en est frappé aussi vivement que de la simplicité de la composition et de la vigueur du coloris.

Le peintre s'est montré habile dans l'art de faire valoir une chose par une autre. Près de la figure froide du Christ, il a placé la tête de saint Jean, brillante de jeunesse, et celle de Nicodème, dont la vigueur est extraordinaire. Près des jambes décolorées du Sauveur, on voit celles de Nicodème, remarquables par un ton des plus chauds.

Ce tableau a été fait pour orner une chapelle de l'église neuve à Rome. Il a été gravé par P. Audouin.

Haut., 9 pieds 4 pouces; larg., 6 pieds 3 pouces.

ITALIAN SCHOOL. M. A. CARAVAGGIO. ROME.

THE ENTOMBING OF CHRIST.

The picture of Christ buried by his disciples is one of Michael Angelo Caravaggio's most remarkable works, and can give an exact idea of his talent. It is easily seen, looking at this picture, why its author was so enthusiastically praised by his cotemporaries.

How brilliant the opposition that exists in the vivid light, illuming the figures of the group, and the broad shades of the interior of the sepulchre. The inanimate body of Jesus Christ, the anguish of St. John, the grief of Nicodemus, the dejection of the Virgin, the bitter tears of Magdalen, and the deep wailings of Salome, are expressions of such fidelity, that the beholder is as strongly struck with them, as with the simplicity of the composition and the vigour of the colouring.

The painter has shown his skill in the art of enhancing one thing by another. He has placed, near the cold figure of Christ, the head of St. John, beaming with youth, and that of Nicodemus, the vigour of which is extraordinary. Near our Saviour's legs, which are colourless, are seen those of Nicodemus, remarkable for the warmest tone.

This picture was painted to adorn a Chapel in the Ecclesia Nova, at Rome. It has been engraved by P. Audouin.

Height, 9 feet 11 inches; width, 6 feet 7 inches.

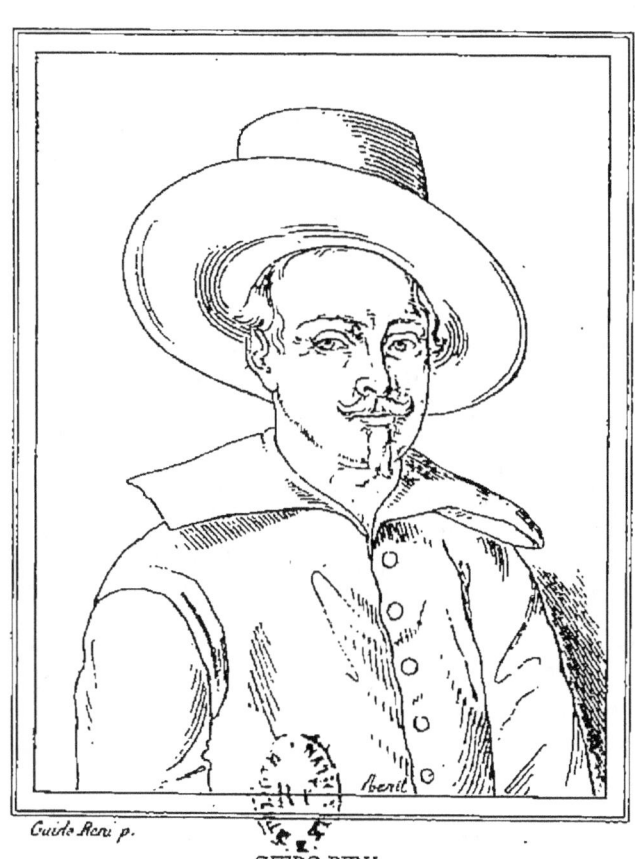

Guido Reni p. Averil

GUIDO RENI.

NOTICE
HISTORIQUE ET CRITIQUE
SUR
GUIDO RENI

Fils de Daniel Reni, excellent musicien, Guido naquit à Bologne en 1575, et dès l'âge de neuf ans il négligeait l'étude de la musique pour dessiner des figures qui surprenaient tout le monde. Son père le plaça alors chez Denis Calvaert, peintre flamand, chez qui il fit en peu de temps de tels progrès, qu'il ne tarda pas à surpasser tous ses condisciples presque les plus anciens, et aussi ses maîtres dans le prix. Ces motifs déterminèrent Guido à quitter ce maître pour entrer dans l'école des Carraches. Ils ne tardèrent pas à reconnaître dans cet élève les plus rares dispositions pour la peinture. Louis et Annibal le prirent en amitié, et, quoiqu'on ait lieu de penser que dans la suite ils devinrent jaloux de ses succès, il n'en glissèrent [...]

Louis Carrache, [...] pour ses autres élèves, [...] tendre pour Guido; jaloux de ses grands succès, il lui [...] des sujets de mécontentement qui le déterminèrent à quitter [...]

NOTICE
HISTORIQUE ET CRITIQUE

SUR

GUIDO RENI

Fils de Daniel Reni, excellent musicien, Guido naquit à Bologne en 1575, et dès l'âge de neuf ans il négligeait l'étude de la musique pour dessiner des figures qui surprenaient tout le monde. Son père le plaça alors chez Denis Calvaert, peintre flamand, chez qui il fit en peu de temps de tels progrès, que le maître vendait des tableaux de son élève sans presque les retoucher, et aussi sans lui en remettre le prix. Ces motifs déterminèrent Guido à quitter ce maître pour entrer dans l'école des Carraches. Ils ne tardèrent pas à reconnaître dans cet élève les plus rares dispositions pour la peinture ; Louis et Annibal le prirent en amitié ; et, quoiqu'on ait lieu de penser que dans la suite ils devinrent jaloux de ses succès, il ne négligèrent rien alors pour développer et perfectionner son talent. Ce fut même Annibal qui le détermina à quitter la manière sombre de Michel-Ange Caravage pour en prendre une tout opposée, qui commença par causer de l'étonnement, et qui finit par réunir les suffrages des hommes de goût. Un des caractères les plus prononcés du talent de Guido Reni, et qui en fait en quelque sorte la physionomie constante, c'est sa manière de peindre à la fois large, facile, ferme et moelleuse.

Louis Carrache, complaisant pour ses autres élèves, cessa de l'être pour Guido ; jaloux de ses grands succès, il lui donna des sujets de mécontentement qui le déterminèrent à quitter

son école et à travailler seul. Reni osa même entrer en concurrence avec Louis Carrache, auquel il fut quelquefois préféré dans plusieurs ouvrages publics : c'est alors qu'il commença à se faire connaître dans la peinture à fresque; et le désir de voir les chefs-d'œuvre de cette nature que possédait la ville de Rome le détermina à entreprendre ce voyage avec l'Albane, son ami et son émule. Ces deux jeunes peintres y furent accueillis par Josepin, qui, dans l'intention d'humilier Michel-Ange Caravage, fit bientôt obtenir des travaux au jeune artiste, dont la manière brillante et gracieuse fit facilement sentir les défauts de son antagoniste. Celui-ci s'en vengea d'abord par des critiques amères; ensuite par des injures, puis enfin par des menaces, à la suite desquelles Guido reçut une grande balafre sur la figure.

Toutes ces tracasseries causèrent beaucoup de chagrin à Guido Reni, et il voulait quitter la peinture pour se livrer au commerce des tableaux, quand le désir de faire voir encore de quoi il était capable fit éclore un chef-d'œuvre dans le tableau du Massacre des Innocens. Paul V, qui déjà avait fait peindre par Guido la chapelle de Monte-Cavallo, fit faire par son légat à Bologne des démarches auprès de lui pour l'engager à revenir à Rome; où son retour fit une grande sensation, plusieurs cardinaux ayant envoyé leurs carrosses au-devant de lui comme ils l'auraient fait pour la réception d'un ambassadeur. Guido obtint alors de grands travaux à Sainte-Marie-Majeure et dans plusieurs palais, entre autres son plafond de l'Aurore, si célèbre par la gravure qu'en a faite Raphael Morghen. Il fit aussi un grand tableau de l'Assomption pour la ville de Gênes, et fut ensuite appelé à Mantoue et à Naples; enfin, quand il revint dans sa patrie, ses tableaux y furent si recherchés, que pour en obtenir il fallait les lui demander long-temps d'avance. Les souverains mêmes recherchaient cet avantage, et Guido envoya de ses tableaux à Louis XIII, roi de France, à Philippe IV, roi d'Espagne, et à Vladislas, roi de Pologne.

Charles I^er., roi d'Angleterre, reçut du duc de Mantoue les quatre tableaux des Travaux d'Hercule qui sont maintenant au Musée de Paris.

Parmi ces tableaux de chevalet, on trouve beaucoup de Vierges et de Madeleines demi-figure. Guido aimait à peindre les têtes de femmes, et se plaisait surtout à les représenter les yeux élevés vers le ciel. Quoique ces répétitions puissent paraître blâmables, il faut les lui pardonner, parce qu'elles lui ont réussi, et que de beaux yeux ne sont jamais mieux que dans cette situation, qui déploie toute leur forme, et où ils sont frappés de la plus brillante lumière. Ses tableaux et ses grandes compositions passent le nombre de cent quarante. Ses dessins sont ordinairement au crayon noir et blanc, sur papier bleu; on en voit aussi à la plume avec un peu de lavis.

D'un caractère enjoué et facile, Guido Reni eut un grand nombre d'élèves, parmi lesquels on remarque Sirani, Cantarini, Flaminio Torre, Ruggieri, Canuti et Ricci.

Indépendamment de la musique, qui était un de ses délassemens favoris, il s'en forma encore un autre par la gravure à l'eau-forte, et grava de cette manière soixante pièces qui sont remarquables par une pointe légère et spirituelle.

S'il avait su profiter des avantages que lui offraient ses talens, Guido Reni aurait dû être le plus heureux des hommes; mais, atteint de la funeste passion du jeu, il s'y abandonna avec excès; alors il n'y eut plus pour lui ni gloire ni repos; il perdit des sommes considérables, contracta des dettes qu'il ne pouvait acquitter, et mit ainsi le plus grand trouble dans son existence. La misère semblait affaiblir son talent, et dans les dernières années de sa vie il fut réduit à travailler avec précipitation pour obtenir les plus modiques sommes, puis mourut en 1642, à l'âge de soixante-sept ans, on peut dire en quelque sorte oublié de ses protecteurs et abandonné de ses amis.

HISTORICAL AND CRITICAL NOTICE

OF

GUIDO RENI.

Guido, the son of Daniel Reni, an excellent musician, was born at Bologna in 1575, and when but nine years old, neglected the study of music for the purpose of drawing figures which astonished every body. His father, then placed him with Denis Calvaert, a flemish painter, under whom in a short time he made such progress, that his master sold his pupil's pictures, almost without retouching them, and also without giving him what they produced. These circumstances induced Guido to leave him, and to join the school of the Caracci, who soon discovered in their pupil an uncommon talent for painting. Lodovico and Annibale favoured him with their friendship, and although there are sufficient reasons to think, that afterwards they became jealous of his success, they neglected nothing, at that time, to develope and improve his talent. It was even Annibale, who induced him to quit the gloomy manner of Michael Angelo Caravaggio for one entirely opposite to it; a style which, at first, created astonishment, and which finally obtained the united suffrages of all men of taste One of the most evident proofs of talent in Guido Reni, and perhaps almost his constant characteristic, is his manner of painting, which, at the same time combines breadth, freedom, strength and softness.

Lodovico Caracci, though courteous to his other pupils, ceased to be so towards Guido; jealous of his success, he rendered him so uncomfortable, that Guido at length left his school, and worked on his own account. He even boldly entered into competition with Lodovico, over whom he had sometimes the preference, in the execution of public works. At that period, Guido began to make himself known in fresco-painting, and desirous of seeing the master-pieces in that kind possessed by the city of Rome, he resolved upon undertaking a journey thither, with Albani, his friend and competitor. These two young painters were well received at Rome by Giuseppini, who, for the purpose of humiliating Michael-Angelo Caravaggio, readily obtained employment for Guido, whose brilliant and graceful manner caused the faults of his antagonist to be more sensibly felt. The latter, at first, revenged himself by bitter criticisms; then by scurrilous reproaches, by threats afterwards, and finally Guido received from him a severe wound upon the face.

These vexations filled Guido with grief, he intended to forsake painting for the purpose of dealing in pictures; but the desire of still showing his capabilities, gave birth to a master-piece in the Massacre of the Innocents. Paul V, who had already employed Guido in decorating the chapel of Monte-Cavallo, desired his legate at Bologna, to obtain the return of Guido to Rome, where his reappearance caused a great sensation: several cardinals sent their carriages to meet him, as they would have done for the reception of an ambassador. Guido then obtained the execution of extensive works in Santa Maria-Maggiore, and in many palaces; among his paintings of that period he produced his ceiling of Aurora, so celebrated by the engraving made of it, by Raphael Morghen. He produced also a large picture of the Assumption, for the city of Genoa; he had invitations from Mantua and from Naples; in fine, when he returned to his native place,

his pictures were so sought after, that to obtain one, it was necessary to bespeak it a long time in advance. Even sovereigns were glad to possess that advantage, and Guido sent some of his pictures to Louis XIII, king of France, to Philip IV, of Spain, and to Vladislas, king of Poland. Charles I, king of England, received from the duke of Mantua the four pictures of the Labours of Hercules, which are now in the Paris Museum.

Among Guido's cabinet pictures, there are a great many Virgins and Magdalens, half-lengths. Guido delighted in painting the heads of women, and particularly their eyes looking to heaven. Although the frequent repetition of that peculiarity, may appear blameable, he ought to be excused, because he has so well succeeded in it, and because fine eyes are never more beautiful, than, when in that situation, which developes their form, and in which they received the brightest light. His pictures and large compositions are above one hundred and forty in number. His drawings are generally upon blue paper, in black and white chalk, and sometimes with a pen and a little water-colour.

Of a lively and agreeable disposition, Guido Reni had a great many pupils, among whom the most remarkable were Sirani, Cantarini, Flaminio Torre, Ruggieri, Canuti and Ricci.

Independently of music, a favourite relaxation of his, he had another, which was etching; he produced by this means, sixty pieces, remarkable for their light and spirited touch.

Had he known how to profit from the advantages offered him by his talents, Guido Reni ought to have been the happiest of men; but taken with a fatal passion for gambling, he abandoned himself to it with excess, and neither glory, nor repose remained for him. He lost considerable sums, contracted debts, that he could not discharge, and most

cruelly embittered his existence. Misery seemed to weaken his talents; and in the latter years of his life, he was obliged to work with precipitation for the most trifling emolument. He died in 1642, at the age of sixty seven, and it may be said, in some degree, forgotten by his patrons, and forsaken by his friends.

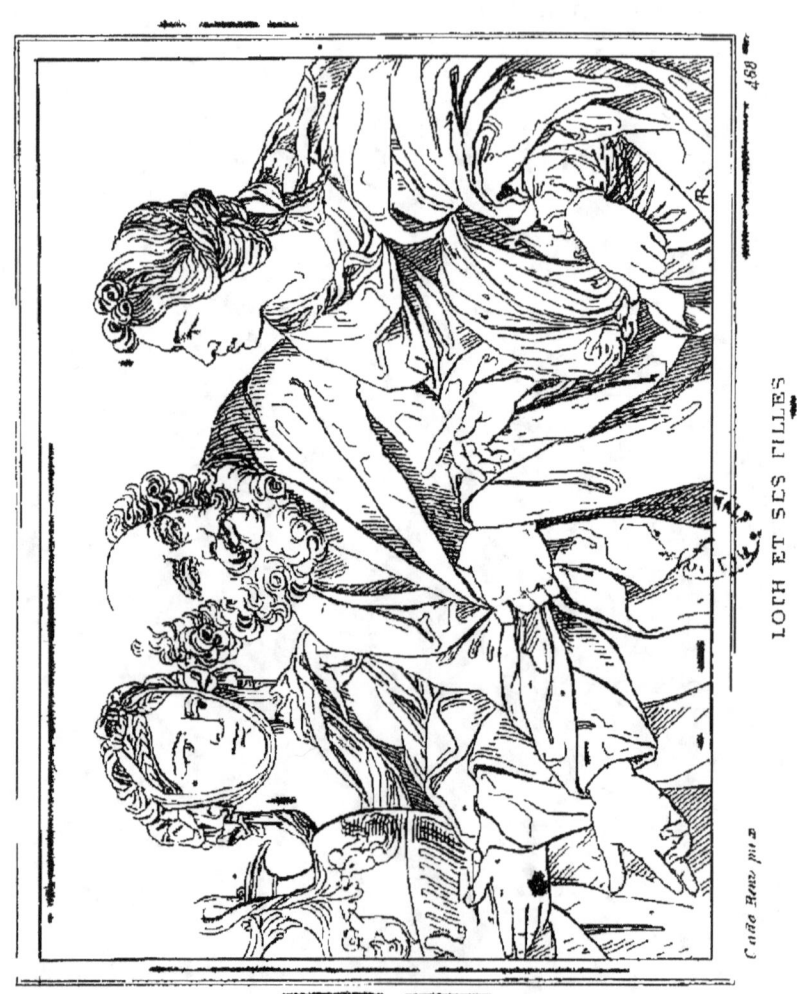

LOTH ET SES FILLES

ÉCOLE ITALIENNE — G. RENI — CABINET PARTICULIER.

LOTH
ET SES FILLES.

Le sujet de Loth avec ses deux filles, donné précédemment sous le n° 344, représente ce patriarche en repos dans une caverne sur la montagne. Ici Guido Reni l'a fait voir en marche et fuyant la ville de Ségor, où il s'était réfugié après avoir quitté Sodome.

La tête du vieillard est pleine de bonté et de sollicitude pour ses deux filles ; il semble leur indiquer la route qu'ils doivent suivre pour se conformer à la volonté céleste. Les mains sont peintes avec la grâce particulière au Guide. Le coloris est vigoureux et très harmonieux, la lumière bien distribuée par masses, et les draperies bien jetées.

Le vase que porte l'une des deux sœurs n'est point un accessoire insignifiant, puisqu'il sert à faire reconnaître le sujet. La coiffure de la sœur aînée est conforme au costume des Hébreux ; mais on peut s'étonner que Loth et son autre fille aient tous deux la tête découverte, ce qui est tout-à-fait opposé à l'usage des peuples orientaux.

Ce tableau a appartenu au dernier marquis de Lansdowne ; à sa mort il fut acheté par l'honorable Cochrane Johnson. On le voit maintenant dans le cabinet de Thomas Peurice ; il a été gravé par Schiavonetti.

Larg.; 4 pieds 7 pouces ; haut., 3 pieds 7 pouces.

ITALIAN SCHOOL. G RENI PRIVATE COLLECTION.

LOT

AND HIS DAUGHTERS.

The subject of Lot and his two daughters, previously given, n₀ 344, represents that patriach reposing, in a cavern of the mountain. Here Guido Reni shows him on the road, fleeing from Zoar, where he had taken refuge after leaving Sodom.

The old man's head is full of kindness and anxiety for his two daughters : he seems to indicate to them the road which they must follow, to conform themselves to the will of heaven. The hands are painted with that grace, peculiar to Guido The colouring is vigorous and well harmonized; the light judiciously distributed in masses; and the draperies are well cast.

'The vase, borne by one of the sisters, is not an insignificant accessory, since it serves to make known the subject. The headdress of the elder sister is' conformable to the costume of the Hebrews : but it may excite some astonishment, that Lot and his other daughter are both bareheaded, which is quite opposite to the customs of the Eastern nations.

'This picture belonged to the late Marquis of Landsdowne, after whose death it was purchased by the Hon. Cochrane Johnson : at present, it is in the Collection of M. Thomas Penrice. It has been engraved by Schiavonetti.

Width, 4 feet 10 inches; height, 3 feet 9 inches.

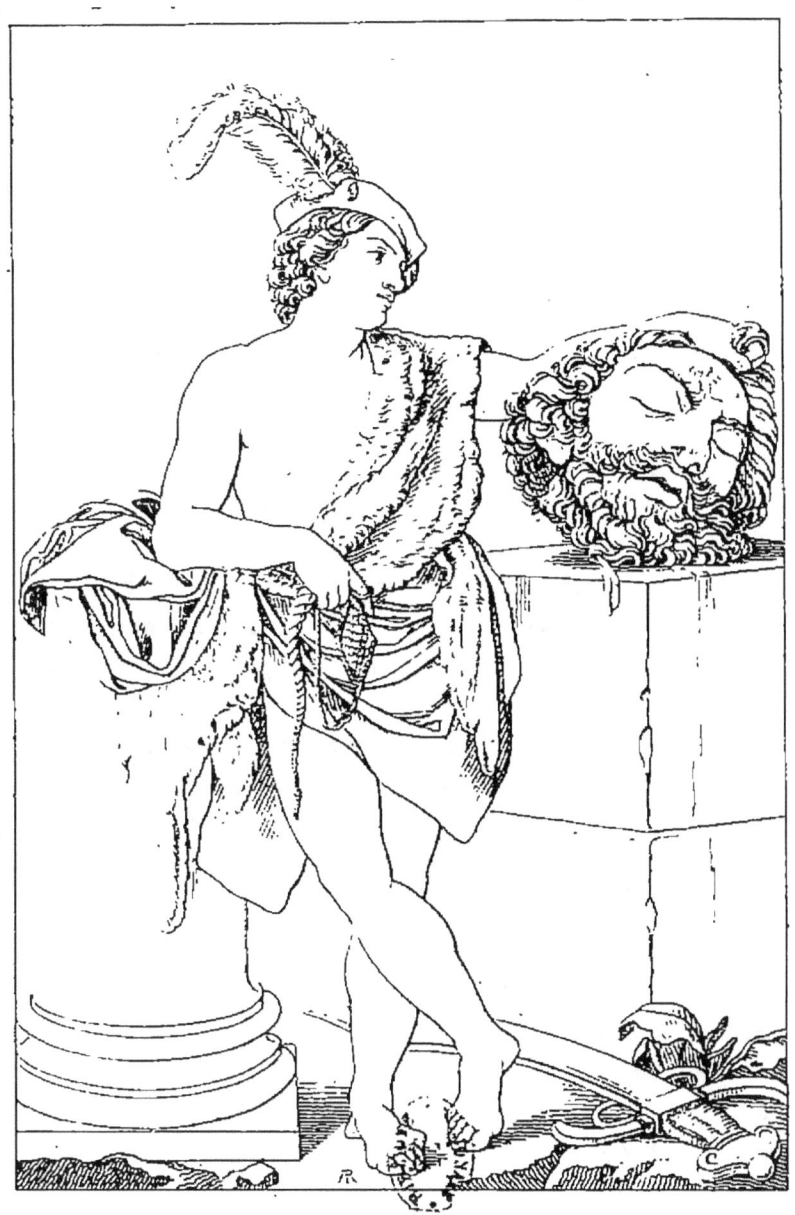

DAVID TENANT LA TÊTE DE GOLIATH

DAVID

DEVANT LA TÊTE DE GOLIATH.

[text largely illegible due to faded print]

...de David et de Goliath est tellement connue qu'il...
...aire de la rapporter; cependant le moment qu'a...
...le Guide n'est pas celui que... la bataille de voir...
...David n'est plus en présence de l'armée, et que le corps...
...géant n'est plus sur la scène; ...ais, ajoute la Bible, «David
...tête du Philistin, la porta à Jérusalem, et mit ses armes
...son logement» c'est alors que, jouissant tranquillement
...triomphe, il considéra la tête du géant que Dieu venait
...tomber sous ses coups, et médita sur la protection
...Dieu des armées venait de donner une nouvelle preuve
...se d'Israël.

...oris de ce tableau est remarquable, il se rapproche de
...de Michel-Ange; le fond est noir, et donne plus de
...des chairs, dont le ton est bleuâtre et un peu pâle; il
...élégance dans la pose de la figure, mais la tête manque
...se, et la ... est un ... contre le ...

...Bologne, vers ... sous Jean ... de
...que, ambassadeur de France à Rome ...
...une des ... et ... est
...On en connaît plus de ...
...par G. Rousselet.

...5, 6 pieds 9 pouces ...

ÉCOLE ITALIENNE ~~~~~ GUIDO RENI ~~~~~~ MUSÉE FRANÇAIS.

DAVID

TENANT LA TÊTE DE GOLIATH.

L'histoire de David et de Goliath est tellement connue qu'il n'est pas nécessaire de la rapporter : cependant le moment qu'a représenté le Guide n'est pas celui qu'on a l'habitude de voir, puisque David n'est plus en présence de l'armée, et que le corps du géant n'est plus sur la scène; mais, ajoute la Bible, « David prit la tête du Philistin, la porta à Jérusalem, et il mit ses armes dans son logement : » c'est alors que, jouissant tranquillement de son triomphe, il considéra la tête du géant que Dieu venait de faire tomber sous ses coups, et médita sur la protection dont le Dieu des armées venait de donner une nouvelle preuve au peuple d'Israël.

Le coloris de ce tableau est remarquable, il se rapproche de la manière de Michel-Ange; le fond est noir, et donne plus de brillant aux chairs, dont le ton est bleuâtre et un peu pâle; il y a de l'élégance dans la pose de la figure, mais la tête manque de noblesse, et la toque est une faute contre le costume.

Ce tableau fut fait à Bologne, vers 1616, sur la demande de M. de Créqui, ambassadeur de France à Rome; il peut être regardé comme l'un des beaux ouvrages du Guide, quant à son exécution. On en connaît plus de quarante copies; l'original a été gravé par G. Rousselet.

Haut., 6 pieds 9 pouces; larg., 4 pieds 6 pouces.

ITALIAN SCHOOL. ∞∞∞∞∞ GUIDO RENI. ∞∞∞∞∞ FRENCH MUSEUM.

DAVID
HOLDING GOLIATH'S HEAD.

The history of David and Goliath is too well known to need being repeated : yet the moment represented by Guido is not the one generally given; since David is no longer in presence of the army, and the giant's body is not visible. But the Bible adds : « And David took the head of the Philistine, and brought it to Jerusalem; but he put his armour in his tent.» It was then, that, calmly enjoying his triumph, he looked at the head of the giant, whom he had felled through God's assistance; and meditated on that protection of which the Lord of hosts had just given a fresh proof to the people of Israel.

The colouring of this picture is remarkable; it approaches the manner of Michael Angelo; the back-ground is dark, and gives more brilliancy to the carnations, the tone of which is bluish and rather faint; the attitude of the figure is elegant, but the head is wanting in grandeur, and the cap is an error in costume.

This picture was painted at Bologna, about 1616, at the request of M. de Créqui, the french ambassador at Rome : with respect to the execution, it may be looked upon as one of Guido's fine performances. There are more than forty copies of it known : the original has been engraved by G. Rousselet.

Height, 7 feet 2 inches; width, 4 feet 9 ½ inches.

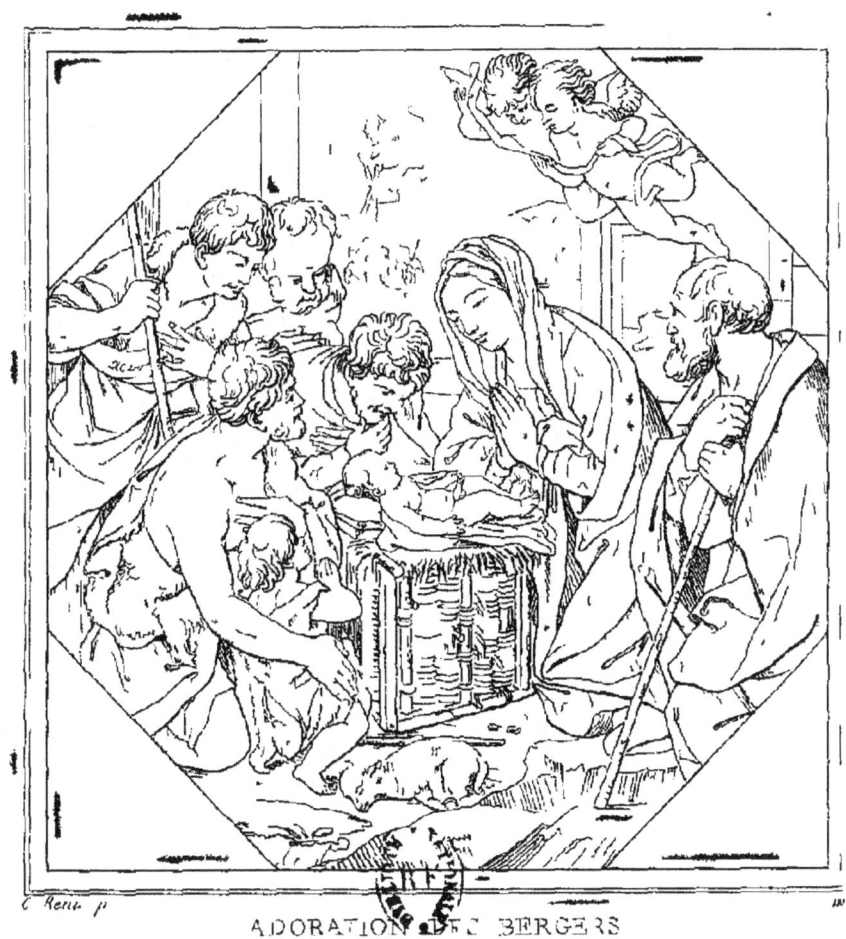

ADORATION DES BERGERS

ADORATION DES BERGERS.

Quoique ce sujet soit bien connu, il paraîtra sans doute convenable de rappeler le passage de l'Évangile qui nous a transmis les détails de cette scène de la naissance de Jésus-Christ; parce que, comme elle est souvent représentée, on aura pour ainsi dire le programme d'après lequel chaque peintre a dû faire sa composition, et on pourra juger ainsi avec quelle exactitude il l'aura suivi.

Les anges ayant annoncé aux bergers que Jésus-Christ était né, qu'il se trouvait dans une étable à Bethléem, « ils y allèrent promptement, et trouvèrent Marie et Joseph, et l'enfant couché dans une crèche. L'ayant vu, ils connurent la vérité de ce qui leur avait été dit de cet enfant; et tous ceux qui l'apprirent en furent remplis d'admiration, comme aussi de tout ce que les pasteurs leur en avaient dit. Cependant Marie conservait en elle toutes ces choses, y faisant réflexion dans son cœur. »

Guido Reni, dans ce tableau, a su rendre les sentimens de foi et de respect qui animaient les divers personnages de cette scène; mais il a cru pouvoir se permettre de joindre aux berger le petit saint Jean, qui est également en adoration près de son divin maître.

Le manteau du berger à genoux sur le devant est en drap rouge doublé de fourrure; la robe de la Vierge est d'une couleur rosée, son manteau est bleu, et celui de saint Joseph est jaune. Toutes les figures sont gracieuses et bien dessinées. Ce beau tableau du Guide orne la galerie de l'Ermitage à Pétersbourg; il est peint sur bois, et a été très bien gravé par Fr. de Poilly.

Octogone de 3 pieds 7 pouces.

ITALIAN SCHOOL. ⸺ G. RENI. ⸺ HERMITAGE GALLERY.

THE ADORATION OF THE SHEPHERDS.

Although this subject is well known, it may not be considered amiss to recal the passage of the Evangelist, who has transmitted to us the details of this scene of the birth of Christ; because, as it is frequently represented, the programme, so to express it, will be presented, from which, each painter must have taken his composition, and thus the exactness with which he has followed it, may be judged.

The angels having announced to the shepherds the birth of Christ, and that he was in a stable at Bethlehem: « They hastened thither and found Mary, and Joseph; and the babe lying in a manger. And when they had seen it, they made known abroad the saying which was told them concerning this child. And all they that heard it, wondered at those things which were told them by the shepherds. But Mary kept all these things, and pondered them in heart. »

In this picture, Guido Reni has ably rendered the feelings of faith and respect which animate the different personages in this scene; he has also thought it allowable to introduce the infant St. John, who joins with the shepherds in adoring his divine master.

The cloak of the shepherd, kneeling in the fore-ground, is of red cloth, lined with fur; the Virgin's robe is of a rose-colour, her mantle is blue, and that of Joseph yellow. All the figures are graceful and well drawn; this fine picture by Guido, ornaments the Hermitage gallery, at St. Petersburg. It is painted on wood, and has been ably engraved by Fr. de Poilly.

Octagonal, 3 feet 9 ½ inches.

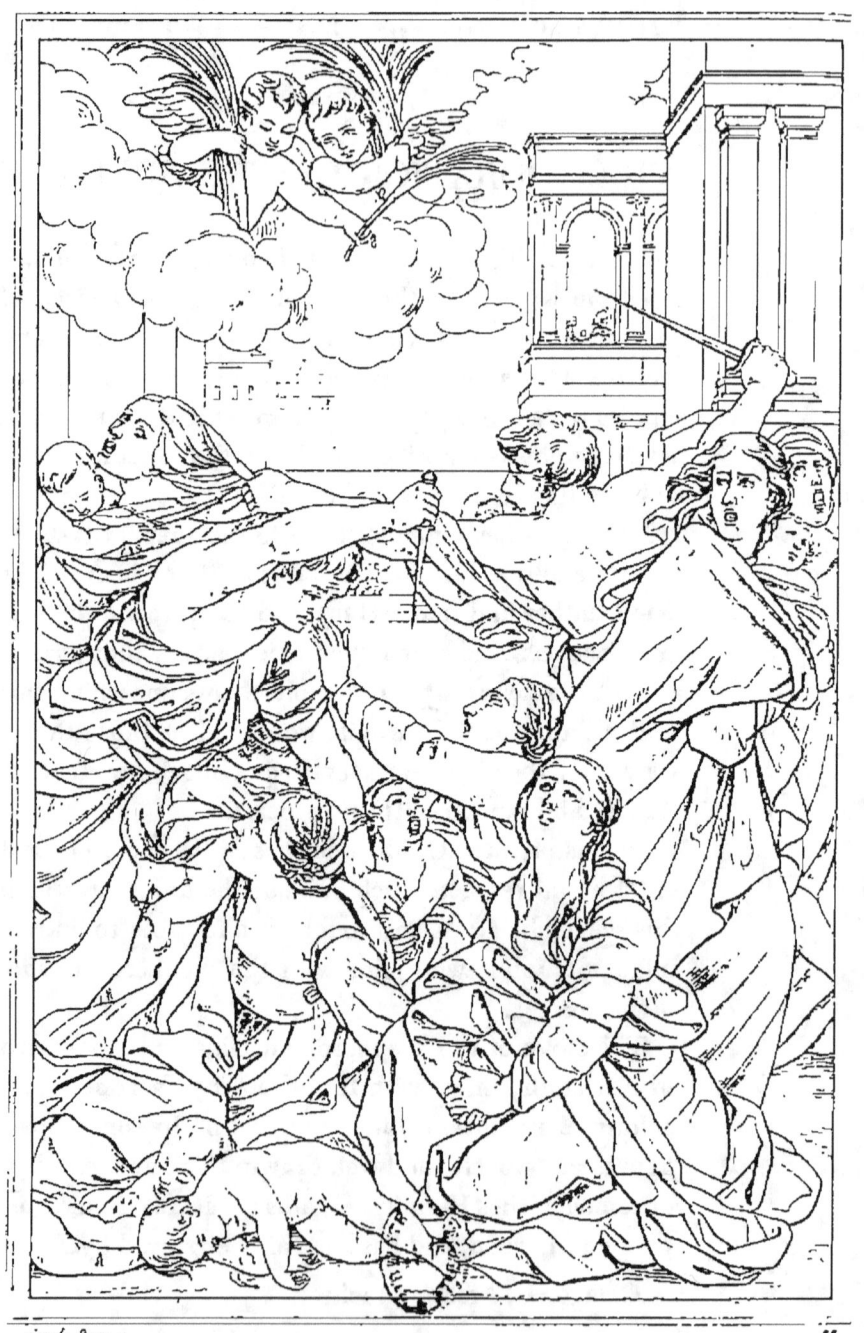

MASSACRE DES INNOCENS.

MASSACRE DES INNOCENS.

[Text largely illegible due to faded print. Partial readings:]

... Reni, âgé de 35 ans, ... de tourmens, accablé ... l'étude, et ... la mort d'Annibal C... son maître, a... la résolution de qu... Rome et d'abandonner pour jamais la peinture; il était déjà revenu à B..., sa ville natale, où il était marchand de tableaux ... reproches faits p... amis lui in... rent le dé... de ... dans lequel il espérait ... qu'il était capable de traiter avec succès de grandes comp... C'est dans cette ... qu'il exécuta le Massacre des Innocens; ce tableau obtint promptement une grande célébrité, ... son auteur dans un rang élevé. Il avait été fait pour le comte ..., l'un des plus ... protecteurs du Guide, et il fut ... l'église de Saint-Dominique à Bologne; il vint depuis au Musée de Paris, et a été re... au Musée de Bologne, dont ... est un des principaux ornemens.

Il existe plusieurs gravures de ce tableau; la dernière est due ... Lanfranc... alors âgé de 82 ans.

Haut., 8 pieds; larg., 5 pieds ...

ÉCOLE ITALIENNE. ○○●●●○○ GUIDO RENI. ○○●●●○○ MUSÉE DE BOLOGNE

MASSACRE DES INNOCENS.

Guido Reni, âgé de 35 ans, abreuvé de tourmens, accablé des traits de l'envie, et justement affligé de la mort d'Annibal Carrache, son maître, avait pris la résolution de quitter Rome et d'abandonner pour jamais la peinture; il était déjà revenu à Bologne, sa ville natale, où il était marchand de tableaux : quelques reproches faits par des amis lui inspirèrent le désir de produire un nouveau tableau, dans lequel il espérait montrer qu'il était capable de traiter avec succès de grandes compositions. C'est dans cette intention qu'il exécuta le Massacre des Innocens; ce tableau obtint promptement une grande célébrité, et plaça son auteur dans un rang élevé. Il avait été fait pour le comte Bero, l'un des plus zélés protecteurs du Guide, et il fut placé dans l'église de Saint-Dominique à Bologne; il vint depuis au Musée de Paris, et a été reporté au Musée de Bologne, dont il est un des principaux ornemens.

Il existe plusieurs gravures de ce tableau; la dernière est due au burin de Bartholozzi, alors âgé de 82 ans.

Haut., 8 pieds; larg., 5 pieds.

ITALIAN SCHOOL. GUIDO RENI. BOLOGNA MUSEUM

THE MASSACRE OF THE INNOCENTS.

Guido Reni, at the age of 35 years, sinking under misfortune, assailed by the attacks of envy, and justly afflicted at the death of Annibal Carracci, his master, came to the resolution of quitting Rome, and of abandoning his profession for ever. He had already arrived at Bologna his native city, and become a picture-dealer : the reproaches of his friends however inspired him with the desire of producing a new work, wherein he hoped to show that he was able to treat a grand composition with success. It was with this feeling that he executed the murder of the innocents, which picture directly obtained great celebrity, and placed its author in an elevated rank. It was painted for count Bero, one of the most zealous patrons of Guido, and placed in the church of Saint-Dominico at Bologna; it was brought afterwards to the Museum at Paris, and has been carried back to that of Bologna, of which it forms one of the principal ornaments.

There are many prints of this picture existing; the last is from the graver of Bartolozzi, when he was 82 years of age.

Height, 8 feet 6 inches; breadth, 5 feet 4 inches.

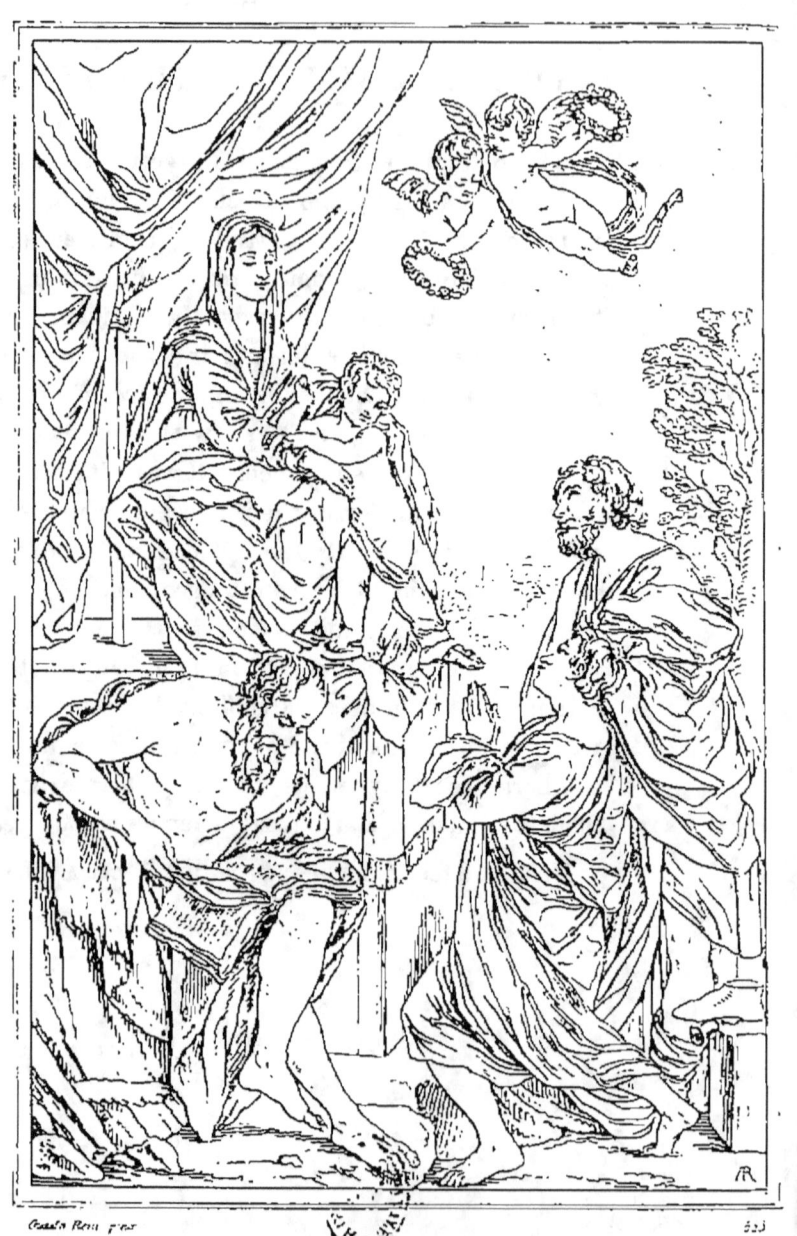

LA VIERGE ET L'ENFANT JÉSUS AVEC St JÉRÔME.

LA VIERGE ET L'ENFANT JESUS,

AVEC

SAINT JÉROME ET DEUX SAINTS.

L'homme cherche à se réunir avec ceux qui ont les mêmes besoins, les mêmes goûts et les mêmes connaissances que lui ; de là sont venus dans différens pays les communautés, les confréries, qui n'ont été d'abord que la réunion de tous les ouvriers exerçant le même métier. Chacune de ces sociétés avait ses statuts, ses assemblées, ordinairement leur chapelle et leur patron. En Italie, où le goût des arts se trouve joint aux usages pieux, les communautés faisaient souvent de grandes dépenses et chargeaient des artistes habiles de contribuer à l'ornement de leurs fêtes.

C'est à cette habitude qu'est dû le tableau dont nous nous occupons maintenant, et qui fut fait aux dépens de la communauté des cordonniers et marchands de cuirs de Reggio, pour être placé sur l'autel de leur chapelle dans l'église de Saint-Prosper. Acquis depuis par un duc de Modène, il passa ensuite à Dresde avec les autres tableaux de la collection de ce prince.

Guido Reni a représenté la Vierge assise sur une estrade au pied de laquelle se voit saint Jérôme assis et lisant. A droite est debout saint Crépin présentant à la Vierge son frère saint Crépinien, dont les attributs se trouvent placés sur un billot de bois à droite. Ces deux saints furent martyrisés à Soissons dans le IIIe siècle et leurs corps sont conservés dans l'église Notre-Dame de cette ville.

Ce tableau a été gravé par François Curti et P. L. Suraugue.

Haut., 11 pieds 4 pouces ; larg., 7 pieds 7 pouces.

ITALIAN SCHOOL. GUIDO RENI. VIENNA GALLERY.

THE VIRGIN AND INFANT JESUS,
WITH Sᵀ. JEROME,
AND TWO OTHER SAINTS.

Men seek to live with those who have the same wants, the same tastes, and the same knowledge as themselves: thence, have arisen, in various countries, communities, and brotherhoods, which, at first, were only meetings of workmen exercising the same trade. Each of these societies had its statutes and assemblies and generally its chapel and patron. In Italy where the taste for the Fine Arts is blended with pious customs, communities often went to great expences, and commissioned skilful artists to contribute to the adorning of their festivals.

It is to that custom we are indebted for the picture now in question, and which was done at the expence of the corporation of Cordwainers and Leather-Sellers of Reggio, to be placed over the altar of their chapel, in the Church of San Prospero. It was afterwards purchased by the Duke of Modena and went to Dresden with the other pictures of that prince's collection.

Guido Reni has represented the Virgin seated on a platform at the foot of which St. Jerome is seen sitting and reading. On the right hand side stands St. Crispin presenting to the Virgin his brother, St. Crispian, whose attributes are discernible on a wooden block, to the right. These two saints suffered martyrdom in the III. century, and their bodies were kept in the church Della Madonna in that city.

This picture has been engraved by Francesco Curti, and by P. L. Surague.

Height, 12 feet; width, 8 feet.

523.

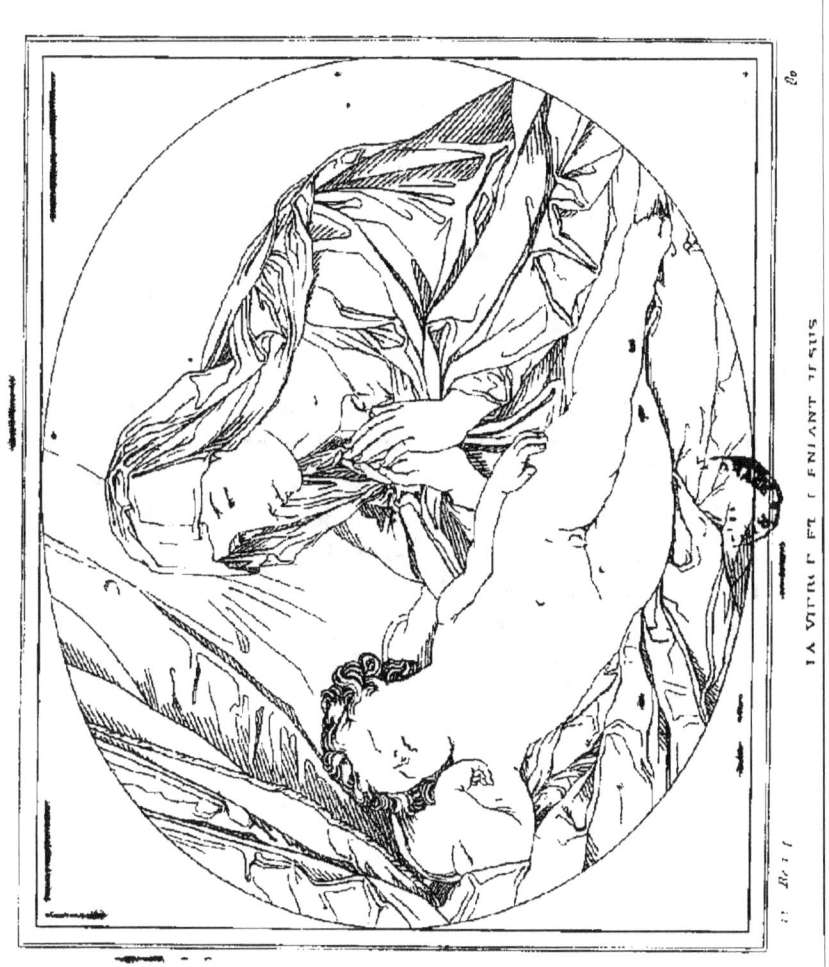

LA VIERGE ET L'ENFANT JESUS

ÉCOLE ITALIENNE. ∽∽∽ GUIDO RENI. ∽∽∽ CAB. PARTICULIER.

LA VIERGE ET L'ENFANT JÉSUS.

Quoique ce sujet ait été répété un grand nombre de fois, Guido Reni a trouvé moyen de le rendre ici d'une manière très-intéressante. La pose de l'Enfant Jésus est des plus simples et des plus gracieuses ; il est profondément endormi, et rien ne vient troubler ni agiter son sommeil. La Vierge, les mains jointes, jouit à la fois du plaisir de regarder son enfant et du bonheur de considérer son Dieu. L'expression de sa physionomie est tendre et respectueuse ; ce n'est point une mère, c'est la Vierge ; ce n'est pas une Vierge, c'est la mère de Dieu.

Ce tableau appartenait autrefois au comte de Lambert, amateur distingué à Vienne, il l'avait payé 12,000 francs. Il est aujourd'hui à l'Académie de peinture de cette ville, à qui le comte Lambert légua toute sa collection, avec la condition qu'il n'en serait distrait aucune pièce. Cette obligation serait sans inconvénient, si tous les tableaux de la collection étaient aussi précieux que celui-ci.

Il a été gravé par Gleditsch.

Larg, 3 pieds ; haut., 2 pieds.

ITALIAN SCHOOL.　GUIDO RENI.　PRIV. COLLECTION.

THE VIRGIN AND THE INFANT.

Though this subject has been so often treated, Guido has lent it new interest, by his manner of conceiving it. The attitude of the infant is in the highest degree simple and graceful: he is represented buried in deep and peaceful slumber; while the Virgin, near him, with joined hands, is absorbed in the double ecstacy of contemplating her infant and her God. The expression of her countenance is a sublime mixture of tenderness and veneration: it is not a mother, but the Virgin; not a Virgin, but the Mother of God!

This picture was formerly in the possession of the Count Lambert, a distinguished amateur of Vienna, who purchased it for 480 pounds (12,000 francs). It now belongs to the Academy of Painting of that city, to which Count Lambert bequeathed his collection, on the condition of its being kept entire: — an injunction which would be attended by no inconvenience, if all the paintings were all as valuable as this.

This piece has been engraved by Gleditsch.

With, 3 feet 2 inches; height, 2 feet 1 inch.

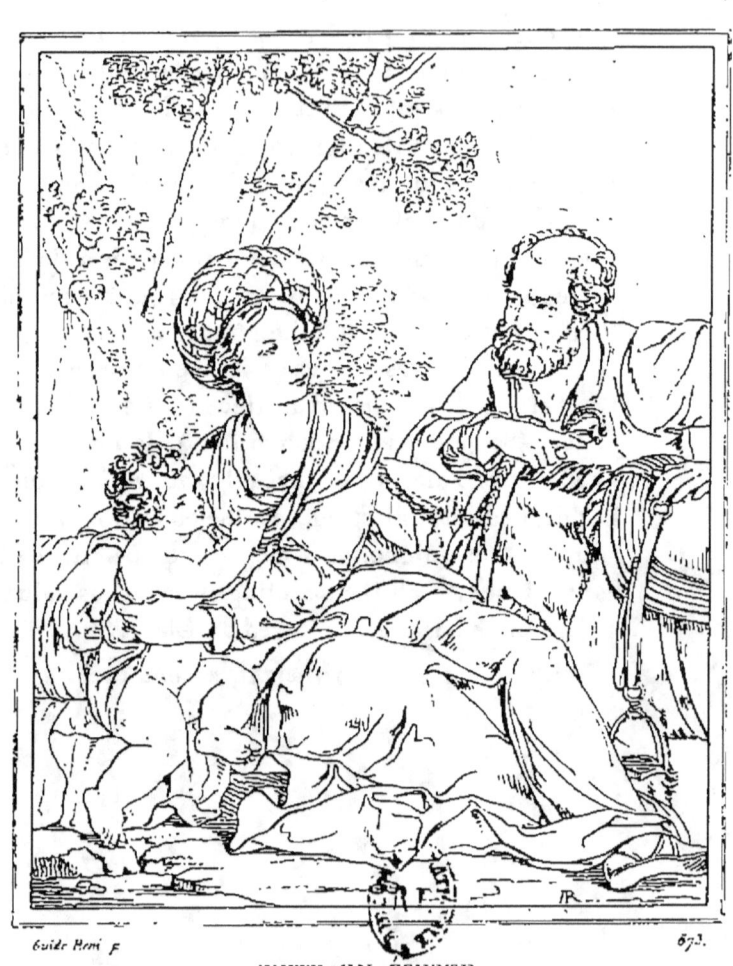

FUITE EN ÉGYPTE.

FUITE EN ÉGYPTE.

C'est à tort que l'on a donné à ce tableau le titre de Fuite en Égypte; les personnages ne sont point en marche, et conséquemment il doit être considéré comme un Repos de la Sainte Famille, lors de sa fuite sur les terres d'Égypte.

La composition de ce tableau est agréable; la pose de la Vierge est charmante et son expression extrêmement gracieuse. La manière dont elle est drapée est aussi simple que vraie. On sait que Guido Reni réussissait principalement dans les têtes de femmes; celle-ci est belle sous tous les rapports; aussi ce tableau est-il un de ceux où l'on peut admirer avec juste raison le talent du Guide; cependant il n'avait pas encore été gravé.

Ce tableau est maintenant dans le cabinet de M. Sergio Manterini, à Naples.

ITALIAN SCHOOL. — GUIDO RENI. — PRIVATE COLLECTION.

FLIGHT INTO EGYPT.

The title of the Flight into Egypt given to this picture is erroneous; the personages are not in motion, and, consequently, it ought to be considered as a Riposo of the Holy Family, during their flight into the land of Egypt.

The composition of this picture is pleasing; the attitude of the Virgin is delightful, and her expression highly graceful. The manner with which she is draped is as simple as it is true. It is known that Guido Reni succeeded chiefly in women's heads; here the Virgin's is in every respect beautiful. Thus this picture is one in which Guido's powers may justly be admired, yet, till now, it had not been engraved.

This picture is now at Naples in M. Sergio Manterini's Collection.

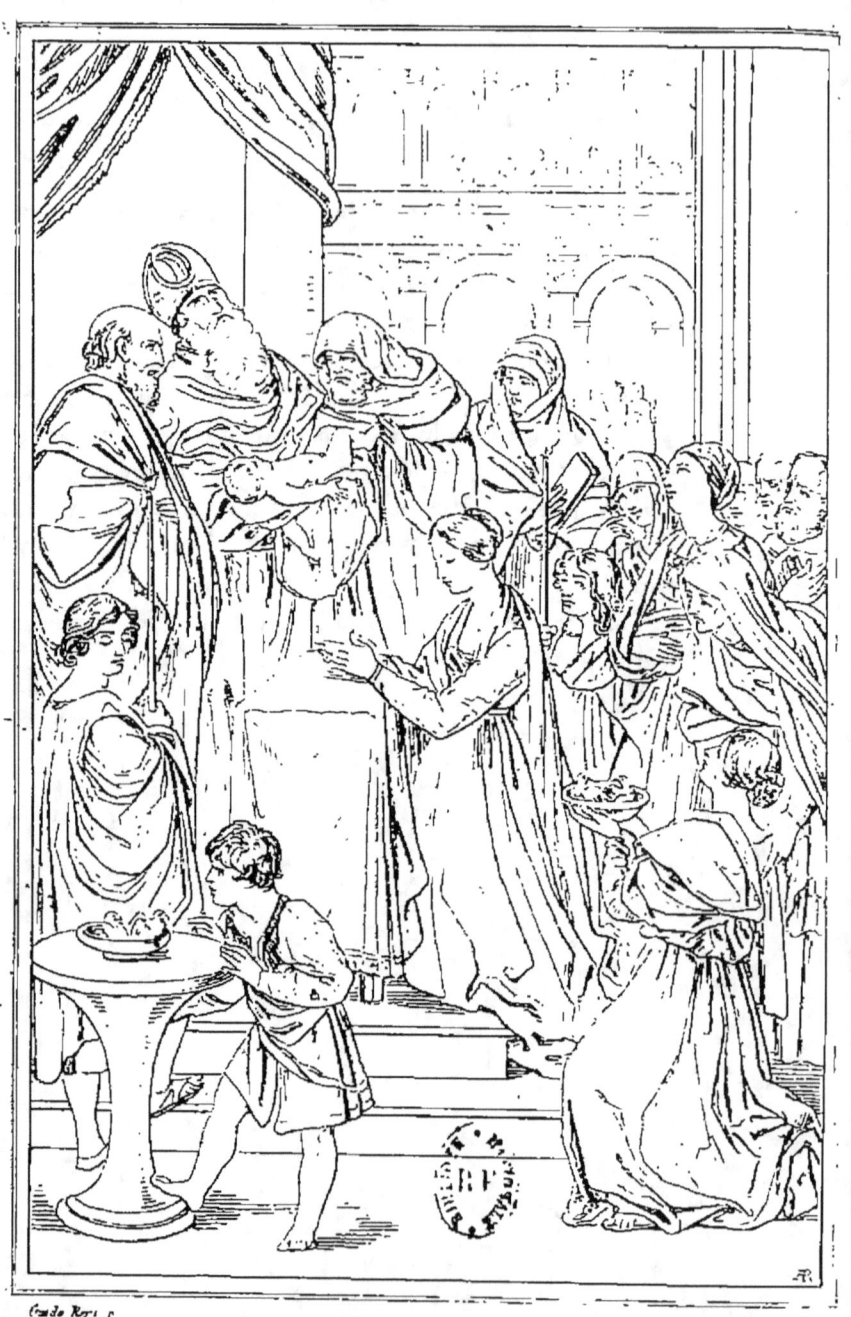

PRÉSENTATION AU TEMPLE.

JÉSUS-CHRIST

ÉCOLE ITALIENNE. GUIDO. RENI. GAL. DE VIENNE.

JÉSUS-CHRIST
PRÉSENTÉ AU TEMPLE.

Le sujet de ce tableau se trouve dans saint Luc où il est dit. « Le temps prescrit par la loi de Moïse pour la purification de Marie étant venu, ils portèrent l'enfant à Jérusalem pour le présenter au Seigneur, selon qu'il est écrit dans la loi : tout mâle premier né sera consacré au Seigneur; et pour offrir en sacrifice, ainsi qu'il est porté dans la loi de Dieu, deux tourterelles, ou deux petites colombes. Or il y avait à Jérusalem un homme juste et craignant Dieu, nommé Siméon, qui attendait la consolation d'Israël, et le Saint-Esprit était en lui. Et le Saint-Esprit lui avait révélé qu'il ne mourrait pas qu'il n'eût vu le Christ du Seigneur. Il vint donc au temple par inspiration, comme le père et la mère de l'enfant Jésus l'y portaient, pour accomplir à son égard ce qui était prescrit par la loi. Il le prit entre ses bras et bénit Dieu en disant : Maintenant, Seigneur, vous laisserez votre serviteur mourir en paix, puisque mes yeux ont vu le Sauveur....... Il y avait aussi une prophétesse nommée Anne. Elle survint en bénissant le Seigneur et parlait de cet enfant à tous ceux qui attendaient la rédemption d'Israël. »

Le style de ce tableau est noble sans affectation, et le dessein correct sans sécheresse. La figure de la Vierge est remplie de naïveté et de modestie. La jeune fille qui présente les colombes est d'une expression charmante. Le coloris vrai, vigoureux et suave, donne un grand prix à cet excellent ouvrage, qui fait partie de la galerie du Belvédère à Vienne; il s'en trouve une répétition un peu plus petite au Musée de Paris. Elle a été gravée par M. Couet.

Haut., 10 pieds; larg., 6 pieds 7 pouces.

ITALIAN SCHOOL. — GUIDO RENI. — VIENNA GALLERY.

CHRIST PRESENTED IN THE TEMPLE.

The subject of this picture is taken from the following passage of St.-Luke: — « And when the days of her purification according to the law of Moses, were accomplished, they brought him to Jerusalem, to present *him* to the Lord; (As it is written in the law of the Lord, every male that openeth the womb shall be called holy to the Lord); And to offer a sacrifice according to that which is said in the law of the Lord, A pair of turtle-doves or two young pigeons. And, behold, there was a man in Jerusalem, whose name *was* Simeon; and the same man *was* just and devout, waiting for the Consolation of Israel; and the Holy Ghost was upon him. And it was revealed unto him by the Holy Ghost, that he should not see death before he had seen the Lord's Christ. And he came by the Spirit into the temple: and when the parents brought in the Child Jesus, to do for him after the custom of the law, then took he him up in his arms, and blessed God, and said, Lord now lettest thou thy servant depart in peace, according to thy word: For mine eyes have seen thy salvation... and there was one Anna a prophetess... And she, coming in that instant, gave thanks likewise unto the Lord, and spake of him to all them that looked for redemption in Jerusalem. »

The style of this picture is noble without affectation, and the design, correct without dryness. There is a native simplicity and modesty in the figure of the Virgin; and the expression of the young girl who is presenting the doves, is particularly pleasing. The truth, vigour and sweetness of the colouring give a high value to this excellent performance, which forms a part of the Belvedere gallery at Vienna. A duplicate, of somewhat smaller size, is found in the Paris Museum. It has been engraved by Couet.

Height, 10 feet 7 inches; width, 6 feet 11 inches.

St JEAN

SAINT JEAN-BAPTISTE.

Le précurseur de Jésus-Christ s'était retiré dans le désert près du Jourdain, et un grand concours de monde allait à lui pour entendre ses prédications et se faire baptiser dans le fleuve.

En représentant saint Jean-Baptiste assis sur un rocher, indiquant d'une main la mission céleste qu'il a reçue, Guido Reni semblerait avoir eu en quelque sorte une réminiscence du même sujet traité par Raphaël, et qui a été donné sous le n° 91; mais l'expression des têtes et leur caractère n'ont aucun rapport. Raphaël semble avoir conservé à saint Jean quelque chose de cette grace enfantine qu'on remarque si souvent dans ses nombreuses *Saintes Familles*. Le Guide a donné quelques années de plus à son personnage. Raphaël, quoiqu'en mettant saint Jean dans l'action de prêcher, le présente absolument seul; le Guide fait voir autour de lui une assemblée nombreuse, qui ne peut, il est vrai, entendre la voix du prédicateur, tant elle est éloignée de lui.

Ces critiques légères n'empêchent pas d'admirer également ces deux tableaux, qui ont eu l'avantage d'être également bien gravés, celui de Raphaël par Bervic, et celui-ci par Raphaël Morghen.

ITALIAN SCHOOL. ~~~~~ GUIDO RENI. ~~~~~ BOLOGNA MUSEUM

SAINT JOHN THE BAPTIST.

The precursor of Jesus Christ had withdrawn into the desert near the river Jordan, and a great concourse of people went to hear his preaching, and to be baptized in the flood.

In representing St. John the Baptist seated upon a rock, indicating with one hand the celestial mission he has received, Guido Reni seems to have had a sort of reminiscence of Raffaelle's manner of treating the same subject, given at n° 91. But the expression and character of the heads are essentially different. Raffaelle appears to have preserved in St. John something of that youthful grace so often displayed by him in his numerous *Holy Families*. Guido has given a few more years to his personage. Raffaelle's St. John though in the action of preaching is presented quite alone; while Guido surrounds him with a numerous assemblage, who, however, are too distant to be in the reach of the preacher's voice.

Notwithstanding these slight criticisms, the two pictures merit equal admiration; they have been equally well engraved, that of Raffaelle by Bervic, and this one by Raffaelle Morghen.

BACCHUS

BACCHUS.



BACCHUS.

Remarquable par un coloris frais, une touche légère et un pinceau moelleux, cette figure de Bacchus fait honneur au talent de Guido Reni; cependant on y retrouve rien des traits sous lesquels les Grecs ont représenté le conquérant de l'Inde dans ses statues. La tête est d'une belle expression : elle peut être comparée à ce que Raphaël a fait de mieux; mais ce n'est ni un dieu ni un héros, c'est un jeune homme dont la gaîté paraît s'accroître par l'espérance de savourer le jus divin de la treille. On peut s'étonner que pour caractériser son Bacchus Guido ait cru nécessaire de surcharger sa tête d'une couronne de pampre, qui est tellement forte, qu'elle paraît lourde.

La tête de l'enfant qui est auprès de Bacchus présente un beau caractère, digne d'être pris pour modèle.

Ce tableau a été gravé par Beisson.

Haut., 2 pieds 8 pouces; larg., 2 pieds 2 pouces.

ITALIAN SCHOOL. GU. RENI. FLORENCE GALLERY.

BACCHUS.

This figure, remarkable for a bright colour, light touch, and soft pencil, does credit to the talent of Guido Reni; yet none of those features are found in it, with which the Greeks, in their statues have represented the Indian conqueror. The head is beautifully expressive; it may be compared to Raffaelle's best style. But yet he is neither a god nor a hero; he is a young man, whose god humour seems to flush with the hope of quaffing the purple juice. It is astonishing that Guido, in order to characterize his Bacchus, should have judged it necessary to load the head, with so thick wreath of vine leaves, that it appears quite ponderous.

The head of the child, near Bacchus, is of a fine cast, and worthy to be taken as a model.

This picture has been engraved by Beisson.

Height, 2 feet 10 inches; width, 2 feet 2 $\frac{2}{3}$ inches.

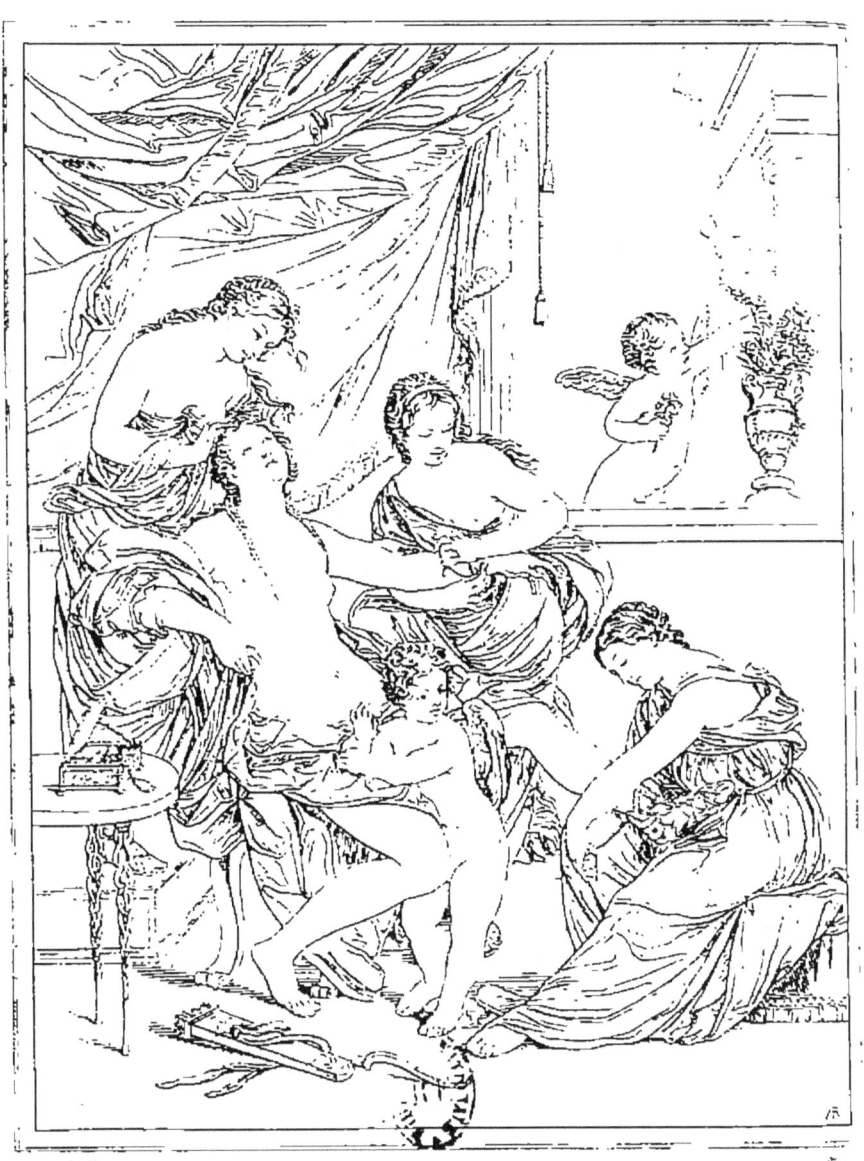

VÉNUS ORNÉE PAR LES GRACES.

ÉCOLE ITALIENNE. GUIDO RENI. LONDRES.

VÉNUS PARÉE PAR LES GRACES.

Lorsque Vénus sortit nue de la mer, elle était remarquable par sa beauté ; mais bientôt la parure vint encore en relever l'éclat, et les Grâces furent chargées du soin de sa toilette.

Le peintre Guido Reni s'est emparé de ce sujet, et l'a rendu d'une manière charmante. Vénus, presque nue, laisse voir les plus belles formes, et les Grâces, quoique vêtues, présentent des poses très-agréables. Un amour semble s'étonner de ce que la parure peut rendre la beauté plus séduisante, tandis qu'un autre amour, voulant aussi contribuer à la perfection de la toilette de Vénus, est allé lui chercher quelques fleurs.

Ce tableau est en Angleterre, au palais de Kensington : il a été gravé par Strange.

Haut., 8 pieds 9 pouces ; larg., 6 pieds 6 pouces.

85c.

VÉNUS PARÉE PAR LES GRACES.

Lorsque Vénus sortit nue de la mer, elle était remarquable par sa beauté ; mais bientôt la parure vint encore en relever l'éclat ; et les Grâces furent chargées du soin de sa toilette.

Le peintre Guido Reni s'est emparé de ce sujet, et l'a rendu d'une manière charmante. Vénus, presque nue, laisse voir les plus belles formes, et les Grâces, quoique vêtues, présentent des poses très-agréables. Un amour semble s'étonner de ce que la parure peut rendre la beauté plus séduisante, tandis qu'un autre amour, voulant aussi contribuer à la perfection de la toilette de Vénus, est allé lui chercher quelques fleurs.

Ce tableau est en Angleterre, au palais de Kensington : il a été gravé par Strange.

Haut., 8 pieds 9 pouces ; larg., 6 pieds 6 pouces.

ITALIAN SCHOOL. GUIDO RENI. LONDON.

VENUS ATTIRED BY THE GRACES.

When Venus rose naked from the sea, she appeared the model of perfect beauty; but dress soon added a new lustre to her charms, and the Graces were charged with the care of her toilet.

Guido's imagination seized on this subject, and he has treated it in a very captivating manner. Venus, almost naked, displays a form of consummate beauty; and the Graces, though clad, are represented in charming attitudes. One Love is looking on, with seeming astonishment that dress can add to the power of beauty; while another, ambitious of contributing his part to adorn Venus, is gone in quest of some flowers.

This picture is in Kensington palace, near London.

Height, 9 feet 3 inches; width, 6 feet 10 inches.

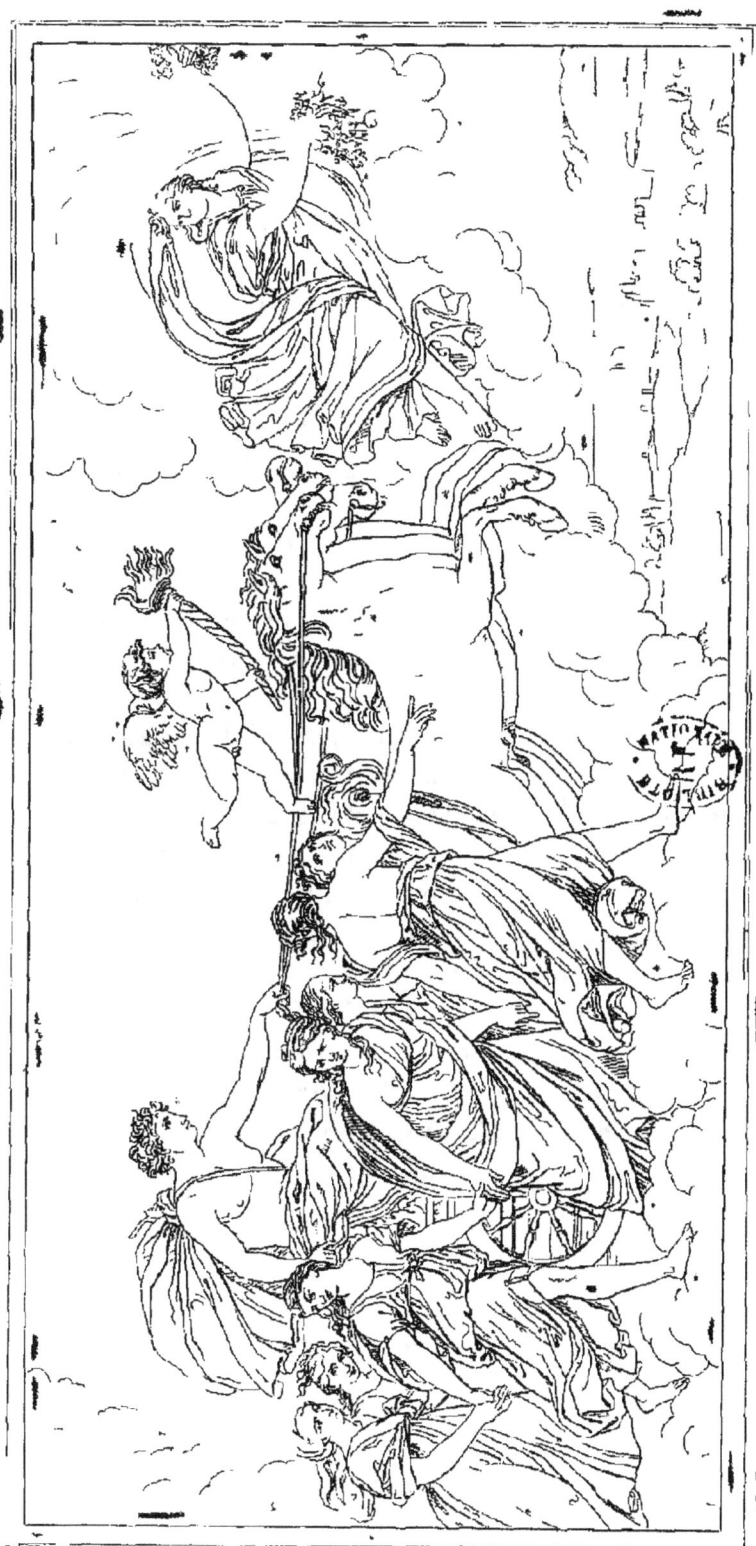

LE CHAR DE L'AURORE

ÉCOLE ITALIENNE. G. RENI. ROME.

LE CHAR DE L'AURORE.

On ne peut regarder comme bien exact le nom donné à cette peinture; il serait mieux de dire le char d'Apollon, précédé de l'Aurore. Quant aux figures de femmes qui accompagnent le char du Soleil, on les a quelquefois regardées comme représentant les Heures; mais leur nombre doit faire penser qu'elles désignent les jours de la semaine.

L'Aurore, vêtue d'une robe blanche, semble écarter le voile dont elle était enveloppée; les fleurs qu'elle répand avec profusion rappellent l'expression des poètes, quand ils parlent de l'Aurore aux doigts de roses. L'Amour, une torche à la main, rappelle l'étoile du matin, encore si brillante à nos yeux au moment où le soleil va paraître sur l'horizon. Enfin Apollon, dieu du Jour, se montre dans tout son éclat; il est assis sur son char, et semble obligé de retenir la fougue de ses chevaux, qui repoussent les ombres dont la terre était obscurcie.

Les figures des Jours, se tiennent toutes par la main, cela désigne leur enchaînement successif. Le peintre a dans cette partie imité un bas-relief antique de la Villa-Borghèse, mais il n'a pas rendu toute l'élégance de l'original.

Cette belle peinture, l'un des chefs-d'œuvre de Guido Reni, se voit au plafond du palais Rospigliosi; elle a été gravée par J. Frey, Audenaerd et Raphaël Morghen.

Larg., 20 pieds; haut. 10 pieds.

ITALIAN SCHOOL. ⸺ GUIDO RENI. ⸺ ROME.

THE CAR OF AURORA.

The title given to this painting cannot be considered as very accurate : it would be better to call it the car of Apollo preceded by Aurora. As to the female figures accompanying Phœbus, they have sometimes been thought to represent the Hours; but their number ought to induce the belief that they designate the days of the week.

Aurora, clothed in a white robe, appears to throw aside the veil in which she was enveloped : the flowers which she scatters with profusion, recal the expression of the poets, when speaking of her rosy fingers. Love, with a torch in his hand, brings to mind the morning star, still shining, at the very moment when the sun is going to appear on the horizon. Apollo, the god of Light, shews himself in all his splendour : he is seated in his car, and seems obliged to check the impetuosity of his horses, that dispel the shades which covered the earth.

The figures of the Days hold each other by the hand, which implies their continual succession. The artist has in this part imitated a basso-relievo, in the Villa Borghese; but he has not given all the elegance of the original.

This beautiful painting, one of Guido Reni's masterpieces, is on the ceiling of the Palazzo Rospigliosi : it has been engraved by J. Frey, Audenaerd, and Raphael Morghen.

Width, 21 feet 3 inches; height, 10 feet 7 inche.

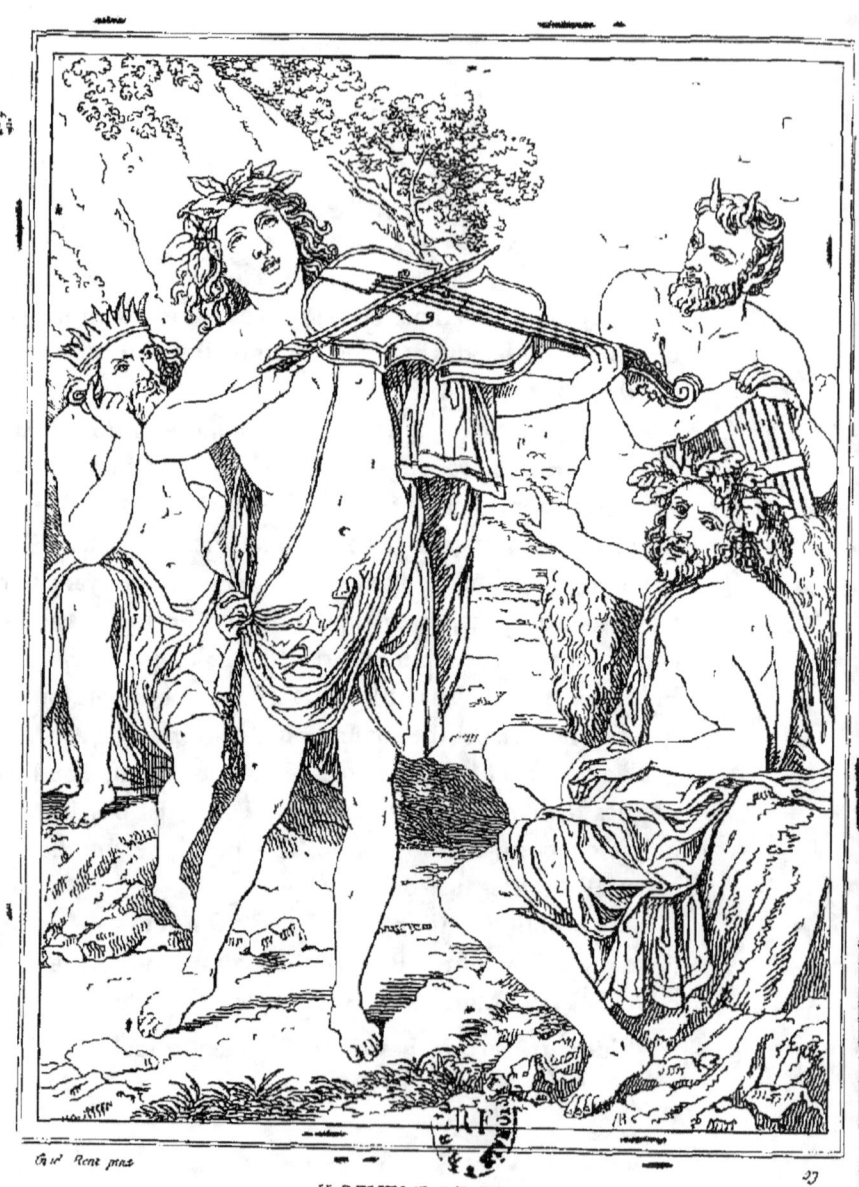

JUGEMENT DE MIDAS

ECOLE ITALIENNE. ○○○○○○○ GUIDO RENI. ○○○○○○ CABINET PARTICULIER.

JUGEMENT DE MIDAS.

Le dieu Pan, habitué aux louanges que lui donnaient les nymphes lorsqu'il jouait de la flûte, eut la témérité de vouloir défier Apollon. Se trouvant sur le mont Tmole, ils prirent pour juge le dieu de cette montagne. «Voulant être en état de mieux entendre, ce dieu, dit Ovide, après s'être assis sur le sommet de sa montagne, écarta tous les arbres qui étaient autour de ses oreilles et ne garda qu'une couronne de chêne, dont les glands pendaient sur son front. Pan ayant cessé de jouer, Apollon, couronné de laurier, se leva pour chanter à son tour : il tenait de la main droite l'archet, et de la main gauche une lyre d'ivoire, qu'il toucha avec tant de délicatesse, que Tmole, charmé de ses doux accens, décida que la flûte de Pan devait céder la victoire à la lyre d'Apollon. Le roi Midas, qui accompagnait habituellement le dieu Pan, osa blâmer ce jugement, et le trouva injuste.»

Guido Reni, dans ce tableau, a suivi ce que dit le poète latin, mais ne concevant pas l'effet d'un archet sur une lyre, il a mis un violon dans les mains d'Apollon. La figure du dieu de la musique est admirable, tant pour le dessin que pour la couleur et l'expression. Le tableau appartient à la meilleure manière du peintre; il fait partie du cabinet de M. le marquis Manfrin, à Venise, et n'a pas encore été gravé.

Haut., 6 pieds? larg., 4 pieds 8 pouces?

ITALIAN SCHOOL. GUIDO RENI. PRIVATE COLLECTION.

THE JUDGMENT OF MIDAS.

The god Pan, accustomed to the praises which the nymphs gave him when he played on his flute, had the rashness to challenge Apollo. Being on mount Tmolus, they took the god of that mountain for umpire. «This god, says Ovid, wishing to hear the better, after having seated himself on the top of the mountain, dismissed all the trees arround his ears, and kept only a garland of oak, the acorns of which hung on his brow. Pan having ceased playing, Apollo crowned with laurel, rose in his turn to sing: in his right hand he held a bow; and in his left, an ivory lyre, on which he played so sweetly, that Tmolus charmed with its melody, decided, that Pan's flute must yield the victory to Apollo's lyre. King Midas, who constantly accompanied the god Pan, dared blame this decision and found it unjust.»

Guido Reni, in this picture, has followed what the latin poet had advanced: but, not conceiving the effect of a bow on a lyre, he has placed a violin in Apollo's hands. The figure of the god of music is admirable, as well for the design, as for the colouring and expression. This picture is in the artist's best manner: it forms part of the marchese Manfrini's Collection at Venice, and has not yet been engraved.

Height, 6 feet $4\frac{1}{2}$ inches; width, 4 feet $11\frac{1}{2}$ inches.

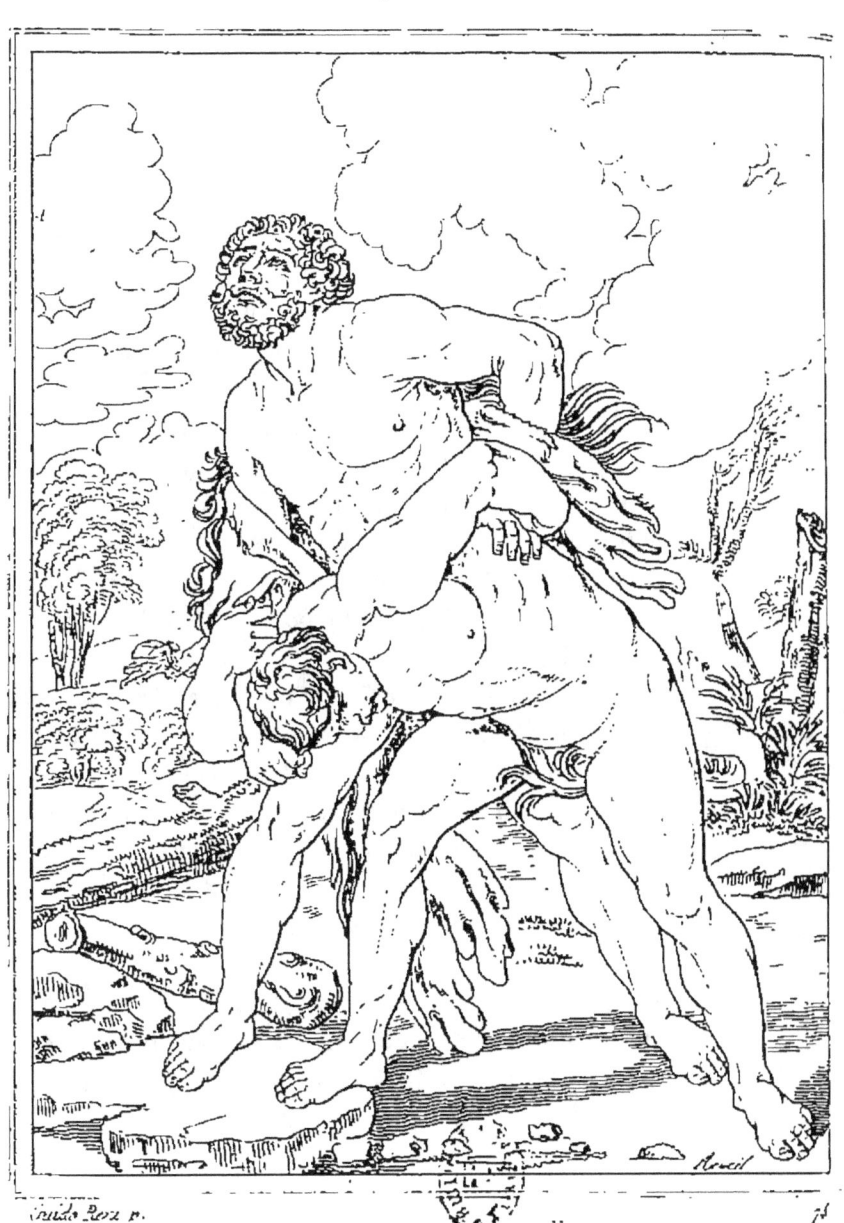

HERCULE ET ACHÉLOÜS.

HERCULE ET ACHELOÜS.

Déjanire, fille d'OEnée, roi d'Étolie, avait été promise à Achéloüs, fils de l'Océan et de Téthys; mais Hercule, fils de Latone, en étant devenu amoureux, obtint de son père qu'il la donnerait à celui des deux qui surmonterait l'autre à la lutte. Lors du combat, Acheloüs se voyant prêt à être vaincu, échappa à son adversaire en prenant alternativement la forme d'un serpent, puis celle d'un taureau. Mais Hercule, toujours son vainqueur, parvint à le terrasser, et lui arracha une de ses cornes, qui, remplie de divers fruits, est devenue la corne d'abondance.

Pour indiquer les transformations d'Acheloüs, le Guide a cru pouvoir placer dans le fond de son tableau le héros vainqueur du taureau.

Nous ne savons pas si le Guide eut l'intention de représenter les douze travaux d'Hercule, mais on ne connaît que quatre tableaux, qu'il fit dans son meilleur temps pour le duc de Mantoue. Ce prince les céda à Charles I^{er}, roi d'Angleterre; et après la malheureuse catastrophe de ce souverain, tout ce qui lui appartenait ayant été vendu à l'encan, ces quatre tableaux furent achetés par M. de Jabach; depuis ils sont passés dans le cabinet du roi.

Ce tableau a été gravé par Rousselet, et fait partie de la suite publiée par ordre de Colbert sous le nom de cabinet du roi.

Haut., 7 pieds 11 pouces; larg., 5 pieds 10 pouces.

ITALIAN SCHOOL. GU. RENI. FRENCH MUSEUM

HERCULES AND ACHELOÜS.

Dejanira, daughter of OEneus, king of Etolia, had been promised to Acheloüs, son of Oceanus and Thetis; but Hercules, son of Latona, becoming enamoured of her, obtained from her father that he would give her to which of the two vanquished the other in wrestling. During the combat, Acheloüs, finding himself nearly overcome, eluded his adversary by assuming alternately the form of a serpent then of a bull. But Hercules, always his conqueror, succeeded in throwing him down, and cut off one of his horns, which, filled with various fruits, is become the cornucopia or horn of plenty.

To indicate the metamorphoses of Acheloüs, Guido has deemed it proper to place, in the background of his picture, the hero vanquisher of the bull.

We are not able to say whether Guido had the intention of representing the twelve labours of Hercules; however there are but four pictures known, which he made in his best time for the duke of Mantua, who ceded them to Charles Ist of England. After the unfortunate catastrophe of that sovereign, all his effects having been sold by public auction, these four pictures were purchased by M. de Jabach, since which they have passed into the cabinet of the king of France.

This picture has been engraved by Rousselet, and enters into the sequel published by the order of Colbert under the name of the king's cabinet.

Height 8 feet 6 inches; breadth 6 feet 3 inches.

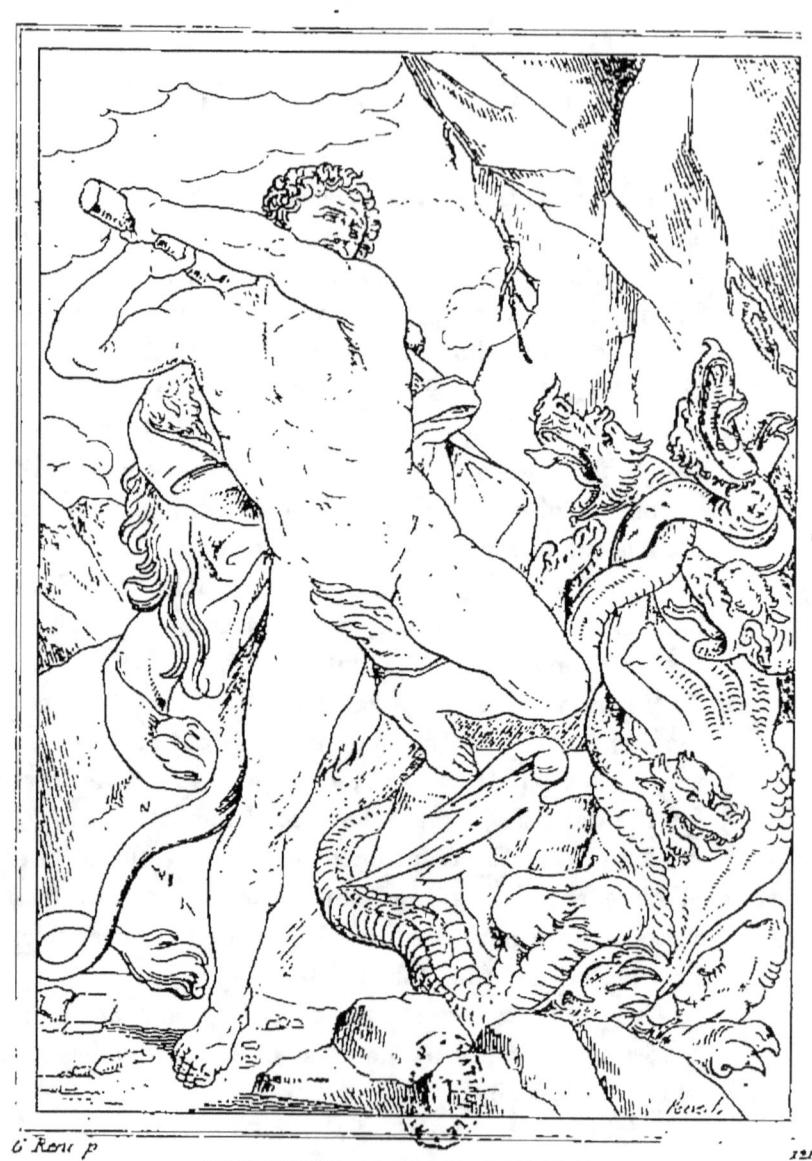

HERCULE TUANT L'HYDRE.

HERCULE TUANT L'HYDRE.

Nous avons déjà eu occasion de parler, sous le n° 74, des travaux d'Hercule, et des quatre tableaux que le Guide fit pour le duc de Mantoue. Dans celui-ci le peintre a représenté Hercule combattant l'hydre de Lerne, que quelques auteurs ont prétendue fille de Python et d'Échidna. Ce monstre désolait l'Argolide, il enlevait des animaux et même des hommes; on assure qu'il ne pouvait être blessé par ceux qui cherchaient à le combattre : d'autres ont dit que lorsqu'on avait réussi à lui couper une tête, il en renaissait deux autres; on a varié sur leur nombre, les uns lui en donnant neuf, d'autres lui en croyant jusqu'à cent.

Lorsque Hercule parvint à exterminer l'hydre, on dit qu'il fut aidé par Iolaüs, qui, ayant mis le feu aux forêts environnantes, lui présentait des brandons enflammés au moyen desquels il brûlait le cou dont il venait d'abattre la tête, et empêchait ainsi qu'il s'en reproduisit une nouvelle. La tête du milieu étant invulnérable, Hercule n'eut d'autre ressource que de l'enfouir dans la terre et de la charger d'une grosse pierre.

Ce tableau, d'une très belle couleur est un des chefs-d'œuvre de Guide Reni; il a été gravé ...
collection comme ...

Haut., 7 pieds 10 pouces; larg., 5 pieds 6 pouces.

HERCULE TUANT L'HYDRE.

Nous avons déja eu occasion de parler, sous le n° 74, des travaux d'Hercule, et des quatre tableaux que le Guide fit pour le duc de Mantoue. Dans celui-ci le peintre a représenté Hercule combattant l'hydre de Lerne, que quelques auteurs ont prétendue fille de Typhon et d'Échidna. Ce monstre désolait toute l'Argolide, il enlevait des animaux et même des hommes; on assure qu'il ne pouvait être blessé par ceux qui cherchaient à le combattre : d'autres ont dit que lorsqu'on avait réussi à lui couper une tête, il en renaissait deux autres; aussi a-t-on varié sur leur nombre, les uns lui en donnant neuf, d'autres lui en croyant jusqu'à cent.

Lorsque Hercule parvint à exterminer l'hydre, on dit qu'il était aidé par Iolaüs, qui, ayant mis le feu aux forêts environnantes, lui présentait des brandons enflammés au moyen desquels il brûlait le cou dont il venait d'abattre la tête, et empêchait ainsi qu'il s'en reproduisît une nouvelle. La tête du milieu étant invulnérable, Hercule n'eut d'autre ressource que de l'enfouir dans la terre et de la charger d'une grosse pierre.

Ce tableau, d'une très belle couleur, est un des chefs-d'œuvre de Guido Reni; il a été gravé par Rousselet, et fait partie de la collection connue sous le nom de Cabinet du roi.

Haut., 7 pieds 11 pouces; larg., 5 pieds 10 pouces.

ITALIAN SCHOOL. ~~~~~~ G. RENI. ~~~~~~ FRENCH MUSEUM.

HERCULES SLAYING THE HYDRA.

We have already noticed, in N° 74, the labours of Hercules, and the four pictures painted by Guido for the duke of Mantua. In this one, the artist has represented Hercules combating the Lernian hydra, by some authors supposed to be the offspring of Typhon and Echidna. This monster desolated the whole of Argolis, carrying off animals and even men; it was by some considered invulnerable to all assailants; others asserted that when it was possible to cut off one head, two sprang up in its place; thus a difference exists as to their number; some giving it nine heads, others a hundred.

It is said that Hercules succeeded in exterminating the hydra, through the assistance of Iolaus, who, having set fire to the neighbouring forests, presented him burning brands, with which he seared the neck of which he had off the head, thus preventing the reproduction of a new one. The middle head being invulnerable, Hercules was obliged to bury it in the ground, and to encumber it with a heavy stone.

This finely coloured picture is one of Guido Reni's masterpieces; it has been engraved by Rousselet, and belongs to the collection known under the name of the *Cabinet du Roi*.

Height, 8 feet 5 inches; breadth, 6 feet $2\frac{1}{2}$ inches.

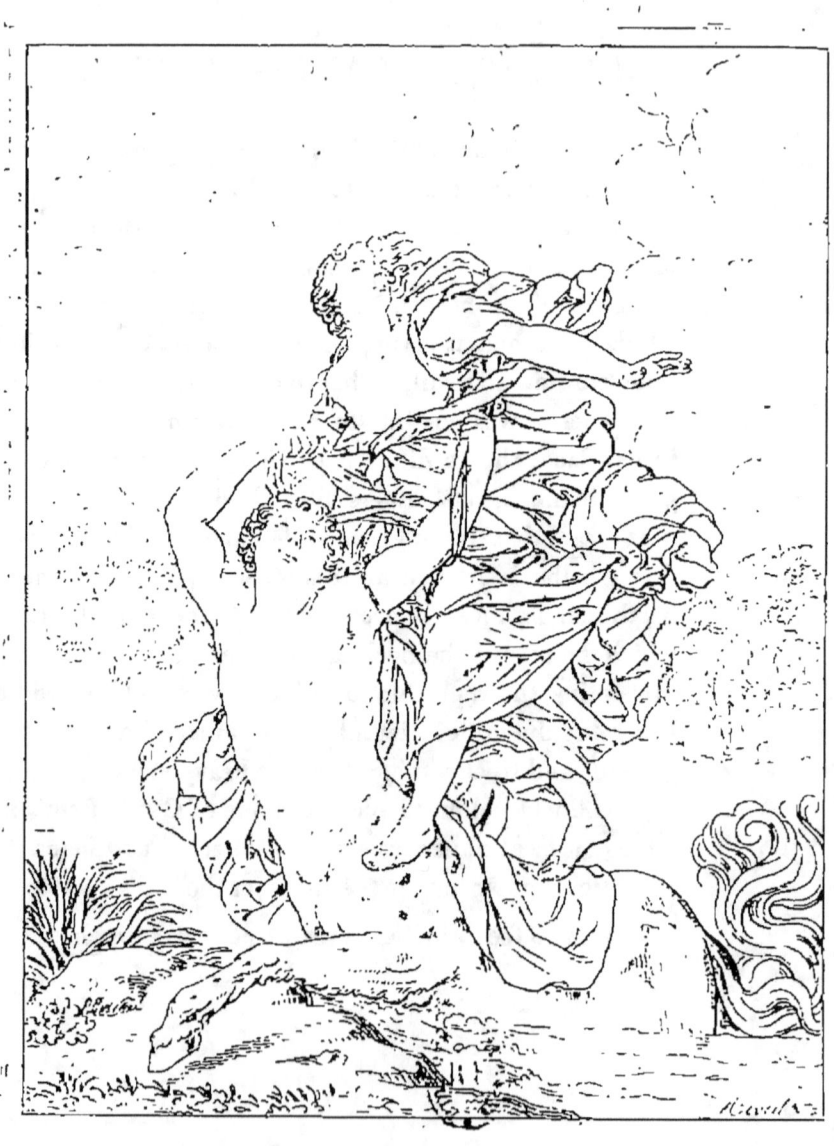

ENLÈVEMENT DE DÉJANIRE.

ENLÈVEMENT DE DÉJANIRE.

Le chagrin que Déjanire ressentit de la mort de son frère Méléagre ne fut pas assez vif pour qu'elle fût métamorphosée en oiseau comme deux de ses sœurs, et sa grande beauté lui attira les hommages de plusieurs héros. Œnéus, son père, dans la crainte de s'attirer l'inimitié de ses prétendans, leur déclara qu'ils pouvaient se la disputer, et qu'elle serait le prix du vainqueur. Cette singulière proposition les éloigna tous, excepté Hercule et Achéloüs, qui combattirent l'un contre l'autre, ainsi que nous l'avons vu sous le n° 74; et comme Hercule fut vainqueur, il épousa Déjanire.

Après trois années, Hercule emmena avec lui Déjanire. Obligés de traverser le fleuve Évène, le centaure Nessus s'offrit à les aider dans ce passage: Hercule y consentit; mais le centaure après le passage, voyant Hercule à l'autre bord, voulut enlever la femme de son ami. Le héros, outré d'une telle perfidie, décocha à son rival une flèche qui lui fit une blessure mortelle.

Guido Reni a bien rendu les expressions qui agitent ces divers personnages. Le centaure abordant au rivage croit déja jouir du bonheur qu'il recherche; l'amour et le plaisir sont peints dans ses yeux. Déjanire a pénétré son dessein; la crainte du danger lui fait regretter de ne plus être auprès d'Hercule, qu'elle semble appeler à son secours. Toutes ces expressions sont fort bien rendues, mais on peut regretter de voir des draperies lourdes et sans goût.

Ce tableau, qui est au Musée de Paris, a été gravé par Bervic; il l'avait été précédemment par Rousselet, et se trouve dans la collection du cabinet du roi.

Haut., 7 pieds 11 pouces; larg.; 5 pieds 10 pouces.

ITALIAN SCHOOL. G. RENI. FRENCH MUSEUM.

DEJANIRA
CARRIED OFF BY THE CENTAUR.

Notwithstanding the grief experienced by Dejanira at the loss of her brother Meleager, she was not however metamorphosed into a bird like two of her sisters, and her great beauty attracted the addresses of several heroes. OEneus, her father, fearing to incur the enmity of her admirers, declared to them they might contest for her, and that she should be the prize of the victor. This singular proposal banished them all, except Hercules and Acheloüs, who, as we have shewn at n° 74, wrestled for Dejanira; and Hercules coming off conqueror espoused her.

Three years after, Hercules took Dejanira away with him. Obliged to cross the river Evene, the centaur Nessus offered to help them over, to which Hercules agreed; but, having crossed with his fair burthen, and Hercules being still on the opposite bank, the centaur proceeded to « take liberties » with the wife of his friend. The hero, not relishing such perfidy, let fly an arrow at his rival, which mortally wounded him.

Guido Reni has ably rendered the emotions that respectively agitate the different personages. The centaur, arriving at the bank of the river, seems already full of his expected bliss; love and pleasure sparkle in his eyes. Dejanira has penetrated his design; the apprehension of the danger makes her regret she is no longer near Hercules, whom she seems to be calling to her aid. All these emotions are extremely well depicted, but it is to be regretted that the draperies are heavy and without taste.

This picture, which is in the Paris Museum, has been engraved by Bervic; it had previously been so by Rousselet, which engraving is in the King's cabinet collection.

Height, 8 feet 6 inches; breadth, 6 feet 3 inches.

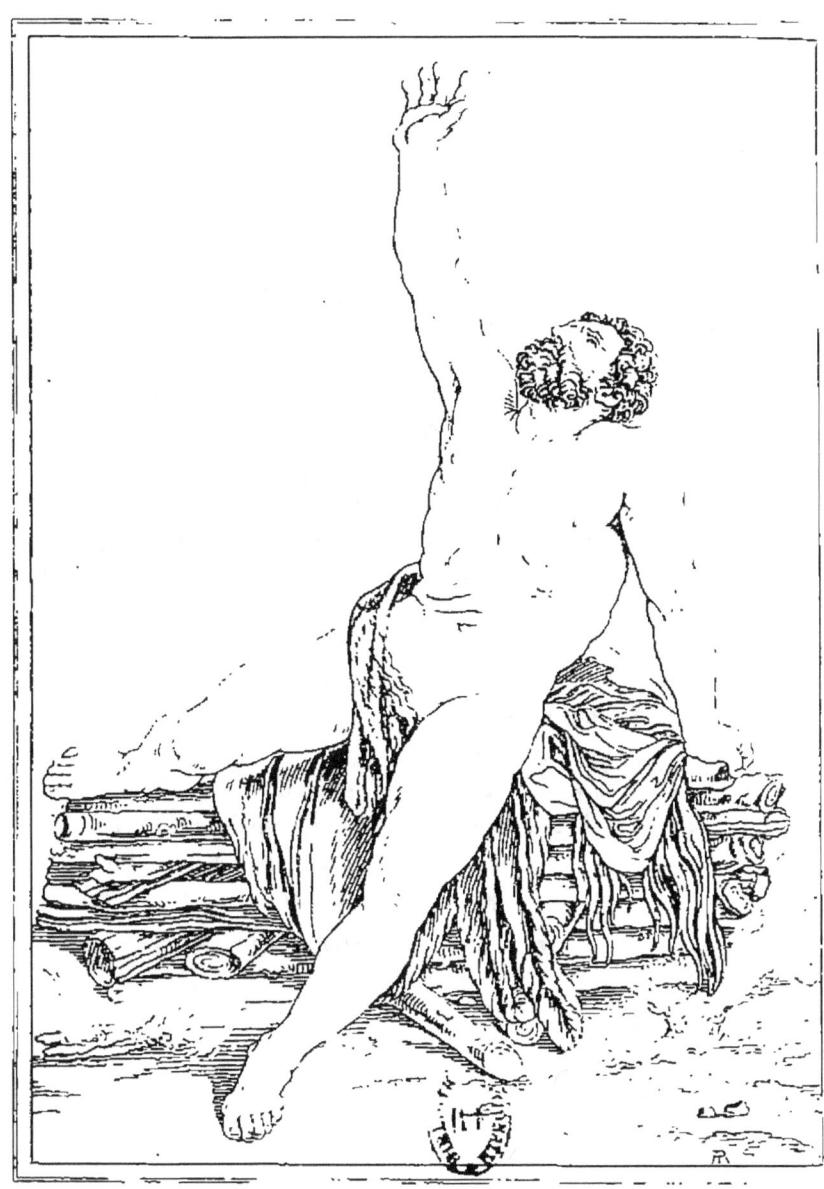

MORT D'HERCULE

ÉCOLE ITALIENNE. GUIDO RENI. MUSÉE FRANÇAIS.

MORT D'HERCULE.

Le centaure Nessus étant blessé par Hercule, pour le punir d'avoir voulu enlever Déjanire, il donna à cette princesse sa tunique teinte de son sang, en lui assurant qu'elle lui servirait à ramener Hercule s'il devenait infidèle. Le héros étant devenu amoureux d'Iole, Déjanire, dans l'espoir de faire abandonner sa rivale, fit remettre à Hercule le présent qu'elle avait eu de Nessus. Il le reçut au moment où il allait sacrifier à Jupiter sur le mont OEta. A peine eut-il revêtu le cadeau qu'il venait de recevoir, qu'il se sentit dévorer d'un feu qui lui causa de si vives douleurs, qu'il se jeta sur le bûcher préparé pour un tout autre sacrifice.

Ce tableau est le dernier des quatre que le Guide fit pour le duc de Mantoue, et dont ce prince fit cadeau à Charles 1, roi d'Angleterre. Ils représentent :

Hercule et Achelous, n°. 74;
Hercule tuant l'Hydre, n°. 121;
Enlèvement de Déjanire, n°. 103;
Mort d'Hercule, n°. 782.

Achetés tous quatre par M. de Jabach; ils ont passé depuis dans le cabinet du roi, et ont long-temps décoré les appartemens du château de Versailles; Colbert les fit graver par Gilles Rousselet. Ils sont maintenant dans la galerie du Louvre.

Haut., 7 pieds 11 pouces; larg., 5 pieds 10 pouces.

ITALIAN SCHOOL. ⸻ G. RENI. ⸻ FRENCH MUSEUM.

THE DEATH OF HERCULES.

The Centaur Nessus being wounded by Hercules as a punishment for his endeavouring to carry off Dejanira, gave the princess his tunic stained with his blood, assuring her that it would serve to recall Hercules, should he prove faithless. The hero falling in love with Iole, Dejanira, in the hope of making him forsake her rival, sent to Hercules the present she had had from Nessus. He received it at the moment he was going to sacrifice to Jupiter, on mount OEta. Scarcely had he put on the gift, he had just received, than he felt himself devoured by a fire which occasioned him such excruciating pain that he threw himself on the pile prepared for a widely different sacrifice.

This picture is the last of the four that Guido did for the Duke of Mantua, and which this prince presented to Charles I, king of England. They represent, Hercules and Achelous, n°. 74; Hercules killing the Hydra, n°. 121; the Rape of Dejanira, n°. 103; and the Death of Hercules, n°. 782.

The four were purchased by M. de Jabach: they afterwards were in the King's Collection, and, for a long time, ornamented the Palace of Versailles; Colbert had them engraved by Gilles Rousselet: they now are in the Gallery of the Louvre.

Height, 8 feet 5 inches; width, 6 feet 2 inches.

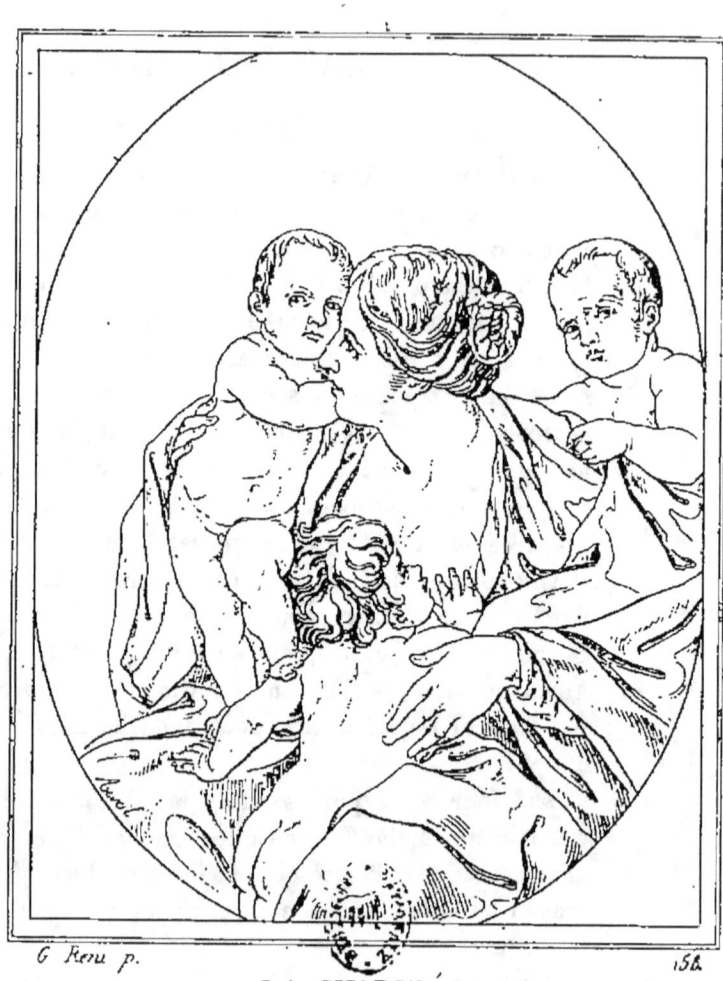

LA CHARITÉ.

ÉCOLE ITALIENNE. — GUIDO RENI. — GALERIE DE FLORENCE.

LA CHARITÉ.

La charité, l'une des trois vertus théologales dans la religion chrétienne, est aussi une vertu de tous les temps et de tous les pays. Rien ici ne présente un emblème religieux; mais l'expression d'une femme prenant soin de trois enfans, n'en est pas moins une composition pleine de sentiment. Guido Reni dans ce tableau s'est laissé aller à une couleur verdâtre peu agréable, mais il a su conserver dans sa composition la grace qui lui est particulière. Le soin extrême qu'il mettait à bien dessiner les yeux, l'a engagé à leur donner des expressions variées, suivant le caractère de chaque figure.

Ce tableau a été gravé par J.-S. Klauber.

Haut., 4 pieds 8 pouces; larg., 3 pieds 5 pouces.

ITALIAN SCHOOL. — GUIDO RENI. — FLORENCE GALLERY.

CHARITY.

Charity, one of the three theological virtues of the christian religion, is also a virtue common to all times and to all countries. No religious emblem appears in this picture; yet that holy feeling is conveyed in the expression of a female's solicitude for three children. In this painting, Guido Reni has been too free with a greenish colour not very agreeable, yet he has shed over his composition that grace peculiar to himself. The great care he has taken in drawing the eyes well, enabled him to throw into them a varied expression, suitable to the character of each figure.

Engraved by J.-S. Klaubrer.

Height, 4 feet 11 $\frac{1}{2}$ inches; breadth, 3 feet 3 $\frac{1}{2}$ inches.

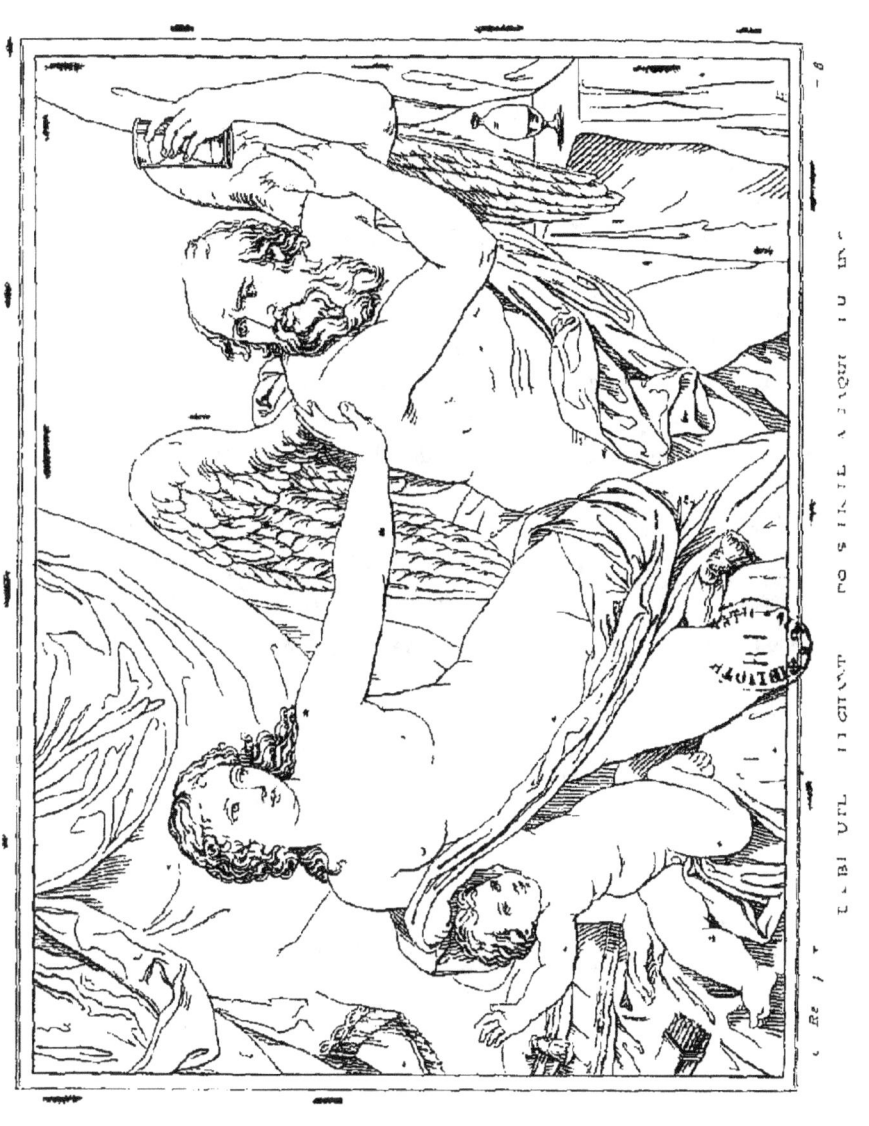

ÉCOLE ITALIENNE. GU. RENI. CAB. PARTICULIER.

LA BEAUTÉ

CHERCHANT A REPOUSSER LES ATTAQUES DU TEMPS.

La beauté, l'un des appanages de la jeunesse, est naturellement entraînée par l'inconséquence naturelle à cet âge : aussi la voit-on souvent se livrer avec empressement aux plaisirs de l'amour, et repousser les conseils que cherche à lui donner la vieillesse, représentée ici par le Temps.

Une femme jeune et belle, que l'amour préoccupe, cherche à repousser le Temps, qui lui montre avec quelle rapidité les heures s'écoulent, et semble lui dire que bientôt elle perdra les grâces et la fraîcheur qui la rendent maintenant si séduisante.

Il est difficile de rien voir de plus gracieux que les figures de l'Amour et de la Beauté. Celle du Temps, quoiqu'avec une expression sévère, n'a rien de désagréable.

Ce tableau a été gravé par Antoine Morghen.

ITALIAN SCHOOL. — G. RENI. — PRIVATE COLLECTION.

BEAUTY

REPELLING THE ATTACKS OF TIME.

Beauty one of the attendants of youth is naturally swayed by the thoughtlessness incidental to early years, and it is often seen eagerly yielding to the pleasures of love, and repelling the counsels which old age, represented here by Time, endeavours to give.

A young and beautiful female whom Love prepossesses, endeavours to repulse Time, who seems to impart to her, how swiftly the hours flow, and that soon she will have lost the graces and freshness which now render her so seducing.

It is difficult to find any thing more graceful than the figures of Love and Beauty: that of Time, although with a severe expression, has nothing disagreeable.

This picture has been engraved by Antonio Morghen.

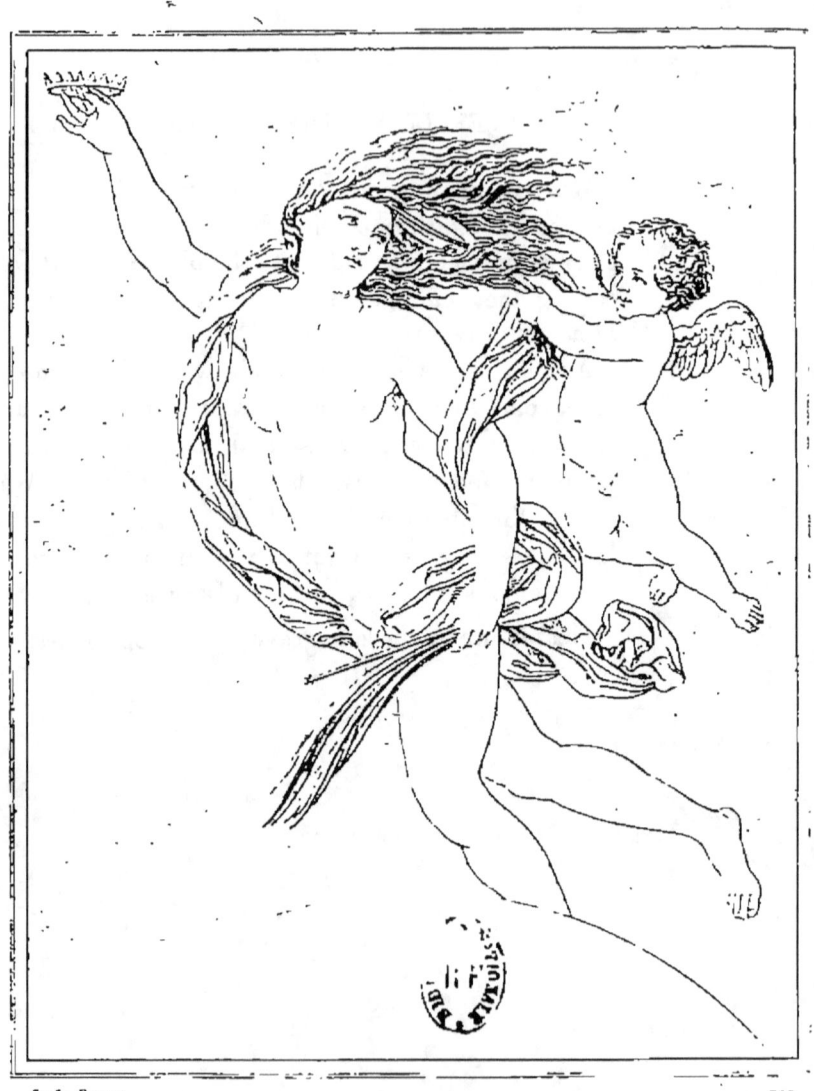

LA FORTUNE

LA FORTUNE.

Il n'est pas de divinité dont le culte ait été plus généralement répandu que celui de la Fortune ; chez les Romains elle avait plusieurs temples avec des qualifications différentes. Maintenant encore il n'est personne qui ne sacrifie à la Fortune d'une manière ou d'une autre.

Le Guide, en représentant la Fortune, n'a pas suivi l'iconologie moderne qui la place debout sur une roue, avec un bandeau sur les yeux : il l'a peinte sous la figure d'une belle femme, planant sur le monde, tenant d'une main un sceptre et des palmes, et de l'autre une couronne qu'elle paraît faire pirouetter entre ses doigts ; ce qui semblerait indiquer que les royaumes mêmes sont souvent un jouet de la fortune. Cette idée aurait pu paraître hasardée autrefois, mais de nos jours elle a reçu si souvent son application qu'elle semble maintenant toute naturelle. L'enfant ailé qui la suit et la saisit par les cheveux ne peut être l'Amour, puisqu'il n'en porte pas les attributs; c'est le Génie de la Fortune qui fait tous ses efforts pour la fixer.

Ce tableau, d'un dessin gracieux et élégant, est également recommandable par une couleur des plus vraies et des plus fraîches.

Haut, 4 pieds 11 pouces, larg., 4 pieds 3 pouces.

ITALIAN. SCHOOL. G. RENI. FRENCH MUSEUM.

FORTUNE.

There is no divinity whose worship has been more generally diffused than that of Fortune : among the Romans she had several temples, under different names ; and at the present day, there is no person but, in some way or other, sacrifices to Fortune.

In representing Fortune, Guido has, not adopted the modern image, which is a female standing on a wheel, with a bandage, over her eyes; he has depicted her under the form of a beautiful woman, hovering over the earth, and holding in one hand a sceptre and palms, and in the other a crown, which she twirls between her fingers, as if to intimate that kingdoms themselves are the play-things of Fortune : this idea might have appeared unwarrantably bold in former times ; but the examples have been so numerous in our day, that it now seems quite natural.

The winged child that follows the Goddess, and seizes her by the hair, is not Love ; having none of the attributes of that Deity ; it is the Genius of Fortune, striving to fix her.

This picture, is recommended by graceful and elegant design, and by great truth and freshness of colouring,

Height, 5 feet 2 inches ; width 4 feet 6 inches.

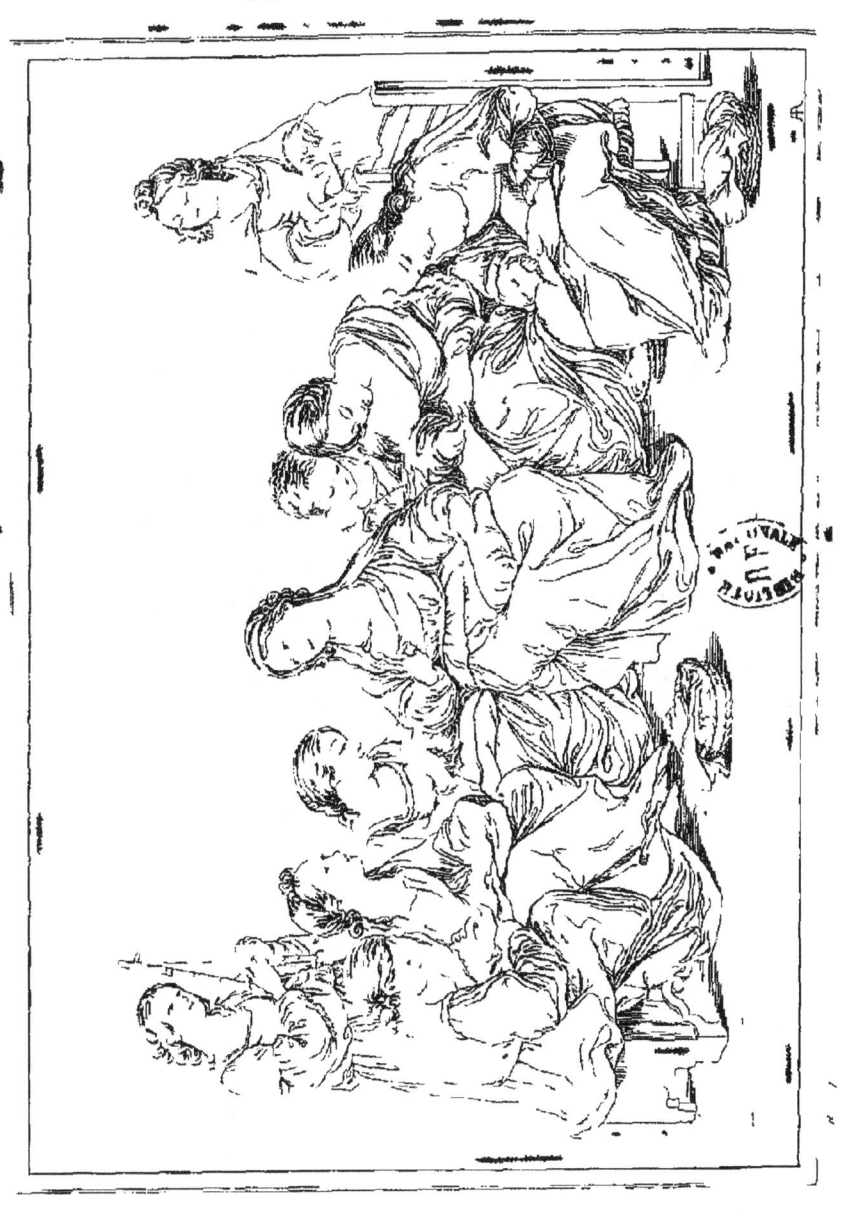

LES COUSEUSES.

La [...] de ce sujet le place dans les scènes [...] que [...] Guido Reni a su le rendre important par la [...] donné à ses têtes de femmes. Elles sont au nombre de [...] toutes sont jeunes et jolies. Peut-être pourrait-on trou[ver] [...] de symétrie dans l'ordonnance. Une femme, placée au milieu de la composition, paraît faire un récit à ses compagnes ; mais pourquoi le peintre a-t-il placé quatre personnes à droite et quatre à sa gauche ? Pourquoi surtout, en laissant deux femmes debout, en a-t-il mis une de chaque [côté] ? On peut encore s'étonner qu'il ait mis tant d'uniformité dans la pose des têtes, qui presques toutes ont les yeux [baissés], tandis qu'au contraire il avait l'habitude, dans ses tableaux, de placer ses femmes les yeux élevés, parce qu'il [trouvait] que dans cette situation la physionomie avait plus d'expression.

Ce tableau a été gravé par J.-F. Beauvarlet. Acheté par l'impératrice Catherine II, il se trouve maintenant à Saint-Pétersbourg.

ÉCOLE ITALIENNE. — GUIDO RENI. — ST. PÉTERSBOURG.

LES COUSEUSES.

La simplicité de ce sujet le place dans les scènes familières, mais le peintre Guido Reni a su le rendre important par la grâce qu'il a donnée à ses têtes de femmes. Elles sont au nombre de neuf, toutes sont jeunes et jolies. Peut-être pourrait-on trouver trop de symétrie dans l'ordonnance. Une femme, placée au milieu de la composition, parait faire un récit à ses compagnes; mais pourquoi le peintre a-t-il placé quatre personnes à sa droite et quatre à sa gauche ? Pourquoi surtout, en laissant deux femmes debout, en a-t-il mis une de chaque côté ?

On peut encore s'étonner qu'il ait mis tant d'uniformité dans la pose des têtes, qui presques toutes ont les yeux baissés, tandis qu'au contraire il avait l'habitude, dans ses tableaux, de placer ses femmes les yeux élevés, parce qu'il trouvait que dans cette situation la physionomie avait plus d'expression.

Ce tableau a été gravé par J.-F. Beauvarlet. Acheté par l'impératrice Catherine II, il se trouve maintenant à Saint-Pétersbourg.

ITALIAN SCHOOL. — GUIDO RENI. — PETERSBURG.

THE NEEDLE-WOMEN.

The simplicity of the subject ranks this picture among familiar scenes; but the artist has lent it dignity by the grace of his heads, which are nine in number, all young and pretty. The ordonnance of the composition offends by too perfect a symmetry: one of the women seated in the middle, appears to be recounting something to her companions, who are divided on the right and left, into equal groups, with one figure standing on each side.

There is also too great a uniformity in the position of the heads, which are almost all bent downwards; contrary to Guido's usual practice, which was to represent his females with the eyes turned upwards, as rendering the physiognomy more expressive.

This picture was purchased by the Empress Catherine II., and is now at St. Petersburg. It has been engraved by J. F. Beauvarlet.

NOTICE
SUR
LÉONELLO SPADA.

Léonello Spada naquit à Boulogne en 1576. Né sans aucune fortune, il fut d'abord broyeur de couleur chez les Carraches; mais, ayant profité de ce qu'il entendait dire dans leurs conférences, il se hasarda à manier le crayon et obtint un tel succès, qu'il devint un de leurs élèves distingués.

Peu d'accord avec le Guide, il chercha une manière opposée à la sienne, et vint à Rome étudier sous Michel-Ange de Caravage, avec lequel il alla à Malte. Cependant voulant, comme ce maître, copier la nature, il sut du moins la choisir. Son style hardi est plein d'originalité, son coloris est vrai, mais ses ombres ont une teinte par trop rougeâtre.

La plupart des tableaux de Spada sont des compositions de demi-figures; il a fait beaucoup de saintes Familles, et a traité plusieurs fois aussi la Décollation de saint Jean-Baptiste.

Spada fut aimé du grand-duc Ranuccio; chargé par lui d'orner le grand théâtre de cette ville, il mourut peu de temps après en 1622, n'étant âgé que de 46 ans.

NOTICE
OF
LÉONELLO SPADA.

Léonello Spada was born at Boulogne in 1576. Being destitute of fortune, he was at first a colour-pounder at the Carraches'; but availing of what he heard in their conferences, he ventured to take up the pencil and obtained such a high success that he became one of their distinguished pupils.

Being little in harmony with Guido, he sought after a quite different manner than his, and went to Rome where he practised under Michel-Ange de Caravage, with whom he went to Malta. However, willing like this master, to copy nature, he knew at least how to chuse it. He had a bold style full of humour, his colouring is true, but his shades have rather too red a tinct.

Most of Spada's pictures are compositions of half figures; he painted many of the Holy Family, and also several times the Beheading of Saint-Jean-Baptiste.

Spada vas beloved by the grand duke Ranuccio, who ordered him to decorate the great theatre of that city. He died soon after in 1622, aged only 46.

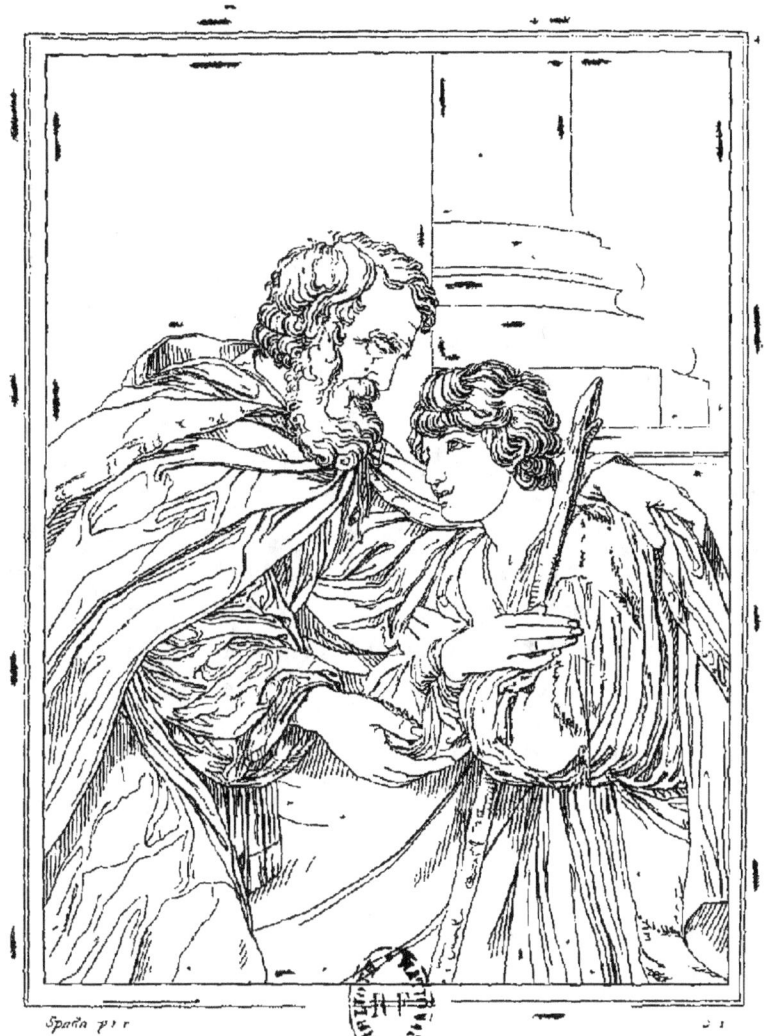

Spada p^x

RETOUR DE L'ENFANT PRODIGUE

RETOUR DE L'ENFANT PRODIGUE.

Quoique avec des figures à mi-corps il ne soit pas facile de faire une véritable composition historique, Léon Spada, dans ce tableau, a très bien représenté une des scènes les plus touchantes de l'Évangile, et c'est un des plus beaux ouvrages de ce peintre. L'expression de l'enfant prodigue est admirable, on croit l'entendre prononcer ces paroles : « Mon père, j'ai péché contre le ciel et contre vous. » Le coloris de cette figure est plein de vigueur et de vérité ; les bras, vus en raccourci, sont dessinés et peints avec une grande perfection ; le linge est léger et souple ; le ton du tableau est très harmonieux. L'action du père est pleine de sentiment ; il s'empresse de couvrir avec son manteau de pourpre la nudité de son fils et lui pardonne volontiers ses fautes. La tête du bon vieillard est d'un grand caractère ; l'œil presque fermé fait bien sentir son attendrissement ; son visage exprime la compassion et l'amour ; celui du fils fait voir le repentir et l'espoir.

Ce tableau a été gravé par Fossoyeux.

Haut., 4 pieds 3 pouces ; larg., 3 pieds 8 pouces.

ITALIAN SCHOOL. SPADA. FRENCH MUSEUM.

THE RETURN OF THE PRODIGAL SON.

Although it is not easy to combine a truly historical composition with half length figures, Leo Spada has, in this picture, very finely represented one of the most touching scenes in the New Testament; and it is one of the artist's best productions. The expression of the Prodigal Son is admirable, he is almost heard to pronounce the words: «Father, I have sinned against heaven, and before thee.» The colouring of this figure is full of vigour and truth: its arms, which are fore-shortened, are designed and painted in great perfection: the linen is light and flowing: the tone of the picture is highly harmonious. The action of the father is full of sentiment; he is eager to cover, with his purple mantle, the nakedness of his son, whose errors he willingly forgives. The head of the good old man is of a noble character; his half-closed eyes show his pity: his countenance expresses compassion and love; that of the son displays repentance and hope.

This picture has been engraved by Fossoyeux.

Height, 4 feet 9 inches; width, 3 feet 9 inches.

NOTICE

SUR

CHRISTOPHE ALLORI.

Christophe Allori naquit à Florence, en 1577. Son père Alexandre, plus souvent désigné sous le nom de *Bronzino*, était peintre, et il s'est distingué par la pureté de son dessin bien plus que par sa couleur.

Christophe Allori, d'abord élève de son père, avec lequel il vivait dans une discorde continuelle, abandonna bientôt son atelier pour se mettre sous la direction de Cigoli, et il se distingua particulièrement par la vigoureuse et brillante couleur de ses tableaux, ainsi que par l'expression qu'il sut mettre dans ses figures. Christophe Allori peignit aussi le portrait, il en fit souvent pour lui servir d'étude à cause de la beauté que lui offraient ses modèles, et, quoique représentant des personnages inconnus, ils se vendent aujourd'hui très-cher. Souvent aussi il fut chargé de peindre des paysages pour décorer des galeries, et il s'en acquitta avec gloire, surpassant tous les autres peintres par la touche de son pinceau, et par la beauté des figures qu'il y plaça avec esprit.

Ce peintre mourut à 42 ans, des suites d'une blessure au pied, qui s'aggrava au point de nécessiter une amputation qu'il ne voulut pas laisser faire.

NOTICE

OF

CHRISTOPHE ALLORI:

Christophe Allori was born at Florence, in 1577. His father Alexander, oftener known under the name of Bronzino, was an artist and distinguished himself more by the purity of his drawing, than by his colouring.

The painter, at first the pupil of his father, with whom he lived in continual discord, soon quitted him, to place himself under the care of Cigoli, and he was particularly remarkable for the vigorous and brilliant colour of his picture, as also for the expression which he threw into his figures. He also practised portrait painting, the beauty which he introduced into his pieces, made him chuse them himself as models for study, aud although representing unknown personages, they are now sold at a high rate. He was often also employed to paint landscapes, to decorate galleries, which he performed with great success, surpassing every other artist by the delicate touch of his style, and the beauty of the figures which he introduced with great judgment in them.

This painter died at the age of 42 in consequence of a wound in the foot, that became so bad as to require amputation, which he would not consent to have performed.

JUDITH

JUDITH.

L'histoire de Judith a déja été donnée sous le n° 100 : on la voyait dans ce tableau entrant à Béthulie, dans celui-ci elle est représentée à l'instant où elle vient de couper la tête à Holopherne, et tenant encore en main l'épée dont elle s'est servi pour faire périr le général assyrien.

Quoique ce tableau soit historique, sous certain rapport, il peut être considéré comme représentant des portraits de famille, puisque la tête de Judith est faite d'après celle d'une femme nommée Mazzafirra, dont le peintre était amoureux, et qui était célèbre par sa beauté ; la tête de la servante est celle de la mère d'Allori, et la tête d'Holopherne est son propre portrait, pour lequel il laissa croître sa barbe contre l'usage du temps où il vivait.

Christophe Allori, dit le Bronzin, naquit à Florence en 1577 ; il est mort en 1621. Ses tableaux sont peu nombreux, celui-ci dénote un grand talent ; il est bien dessiné, le clair-obscur bien senti, et la couleur est brillante, surtout dans les étoffes, qui sont d'une grande richesse.

Ce tableau, peint sur cuivre, a été gravé par Alexandre Tardieu et par Gandolfi.

Haut., 10 pouces 6 lignes ; larg., 8 pouces 3 lignes.

ITALIAN SCHOOL. ~~~~~~~ C. ALLORI. ~~~~~~~ FLORENCE GALLERY.

JUDITH.

'The history of Judith has already been given at n° 100: she is there represented entering Bethulia; here she appears the instant after having cut off the head of Holofernes, holding in her extended hand the sword with which she smote the assyrian general.

Although in some respects this picture may be considered historical, yet it may more justly be considered a family picture, since the head of Judith is painted after that of a celebrated beauty named Mazzafirra, of whom the painter was enamoured; the servant's head is a likeness of Allori's mother, and his own portrait is represented under that of Holofernes, for which reason he suffered his beard to grow, contrary to the custom of the times in which he lived.

Christopher Allori, called le Bronzin, was born at Florence in 1577, and died in 1621. His paintings are few in number, but they exhibit great talent. The present subject is well designed, the shadows finely arranged and the colours brilliant, particularly in the stuffs which appear very rich.

'This picture, painted on copper, has been engraved by Alexander Tardieu and Gandolfi.

Height 10 ½ inches; width, 6 ⅓ inches.

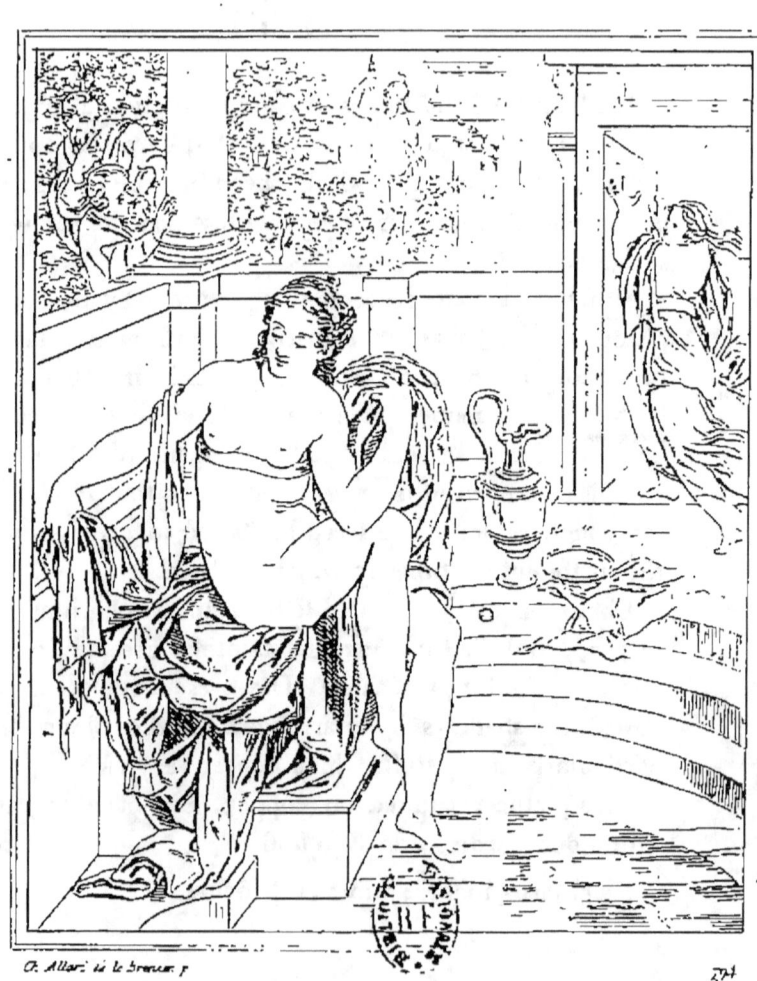

SUSANNE AU BAIN

SUZANNE AU BAIN.

[Text largely illegible due to poor scan quality. Partial readings:]

...le sujet est Susanne au [Bain]... la pose semble...
que le peintre Christophe Aliori avait d'abord fait une étude
de femme, ou pose académique, et qu'il voulut ensuite la ch...
...de bain de Susanne.

La figure principale est correctement dessinée et fait voir...
...l'auteur a comme... maîtresse et l'amie... C'est...
...de comprendre l'expression de la servante... son...
...regret, et ne devait cependant pas abandonner sa
maîtresse, si elle s'est aperçue qu'elle était épiée par les deux
vieillards qui, au reste, paraîtraient guetter la servante
plutôt que la maîtresse. Leurs têtes manquent de noblesse;
l'architecture n'a rien d'orientale, et la statue placée sur le
mur de l'enceinte est dans le costume romain.

Nous avons vu le même sujet traité par Sadeler...
... et par Carracio, sous le n° 358.

Ce tableau fait partie de la galerie de Florence; il a été
gravé par Desnoyers...

Haut., 11 pouces; larg., 9 pouces 7 lignes.

ÉCOLE ITALIENNE. ALLORI. GAL. DE FLORENCE.

SUZANNE AU BAIN.

Si les accessoires de ce tableau démontrent avec certitude que le sujet est Susanne au bain, la pose semble indiquer que le peintre Christophe Allori avait d'abord fait une étude de femme, ou pose académique, et qu'il voulut ensuite la décorer du nom de Susanne.

« La figure principale est correctement dessinée et fait voir que l'auteur connaissait parfaitement l'anatomie. Il est difficile de comprendre l'expression de la servante qui semble fuir à regret, et ne devrait cependant pas abandonner sa maîtresse, si elle s'est aperçue qu'elle était épiée par les deux vieillards qui, au reste, paraîtraient guetter la servante plutôt que la maîtresse. Leurs têtes manquent de noblesse; l'architecture n'a rien d'orientale, et la statue placée sur le mur de l'enceinte est dans le costume romain.

Nous avons vu le même sujet traité par Santère, sous le n°. 52, et par Carrache, sous le n°. 358.

Ce tableau fait partie de la galerie de Florence; il a été gravé par Dequevauviller.

Haut., 11 pouces; larg., 9 pouces 7 lignes.

ITALIAN SCHOOL. ALLORI. FLORENCE GALLERY.

SUSANNAH BATHING.

The accessories of this picture shew the subject, to be Susannah bathing; but the attitude indicates that it was composed from a female study, or an academic drawing, which the author, Cristoforo Allori, afterwards thought proper to dignify with the name of Susannah.

The principal figure is correctly drawn, and evinces that the author was well acquainted with anatomy. It is difficult to comprehend the expression of the maid, who appears to withdraw reluctantly, and who, it would seem, should not abandon her mistress, if she perceives her to be observed by the elders: their attention, also, seems to be fixed on the maid, rather than the mistress. The two male heads are not sufficiently noble; the architecture has nothing of the oriental style; and the statue on the garden-wall, is in the roman costume.

We have seen the same subject treated by Santerre, n°. 52; and by Caracci, n°. 358.

This picture belongs to the Gallery of Florence: it has been engraved by Dequevauviller.

Height 1 foot; width 10 inches.

L'AMOUR DÉSARMÉ

L'AMOUR DÉSARMÉ.

Déesse de la beauté et du plaisir, Vénus cependant n'approuvait pas les méchancetés de l'Amour et blâmait les vices qu'amène la volupté. C'est ce que le peintre a voulu exprimer ici en représentant la mère des Grâces retenant l'Amour et cherchant à lui enlever son arc, au moment où ce dieu allait lancer une de ses flèches pour tourmenter un jeune cœur.

La déesse, couchée à l'ombre d'un rocher dans une campagne parsemée de fleurs, se repose tranquillement, pensant au plaisir qu'occasione la tendresse et l'amour timide, figurés par les colombes et le lièvre, placés sur le devant du tableau. Dans le fond, on voit un homme et une femme entièrement nus : ces malheureux, entraînés par des passions désordonnées, éprouvent des remords, et vont cependant se précipiter dans le gouffre de la débauche.

D'un bon goût de dessin et d'un bon ton de couleur, ce tableau d'Allori est peint sur bois ; il faisait partie de la galerie au Palais-Royal. Il est maintenant chez T. Hope en Angleterre, et fut payé 3700 francs ; il s'en trouvait une répétition dans la collection de Lucien Bonaparte.

Ce tableau a été gravé par Triere et par Carattoni.

Larg., 6 pieds 7 pouces ; haut., 4 pieds 4 pouces.

ITALIAN SCHOOL. ○○○○○○○ ALLORI. ○○○○ PRIVATE COLLECTION

CUPID DISARMED.

Although Venus was the goddess of beauty and pleasure, still she did not approve Cupid's wicked tricks, and blamed the vices incidental to voluptuousness. It is this which the painter has wished to express here, in representing the mother of the Graces, withholding Cupid, and endeavouring to deprive him of his bow, at the moment the young archer was going to shoot one of his arrows at a youthful heart.

The Goddess, lying under the shade of a rock in a meadow strewed with flowers, reposes tranquilly, whilst she ponders on the pleasure occasioned by a tender and timid love, figured by the doves and the hare placed in the fore-ground of the picture. In the back-ground, a man and a woman both entirely naked, are seen: these unhappy beings, governed by forbidden passions, feel the torments of remorse, but nevertheless plunge into the abyss of debauchery.

This picture by Allori is painted on wood : the design is in good taste and the colour of a good tone. It formed part of the Gallery of the Palais-Royal but is now in England, in the collection of J. Hope Esq. It was paid 3700 franks, or L. 156 : there is a duplicate of it in Lucien Bonaparte's Gallery.

Both Triere and Carattoni have engraved this picture.

Width 7 feet; height 4 feet 7 inches.

NOTICE

SUR

FRANÇOIS ALBANI.

François Albani, ordinairement désigné sous le nom de l'Albane, naquit à Bologne, en 1578. Destiné d'abord au commerce, il se sentit entraîné par son goût vers la peinture, et entra chez Denis Calvaert, où il trouva Guido Reni, avec lequel il se lia d'amitié. Il l'accompagna dans l'école des Carraches, et alla le retrouver ensuite à Rome; mais la préférence que l'on accordait au talent du Guide fit naître de la jalousie entre eux. L'Albane aida beaucoup Annibal Carrache dans ses peintures de la galerie Farnèse. Il fit ensuite les plafonds du palais Verospi et ceux du château de Bassano. Ces vastes compositions ne sont pas ce qui lui procura le plus de gloire; il s'est montré bien plus habile dans les sujets gracieux, dans ceux surtout ou il pouvait faire entrer des femmes et des enfans, pour lesquels il trouvait facilement des modèles dans sa famille, ayant douze enfans très-beaux, et une femme également remplie de grâces et d'attraits.

L'Albane avait une profonde estime pour Le Corrège, et une telle vénération pour Raphael qu'il ne prononçait jamais son nom sans se découvrir.

Les compositions de l'Albane ne sont pas toujours dignes de louanges; quelquefois ses figures sont placées de côté et d'autres sans être groupées; ce vice ne lui a pas permis d'avoir de beaux effets de clair-obscur, mais il est admirable par la grâce et la finesse de son dessin. Sa couleur un peu jaunâtre est généralement assez fraîche et son pinceau toujours doux et flatteur. Les fonds de ses tableaux sont décorés de paysages assez agréables.

Il mourut à Bologne, en 1660 âgé de près de 83 ans.

NOTICE
OF
FRANCESCO ALBANI.

Francesco Albani, also called Albano, was born at Bologna, in 1578. He was at first intended for trade, but, feeling an inclination for painting, he entered the School of Denis Calvart, where he met Guido Reni, with whom he became intimate. He accompanied him to the School of the Carracci, and followed him to Rome: but the preference given to Guido's talent excited jealousy between them. Albani greatly assisted Annibale Carracci in his pictures of the Farnese Gallery. He afterwards did the ceilings of the Palazzo Verospi, and those of the Castle of Bassano. These immense compositions are not the works which procured him most fame. He showed himself far more skilful in graceful subjects, and more particularly in those, wherein he could introduce women and children, for which he easily found models in his own family, having twelve very beautiful children, and a wife possessing equally every grace and attraction.

Albani had the utmost esteem for Correggio, and his veneration for Raphael was such that he never named him without taking off his hat.

Albani's compositions do not always deserve praise : his figures are sometimes scattered about, without any grouping. This defect prevents his having fine effects, arising from the light and shade, but he is admirable for the grace and delicacy of his drawing. His colouring, which is yellowish, is generally rather fresh; and his pencilling is always soft and pleasing. His back-grounds are ornamented with agreeable landscapes.

He died at Bologna, in 1660, being nearly 83 years old.

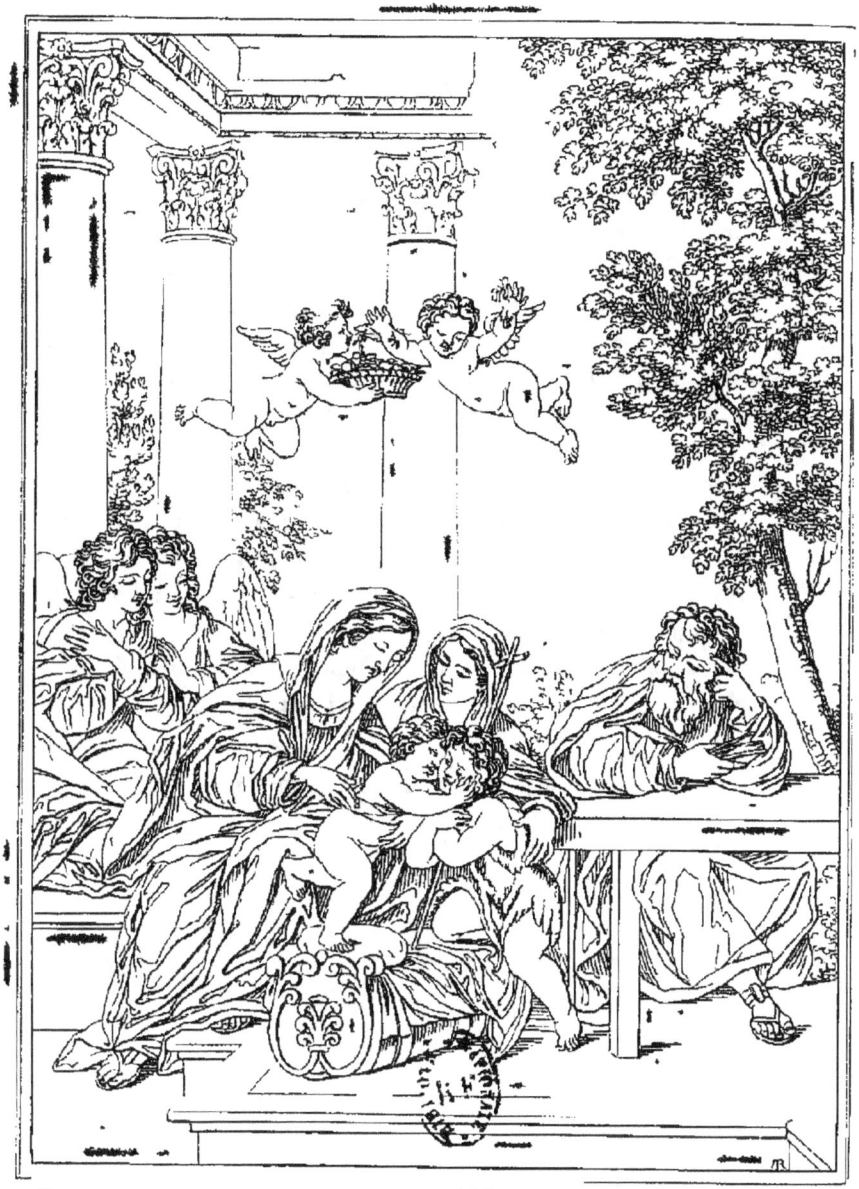

SAINTE FAMILLE

ÉCOLE ITALIENNE. ALBANE. MUSÉE FRANÇAIS.

SAINTE-FAMILLE.

L'Albane semble avoir eu dans cette composition quelque réminiscence de la Sainte Famille de Raphaël, désignée ordinairement sous le nom de la Vierge au berceau ; du moins l'action principale est la même, et la pose des deux enfans a beaucoup de rapports ; mais les caractères sont entièrement différens. Le peintre a ajouté dans son tableau la figure de saint Joseph. Deux anges contemplent cette scène tandis que deux chérubins, planant dans les airs, répandent des fleurs sur les personnages.

On retrouve dans ce tableau la grâce que l'Albane sait toujours mettre dans ses compositions ; mais, sous le rapport de l'exécution, il se ressent de l'âge avancé de l'auteur, et l'on n'y retrouve, ni la fermeté, ni la fraîcheur du coloris, qui distinguent ses premiers ouvrages.

Ce tableau faisait depuis long-temps partie du cabinet du roi ; il est maintenant dans la galerie du Louvre.

Il a été gravé par Villeroi pour le Musée publié par Filhol.

Haut., 1 pied 9 pouces ; larg., 1 pied 2 pouces.

ITALIAN SCHOOL. ALBANI. FRENCH MUSEUM.

THE HOLY FAMILY.

Albani, in this composition, seems to have been impressed with some reminiscence of Raphael's Holy Family, generally known under the name of the Virgin and Cradle; at least the main action is the same and the attitudes of the two children have much resemblance : but the characters are entirely different. The painter has added in his picture the figure of St. Joseph. Two angels contemplate the scene, whilst two cherubim, hovering in the air, shed flowers over the personages.

The gracefulness which Albani always put in his compositions may be discerned in this picture; but with respect to the execution, it has traces of the author's advanced age, and it has neither the strength, nor freshness of colouring which distinguished his early works.

This picture, for a long time, formed part of the King's Collection : it now is in the Gallery of the Louvre.

It has been engraved by Villeroi for Filhol's Museum.

Height 22 inches ; width 15 inches.

FUITE EN EGYPTE

FUITE EN ÉGYPTE.

Les mages étant venus d'Orient pour adorer l'enfant Jésus, furent avertis en songe de ne point retourner vers Hérode, et en même temps « un ange du Seigneur apparut en songe à Joseph, et lui dit : Levez-vous, prenez l'enfant et sa mère, fuyez en Égypte et demeurez-y jusqu'à ce que je vous dise d'en partir, parce qu'Hérode doit chercher l'enfant pour le faire mourir. »

Les peintres ont souvent représenté cette scène, qui leur offrait l'avantage de réunir dans leur composition une jeune femme, un enfant et un vieillard au milieu d'un paysage. L'Albane, qui avait un pinceau facile et frais, a eu soin d'ajouter quelques figures d'anges à sa composition, afin de la rendre plus gracieuse.

Ce tableau fut long-temps attribué à Dominique Zampieri; il se trouvait alors à Bologne, et fut acheté par M. de Syvri, négociant français, qui demeurait à Venise. Apporté à Munich, il fut offert au roi de Bavière en 1824; mais on en demandait 12,000 francs, ce qui était un prix exagéré. Le roi fut détourné de cette acquisition avec d'autant plus de raison qu'on ne pouvait réellement reconnaître dans ce tableau le pinceau du dominicain.

M. le duc de Caraman, ayant eu l'occasion de voir cette Fuite en Égypte, ne tarda pas à se convaincre qu'elle était due au talent de L'Albane; et en effet on retrouve toute la grâce de ce maître tant dans sa composition que dans l'expression des têtes et la manière dont elle est exécutée. Ce tableau qui n'a jamais été gravé fait maintenant partie de la collection de M. le duc de Caraman; il est ceintré par le haut.

Haut., 2 pieds 1 pouce; larg., 1 pied 5 pouces.

ITALIAN SCHOOL. ALBANI PRIVATE COLLECTION.

THE FLIGHT INTO EGYPT.

The wise men from the East being come to worship the Infant Jesus, were warned in a dream not to return to Herod; and at the same time « The angel of the Lord appeareth to Joseph in a dream, saying, Arise, and take the young child and his mother into Egypt, and be thou there until I bring thee word : for Herod will seek the young child to destroy him. »

Artists have often represented this scene which offered them the advantage of uniting in the composition, a young female, an infant, and an old man, amidst a landscape. Albani, whose penciling was easy and fresh, has taken care to add, in his composition, some figures of angels to render it more graceful.

This picture was for a long time attributed to Domenico Zampieri : it was at Bologna, and was purchased by M. de Syvri, a French merchant, residing at Venice. Being brought to Munich, it was, in 1824, offered to the king of Bavaria, for 12,000 franks, or L. 500; but, that being an exorbitant price, his majesty was dissuaded from the purchase, and this, the more easily, as Dominichino's handling could not positively be racognised in the picture.

The Duke de Caraman, having seen this Flight into Egypt, was soon convinced, that it belonged to Albani's talent : in fact, all the grace of that master is found, both in its composition, and in the expression of the heads, as also in the manner with which it is executed. This picture, which has never been engraved, now forms part of the Duke de Caraman's collection : the top part is oval.

Height, 26 inches; width, 18 inches.

L'ENFANT JÉSUS DORMANT SUR LA CROIX

ÉCOLE D'ITALIE. ALBANE. GAL. DE FLORENCE.

L'ENFANT JÉSUS

DORMANT SUR LA CROIX.

Le caractère principal du talent de l'Albane étant la douceur et la grâce, il représenta, avec un égal succès, le triomphe de Vénus accompagnée des Amours, et le repos de la sainte Famille entourée d'anges; mais il ne pouvait lui venir dans la pensée de peindre les scènes pénibles de la Passion, où Jésus-Christ meurt sur la croix. Obligé cependant de retracer ce sujet, il l'a fait d'une manière allégorique, et dans laquelle se voit l'amabilité de son talent et la fraicheur de son coloris. C'est l'enfant Jésus qu'il nous représente endormi. Rien ici n'attriste l'âme, et le chrétien cependant y retrouve le souvenir du mystère de la Rédemption, qui fait l'objet de sa foi.

La pose de l'enfant Jésus est des plus heureuses; la naïveté, la candeur, sont empreintes sur sa physionomie. La vérité d'expression ne peut laisser douter que le peintre ait fait ici le portrait d'un de ses nombreux enfans, qui tous possédaient la beauté de leur mère.

Ce charmant tableau, peint sur bois, est très-harmonieux, la touche en est moelleuse et le pinceau des plus suaves. Il fait partie de la galerie de Florence et a été gravé par L. J. Masquelier.

Lar., 1 pied 4 pouces; haut., 1 pied 1 pouce.

ITALIAN SCHOOL. ALBANI. FLORENCE GALLERY.

THE INFANT JESUS

SLEEPING ON THE CROSS.

The principal characteristic of Albani's talent being mildness and grace, he could delineate with equal success, the Triumph of Venus accompanied by the Loves, and the Riposo of the Holy Family surrounded by angels; but he would not have attempted to represent the heart-rending scenes of the Passion, wherein Jesus Christ dies on the Cross. Yet obliged to depict this subject, he has done it in an allegorical manner, displaying his amiable talent and the freshness of his colouring. It is the Infant Jesus represented asleep. Here nothing saddens the soul, nevertheless the christian finds in it, the remembrance of the mystery of Redemption, which forms the object of his faith.

The attitude of the Infant Jesus is most happily chosen: simplicity and innocence are imprinted on the countenance. The fidelity of expression leaves no doubt but that the painter has here drawn the portrait of one of his own children, who, although numerous, all possessed the mother's beauty.

This charming picture, which is painted on wood, is highly harmonious, the touches are mellow and the pencilling very soft. It forms part of the Gallery of Florence and has been engraved by L J. Masquelier.

Width 17 inches; height 14 inches.

1645.

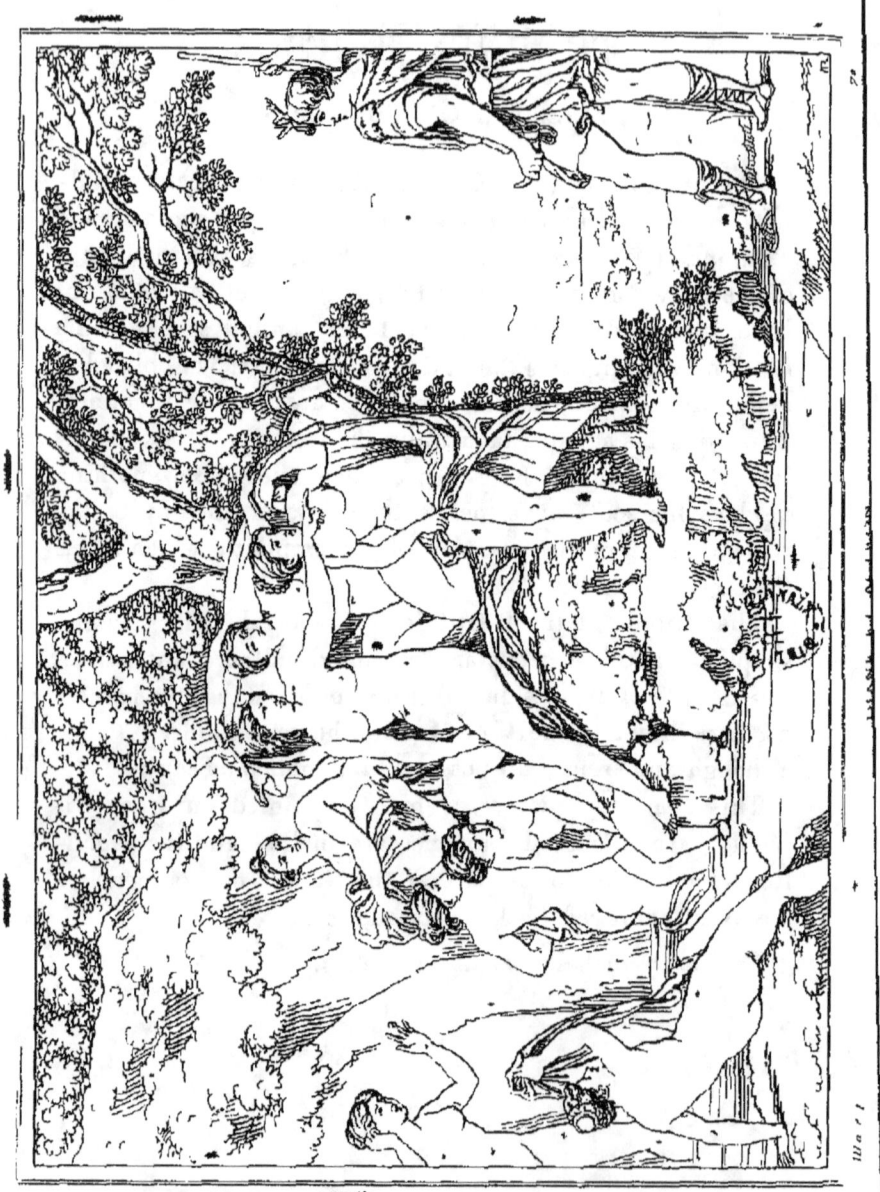

DIANE ET ACTÉON.

Le même sujet, traité par Le Sueur, a été donné sous le n°. 593, et on peut voir, dans cet article, ce qui a été dit relativement à cette fable.

L'Albane, surnommé le peintre des Grâces, devait naturellement s'emparer d'un sujet où se trouvent plusieurs femmes nues. La composition du peintre français est plus agréable, mais il est à remarquer cependant qu'il semble avoir fait un emprunt au peintre italien. La pose de Diane, dans le tableau de Le Sueur, est presque la même que celle des compagnes de cette déesse qui, dans le tableau de l'Albane, cherche à se cacher avec une grande draperie.

La pose d'Actéon manque de noblesse; le geste de sa main gauche et le cornet qu'il tient produisent un mauvais effet. Il est fâcheux aussi que cette figure se trouve coupée par le bord du tableau. Ce même inconvénient est répété au côté opposé du tableau, à l'une des nymphes de Diane, dont le corps se trouve partagé par le milieu.

Ce tableau peint sur cuivre est d'une parfaite conservation, mais il présente un peu de sécheresse dans la manière. Il faisait partie de l'ancienne collection du roi et se voit maintenant dans la grande galerie du Louvre. Il a été gravé par Cl.! Niquet.

Larg., 1 pieds, 10 pouces; haut., 1 pieds, 6 pouces.

ITALIAN SCHOOL. ○○○○○○ ALBANI. ○○○○○○ FRENCH MUSEUM.

DIANA AND ACTÆON.

The same subject treated by Le Sueur has already been given under, n°. 593, and we refer our readers to that article, relatively to the fable.

Albani, called the painter of the Graces, would of course seize a subject composed of several naked women: The French painter's delineation is more pleasing, but it is to be remarked that he seems to have borrowed from the Italian. The attitude of Diana, in Le Sueur's picture, is almost the same as the attendant's, who, in Albani's picture, is endeavouring to hide herself with an ample drapery.

The attitude of Actæon wants in grandeur; the action of the right hand and the horn which he holds produce an ill effect. It is also to be regretted that this figure is partly cut away by the edge of the picture; the same defect occurs on the opposite side, where one of Diana's nymphs is divided in the middle of the body.

This picture which is painted on copper, is in high preservation, but it offers a little dryness in the manner. It formerly formed part of the King's ancient Collection, but it now is in the Grand Gallery of the Louvre: it has been engraved by Cl. Niquet.

Width $23\frac{1}{2}$ inches; height 19 inches.

ECOLE ITALIENNE. ∞∞∞∞ ALBANE. ∞∞∞ CABINET PARTICULIER.

VÉNUS

ABORDANT A CYTHÈRE.

La déesse Vénus naquit, suivant Hésiode, près de l'île de Cythère. Placée sur un char à l'instant même de sa naissance, puis conduite en triomphe dans l'île de Cythère, où elle fut accueillie par Pitho, déesse de la Persuasion, et par les Heures, auxquelles on donne aussi le nom de Saisons.

L'Albane, peintre des Grâces et des Amours, a suivi exactement le récit du poète. La déesse de la beauté est placée sur un char attelé de deux chevaux marins conduits par deux sirènes. Cupidon est assis près d'eux; d'autres Amours l'accompagnent en voltigeant dans les airs, tandis qu'une troupe semblable l'attend en dansant sur le rivage.

Pitho, voyant venir la nouvelle déesse, lui tend les bras, et voit avec plaisir arriver la beauté qui, comme on sait, dans maintes circonstances, aide si puissamment la persuasion.

Ce charmant tableau donne la plus haute idée du talent de l'Albane : tout est vivant, tout est gracieux; la couleur est des plus brillantes, et pour en augmenter l'éclat, le peintre a choisi le moment où le soleil se lève. Il fesait partie de la belle collection du comte de Vries à Vienne, et se trouve maintenant dans celle du prince Auguste d'Arenberg à Bruxelles. Une lithographie par Modon se trouve dans l'ouvrage publié par M. Sprigt en 1829.

Larg., 5 pieds 2 pouces; haut., 3 pieds 8 pouces.

ITALIAN SCHOOL. ⚬⚬⚬⚬⚬⚬⚬⚬ ALBANI. ⚬⚬⚬⚬⚬⚬⚬⚬ PRIVATE COLLECTION.

VENUS
LANDING IN CYTHEREA.

According to Hesiod, Venus was born near the island of Cytherea. Immediately on her birth she was placed on a car, and conveyed in triumph to the island of Cytherea, where she was welcomed by Pitho, the goddess of Persuasion, and by the Hours, to which the name of the Seasons is also applied.

Albani, the painter of the Graces and Loves, has strictly followed the poet's description. The goddess of beauty is placed on a Car drawn by two sea-horses and led by two Sirens. Cupid is seated near : other Loves accompany and flutter in the air, whilst another similar band await dancing on the shore.

Pitho, on seeing the new Goddess approach, opens her arms to her, and anticipates with pleasure the arrival of beauty, which, in many circumstances, as is well known, so powerfully assists persuasion.

This delightful picture gives the highest opinion of Albani's talent : it is all life and grace. The colouring is most splendid, and, to increase its brilliancy, the artist has chosen the moment when the sun is rising.

It formed part of the Count de Vries' beautiful collection at Vienna, but it is now in that of Prince Augustus d'Arenberg, at Brussels. There is a lithographed print of it by Modon, in the work published, in 1829, by M. Sprigt.

Width, 5 feet 6 inches; height, 3 feet 10 inches.

TRIOMPHE DE VÉNUS

TRIOMPHE DE VENUS.

ÉCOLE ITALIENNE. ALBANE. MUSÉE FRANÇAIS.

TRIOMPHE DE VÉNUS.

Hésiode prétend que Vénus fut formée de l'écume de la mer, et c'est pour cela qu'on la nomme Aphrodite. Zéphir et l'Amour la conduisirent en Chypre ; son char était une coquille, et Pitho, déesse de l'éloquence, fut sa compagne, parce qu'en effet rien n'est plus touchant et plus persuasif que la beauté.

Un tel sujet convenait bien au pinceau gracieux et suave de l'Albane, rien ne peut donner une meilleure idée du talent de ce peintre. La déesse assise présente à la vue les contours les plus agréables ; elle tient d'une main l'un des bouts de son voile, que le vent fait enfler, et l'autre, retenue par sa ceinture, empêche la déesse d'être dans une nudité complète. Le vent se joue également dans la coiffure de la déesse, et fait flotter ses cheveux d'une manière charmante.

Un navigateur pourrait peut-être trouver un objet de critique dans ce tableau, puisque le vent semble pousser le char en arrière, tandis que l'eau qui tombe de la roue indique au contraire un mouvement en avant.

THE TRIUMPH OF VENUS.

Hesiod supposes Venus to have been formed from the foam of the sea, whence she is called Aphrodite. Zephyrus and Cupid led her into Cyprus; her car was a shell, and Pitho, the goddess of eloquence, was her companion, for in fact nothing can be more moving and persuasive than beauty.

Such a subject suited perfectly the soft and graceful pencil of Albani. The goddess who is sitting presents to the eye the most delightful outlines; with one hand she holds an end of her veil swelled by the wind, and the other end being kept back by her girdle, prevents the goddess appearing totally naked. The wind sports equally in her headdress and makes her hair wave in a most pleasing manner.

A seaman might perhaps find something to criticise in this picture, as the wind would appear to impel the car backwards, whilst on the contrary, the water falling from the wheel indicates the motion to be forwards.

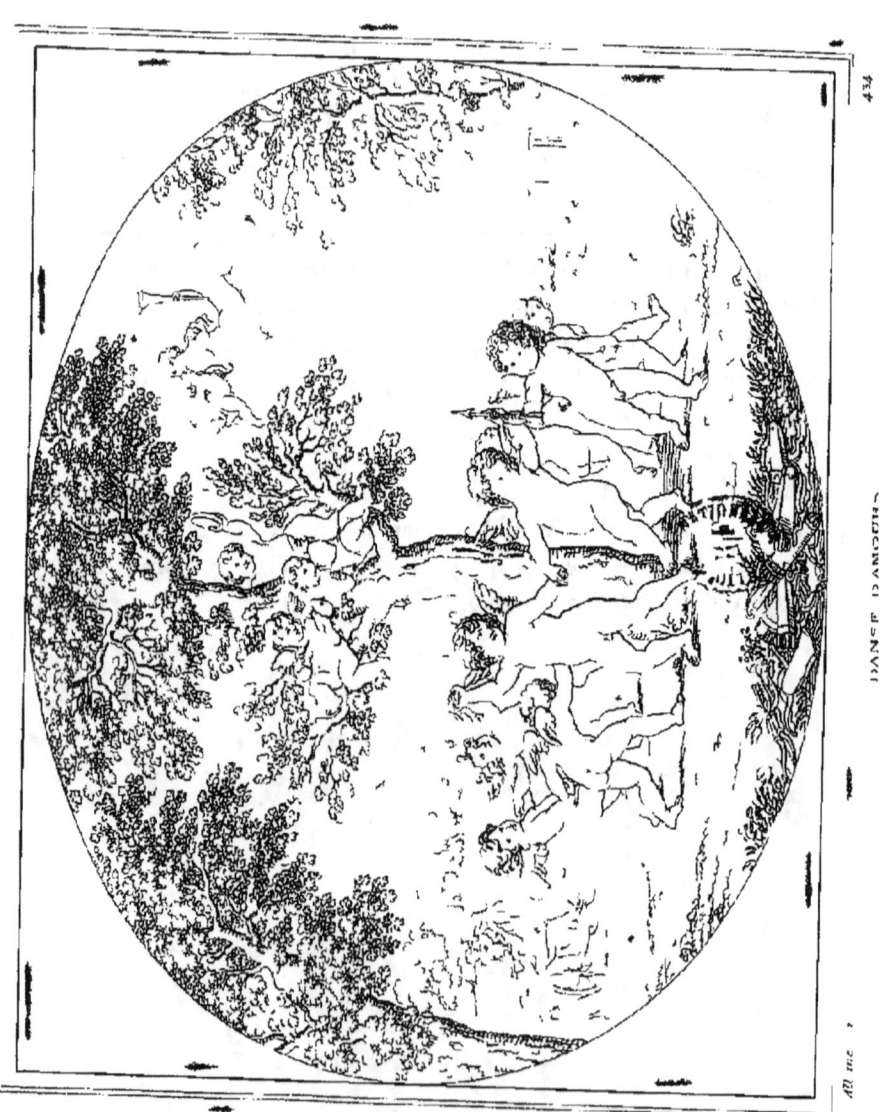

DANSE D'AMOURS.

Cette composition, considérée souvent comme une simple danse d'Amours, a été, suivant l'intention du peintre Albane, un triomphe de Cupidon. Le peintre paraît avoir pris son sujet dans Ovide. Vénus ayant fait reproche à son fils de ce que Proserpine n'était pas encore soumise à ses lois, le Dieu lança une flèche enflammée dans le cœur de Pluton, qui enleva Proserpine tandis qu'elle était sur les bords du Pergas à cueillir quelques fleurs. Cette scène est représentée à gauche, et dans le haut, à droite, on voit l'Amour recevant un baiser de sa mère pour le récompenser d'avoir si promptement exécuté ses ordres. Mais la partie la plus remarquable du tableau est en effet cette danse d'Amours dans la composition de laquelle le peintre semble avoir eu quelques réminiscences d'une petite danse d'enfans gravée par Marc-Antoine d'après un dessin de Raphaël.

Les têtes sont toutes dues au génie d'Albane. Pleines de grâces et de naïveté, elles sont toutes les portraits de ses enfans; car on sait que ce peintre avait une femme très belle et un grand nombre d'enfans, qui lui servaient ordinairement de modèle. Le coloris de ces figures est digne du Corrége, et le paysage est d'un très bel effet.

Le tableau original, peint sur cuivre, se voit dans la galerie de Milan; il vient du palais Zampieri, et a été gravé par Rosaspina.

Il existe dans la galerie de Dresde une répétition de ce tableau avec quelques différences; la principale est qu'au lieu de l'arbre du milieu, on voit une statue de l'Amour sur un piédestal.

Larg, 3 pieds 6 pouces; haut., 2 pieds 9 pouces.

SCHOOL. ○○○○○○○○ ALBANI. ○○○○○○○○○○ MILAN GALLERY.

A DANCE OF LOVES.

This composition, often looked upon as a mere dance of loves, is, according to the intention of the artist, Albani, a Triumph of Cupid. The artist appears to have taken his subject from Ovid. The poet relates, that Venus having reproached her son that Proserpine was not yet submitted to her laws, the young god aimed an inflamed arrow at Pluto's heart, who carried off Proserpine whilst on the borders of the Pergas gathering flowers. This scene is represented to the left; and in the upper part, to the right, Cupid is seen receiving a kiss from his mother as a reward for having so promptly executed her orders. But the most remarkable part of the painting is, in fact, that dance of Loves, in the composition of which, the artist seems, to have had some reminiscences of a little dance of children engraved by Marc Antoine, from a design by Raphael.

The heads are all from Albani's own genius, and are full of grace and simplicity. They all are the portraits of his children, for it is known that this painter had a beautiful wife and several children, whom he generally took for his models. The colouring of the figure is worthy of Correggio, and the landscape has a very fine effect.

The original picture, painted on copper, is in the Milan Gallery: it comes from the Palazzo Zampieri, and has been engraved by Rosaspina. There exists in the Dresden gallery a duplicate of this picture, with some deviations, the principal of which are, that instead of the tree in the middle, Cupid's statue is seen on a pedestal.

Width, 3 feet 8 inches; height, 2 feet 11 inches.

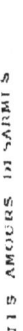

LES AMOURS DE SARBI S

ÉCOLE ITALIENNE. ALBANE. MUSÉE FRANÇAIS.

LES AMOURS DÉSARMÉS.

Des amours endormis sous des arbres sont rencontrés par des Nymphes de Diane, qui profitent de l'occasion pour se venger, s'emparent de leurs armes, détruisent leurs arcs, et dispersent leurs traits. L'une d'elles, tenant des ciseaux, coupe le bout des ailes de l'un des amours. Calisto, à l'entrée du bois, semble vouloir les défier, et Diane dans les airs paraît applaudir à la défaite de ces petits dieux.

Rien n'est plus naturel, plus gracieux, plus piquant, que cette scène vraiment anacréontique. Le paysage est traité avec autant de goût que les figures. Les fonds et les ombres ont cependant poussé au noir; mais les carnations dans les parties claires, sont assez bien conservées.

Ce tableau est le plus agréable de la suite des quatre qui se voient au musée du Louvre, et qui a été gravée en 1672 par Ét. Baudet.

Largeur., 8 pieds; haut., 6 pieds 4 pouces.

ITALIAN SCHOOL. — ALBANO. — FRENCH MUSEUM.

THE LOVES DISARMED.

Diana's Nymphs finding a little army of Loves asleep under the trees, embrace the opportunity of avenging themselves — seize their weapons, break their bows, and scatter their arrows to the winds.

One of the Nymphs, with a pair of scissors, is clipping the wings of one of the Loves. At the entrance of the wood, Calisto is seen in an attitude of defiance; and Diana, from the clouds, applauds the defeat of the hostile little Deities.

Nothing can be more natural, graceful and piquant than this truly anacreontic scene, of which the landscape is no less tasteful than the figures. The grounds and shades of colouring have turned black, but the carnation of the light parts is still tolerably preserved.

This piece is the most pleasing of a series of four, in the Gallery of the Louvre: it was engraved, in 1672, by Etienne Baudet.

Width, 8 feet 6 inches; height, 6 feet 8 inches.

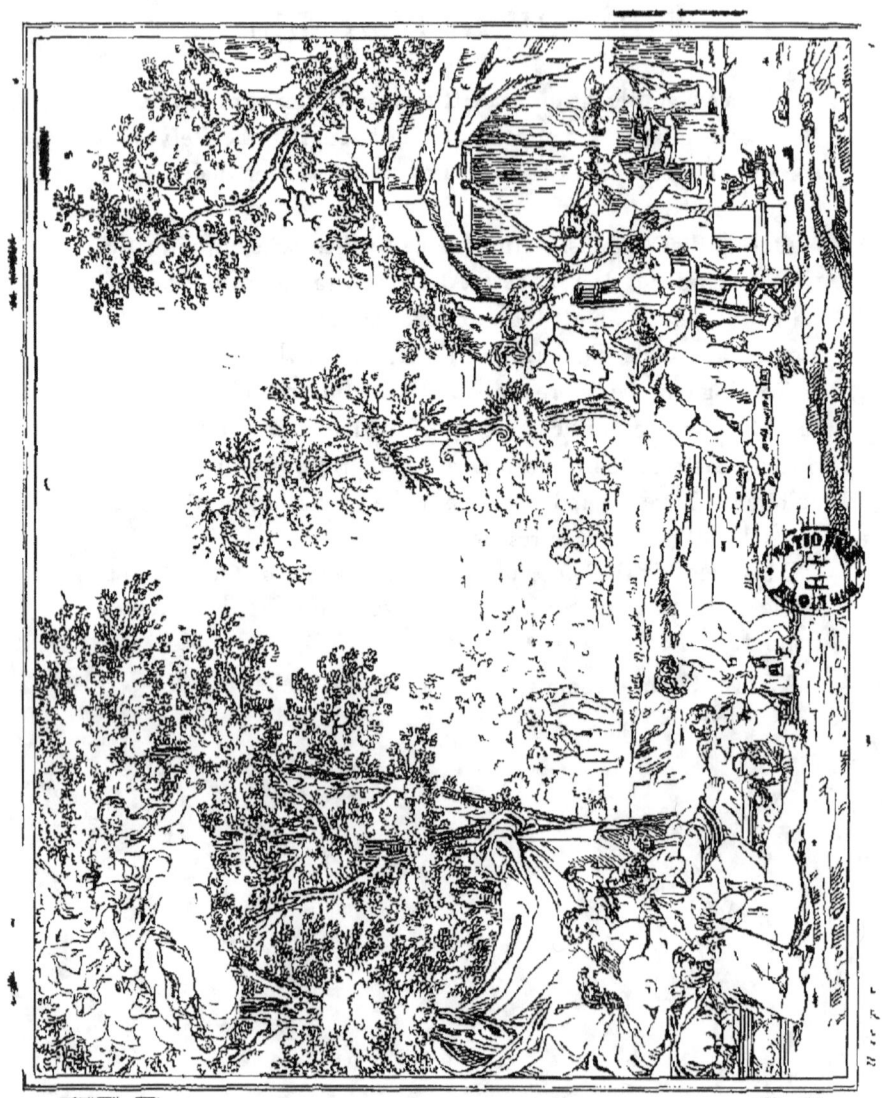

ÉCOLE ITALIENNE. ALBANE. MUSÉE FRANÇAIS.

REPOS DE VÉNUS ET DE VULCAIN.

L'Albane possédait aux environs de Bologne une campagne dont les sites délicieux formèrent les fonds pour ses tableaux, de même que sa femme et ses enfants lui servaient de modèles.

On voit, dans celui-ci, Vulcain se reposant près de la Déesse de la beauté, tandis qu'une foule de petits guerriers de Cythère forgent, trempent, aiguisent leurs traits, s'exercent à les lancer au fond des cœurs, et s'enorgueillissent de leurs innombrables victoires. Dans le haut, à droite, on aperçoit Diane et ses compagnes qui traversent rapidement les airs; elles paraissent voir avec des yeux inquiets la forge et les travaux des Amours.

Dès 1672, ce tableau faisait partie du cabinet du roi; il fut alors gravé par Ét. Baudet; il est maintenant dans la galerie du Louvre.

Larg., 8 pieds ; haut., 6 pieds 4 pouces.

ITALIAN SCHOOL. ALBANO. FRENCH MUSEUM.

VENUS AND VULCAN REPOSING.

Albano possessed, near Bologna, a country-seat, whose delicious sites furnished the back-grounds of his pictures, at the same time that his wife and children served him as models.

In this piece, Vulcan is seen reposing near the Goddess of Beauty; while a crowd of the little warriours, of Cythera are forging, tempering and pointing their shafts, exercising themselves to aim them at the heart, and glorying in their innumerable victories. On the right, Diana and her attendants are seen passing rapidly through the sky, and glancing with alarm at the scene below.

In 1672, this picture belonged to the King's cabinet, and was then engraved by E. Baudet: it is now in the Gallery of the Louvre.

Width, 8 feet 6 inches; height, 6 feet 8 inches.

ÉCOLE ITALIENNE. ALBANE. MUSÉE FRANÇAIS.

TOILETTE DE VÉNUS.

C'est sans contredit le palais de Vénus que nous voyons ici dans le fond du tableau, et c'est sans doute son temple qui occupe la gauche. Vénus, impatiente d'essayer l'effet de ses charmes sur le cœur d'Adonis, se regarde dans un miroir. Assise sur les bords de la mer, elle est accompagnée des Grâces et des Amours qui cherchent à l'embellir encore. Cupidon, dans les airs, chante les douceurs d'une union désirée, et des enfans ailés abreuvent d'ambroisie les cygnes qu'ils vont atteler au char de la Déesse, tandis qu'un autre vient d'amener deux colombes se désaltérer à la fontaine, près de laquelle Vénus fait sa toilette.

Les figures dans ce tableau sont très-gracieuses et pleines de charmes; mais le paysage a poussé au noir d'une manière peu agréable. Il a été gravé, en 1672, par Étienne Baudet, et se voit maintenant dans la galerie du Louvre.

Larg., 8 pieds; haut., 6 pieds 4 pouces.

ITALIAN SCHOOL. — ALBANO. — FRENCH MUSEUM.

THE TOILET OF VENUS.

It is doubtless Venus's palace that we see in the background of this picture, and the edifice on the left must be her temple. Impatient to try the power of her charms on the heart of Adonis, Venus is contemplating herself in a mirror. She is seated on the margin of the sea, accompanied by Loves and Graces, who are still seeking to add to her beauty. Cupid hovers in the air, singing the pleasures of a desired union; while a number of winged boys are watering with ambrosia, the swans that are about to be harnessed to the Goddess's car, and another is leading two doves to drink in the fountain near which she is dressing.

The figures in this picture are possessed of a captivating grace; but the landscape has turned black in a disagreeable manner. This piece was engraved, in 1672, by Etienne Baudet; and it is now in the gallery of the Louvre.

Width, 8 feet 6 inches; height, 6 feet 7 inches.

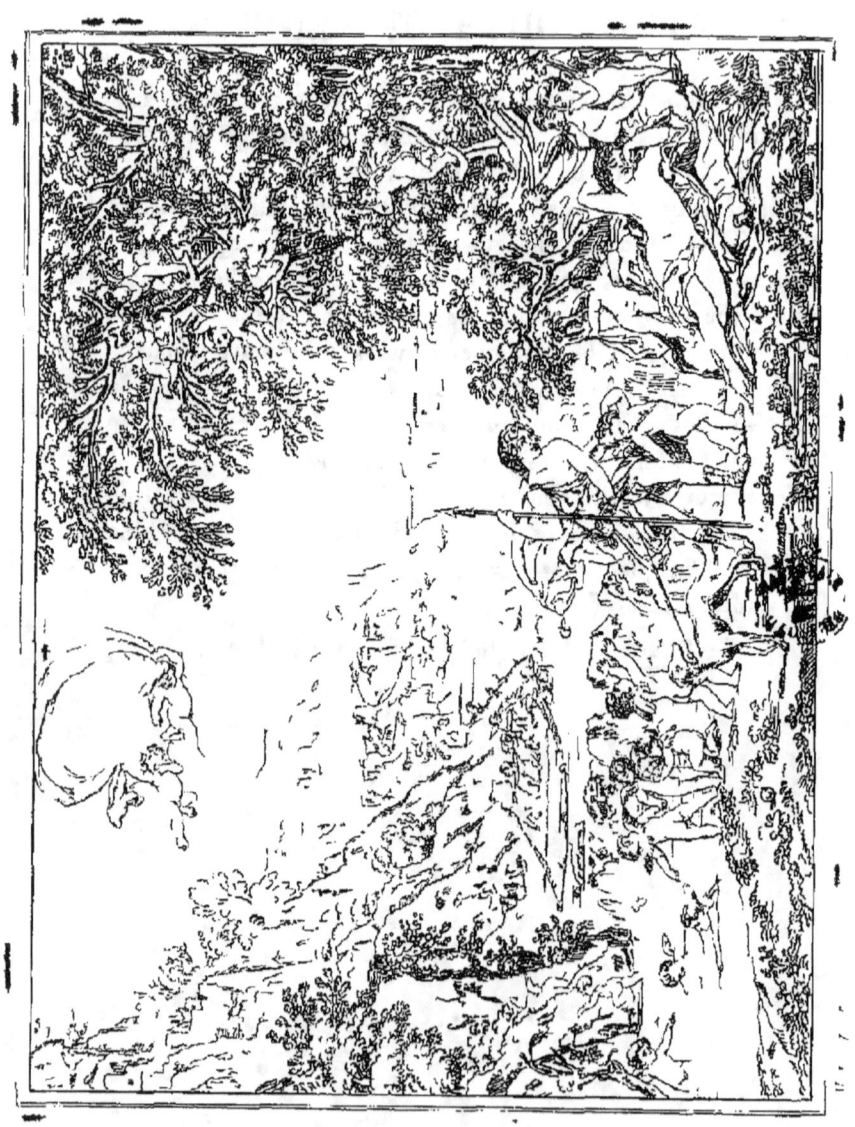

ÉCOLE ITALIENNE. — ALBANE. — CAB. PARTICULIER.

VÉNUS ET ADONIS.

Ovide rapporte que la passion de la chasse était si forte chez Adonis, qu'il s'éloigna de la déesse de la beauté pour courir dans les forêts ; c'est ainsi que Rubens et Titien nous ont fait voir ce célèbre chasseur, dans les tableaux donnés précédemment sous les nos. 40 et 313. Dans celui-ci l'Albane a mis plus de galanterie ; si la déesse de Cythère est abandonnée, c'est pendant son sommeil, et encore le chasseur semblerait prêt à céder aux sollicitations de l'amour s'il n'était fortement entraîné par son chien qu'il tient en laisse.

Le site du tableau représente l'entrée d'une forêt, près de laquelle coule une large rivière.

Ce tableau fait partie de la suite de quatre qui se voit dans la galerie du Louvre, et qui a été gravée par Étienne Baudet. Ils ont été donnés dans ce recueil sous les nos. 517, 878, 883 et 914.

Larg., 8 pieds ; haut., 6 pieds 4 pouces.

ITALIAN SCHOOL. — ALBANO. — FRENCH MUSEUM.

VENUS AND ADONIS.

'Ovid relates, that Adonis was so fond of the chace, that he left the Goddess of Beauty, to scour the forests: and thus he is represented by Rubens and Titian, in n^{os}. 40 and 313. But in this picture of Albano he displays more gallantry: he abandons the Goddess, while she is locked in the arms of sleep, and, with evident difficulty, resists the solicitations of Love, and is drawn away by the dog which he holds in a leash.

The site represented, is the entrance of a forest, near which flows a broad river.

This picture belongs to a set of four, in the Gallery of the Louvre, which have been engraved by Étienne Baudet: we have seen the three others, nos. 517, 878, 883.

Width, 8 feet 6 inches; height, 6 feet 8 inches.

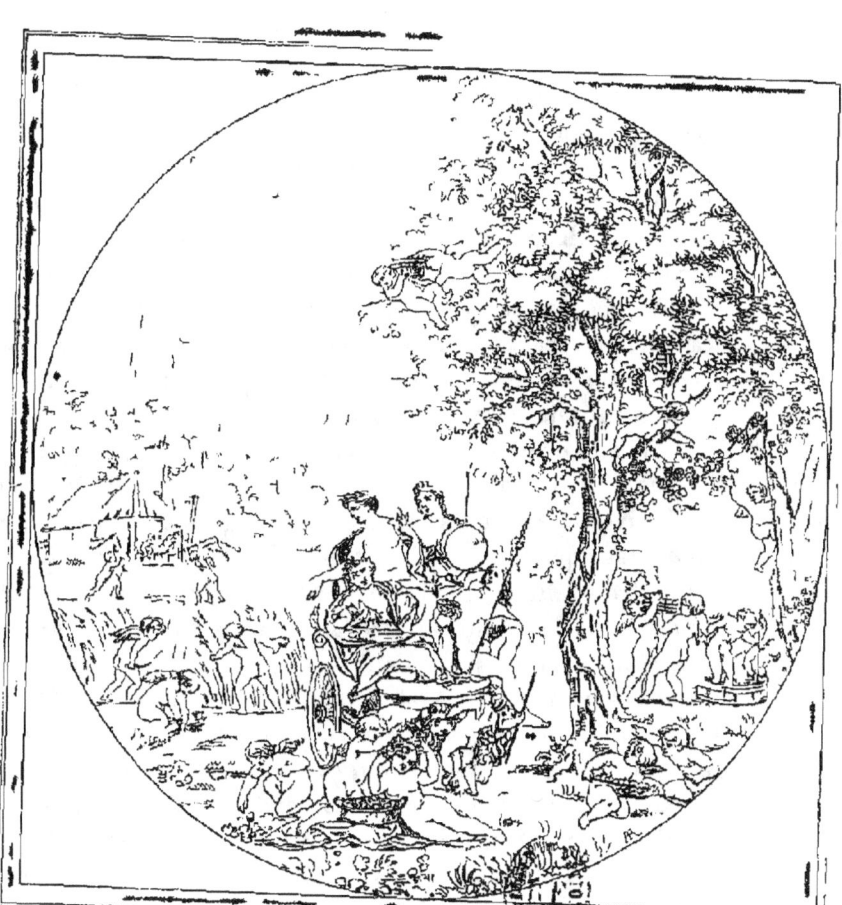

LA TERRE

ÉCOLE ITALIENNE. ALBANE. TURIN.

LA TERRE.

A l'époque où vivait François Albani, nommé ordinairement l'Albane, on croyait encore que la nature entière pouvait se diviser en quatre matières simples, auxquelles on donnait le nom d'élémens. La terre, l'air, le feu et l'eau. Lorsque l'Albane composa ses tableaux, il le fit d'une manière poétique et très-gracieuse, employant pour chacun d'eux quelques scènes mythologiques. En les envoyant au cardinal de Savoie, devenu depuis roi de Sardaigne, le peintre lui adressa une lettre dans laquelle on voit que ce tableau fut fait le dernier, puisqu'il dit :

« Dans le quatrième et dernier tableau destiné à représenter la terre, j'ai placé auprès de Cybèle, mère des Dieux et de l'univers, les trois saisons les plus dignes de figurer dans un ouvrage qui devait être soumis aux regards de V. A. S. Je dis les trois saisons, car j'ai banni le triste hiver, qui n'a nul rapport avec l'aménité de votre Altesse. Je n'ai peint que les trois autres, qui nous appellent successivement à recueillir les trésors prodigués par la vénérable Cybèle. J'ai choisi Flore pour représenter le printemps, j'ai caractérisé encore cette saison par de petits amours qui cueillent des fleurs et qui en couronnent une jeune fille. Cérès, emblème de l'été, commande à des enfans les divers travaux de la moisson ; Bacchus, assis également auprès de Cybèle, levant ses regards vers d'autres amours qui cueillent des raisins et des fruits, représente la riche saison de l'automne. »

Diamètre, 5 pieds 6 pouces.

EARTH.

In Francesco Albani's time, it was still believed, that all nature was divisible into four first principles, to which was given the name of Elements: Fire, Air, Water, and Earth. Albani has composed his pictures in a poetical and very graceful manner, introducing into each some mythological scenes. When he sent them to the Cardinal de Savoie, subsequently King of Sardinia, the painter accompanied them with a letter, by which it is seen, that this picture was executed the last, for he says:

« In the fourth and last picture intended to represent Earth, I have placed near Cybele, mother of the Gods and of the World, the three Seasons most worthy of appearing in a work to be submitted to the inspection of your Serene Highness. I say three Seasons, for I have banished melancholy Winter, it having no relation with the amenity of your Highness. I have only painted the three which call us successively to gather the rich gifts lavished by the venerable Cybele. I have chosen Flora to represent Spring, and I have also characterized this Season by little Loves who are gathering flowers and crowning a young girl with them. Ceres, the emblem of Summer, is directing some children in the various labours of the Harvest. Bacchus, also seated near Cybele and casting his looks towards other Loves who are gathering grapes and various fruits, represents the rich season of Autumn. »

Diameter 5 feet 10 inches.

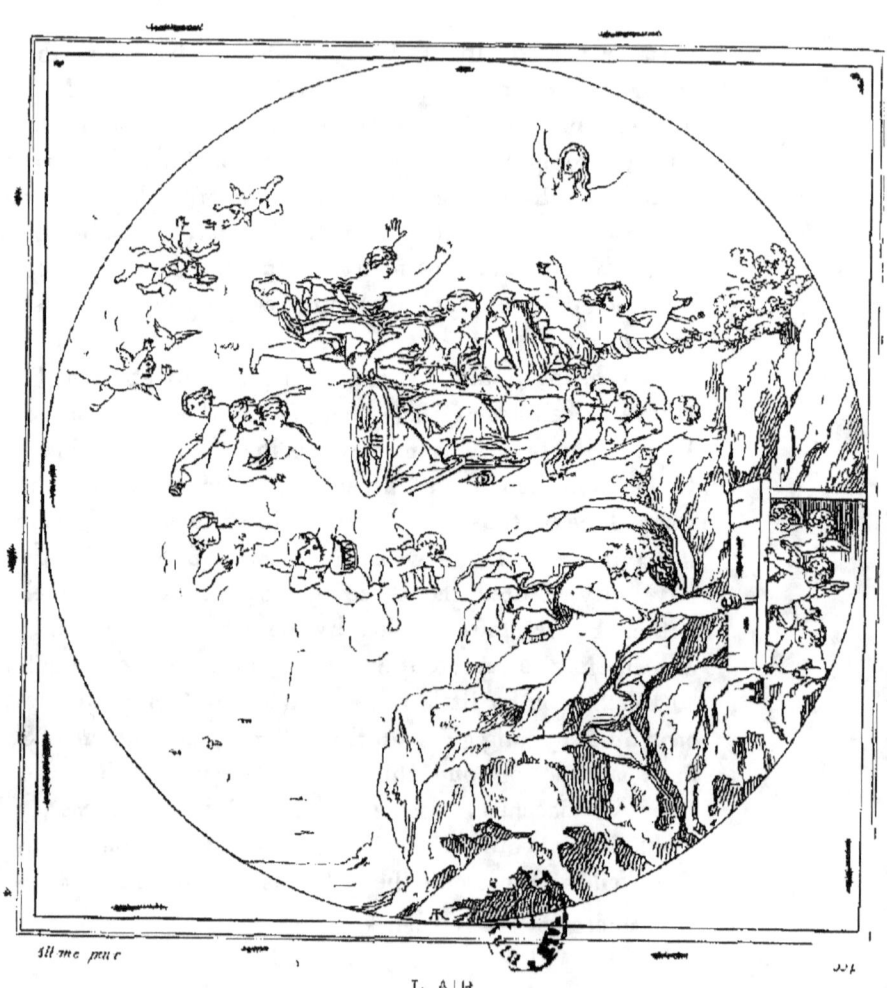

L AIR

L'AIR.

Dans la lettre que l'Albane adressa au cardinal de Savoie, en lui envoyant ses tableaux, il donne pour raison d'avoir fait ses tableaux ronds, que les élémens étant placés l'un au-dessus de l'autre, par ordre concentrique, dans l'ensemble de l'univers, cette forme était celle qui convenait le mieux au sujet. Il ajoute ensuite, « dans le second tableau j'ai représenté l'air. La superstitieuse antiquité ayant adoré cet élément sous le nom de la déesse Junon, à laquelle elle donnait pour compagnes quatorze nymphes, emblêmes des météores qui se forment dans notre atmosphère, j'ai employé cette allégorie, pour exprimer ma pensée et je l'ai fait avec d'autant plus de confiance, qu'on voit quelquefois tous ces différens météores se succéder dans un seul jour. Les airs sont peuplés d'êtres ailés; c'est l'agitation de cet élément qui produit les sons et le bruit. Pour rendre ces deux idées, j'ai peint des Amours qui en volant et en se jouant poursuivent des oiseaux, tandis que d'autres font résonner des tambours; et comme les vents, comptés au nombre des météores, ne sont autre chose que des vapeurs qui s'élancent de la terre, j'ai fait entrer dans ma composition Éole, qui en ouvrant une antre, leur donne la liberté. »

Au milieu du tableau est Junon sur son char, entourée de petits Amours. Auprès d'elle se voient Iris et la Rosée, qui forment l'arc-en-ciel, au-dessus duquel on aperçoit en partie la terrible Échidna, se cachant dans les nuages orageux qu'elle dirige habituellement.

Diamètre, 5 pieds 6 pouces.

AIR.

In Albani's letter to the cardinal de Savoie, when sending him his pictures, he gives as a motive for having painted them in circles, that the elements being placed above one other, in a concentrical order, throughout the whole of the universe, this form was best adapted to the subject. He afterwards adds: « In the second picture I have represented Air. Superstitious Antiquity having worshipped that element under the name of the goddess Juno, to whom were added as companions fourteen nymphs, emblematical of the meteors formed in our atmosphere: I have made use of this allegory to express my idea, and I have done it with the more boldness as all these various meteors are sometimes seen to follow each other in the same day. The air is peopled with winged beings: it is the agitation of this element which produces sound and noise. To express these two ideas, I have introduced some Loves who, as they flutter and sport about, pursue birds, whilst others are beating drums: and the winds, that are reckoned amongst the meteors, are only vapours arising from the earth, I have placed in my composition Æolus, who, by opening a cavern, sets them at liberty. »

In the middle of the picture appears Juno on her car surrounded with little Loves. Near her are Iris and Ros forming the Rainbow; above, the terrible Echidna is partly seen, hiding herself in the stormy clouds usually directed by her.

Diameter 5 feet 10 inches.

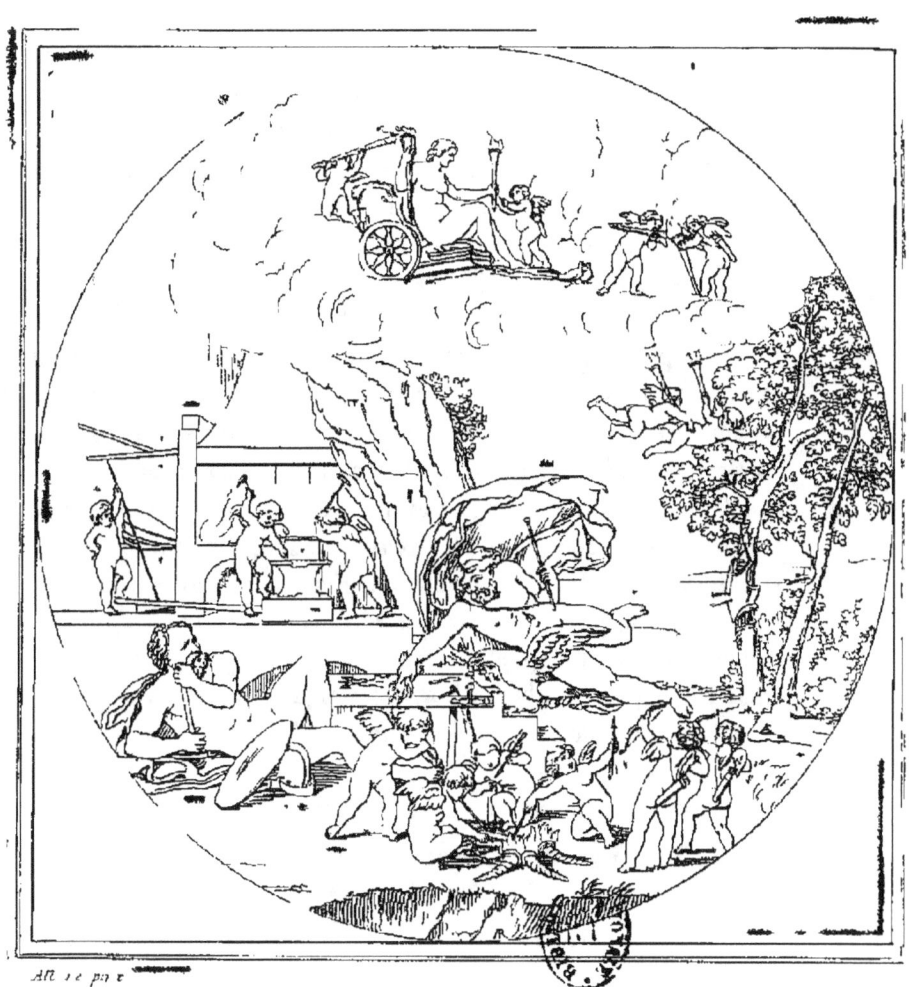

ÉCOLE ITALIENNE. •••••••• ALBANE. •••••••••••••••• TURIN.

LE FEU.

Les anciens regardaient le feu comme un élément, mais il ne peut plus être considéré ainsi, puisqu'il est composé de deux corps, la chaleur et la lumière. L'Albane, en composant ses tableaux des élémens, ne les a traités que d'une manière poétique; et, dans sa lettre au cardinal de Savoie, en envoyant ses tableaux, il explique ainsi son sujet :

« Dans le premier où j'ai peint le feu, votre altesse verra, non-seulement le feu céleste et proprement élémentaire représenté par le puissant Jupiter, mais encore le feu matériel et celui de l'amour, dont Vulcain et la déesse de Chypre sont les emblêmes : je n'ai voulu placer dans les forges de Vulcain ni Brontès, ni les autres Cyclopes; j'ai mieux aimé y peindre trois jeunes Amours, attendu que les chairs de ces enfans forment une opposition plus piquante avec les tons bruns de celles de Vulcain. J'ai dû en outre me conformer, dans ce choix, au désir de votre altesse sérénissime, car M. l'ambassadeur m'avait dit qu'elle serait bien aise que je représentasse un grand nombre d'Amours perçant de leurs traits irrésistibles le marbre le plus dur, l'acier, le diamant et le cœur même des dieux. »

Ce tableau a été gravé par M. Delignon.

Diamètre, 5 pieds 6 pouces.

ITALIAN SCHOOL. ALBANI. TURIN.

FIRE.

The ancients looked upon fire to be an element, but it cannot be considered thus, since it is composed of two bodies, heat and light. When Albani did his pictures of the Elements, he treated them only in a poetical manner, and, in his letter to the Cardinal of Savoie, accompanying his pictures he thus explains his subjects.

« In the first, wherein I have painted Fire, your Highness will see not only the celestial, and, properly speaking, elementary Fire, represented by the powerful Jove, but also material Fire, and that of love, of which Vulcan and the Cyprian Goddess are the emblems: I have placed in Vulcan's forge neither Brontes, nor the other Cyclops, preferring to paint three young Loves, as the carnations of those youthful figures form a more striking contrast with the dark tints of Vulcan's. Moreover I have followed in this choice the wish of your Serene Highness, your ambassador, having told me, that you would be glad I should represent a great number of Loves piercing with their irresistible darts the hardest marbles, steel, diamonds, and even the hearts of the Gods. »

This picture has been engraved by M. Delignon.

Diameter 5 feet 10 inches.

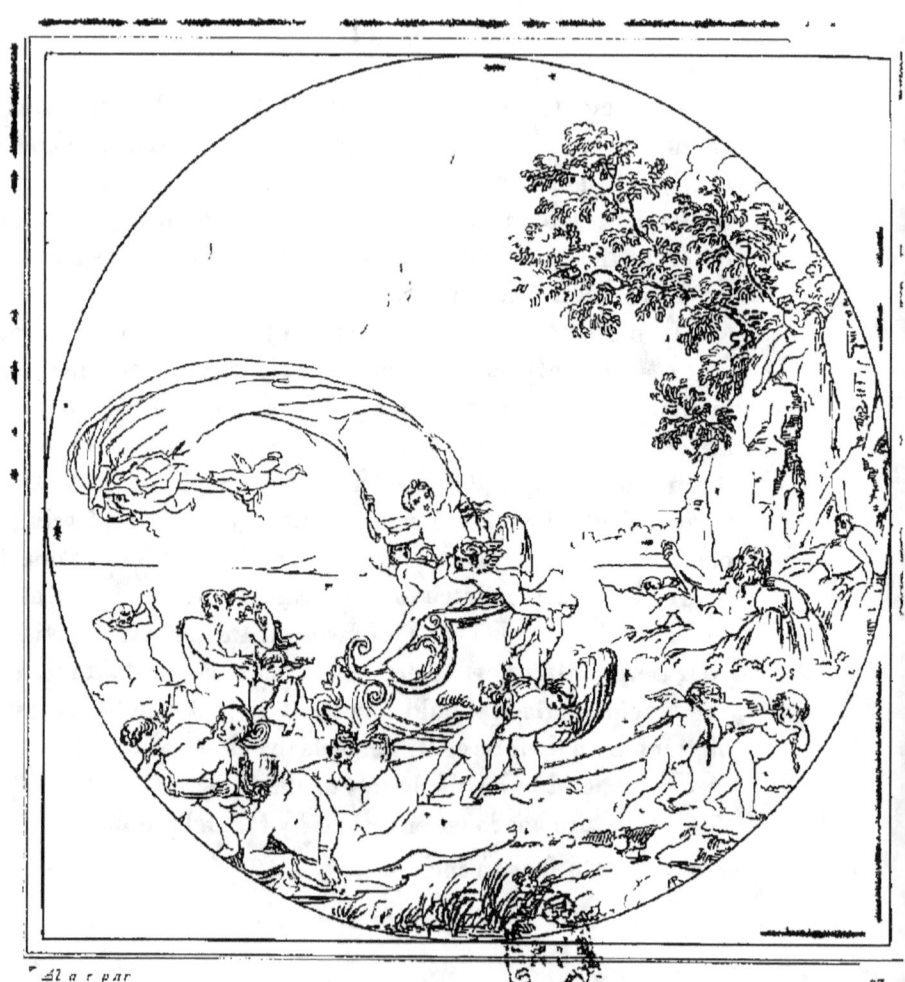

A a r par LE\U

L'EAU.

« Dans le troisième tableau, où je devais représenter l'eau, dit l'Albane dans sa lettre au cardinal de Savoie, j'ai voulu exprimer non-seulement le mélange des sources et des rivières avec les fleuves, mais celui des fleuves avec la mer. Sur la mer, j'ai peint Galathée, emblême de l'écume qui se forme à la surface de l'humide élément : j'ai placé autour d'elle des amours, des nymphes, des tritons : premièrement, parce que les chairs de ces figures offrant des tons différens, cette variété devait rendre l'ensemble du coloris plus agréable ; secondement, parce que les nymphes et les amours, en rappelant les divers travaux auxquels la mer nous invite, tels que la récolte des perles et celle du corail, la pêche au filet et à l'hameçon, me donnaient le moyen d'embrasser mon sujet dans toute son étendue. »

Vénus Aphrodite voguant sur la mer est placée sur un char formé de coquilles réunies ; plusieurs amours l'entourent : l'un conduit le dauphin attelé au char ; deux autres tiennent la voile enflée par les vents ; sur le rivage, d'autres amours sont occupés à tirer des filets, et ramènent à terre des perles et du corail, qu'ils s'empressent d'offrir à des nymphes pour leur parure.

Ce tableau a été gravé par Duthenoffer.

Les Quatre Élémens de l'Albane ont été donnés successivement sous les nos. 547, 554, 560 et 572.

Diamètre, 5 pieds 6 pouces.

ITALIAN SCHOOL. ∗∗∗∗∗∗∗ ALBANI. ∗∗∗∗∗∗∗∗∗∗∗∗∗∗ TURIN.

WATER.

« In the third picture, wherein I was to represent Water, says Albani, in his letter to the Cardinal de Savoie, I have endeavoured, not only to express the conflux of streams with rivers, but also of great rivers with the sea. I have placed Galathea on the sea, as an emblem of the foam that forms itself upon the surface of the liquid element : around her are Loves, Nymphs, and Tritons. First, because the carnations of those figures presenting various tints, the variety renders the whole of the colouring more agreeable ; Secondly, because the Nymphs and Loves, recalling the various labours to which the sea invites us, such as the Pearl and Coral Fishery, Fishing with line and net, gave me the means of embracing my subject in all its extent. »

Venus Aphrodite wafted on the sea, is on a car formed of shells; several Loves surround her, one conducts the Dolphin yoked to the car; two others hold the sail, swelled by the winds; other Loves are busied in dragging nets and bring to land pearls and coral, which they eagerly offer to some nymphs to adorn themselves with.

This picture has been engraved by Duthenoffer.

The four Elements by Albani have been given successively, Nos. 547, 554, 560, and 572.

Diameter 5 feet 10 inches.

SALMACIS ET HERMAPHRODITE

ÉCOLE ITALIENNE. ALBANE. MUSÉE FRANÇAIS.

SALMACIS ET HERMAPHRODITE.

L'auteur du musée Filhol, en parlant de ce tableau, dit que « l'Albane, dans la crainte de scandaliser les regards, en représentant l'union de Salmacis et d'Hermaphrodite, a placé ses deux personnages sur les deux rives opposées; mais il paraît s'être trompé en adoptant cette marche. »

Loin de partager cette opinion, nous dirons que l'Albane a suivi textuellement Ovide, qui rapporte qu'Hermaphrodite engagea la nymphe Salmacis à modérer ses transports amoureux, ou que par la fuite il allait se dérober à ses yeux; mais effrayée de cette menace, la nymphe lui avait dit : « Demeurez, vous êtes le maître de ces lieux, je vous cède la place; » puis, faisant semblant de s'éloigner, elle avait été se cacher derrière une touffe d'arbres pour le voir sans être vue. Alors le jeune Hermaphrodite, se croyant seul et sans témoin, se promène autour de la fontaine; il y met les pieds, et, la fraîcheur de l'eau l'invitant à se baigner, il se déshabille.

C'est cet instant que le peintre a représenté, il est facile de voir qu'il n'a rien changé au recit du poete.

Ce petit tableau est peint sur bois, son coloris est brillant, le feuillé est léger, les eaux sont transparentes et limpides. Il fait partie du Musée français et a été gravé par Filhol et Niquet.

Larg., 11 pouces; haut., 4 pouces 6 lignes.

ITALIAN SCHOOL. ○○○○○ ALBANI. ○○○○ FRENCH MUSEUM.

SALMACIS AND HERMAPHRODITUS.

The Editor of Filhol's Museum says, speaking of this picture, that, « Albani fearing to offend the beholder by representing the union of Salmacis and Hermaphroditus, had placed his two personages on opposite banks, but that he seemed to have erred by pursuing that course. »

Far from adopting this opinion, we will remind our readers that Albani has literally followed Ovid, who relates, that Hermaphroditus endeavoured to persuade the nymph Salmacis to moderate her amorous transports, or that he would, by flight, avoid her looks: the nymph alarmed at this threat, said to him: « Remain, you are lord of this abode, I abandon it to you; » then feigning to withdraw, she went and hid behind a cluster of trees that, herself unseen, she might see him. The youthful Hermaphroditus then thinking himself alone walked around the fountain and the coolness of the stream inducing him to bathe, he threw off his garments.

This is the moment the painter has represented, and it is easy to perceive that he has altered nothing of the Poet's recital.

This small picture is painted on wood: the colouring is brilliant, the foliage light, the waters are clear and transparent. It formed part of the French Museum and has been engraved by Filhol and Niquet.

Width $11\frac{3}{4}$ inches; height $4\frac{1}{4}$ inches.

NEREIDES

ÉCOLE ITALIENNE. ～ ALBANE. ～ CAB. PARTICULIER.

NÉRÉIDES.

Des cinquante filles de Nérée, dont Hésiode cite les noms, il n'y en a que trois dont les poètes aient parlé : Amphitrite, Galathée et Thétis. Toutes les autres sont confondues sous les noms de Néréides, et on ne connaît rien de leur histoire particulière.

Homère les appelle les cinquante nymphes aux yeux noirs, qui habitent le fond de la mer. Hésiode fait surtout l'éloge de la beauté de leurs pieds, de leurs bras et de leur taille.

Cassiopée ayant osé, ainsi que sa fille Andromède, se croire plus belle que les Néréides, leur jalousie les porta à invoquer la vengeance de Neptune, et la malheureuse Andromède fut exposée au monstre marin qui devait la dévorer, lorsque Persée vint la délivrer.

Ce n'est pas ainsi que l'Albane pouvait faire voir des Néréides : il les montre jouant au bord de la mer, avec des Amours qui leur apportent des perles et du corail pour ajouter à leur parure.

Ce charmant tableau se trouve à Rome dans le palais Ghisi ; il a été gravé, en 1771, par Dominique Cunego.

ITALIAN SCHOOL. ⁕⁕⁕⁕⁕ ALBANI. ⁕⁕⁕⁕ PRIVATE COLLECT.

THE NEREIDES.

Of Nereus' fifty daughters, mentioned by Hesiod, the poets have spoken of three only; Amphitrite, Galathea and Thetis, All the others are blended under the name of the Nereides, and nothing particular of their history is known.

Homer calls them the fifty black-eyed nymphs, inhabitants of the deep recesses of the sea. Hesiod particularly praises the beauty of their feet, of their arms, and of their waists.

Cassiopea having dared, as also her daughter Andromeda, to think herself more beautiful than the Nereides, the jealousy of the latter induced them to invoke the vengeance of Neptune, and the unfortunate Andromeda was exposed to a seamonster who was on the point of devouring her, when Perseus came and set her free.

Albani could not represent the Nereides under the above circumstance; he has placed them near the sea shore sporting with the Loves, who bring them pearls and coral to add to their attire.

This charming picture is at Rome, in the Palazzo Ghigi: it was engraved, in 1771, by Domenico Cunego.

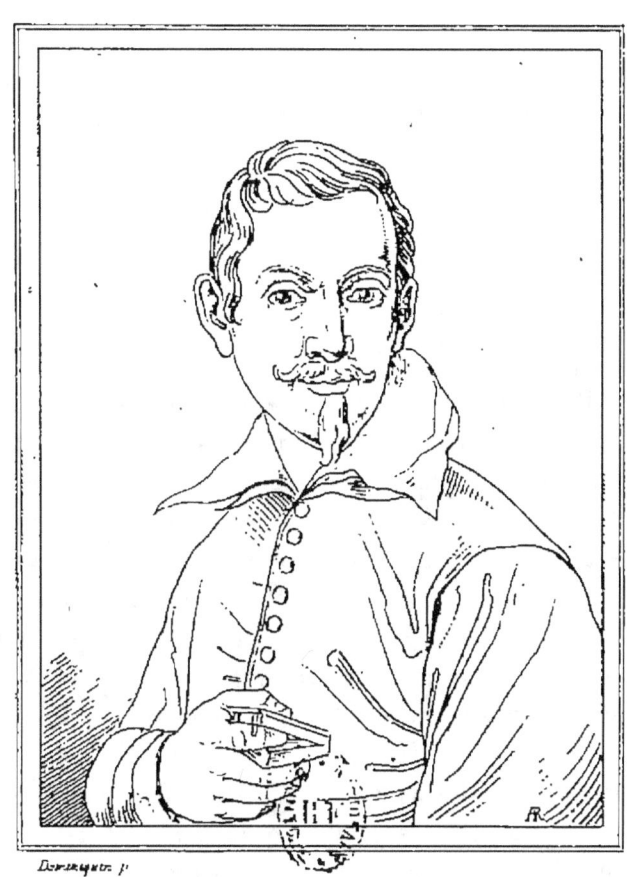
DOMINIQUE ZAMPIERI DIT LE DOMINIQUIN

NOTICE
HISTORIQUE ET CRITIQUE
SUR
DOMINIQUE ZAMPIERI.

Parmi les élèves qui sortirent de l'illustre école de Bologne, trois peintres furent remarqués par leur talent et par l'amitié qui les unit pendant long-temps. Guido Reni, François Albani et Dominique Zampieri, nés tous trois à Bologne, à trois années de distance, reçurent tous trois des leçons de dessin de Denis Calvaert, et tous trois passèrent ensuite à l'école des Carraches. Malgré cette continuité de principes uniformes, ils eurent chacun une manière différente, et il serait difficile peut-être de dire laquelle mérite la préférence.

Dominique Zampieri, le plus jeune d'entre eux, naquit en 1581 : on le destinait à l'étude des lettres, tandis que son frère Gabriel devait être peintre; mais le jeune *Dominichino* dessinait en cachette. Bientôt son père, apercevant les dispositions extraordinaires qu'il avait pour la peinture, se détermina à le placer chez le peintre Flamand Calvaert, où il resta peu de temps. Son maître l'ayant surpris dans un moment où il copiait un dessin du Carrache, son amour-propre en fut tellement blessé, que, se laissant emporter par la colère, il frappa rudement son élève. Cette scène inconvenante détermina Dominiquin à quitter sur-le-champ son maître pour aller se placer sous la conduite du Carrache, et il entraîna avec lui ses deux amis Guido et Albani.

Zampieri se fit remarquer par son assiduité à l'étude ; il travaillait toujours à l'écart, et remporta le prix dans un concours où ses anciens camarades le regardaient comme peu dangereux. Cependant il n'avait pas le travail facile, opérait lentement, et ne prenait le crayon qu'après avoir long-temps médité : ses camarades le plaisantant sur cette lenteur, le nommaient *le bœuf de la peinture*. Annibal Carrache qui sentait tout son mérite, le défendit hautement en disant : *Ce bœuf rendra son champ si fertile, qu'un jour il nourrira la peinture.*

L'Albane ayant quitté Bologne pour aller à Rome, Dominique Zampieri ne tarda pas à l'y joindre. Il y fut employé d'abord par Annibal Carrache, qui était alors occupé à peindre la galerie Farnèse. C'est à Dominiquin qu'est due dans cette galerie l'emblème de la maison Farnèse, qui est une nymphe caressant une licorne. Cet essai fut bientôt remarqué ; mais notre jeune peintre, toujours lent à concevoir, pensa être la victime de cette apparente incapacité, car malgré l'intérêt que lui portait le prélat Agucchia, il ne put lui faire obtenir la puissante protection du cardinal Agucchia son oncle, qui regardait Dominiquin comme un peintre inepte et tout-à-fait incapable. Cependant le prélat chargea son ami de faire un tableau de Saint Pierre délivré de prison, et le jour de la fête, on l'exposa dans l'église de Saint-Pierre-aux-Liens : chacun l'admira et le crut de la main d'Annibal Carrache. Le cardinal Agucchia lui-même l'ayant beaucoup loué, son neveu lui apprit que c'était l'ouvrage de son jeune protégé.

. Le cardinal Édouard Farnèse, également satisfait de ce qu'il venait de voir, ordonna à Dominiquin de peindre en six tableaux l'histoire de saint Nil, pour orner l'abbaye de Grotta-Ferrata, qu'il venait de faire reconstruire. Zampieri avait alors 29 ans, Annibal Carrache venait de mourir, une partie de la succession de son maître lui échut, et il fut chargé de plusieurs grands travaux. Il peignit à Frescati dix tableaux pour l'his-

toire d'Apollon; puis, sous le pontificat de Paul V, il fut chargé de faire, pour l'église de la Charité, le tableau de la Communion de saint Jérôme, véritable chef-d'œuvre, pour lequel il ne reçut qu'une somme de 250 francs environ. Cet ouvrage fut regardé par Poussin comme digne d'être mis en parallèle avec la Transfiguration de Raphaël, et il excita la jalousie de quelques peintres contemporains. Lanfranc, le plus animé de tous, chercha à faire croire que Zampieri avait, dans son Saint Jérôme, copié le même sujet traité par Augustin Carrache pour la Chartreuse de Bologne; mais s'il est vrai que quelques réminiscences se soient emparées de la pensée du Dominiquin, on peut dire qu'il n'avait pas besoin de rien emprunter à d'autres, et que son génie lui suffisait. On en vit bientôt des preuves dans les différens tableaux qu'il produisit, tel que la Flagellation de saint André; qu'il fit pour l'église de Saint-Grégoire. Se trouvant là en concurrence avec Guido Reni, qui traita le même sujet dans le même monument, il eut la gloire de l'emporter sur son condisciple, plus âgé que lui de six années. On doit encore citer comme très remarquables le Martyre de sainte Agnès et la Vierge du Rosaire, puis l'histoire de sainte Cécile, qu'il peignit dans l'église de Saint-Louis-des-Français à Rome.

Zampieri revint ensuite à Bologne, où il épousa une femme remarquable par sa beauté, et qui lui servit souvent de modèle, mais dont le caractère hautain et intéressé lui occasiona par la suite des désagrémens, surtout lors de son séjour à Naples. Le cardinal Ludovisi étant devenu pape sous le nom de Grégoire XV; il rappela Dominiquin à Rome, et lui confia la direction des travaux du Vatican. Vers le même temps aussi notre peintre se trouva chargé par le marquis Giustiniani de peindre à Bassano l'histoire de Diane, puis les fameuses fresques de Saint-Charles Catenari, où il représenta les quatre Vertus cardinales, et enfin, dans la chapelle Bandini à l'église

de Saint-Silvestre à Rome, quatre sujets de l'Ancien Testament, David, Salomon, Esther et Judith, gravés dans ce *Musée* sous les nos 56, 80, 100 et 109.

A la mort du pape, en 1623, Zampieri perdit ses emplois et accepta d'aller à Naples pour peindre la chapelle du Trésor dans l'église de Saint-Janvier. Il avait quitté Rome en 1629, mais à peine arrivé, il fut abreuvé de tribulations, d'inquiétudes et de chagrins, qui le forcèrent à fuir sans avoir fini. Dominiquin vint reprendre ses travaux ; mais il mourut en 1641, sans avoir terminé ce grand ouvrage, que ses ennemis firent abattre, et qui fut recommencé par Lanfranc.

Plein de modestie, d'un caractère doux, ne disant de mal de personne, le mérite de Dominiquin paraît être la seule cause qui lui attira des ennemis partout où il travailla. Il fut cependant honoré dès le moment de sa mort. L'Académie de Saint-Luc à Rome lui fit faire un service solemnel, dans lequel Passeri prononça son oraison funèbre. Depuis, la postérité n'a cessé d'honorer sa mémoire et d'admirer ses tableaux.

Ce peintre avait coutume de travailler seul, et de tout étudier d'après nature ; il réussit également bien dans l'histoire et le paysage. Ses tableaux à l'huile sont fort recherchés, quoiqu'on leur ait quelquefois reproché une touche un peu lourde ; ses fresques sont beaucoup plus estimées.

On remarque dans les compositions de Zampieri une ordonnance pleine de noblesse, un dessin correct, une couleur vigoureuse et vraie ; mais ce qui le rend encore plus admirable, c'est l'expression qu'il sut donner à toutes ses figures. Poussin disait que depuis Raphaël aucun artiste n'avait mieux entendu la peinture, que ses sujets étaient bien pensés, bien raisonnés, et qu'il ne manquait en rien aux convenances.

Ses compositions passent le nombre de 140 ; elles ont été gravées par Gérard Audran, Fr. Poilly, Van den Audenaerde, Dorigny, Frey, Cunégo, etc.

HISTORICAL AND CRITICAL NOTICE

OF

DOMENICO ZAMPIERI.

Among the disciples of the illustrious School of Bologna, three painters were remarked for their talent and the friendship that united them during a long time. Guido Reni, Francesco Albani, and Domenico Zampieri, were all three born at Bologna, at three years' interval from each other, and all three subsequently entered the School of the Caracci. Notwithstanding this continued uniformity of principles, they each had a different manner, and, it would, perhaps, be difficult to say which deserves the preference.

Domenico Zampieri, the youngest of them, was born in 1581: he was intended for the study of Belles Lettres, whilst his brother Gabriel was to be a painter: but young *Domenichino* drew in secret. His father soon perceiving the extraordinary inclination of his son, for painting, determined to place him with the painter Flammand Calvaert, with whom he remained but a short time. His master having caught him copying one of Carraci's designs, his pride was so much hurt at it, that, borne away by passion, he gave his pupil a severe blow. This unbecoming scene determined Domenichino to immediately leave his master, and to place himself under the guidance of Caracci, taking with him his two friends, Guido and Albani.

Zampieri was remarkable for his assiduity in studying: he

always worked apart, and carried the prize in a competition, wherein his former comrades looked upon him as by no means to be feared. Yet he wrought with difficulty, produced slowly, and took up his pencil but after having meditated for a long time. His fellow students, jesting him on his slowness, used to call him *The painting Ox*, but Annibale Caracci, who foresaw all his merit, defended him openly, saying : *This Ox will so fertilize his field, that it will one day be food to painting*.

Albani having left Bologna to go to Rome, Domenico Zampieri did not long delay joining him in that city, where he was at first employed by Annibale Caracci, who was then occupied in painting the Farnese Gallery. It is to Domenichino that is due, in that gallery, the emblem of the Farnese Family, a nymph caressing a unicorn. This essay was soon noticed; but the young artist, ever slow in conceiving, was nearly the victim of an apparent incapacity, for, notwithstanding the interest the prelate Agucchi felt for him, he could not obtain for him the powerful protection of his uncle, Cardinal Agucchi, who considered Domenichino as a painter without any capacity, or skill. Nevertherless, the Prelate commissioned his friend to paint a picture of St. Peter delivered from prison, and on the festival, had it exhibited in the Church of San Pietro in Vincoli : every body admired, and attributed it to Annibale Caracci. Cardinal Agucchi having also praised it highly, his nephew, then informed him, that it was the production of his young *protégé*.

Cardinal Edward Farnese equally pleased with what he had seen, ordered Domenichino to paint, in a series of six pictures, the history of St. Nileus, to ornament the Abbey of Grotta Ferrata, which he had just had rebuilt. Zampieri was then 29 years old, Annibale Caracci was lately dead, leaving a part of his property to his pupil, who was commissioned to execute several great works. At Frescati he did ten pictures from the story of Apollo : and under the pontificate of Paul V, he was or-

dered to paint for the Church of San Girolamo della Carità, the picture of St. Jerome, truly a masterpiece, for which he received only about 250 fr. (L. 10). This work was considered by Poussin as worthy to be put in parallel with the Transfiguration by Raphael, and it excited the jealousy of several of the contemporary painters. Lanfranco, the most exasperated of them, insinuated that Zampieri had, in his St. Jerome, copied the same subject treated by Agostino Caracci for the Carthusian Monastery at Bologna: but though it should be true, that some reminiscences may have guided Domenichino's conception, still it must be acknowledged that he had no need to borrow from others, his genius sufficing him. Proofs of this were soon seen in the various pictures that he produced; such as the Scourging of St. Andrew, which he did for the Church of San Gregorio. Finding himself then competing with Guido Reni, who treated that identical subject in the same monument, he had the glory of bearing the palm over a fellow student, older than himself by six years. The Martyrdom of St. Agnes, and the Virgin of the Rosary, must be mentioned as highly remarkable; as also the Story of St. Cecilia, which he painted in the Church of San Luigi dei Francesi, at Rome.

Zampieri afterwards returned to Bologna, where he married a woman distinguished for her beauty, and who often served him as a model, but whose haughty and interested disposition, subsequently occasioned him many vexations, particularly during his abode in Naples. Cardinal Ludovisi, being now Pope, under the name of Gregory XV, recalled Domenichino to Rome and entrusted to him the direction of the works of the Vatican. About the same time, this artist was commissioned by the Marquis Giustiniani to paint, at Bassano, the Story of Diana, the famous Frescos of San Carlo A' Catenari, wherein he represented the four Cardinal Virtues, and finally in the Capella Bandini of the Church of San Silvestro at Rome;

four subjects from the Old Testament, David, Solomon, Esther, and Judith, given in this Museum, N$_{os}$ 56, 80, 100, and 109.

At the Pope's death, in 1623, Zampieri lost his employ, and accepted to go to Naples to paint the Capella del Tresoro in the Church of San Gennaro. He had left Rome in 1629, but was scarcely arrived, than he was overwhelmed with troubles, disquietudes, and cares, that forced him to depart, ere he had terminated. Domenichino returned to resume his labours, but he died in 1641, without having finished this great undertaking, which was demolished by his enemies, and recommenced by Lanfranco.

Unassuming, of a mild disposition, speaking ill of no one, his merit seems to have been the sole cause that created him enemies wherever he went. He was however respected from the moment of his death: the Academy of St. Luke at Rome ordered him a grand service, in which Passeri delivered a Funeral Oration. Posterity has constantly since honoured his memory, and admired his works.

This artist used to work alone, and to study every thing from Nature: he succeeded equally in History and in Landscape Painting. His paintings in oil are much sought after, although his handling is sometimes considered as rather heavy: his Frescos are still more esteemed.

Zampieri's pictures are distinguished for their grand composition, correct designing, their vigorous and faithful colouring; but what renders them still more admirable, is the expression he gives to all his figures. Poussin used to say, that, since Raphael, no artist had better understood painting, that his subjects were well conceived, well matured, and that he no where failed in keeping.

There are more than 140 of his compositions: they have been engraved by Gerard Audran, Fr. Poilly, Van den Audenaerde, Frey, Cunégo.

DAVID DEVANT L'ARCHE

ÉCOLE ITALIENNE. ~~~~~ D. ZAMPIERI ~~~~~ EGLISE DE ROME.

DAVID DEVANT L'ARCHE.

Déjà nous avons eu occasion de parler de David lorsqu'il était simple berger, et qu'il sortit de chez son père Isaïe pour combattre le géant Goliath, n° 75. Il devint roi d'Israël à la mort de Saül, 1059 ans avant J. C. Nous ne rappellerons pas toutes les guerres dans lesquelles il se distingua, tout ce qui se passa d'important sous son règne, ni ses erreurs, ni sa pénitence. Nous parlerons seulement de sa piété, et du soin qu'il prit pour rendre hommage à Dieu, en accompagnant l'arche sainte, qui avait été emmenée de Jérusalem pour la soustraire aux mains des infidèles, lorsqu'ils menacèrent cette capitale de la Judée.

La Bible rapporte que pendant le transport de l'arche « David et tout Israël jouaient devant le Seigneur de toute sorte d'instrumens de musique, de la harpe, de la lyre, du tambour, du fifre et des timbales. »

« David, revêtu d'un éphod de lin, dansait devant l'arche de toute sa force. »

« Étant accompagné de toute la maison d'Israël, il conduisait l'arche de l'alliance du Seigneur, avec des cris de joie au son des trompettes. »

Cette composition est peinte à fresque dans la coupole qui éclaire la chapelle des Bandini dans l'église de Saint-Silvestre : elle en orne l'un des pendentifs. Elle a été gravée par Gér. Audran.

ITALIAN SCHOOL ⁕⁕⁕⁕⁕ D ZAMPIERI ⁕⁕⁕⁕⁕ CHURCH AT ROME.

DAVID BEFORE THE ARK.

At n° 75 we have already spoken of David when he was a simple shepherd, and left the house of his father Jesse to contend with the giant Goliah. David became king of Israel at the death of Saul, 1059 years before Jesus-Christ. We shall not recapitulate the many wars in which he distinguished himself, the important events of his reign, nor his errors, and penitence. We shall speak only of his piety and the desire he felt of doing homage to God, when accompanying the holy ark, which had been carried from Jerusalem to save it from the hands of the infidels, when they threatened the capital of Judea.

The Bible mentions that during the journey of the ark, David and all Israel played before the Lord upon all kinds of musical instruments, even on harps, psalteries, timbrels, cornets, and on cymbals. David, girded with an ephod of linen, danced before the ark with all his strength, and accompanied by the house of Israel, conducted the ark of the covenant of the Lord with shouts of joy to the sound of trumpets.

This composition is painted in fresco on the cupola of Saint-Silvestre, and adorns one of the arches.

It has been engraved by G. Audran.

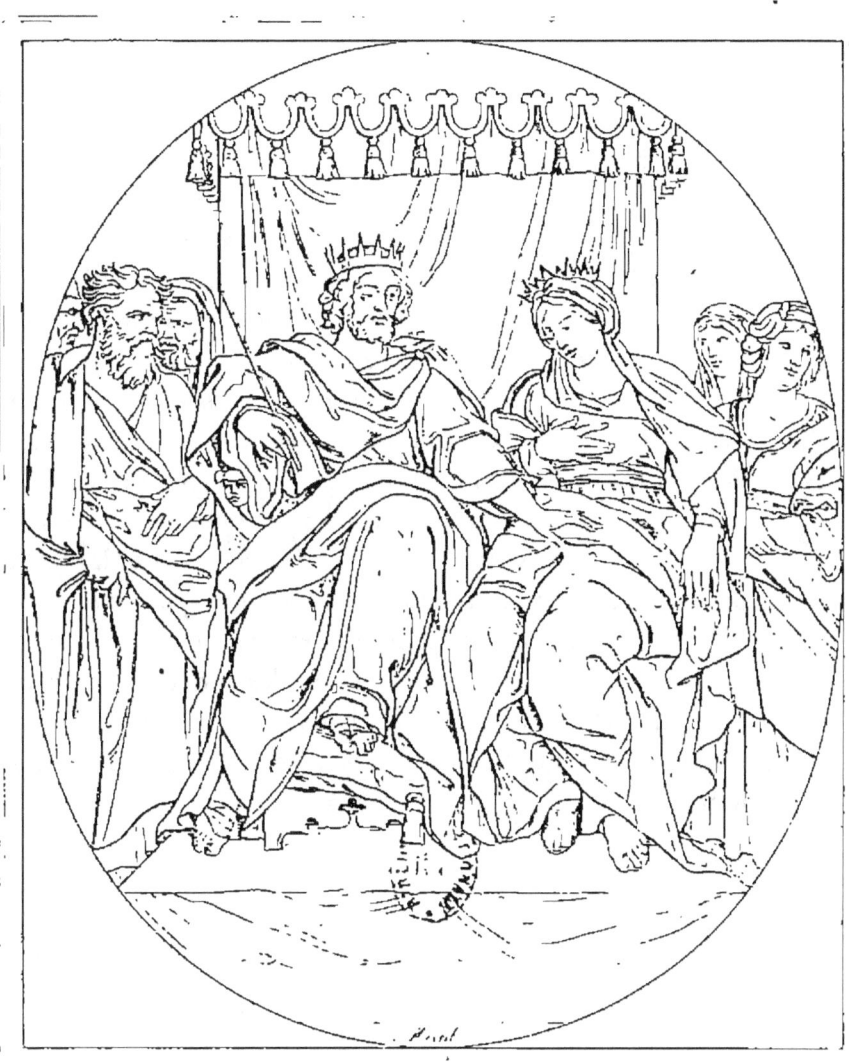

SALOMON ET LA REINE DE SABA

SALOMON

ET LA REINE DE SABA.

L'Écriture nous apprend que la sagesse, ou, pour parler plus régulièrement, la science de Salomon était répandue dans tous les pays environnans, et que la reine de Saba quitta les bords de la mer Rouge pour venir à Jérusalem consulter le roi d'Israël. « Elle vint trouver Salomon, lui exposa tout ce qu'elle avait dans le cœur, et Salomon lui expliqua tout ce qu'elle lui avait proposé, et il n'y eut rien qu'il ne lui éclaircît entièrement. » Tel est le texte d'après lequel le Dominiquin a fait sa composition. Elle est noble, elle est simple, mais rien dans ce tableau ne peut donner l'idée d'un sujet oriental : les costumes ressemblent à ceux des Grecs; la reine de Saba et les femmes de sa suite n'ont rien d'arabe dans les caractères de tête, et le dais du trône est un ornement du xviie siècle.

Cette peinture à fresque orne l'un des pendentifs de la coupole qui éclaire la chapelle des Bandini, dans l'église de Saint-Silvestre, à Monte-Cavallo. Ils ont été gravés par Gérard Audran.

ITALIAN SCHOOL. — D. ZAMPIERI. — CHURCH AT ROME

SALOMON
AND THE QUEEN OF SHEBA.

We learn from the Scriptures that the wisdom, or, to speak more correctly, the knowledge of Salomon was famed in all the surrounding countries, and that the queen of Sheba left the shores of the Red sea and came to Jerusalem to consult the king of Israel. « And when she was come to Salomon, she communed with him of all that was in her heart, and Salomon told her all her questions. There was not any thing hid from the king which he told her not. » Such is the text after which Dominiquin formed his composition. It is noble and simple, but nothing in the picture conveys the idea of an oriental subject. The costumes resemble those of the Greeks; the queen of Sheba and her female attendants have nothing arabian in the character of their heads, and the canopy of the throne is an ornament of the seventeenth century.

This painting in fresco adorns one of the compartments of the cupola by which light is afforded to the chapel of the Bandini, in the church of Saint-Silvester, at Monte-Cavallo. Engravings of them have been executed by Gerard Audran.

56.

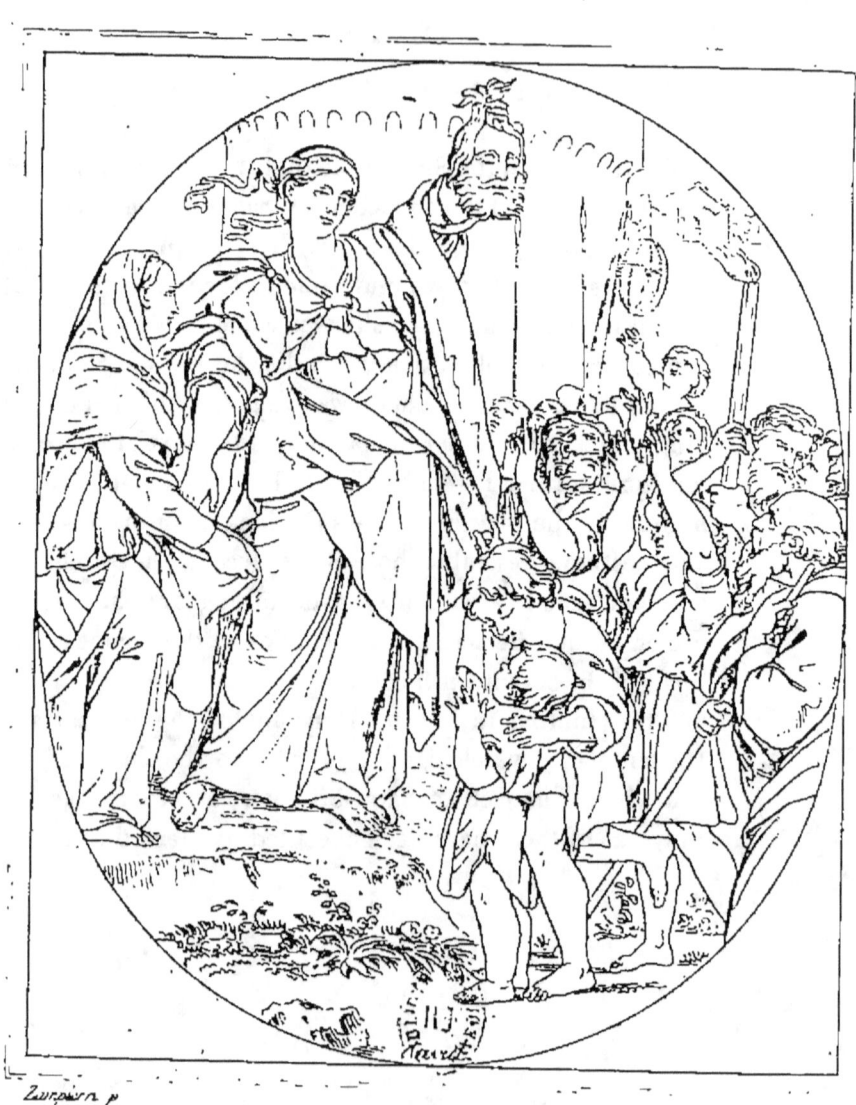

JUDITH.

ÉCOLE ITALIENNE ●●●●●● D. ZAMPIERI ●●●●●●● ÉGLISE DE ROME.

JUDITH.

Judith, après avoir passé trois jours dans le camp d'Holopherne, s'empara de la propre épée du général, et lui coupa la tête, qu'elle mit dans un sac que portait sa servante; après quoi elle retourna vers la ville de Béthulie, où les anciens et les chefs du peuple vinrent au devant d'elle avec empressement, et elle leur dit : « Louez le Seigneur notre Dieu, qui n'a point abandonné ceux qui espéraient en lui, qui a accompli par sa servante la miséricorde qu'il avait promise à la maison d'Israël, et qui cette nuit a tué l'ennemi de son peuple, en se servant de ma main. » Puis, tirant de son sac la tête d'Holopherne, elle la leur montra en disant : « Voici la tête d'Holopherne, général de l'armée des Assyriens : tandis qu'il était ivre et couché, le Seigneur notre Dieu l'a frappé par la main d'une femme. » Voulant ensuite ôter tout soupçon à la malveillance, elle ajouta : « Le Dieu vivant m'est témoin que son ange m'a gardée, soit lorsque je suis sortie de cette ville, et tant que je suis demeurée là, soit lorsque je suis revenue ici, et que le Seigneur n'a point permis que sa servante fût souillée, mais qu'il m'a fait revenir près de vous sans aucune tache de péché, comblée de joie de le voir demeuré vainqueur, moi sauvée, et vous délivrés. Rendez-lui tous vos actions de grace, parce qu'il est bon, parce que sa miséricorde s'étend dans tous les siècles. » Alors tous, adorant le Seigneur, dirent à Judith : « Le Seigneur vous a bénie ; il vous a soutenue de sa force, et il a renversé par vous son ennemi. »

Dominiquin a bien suivi le texte de la Bible dans cette composition, qui orne l'un des pendentifs d'une chapelle de l'église Saint-Silvestre, dont nous avons déjà parlé sous les nos 56 et 75.

Cette peinture à fresque a été gravée par Gérard Audran.

100.

ITALIAN SCHOOL. ○○○○○○○ D. ZAMPIERI. ○○○○○○○ CHURCH AT ROME.

JUDITH.

After having passed three days in Holophernes's camp, Judith with his own sword, cut off his head which she put into a bag carried by her handmaid, after which she returned to the city of Bethulia, where the ancients and chiefs of the people hastened to her, and she said unto them : « Praise the Lord our God, who has not forsaken those who trusted in him, who by his servant has fulfilled his promised mercy to the house of Israel, and by this hand has destroyed the enemy of his people. » Then, taking the head from the bag, she exhibited it to them, exclaiming : « Behold the head of Holophernes, chief of the Assyrian host; while drunken with wine and sleeping, the Lord our God struck him by the hand of a woman. » Wishing then to remove every injurious suspicion, she added : « The living God is witness that his angel shielded me, from the time I left this city and remained yonder, even to my return hither; the Lord suffered not that his servant should be defiled, but has brought me back amongst you without spot and' without shame, filled with joy at the victory the Lord hath wrought for us; I am saved, and you delivered. Render thanks unto the most high, for he is good, and is mercy endureth for ever. » Then all bowed down and wordshipped the Lord, and said to Judith : « God hath blessed you; he hath supported you with his strength, and through you has overthrown his enemy. »

Dominiquin has ably followed the text of the Bible in this composition, which ornaments one of the arches of a chapel* in the church of Saint-Silvestre, mentioned at n^{os} 56 and 75.

This painting in fresco has been engraved by Gerard Audran.

100.

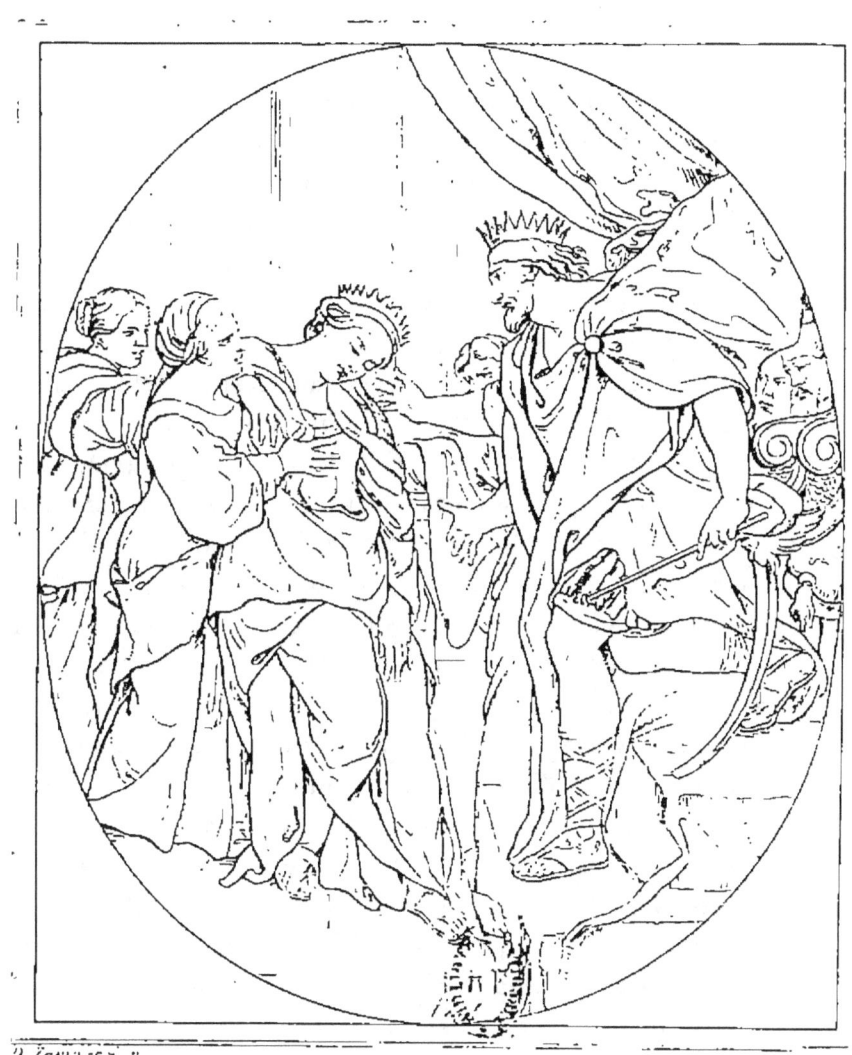

ESTHER ET ASSUERUS.

ECOLE ITALIENNE ~~~~ D ZAMPIERI. ~~~~ EGLISE DE ROME

ESTHER ET ASSUÉRUS.

C'est peu après la conquête de l'Égypte par Cambyse, environ 500 ans avant Jésus-Christ, qu'on doit placer l'histoire d'Esther et d'Assuérus; ce roi de Perse, ainsi nommé dans la Bible, est regardé comme le même que Darius, fils d'Hystaspe, qui épousa d'abord la fille de Cyrus : mais cette reine, ayant refusé de se conformer aux ordres du roi, fut répudiée, et on chercha pour la remplacer plusieurs jeunes filles remarquables par leur beauté. Esther, Israélite, pauvre et orpheline, élevée dans la maison de son oncle Mardochée, fut une de celles qu'on amena au roi, et sa beauté lui fit obtenir le titre de reine; mais Aman, le plus puissant des courtisans, voulant se venger de Mardochée, qui avait refusé de plier le genou devant lui, obtint un ordre d'Assuérus pour faire périr tous les Juifs.

Mardochée eut recours à Esther pour sauver le peuple de Dieu, mais elle lui répondit : « Tout le monde sait que qui que ce soit, homme ou femme, qui entre dans la chambre intérieure du roi sans y avoir été appelé par son ordre est mis à mort infailliblement et à l'instant, à moins que le roi n'étende vers lui son sceptre d'or comme une marque de clémence, et qu'il ne lui donne ainsi la vie. » Malgré cette crainte, Esther se présenta au roi, et dès qu'il l'aperçut, elle plut à ses yeux, et il étendit vers elle son sceptre d'or qu'il avait à la main. Esther s'approchant baisa le bout du sceptre d'or, et le roi lui dit : « Que voulez-vous, reine Esther, que demandez-vous ? quand vous me demanderiez la moitié de mon royaume, je vous la donnerais. »

Cette fresque orne l'un des pendentifs de la chapelle des Bandini, dans l'église Saint-Silvestre, à Monte-Cavallo; elle a été gravée par Gérard Audran; les trois autres ont été publiées sous les n°s 56, 80 et 100.

M.

ITALIAN SCHOOL. — D. ZAMPIERI. — CHURCH OF ROME.

ESTHER AND AHASUERUS.

It is shortly after the conquest of Egypt by Cambyses, about 500 years before Christ, that the history of Esther and Ahasuerus must be placed. This king of Persia, called by the above name in the Bible, is considered the same as Darius, the son of Hystaspes, who first married the daughter of Cyrus; but that queen having refused to conform to the king's orders, was repudiated, and several young and beautiful damsels were sought, from whom to select her successor. Esther, a poor orphan Jewess, brought up by her uncle Mordecai, was one of those presented to the sovereign, and her superior beauty caused her to be chosen queen. But Haman, the king's favourite courtier, wishing to satiate his vengeance on Mordecai, who had refused to kneel before him, obtained an edict from Ahasuerus to put all the Jews to death.

Mordecai applied to Esther to save the people of God; but she answered : « All the king's servants and the people of the king's provinces do know, that whosoever, whether man or woman, enters into the king's inner court, who is not called, there is a law of his to put him to death, except such to whom the king shall hold out his golden sceptre that he may live. » Notwithstanding this fear, Esther presented herself before the king, and as soon as he saw her she found favour in his sight, he held out to her the golden sceptre in his hand. So Esther drew near and touched the top of the sceptre. Then said the king unto her : « What wilt thou, queen Esther? and what is thy request? it shall be even given to thee to the half of the kingdom. »

This fresco adorns the vaulted roof of the Bandini chapel, in the church of St. Silvester, at Monte-Cavallo; it has been engraved by Gerard Audran; the three others have appeared in Nos 56, 80 and 100.

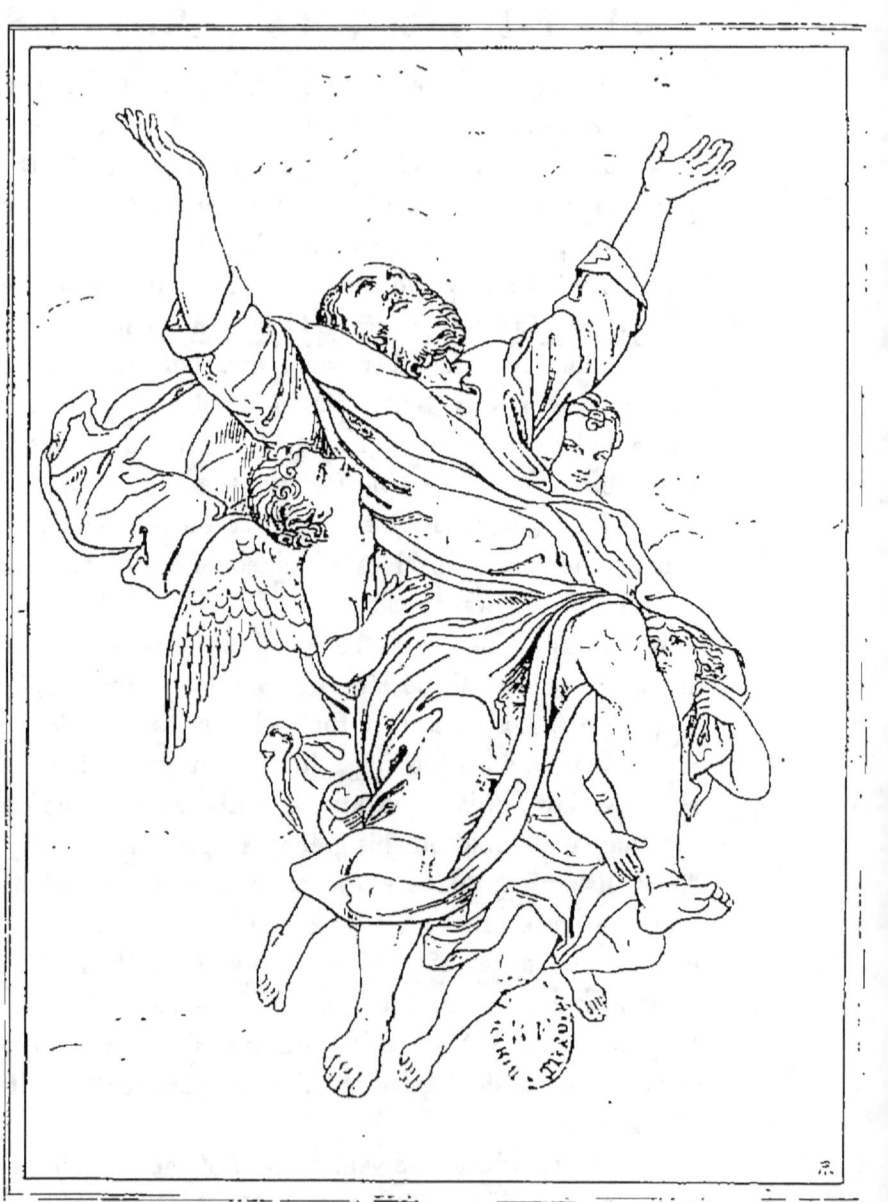

RAVISSEMENT DE St PAUL

RAVISSEMENT DE SAINT PAUL.

[Text too faded/illegible to transcribe reliably]

RAVISSEMENT DE SAINT-PAUL.

L'apôtre saint Paul, afin de faire sentir aux fidèles nouvellement convertis la puissance infinie de Dieu, et dans l'espoir de leur démontrer la source des vérités qu'il leur prêchait, leur écrivait dans sa deuxième épître aux Corinthiens : « Je connais un homme en Jésus-Christ qui fut ravi, il y a plus de quatorze ans, jusqu'au troisième ciel : si ce fut en corps ou sans corps, je ne le sais pas, Dieu le sait; et je sais que cet homme fut ravi en paradis, et y entendit des paroles ineffables que les hommes ne sauraient exprimer. »

Dominique Zampieri fit ce tableau à Rome pour Aguchi, son protecteur et son ami, qui était majordome du cardinal Aldobrandini, neveu du pape Clément VIII. Apporté ensuite en France par M. Lybaut, qui en fit présent aux jésuites de la rue Saint-Antoine, ce tableau fut placé dans la sacristie de leur église; il passa depuis dans le cabinet du roi.

Le Ravissement de saint Paul est un petit tableau peint sur cuivre, sa couleur est brillante; mais la composition en est moins gracieuse et moins noble que celle du Poussin, qui a traité deux fois le même sujet. Il a été gravé par Gilles Rousselet.

Haut., 1 pied 6 pouces; larg., 1 pied 2 pouces.

ITALIAN SCHOOL. ~~~~ D ZAMPIERI. ~~~~ FRENCH MUSEUM.

RAPTURE OF Sᵀ. PAUL.

The apostle St. Paul wishing to make the newly converted feel the infinite power of God, and hoping to demonstrate the source of the truths, he was preaching, wrote to them, in his second epistle to the Corinthians : « I knew a man in Christ about fourteen years ago, (whether in the body, or whether out of the body, I cannot tell : God knoweth;) such an one was caught up in Paradise and heard unspeakable words, which it is not lawful for a man to utter. »

Dominico Zampieri did this picture for Aguchi, his patron and friend, who was majordomo to the Cardinal Aldobrandini, a nephew to Pope Clement VIII. It was afterwards brought to France, by M. Lybant, who presented it to the Jesuits, in the rue Saint-Antoine; and it was placed in the sacristy of their church : it has since been removed to the King's collection.

The Rapture, or Vision of St. Paul, is a small picture, painted on copper : the colour is brilliant, but the composition is less graceful and less grand than that of Poussin's, who has, twice, treated the same subject. It has been engraved by Giles Rousselet.

Height, 1 foot 7 inches; width, 1 foot 3 inches.

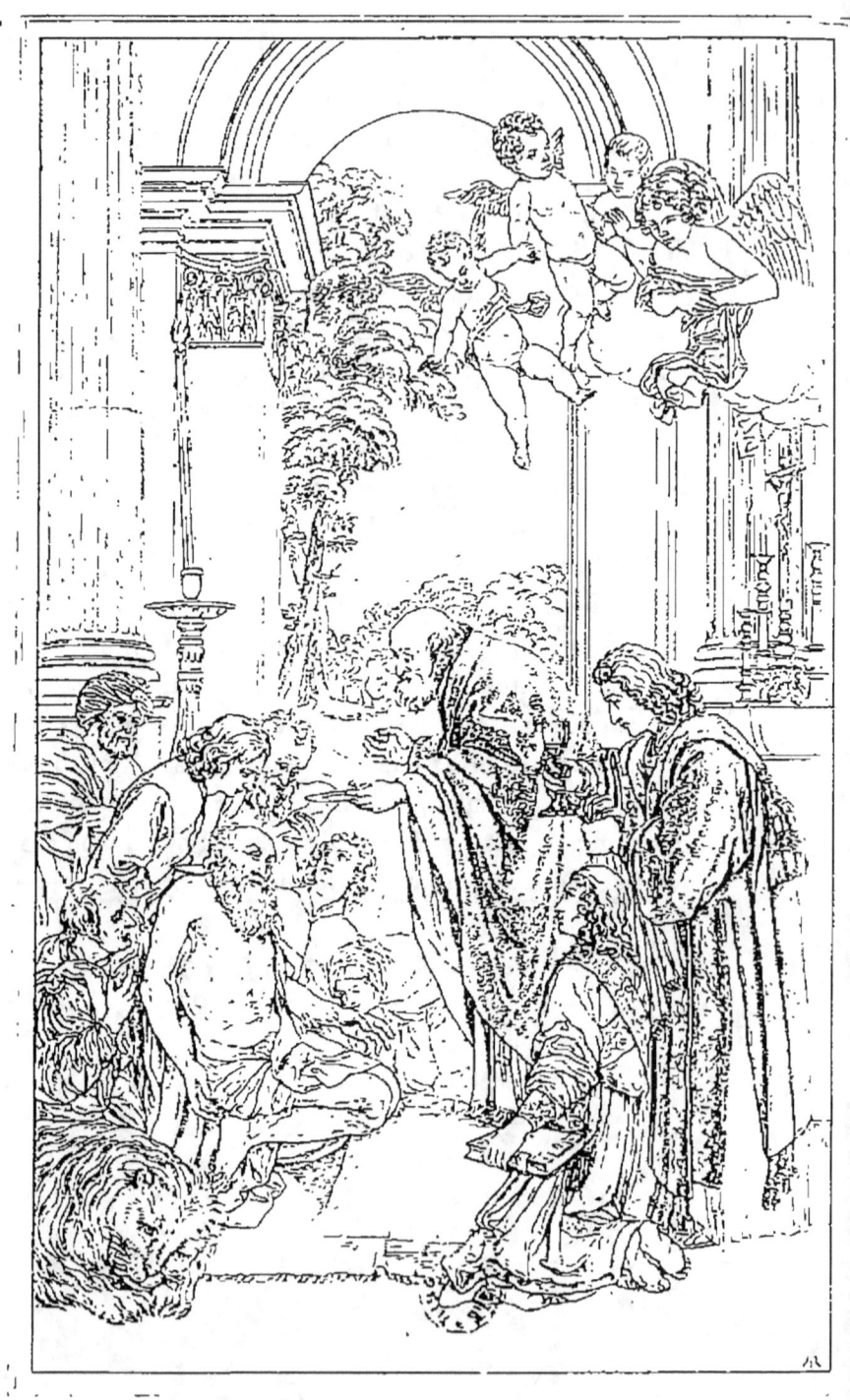

St JÉRÔME MOURANT REÇOIT LA COMMUNION

ÉCOLE ITALIENNE. — D. ZAMPIERI. — ROME.

SAINT JÉROME MOURANT
REÇOIT LA COMMUNION.

L'un des quatre pères de l'église latine, saint Jérôme, vécut dans le IVme. siècle. Né en Illyrie, il alla étudier à Rome sous le célèbre Donat, traversa ensuite les Gaules et la Germanie, vint à Aquilée, parcourut ensuite la Thrace, la Bithynie, se retira pendant long-temps dans les déserts de la Chalcide, puis revint plus tard à Bethléem, où on assure qu'il mou- à l'âge de 88 ans.

On dit aussi que, sentant sa fin approcher, il se fit porter dans l'église pour recevoir la communion. C'est cet instant qu'a représenté Dominique Zampieri, dans ce tableau que Poussin plaçait entre la Transfiguration de Raphael et la Descente de Croix de Daniel de Volterre.

Dans cette composition tout est vrai, convenable, noble, sage, étudié; l'ordonnance de la composition est simple, toutes les places sont remplies, aucun personnage n'est inutile. Saint Jérôme appelle bien l'attention du spectateur : sa tête est noble dans sa décrépitude; ses bras ne peuvent plus obéir à sa volonté qui voudrait encore les élever vers le ciel; son corps est consumé par la pénitence, mais on sent encore une âme ardente que la vieillesse n'a pu éteindre.

Ce tableau, peint pour l'église de Saint-Jérôme-de-la-Charité à Rome, ne fut payé que 250 fr. à son auteur. Il a été gravé par César Testa; Benoit Farjat et Alexandre Tardieu.

Haut., 12 pied 10 pouces; larg., 7 pied 10 pouces.

ITALIAN SCHOOL. — D. ZAMPIERI. — ROME.

St. JEROME.

RECEIVING THE EXTREME SACRAMENT.

St. Jerome, one of the four fathers of the Latin Church, lived in the IVth. century. Born in Illyria, he went to study under the famous Donat, afterwards crossed Gaul and Germany, came to Aquileia, went over Thrace, Bithynia, withdrew for a long time in the deserts of Chalcis, and later returned to Bethlehem, where, it is asserted, he died aged 88 years.

It is also said, that, feeling his end approach, he caused himself to be carried into the church to receive the communion. This is the moment represented by Domenico Zampieri in this picture which Poussin ranked between the Transfiguration by Raphael and the Descent of the Cross by Daniel di Volterra.

In this composition every thing is true, appropriate, grand, sober, and studied; the ordonnance of the composition is simple, all the spaces are filled, no personage becomes useless. St. Jerome strongly attracts the attention of the beholder: his head is grand, even in its decrepitness; his arms can no longer obey his wish to raise them towards heaven; his body is consumed by austere penances, but an ardent soul, which old age has not been able to extinguish, is still discernible.

This picture, painted for the church of San Girolamo-di-Carità, at Rome, was paid its author only 250 franks; about L. 10. It has been engraved by Cesare Testa, Benoit Farjat and Alexandre Tardieu

Height 13 feet 7 $\frac{1}{4}$ inches; width 8 feet 4 inches.

S^{te}. CÉCILE.

Nous ne reviendrons pas sur les détails biographiques déjà mentionnés, lorsque nous avons donné les tableaux de sainte Cécile, par Mignard et par Jules Romain, n°^s. 10 et 290, mais on sera curieux sans doute de connaître les motifs, qui ont pu déterminer Dominiquin à représenter la sainte jouant de la basse de viole. On sait que ce peintre aimait beaucoup la musique, et qu'il en faisait un moyen de distraction contre les chagrins dont sa vie a souvent été abreuvée.

La basse de viole n'avait eu d'abord que cinq cordes. A la fin du XVI^e. siècle on en ajouta une sixième; le comte de Sommerset imagina de lui en donner huit; on en construisit même à douze cordes. Mais alors l'instrument devenait plus convenable pour rendre des effets d'harmonie que pour exécuter des morceaux de chant. Aussi Sainte-Colombe, musicien français, célèbre à la cour de Louis XIV, crut ramener la basse à sa perfection en lui donnant sept cordes. Ce changement eut lieu vers 1636, et sans doute Dominiquin a voulu en perpétuer le souvenir.

On croit que ce tableau fut peint pour le cardinal Ludovisi. Apporté en France par M. de Nogent, il passa dans le cabinet de M. de Jabach, qui le vendit au roi. La tête de sainte Cécile est pleine d'expression; ses beaux yeux sont remplis de l'amour divin, et le corps de l'ange qui est devant elle, rappelle la grâce et la noblesse dont Dominiquin savait embellir ses figures.

Ce tableau a été gravé par E. Picart et par J. G. Muller.

Haut., 4 pieds 11 pouces; larg., 4 pieds 7 pouces.

ITALIAN SCHOOL. D. ZAMPIERI. FRENCH MUSEUM.

S.T. CECILIA.

We shall not go over the biographical details already mentioned, when we gave the pictures of St. Cecilia, by Mignard and by Giulio Romano, n°s. 10 and 290; but it may be curious to know the motives that could determine Domenichino to represent the Saint playing on a base-viol. It is known that the artist was very fond of music, and that he made use of it as a means of relief against the cares which often embittered his life.

The base-viol, at first, had but five strings; a sixth was added to it about the latter end of the XVI century; the Earl of Sommerset invented an eighth, and there were some constructed with twelve strings. But then the instrument became more suitable to express the effects of harmony, than to execute vocal pieces. Sainte-Colombe, a famous French musician belonging to the court of Lewis XIV, thought he had brought the base viol to its perfection by giving it seven strings. This took place about the year 1636, and probably it is that change which Domenichino wished to commemorate.

This picture is supposed to have been painted for Cardinal Ludovisi. It was brought to France by M. de Nogent, and was tranferred to the Collection of M. de Jabach, who sold it to the King. St. Cecilia's head is full of expression; her beautiful eyes beam with divine love, and the angel's body before her, recals the gracefulness and grandeur with which Domenichino knew how to embellish his figures of children.

It has been engraved by E. Picart and by J. G. Muller.

Height, 5 feet 3 inches; width, 4 feet 10 inches.

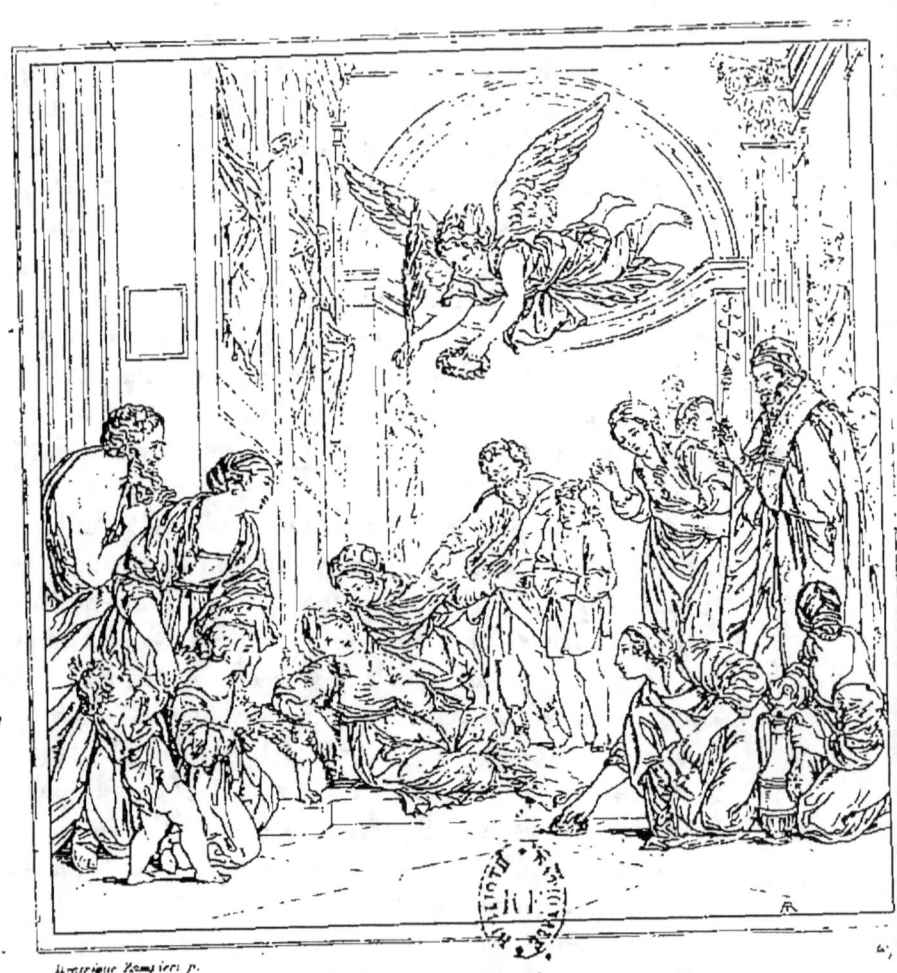

MORT DE S^{te} CÉCILE.

MORT DE SAINTE CÉCILE.

Nous avons déjà eu l'occasion de parler de sainte Cécile et de son martyre, sous les numéros 10 et 290, et nous nous occuperons d'autant moins de son histoire, que, comme nous l'avons dit alors, il règne beaucoup d'inexactitude sur les événemens de la vie et de la mort de cette sainte.

Dominique Zampieri a peint trois tableaux de l'histoire de sainte Cécile, dans la seconde chapelle à droite de l'église de Saint-Louis-des-Français, à Rome. Dans l'un on la voit distribuant ses biens aux pauvres. Celui-ci, qui est en face, représente sainte Cecile expirante, par suite des blessures qu'elle a reçues au cou; le troisième est son apothéose.

En faisant voir sainte Cecile expirante, Dominiquin a eu soin de faire comprendre qu'elle meurt pour la foi catholique; une de ses compagnes lui montre le pape Urbain Ier. venant à son secours, et lui donnant sa bénédiction. Un ange lui apporte la palme du martyre et la couronne virginale. Sur le devant, des femmes recueillent avec soin le sang précieux de sainte Cécile.

On peut admirer dans ce tableau la grandeur du talent de Dominique Zampieri, qui l'a étudié avec un soin particulier, quoique cependant ces travaux aient été peu payés. La pureté du dessin y est égale à la vigueur du coloris; cependant cette partie a éprouvé quelques détériorations.

La mort de sainte Cecile a été gravée par J.-B. Pascalini, par J.-B. de Poilly, et en 1772 par Dominique Cunego.

Haut 12 pieds? larg. 12 pieds?

ITALIAN SCHOOL. ⸺ D. ZAMPIERI, ⸺ ROME.

THE DEATH OF S[t]. CECILIA.

Having already had occasion to speak of S[t]. Cecilia and of her martyrdom, n[os] 10 and 290, we shall repeat the less of her history, for, as we said at the time, there exists much inaccuracy respecting the events of the life and death of this female Saint.

Domenico Zampieri has painted three pictures from of the history of S[t]. Cecilia, in the second chapel on the right of the church of San Luigi dei Francesi, at Rome. In the first she is seen distributing her wealth among the poor; the present one, which is in front, represents S[t]. Cecilia expiring from the wounds she has received in her neck; the third picture is her Beatification.

In representing S[t] Cecilia expiring, Domenichino has taken care to impart that she dies for the Christian faith; one of her companions shows her Pope Urbane I, coming to her assistance and giving her his blessing. An angel brings her the palm of martyrdom and the virgin's crown. In the foreground some women are carefully trying to save the precious blood of S[t]. Cecilia.

The extent of Domenico Zampieri's admirable talent may be discerned in this picture, to which he seems to have given a particular attention, although his works were but little paid. Its correct designing is equal to the vigorous colouring; the latter part has however undergone some deterioration.

The Death of S[t] Cecilia has been engraved by J. B. Pascalini, by J. B. de Poilly, and, in 1772, by Domenico Cunego.

Height 12 feet 9 inches? width 12 feet 9 inches?

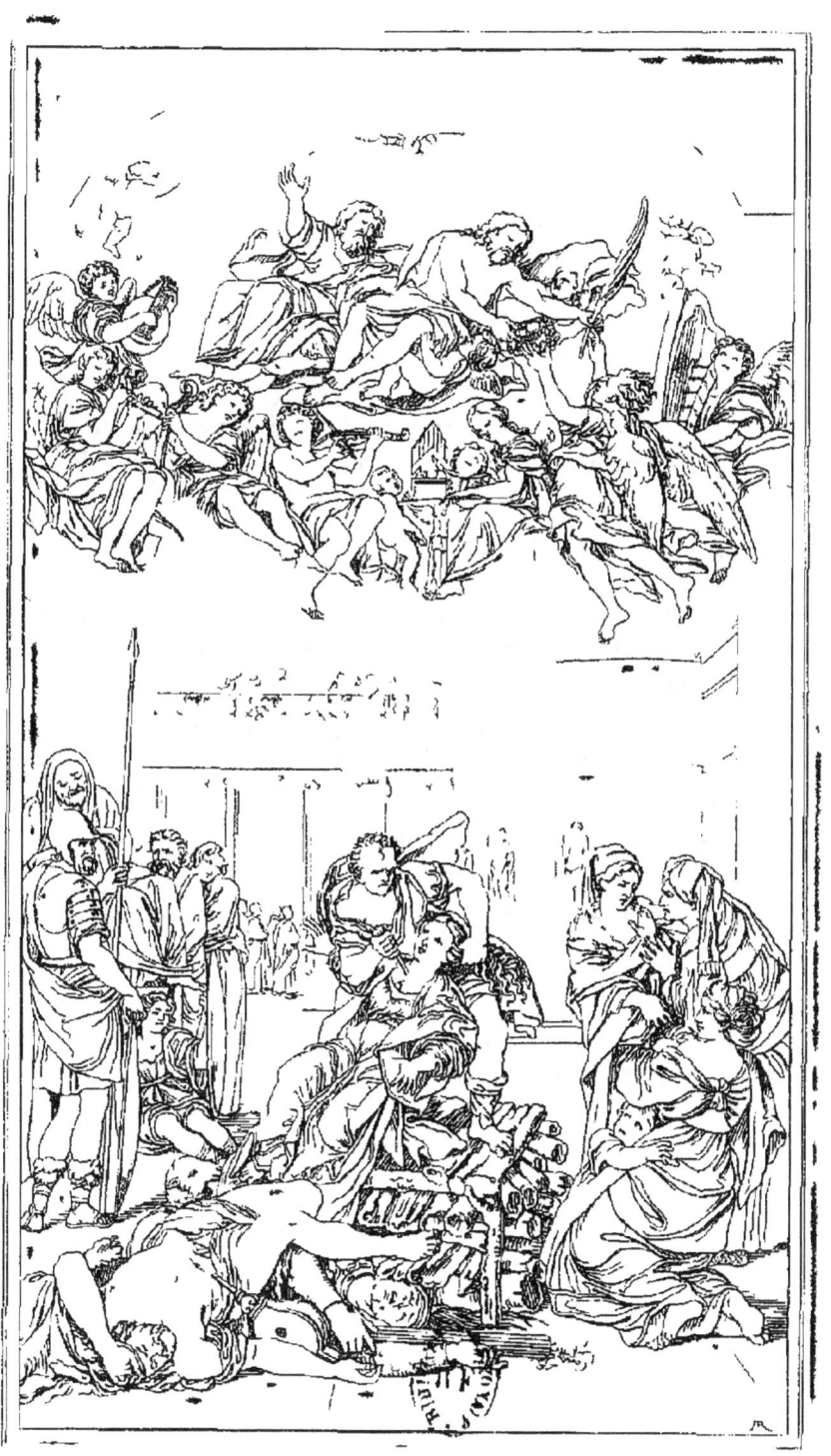

MARTYRE DE STE AGNES

ÉCOLE ITALIENNE. — D. ZAMPIÉRI. — BOLOGNE.

MARTYRE DE SAINTE AGNÈS.

C'est au commencement du IV^e. siècle, lors des persécutions de Dioclétien que sainte Agnès fut martyrisée. L'histoire rapporte que, remarquable par sa beauté et malgré la faiblesse de son âge, le préfet Symphorius lui fit trancher la tête en sa présence. On ignore pourquoi le peintre Dominique Zampiéri a préféré la faire poignarder sur un bûcher.

Ce magnifique tableau du Dominiquin est principalement remarquable sous le rapport de l'expression ; sa couleur est belle et vigoureuse. Il fut peint pour décorer le maître autel du couvent de Sainte-Agnès à Bologne.

Pierre des Carli, ayant deux filles religieuses dans cette communauté, voulait en faire admettre une troisième, ce qui était contraire aux règlemens ; mais ces difficultés furent aplanies par la promesse qu'il fit de donner un tableau qui, d'après l'estimation de Guido Reni, fut payé 6,000 fr. à son auteur.

On a vu ce tableau pendant plusieurs années dans la galerie du Louvre. En 1815, il fut rendu à la ville de Bologne. Il en existe une très-belle gravure par Gérard Audran.

Haut., 16 pieds 6 pouces; larg., 10 pieds 6 pouces.

Nota. C'est par erreur que les premières épreuves de cette planche portent pour titre *Martyre de sainte Cécile*, au lieu de *Martyre de sainte Agnès*.

ITALIAN SCHOOL. — D. ZAMPIERI. — BOLOGNA.

MARTYRDOM OF St. AGNES.

It was in the beginning of the IV$^{th.}$ century, during the persecutions of Diocletian, that St Agnes suffered martyrdom. It is related, that, notwithstanding her beauty and her tender years, the Prefect Symphorius caused her head to be cut off in his presence. The reason is not known why Domenico Zampieri has preferred representing her being stabbed on a funeral pile.

This sublime picture by Dominichino, is most remarkable with respect to expression, its colour is strong and beautiful. It was painted to decorate the high altar of the Convent of St Agnes at Bologna.

Pietro dei Carli having two daughters, who were nuns in that community, wished to have a third admitted, which was contrary to the regulations of the order; but the objections were overcome, by the promise he made, to give a painting that, according to Guido Reni's evaluation, was paid 6000 franks, L. 240, to the artist.

This picture was for several years in the Gallery of the Louvre: in 1815, it was returned to the city of Bologna. There exists a very fine engraving of it by Gerard Audran.

Height, 17 feet 6 inches; width, 10 feet 2 inches.

N. B. Through an error, the early proofs of the plate bear the title of, *Martyrdom of St. Cecilia,* instead of, *Martyrdom of St. Agnes.*

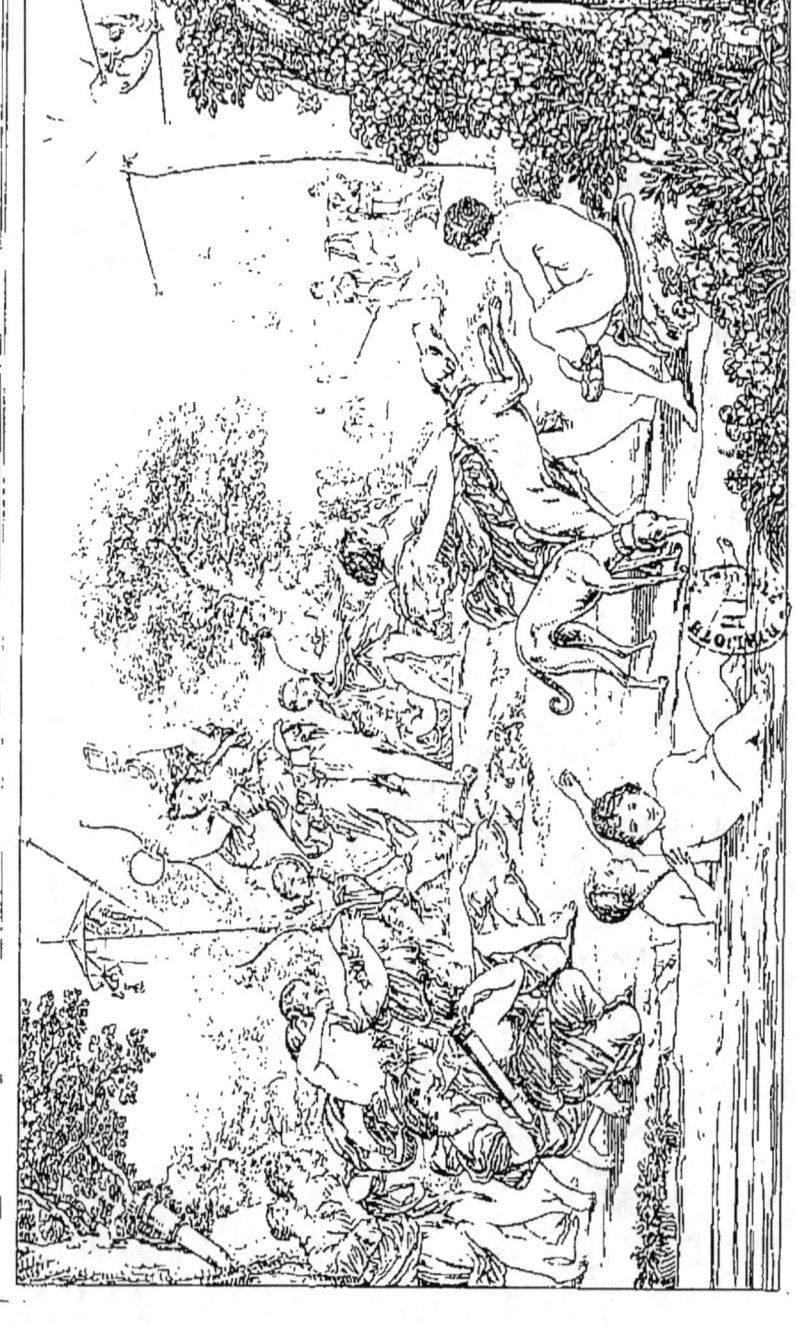

DIANE ET SES NYMPHES.

ÉCOLE ITALIENNE — DOM. ZAMPIERI. — ROME.

DIANE ET SES NYMPHES.

Dominique Zampieri a représenté dans ce tableau une fête donnée par la déesse de la chasse. Ses nymphes s'exercent à tirer de l'arc, et l'on voit que plusieurs d'elles avaient déjà fait preuve d'adresse, puisqu'une flèche est restée fixée dans le haut du mât, tandis qu'une autre a percé la tête du malheureux oiseau qui servait de but. Une dernière nymphe a mieux réussi encore, avec sa flèche elle a coupé le lien qui retenait l'oiseau. Cette nymphe a donc gagné le prix : la déesse de la chasse en témoigne sa satisfaction et fait voir l'arc et le carquois, qu'elle va donner pour récompense à la plus habile chasseresse.

Cette composition remarquable n'offre peut-être pas toute la poésie que l'on aurait droit de désirer dans un sujet mythologique ; mais Dominicain, suivant l'expression de Taillasson, « a, dans sa manière de rendre la nature, cette bonhomie, cette simplicité originale et touchante qui nous intéressent tant dans les productions de La Fontaine. Ils ont beaucoup de rapports dans leurs défauts, dans leurs aimables négligences ; il semble que leurs personnes, leurs manières d'être doivent en avoir beaucoup aussi. »

Ce tableau de la chasse de Diane se voit à Rome, dans le palais Borghèse ; il a été anciennement gravé à l'eau-forte, par Jean-François Venturini et par Scalberge ; depuis quelques années, Raphaël Morghen en a donné une belle gravure au burin.

ITALIAN SCHOOL. DOM. ZAMPIERI. ROME.

DIANA AND HER NYMPHS.

Dominicho Zampieri has here represented a feats given by the goddess of the chase! Her nymphs are exercising with the bow, and we see that many of them, have already given proof of their address, since an arrow remains transfixed in the top of the mast, whilst another has pierced the head of the unfortunate bird which served as a mark, again a third nymph has succeeded still better, she has separated with her arrow the string which retained the bird. This nymph has therefore gained the prize : the goddess of the chase testifies her satisfaction at it, and exposes to view the bow and quiver with which she is about to recompense the most skilful huntress.

This remarquable composition, is not altogether as poetic as might be wished in a mythological subject, but Dominichino, according to the expression of Taillasson « possesses in his manner of depicting nature, that good humour, that original and affecting simplicity, which interest so greatly in the productions of La Fontaine. They bear great resemblance to each other in their little pleasing negligences; it would seem that their persons, and their manners must have done the same also. »

This painting is placed in the Borghese palace at Rome : it was formerly etched by Jean François Venturini, and by Scalberge, some years ago, Raphael Morghen made a very fine engraving of it.

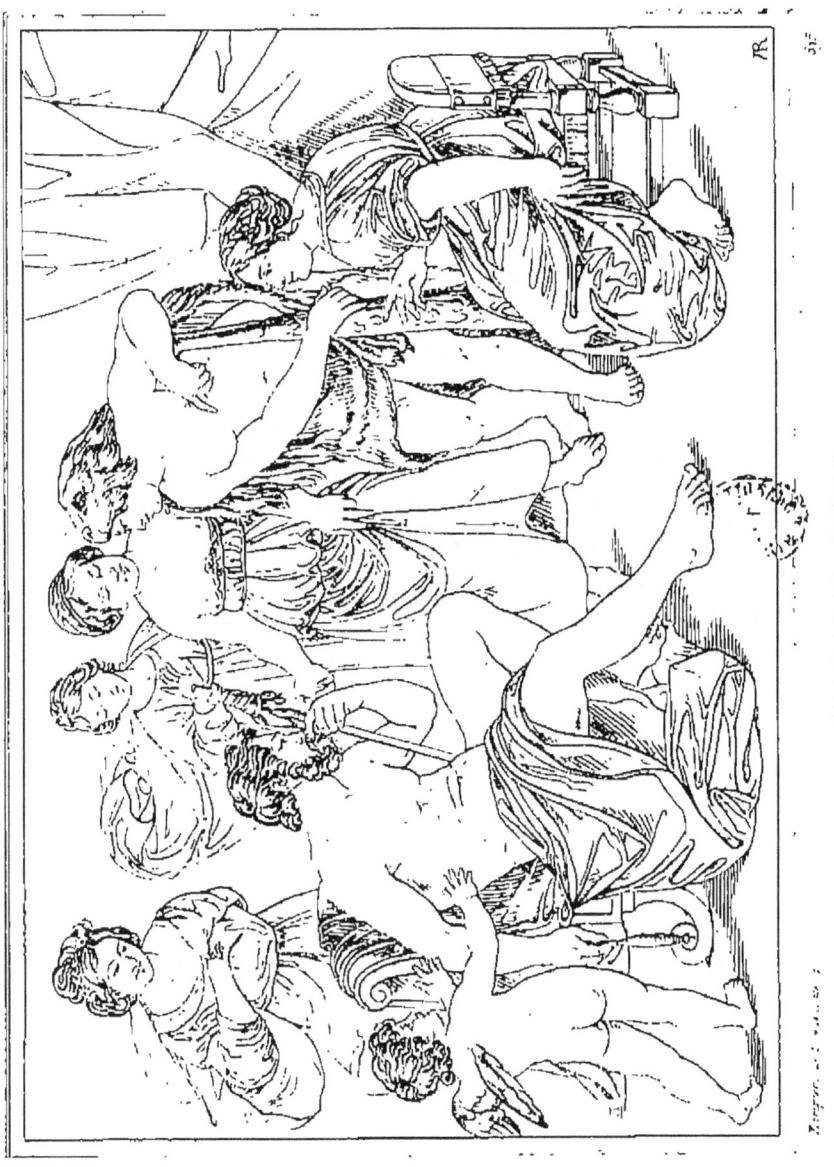

HERCULE ET OMPHALE.

ÉCOLE ITALIENNE. — D. ZAMPIERI. — GAL. DE MUNICH.

HERCULE ET OMPHALE.

Hercule, n'ayant pu obtenir l'expiation pour le meurtre d'Iphitus, tomba dans des accès que l'on a regardés comme des attaques d'épilepsie. L'oracle lui ayant appris que, pour voir cesser le mal dont il était attaqué, il devait être vendu comme esclave, Mercure le vendit en effet à Omphale, reine de Lydie ; et pour témoigner l'état d'esclavage où il était réduit, les artistes l'ont représenté tenant une quenouille et un fuseau, et s'occupant à filer en présence d'Omphale.

On a cru aussi désigner par-là la servitude où l'avait réduit l'amour qu'il ressentait pour cette princesse. C'est dans ce sens que Dominique Zampieri a composé son tableau, qui du reste est très-remarquable, sous le rapport de la couleur et de l'expression.

Ce tableau se trouve dans le palais de Schleissheim, il a été lithographié par F. Piloty.

Larg. 7 pieds 3 pouces; haut. 5 pieds 1 pouce.

ITALIAN SCHOOL. ●●● D. ZAMPIERI. ●●● MUNICH GALLERY.

HERCULES AND OMPHALE.

Hercules being unable to expiate the murder of Iphitus, became subject to attacks, which are supposed to have been the epilepsy. The oracle declared that, for his cure, it was necessary that he should be sold as a slave, and Mercury accordingly disposed of him to Omphale, Queen of Lydia. To express his condition, he is represented with a spindle and distaff, spinning in the presence of his mistress.

These symbols are also supposed to mark the servitude to which he was reduced by his love for that princess; and thus they are interpreted by Domenichino in this composition, which is alike remarkable for colouring and for expression.

This work is found in the Palace of Schleissheim, and has been lithographied by F. Piloty.

Width, 7 feet 8 inches; height, 5 feet 5 inches.

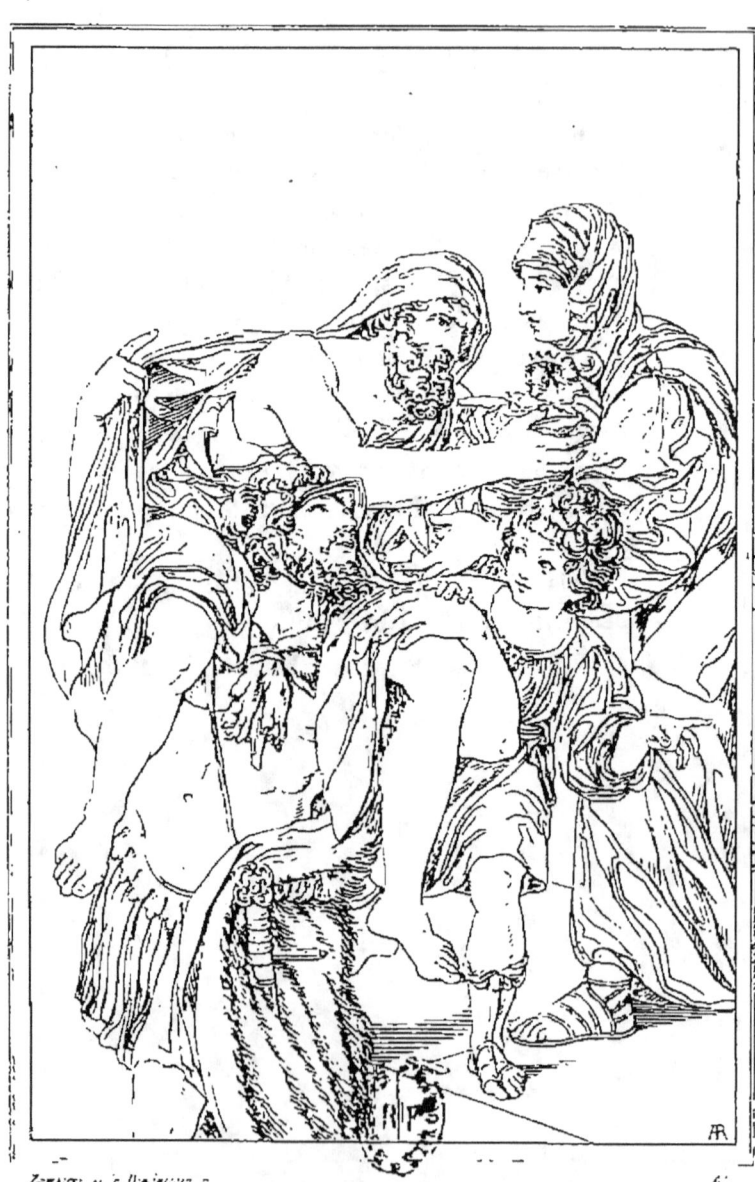

ÉNÉE PORTANT ANCHISE.

ÉNÉE PORTANT SON PERE.

Énée, voyant la défense de Troie impossible, détermine son père Anchise à se placer sur ses épaules; il donne la main à son fils Ascagne, et engage son épouse Créüse à le suivre.

Raphaël, Augustin Carrache, Frédéric Barroche, Sébastien Ricci et d'autres peintres, ont traité ce sujet avec plus ou moins de succès. Le Dominiquin est celui qui a le mieux rendu la scène décrite par Virgile. Anchise, accablé par la douleur, s'est assis sur les épaules de son fils; il reçoit de la triste Créuse ses pénates exilés. Ascagne semble montrer la *route sombre* que Vénus leur prescrit de suivre. On doit admirer également, dans ce beau groupe, la vérité et la beauté de la composition. Quelle expression dans les regards d'Énée, dans le profond abattement du vieillard, dans l'émotion d'Ascagne, dans la tête sublime de Créuse! On a reproché au Dominiquin les teintes grisâtres de ce tableau, mais on doit remarquer que la scène se passe dans l'obscurité; elle n'est éclairée que par la lueur de l'incendie de Troie. Créuse, vêtue de gris, d'azur et de blanc, semble déjà appartenir au royaume des ombres. La touche ferme et moelleuse de ce tableau indique qu'il est du meilleur temps du Dominiquin.

Ce tableau fut acheté, en 1634, par le maréchal de Créqui, ambassadeur à Rome; le Dominiquin étant alors dans le malheur, le vendeur y avait tracé le nom de Louis Carrache, pour lui donner du prix. A la mort du duc de Créqui, ce tableau fut acheté par le cardinal de Richelieu, qui le céda au roi.

Haut., 5 pieds 6 pouces; larg, 4 pieds.

ITALIAN SCHOOL. —— D. ZAMPIERI. —— FRENCH MUSEUM.

ÆNEAS CARRYING HIS FATHER.

Æneas seeing that it is impossible any longer to defend Troy, places his father Anchises on his shoulders, takes his son Ascanius by the hand, and bids his wife Creusa follow him.

Raffaelle, Augustino Carracci, Federico Baroccio, Sebastiano Ricci and other painters, have treated this subject, with more or less ability; but the artist who has best represented the scene described by Virgil, is Domenichino. Anchises, overwhelmed with grief, is seated on his son's shoulders, and is receiving from the sad Creusa his exiled household Gods. Ascanius seems to be pointing to the gloomy road, which Venus had prescribed to them to follow. The truth and beauty of this fine composition are alike admirable: what force of expression in the look of Æneas; in the profound affliction of old Anchises; in the emotion of Ascanius; and in the sublime head of Creusa! The grayish colour of this picture has been censured; but it should be remarked that it represents a night-scene illuminated only by the flames of Troy. Creusa, clad in gray, azure and white, seems to belong already to the realm of shades. The firm and mellow touch of the colouring indicates the best days of Domenichino.

This picture was purchased, in 1634, by marshal Crequi, ambassador at Rome: Domenichino being at that time unfortunate, the seller inscribed on it the name of Lodovico Caracci, to enhance its price. At the Duke of Crequi's death, it was purchased by Cardinal Richelieu, and by him, ceded to the King.

Height, 5 feet 10 inches; width, 4 feet 3 inches.

866.

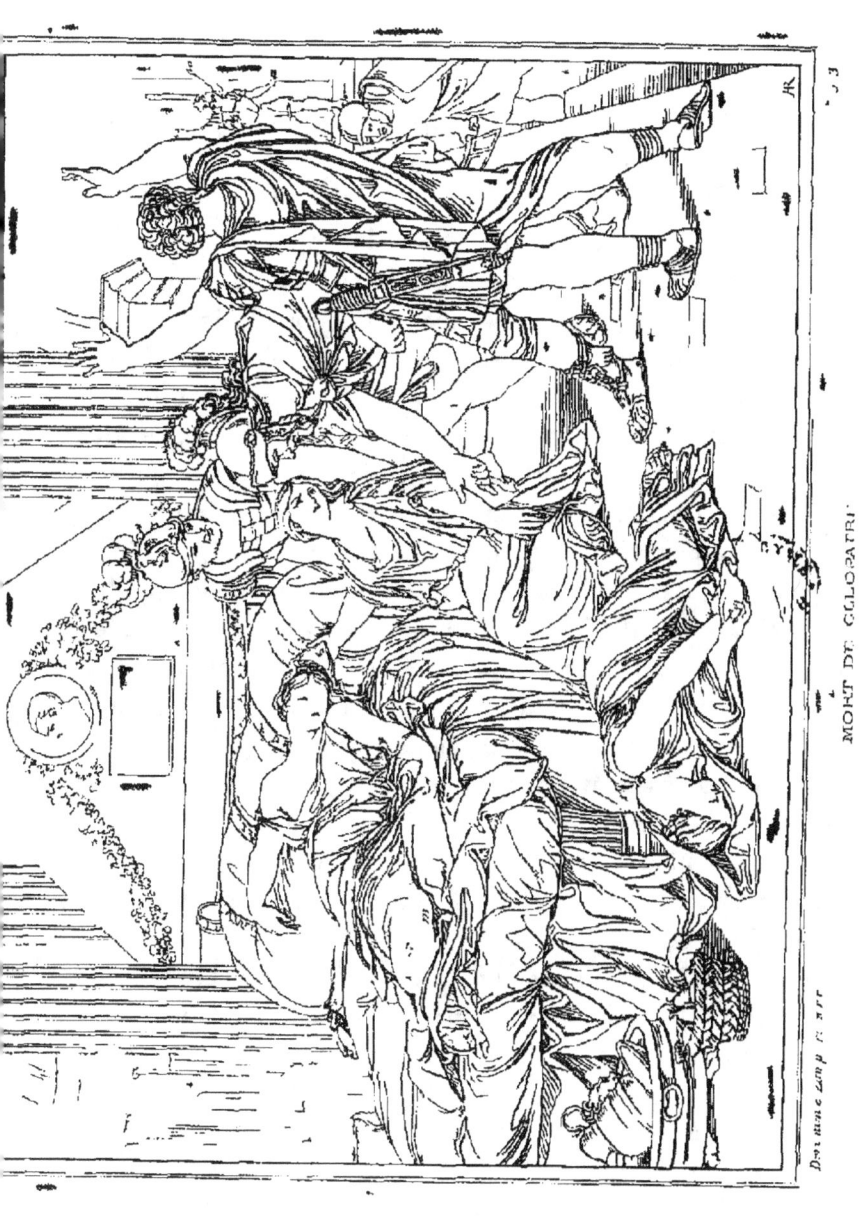

MORT DE CLEOPATRE.

MORT DE CLÉOPATRE.

Le nom de Cléopâtre est commun à plusieurs reines d'Égypte; celle dont il est question ici fut répudiée par son frère, qui ne voulut pas l'épouser. Elle s'en plaignit à César, dont elle eut un fils, et qui lui promit de l'épouser; elle gagna ensuite l'amitié d'Antoine, et lui donna les fêtes les plus somptueuses. Obligée de fuir lors de la bataille d'Actium, Cléopâtre eut, après la mort d'Antoine, un entretien avec Auguste, que peut-être elle espérait encore séduire, mais elle avait vingt ans de plus que quand elle vit César. Ses charmes ne produisirent point sur le vainqueur l'effet qu'elle en attendait : craignant même de se voir emmenée à Rome, et ne voulant pas servir au triomphe d'un empereur romain, elle résolut de se donner la mort. Retirée dans le tombeau d'Antoine, elle écrivit à Auguste pour le prier de faire placer son corps dans le tombeau où était son époux; puis, s'étant fait apporter un panier de figues où était caché un aspic, elle se fit piquer par ce serpent.

La mort de Cléopâtre fut prompte, et, suivant le récit de Plutarque, de ses deux femmes, l'une, nommée Iras, était morte à ses pieds; l'autre, qui se nommait Chamison, ne pouvant plus se soutenir, lui arrangeait encore son diadème autour de la tête.

Le peintre Dominique Zampieri, en faisant voir l'immense étendue des tombeaux égyptiens, ne s'est pas conformé à l'architecture ni aux coutumes de ce peuple. Mais la composition, l'expression et la couleur de ce tableau le rendent un des morceaux les plus précieux du cabinet de lord Witworth. Il a été gravé par E. Smith.

Larg., 3 pieds 10 pouces; haut., 3 pieds 1 pouce.

ITALIAN SCHOOL. — D. ZAMPIERI. — PRIVATE COLLECTION.

THE DEATH OF CLEOPATRA.

The name of Cleopatra is common to several Queens of Egypt; the one now in question was repudiated by her brother who refused to marry her. She complained to Cæsar, by whom she had a son, and he promised to marry her; she afterwards gained the friendship of Mark Antony and gave him the most splendid entertainments. Being forced to flee from the battle of Actium, Cleopatra, after Antony's death, had an interview with Augustus, whom she perhaps also hoped to captivate; but she was then twenty years older than when she first saw Cæsar. Her charms did not produce upon the conqueror the effect she expected. Afterwards fearing to see herself led a captive to Rome, and unwilling to serve as a triumph to the Roman Emperor, she determined to kill herself. Having withdrawn into Antony's Mausoleum, she wrote to Augustus, requesting him to have her body placed on her husband's Tomb: and then having sent for a basket of figs, in which an aspic was concealed, she made the serpent sting her. Cleopatra's death was quick, and, according to Plutarch, one of her two female attendants, named Iras was dead at her feet; the other, who was called Chamison, though unable to support herself, was still arranging the diadem around her head.

The painter Domenico Zampieri, in displaying the immense extent of the Egyptian Tombs, has conformed neither to the architecture nor the habits of that nation. But the composition, the expression, and the colouring of this picture constitute it one of the choicest in Lord Whitworth's Collection. It has been engraved by E. Smith.

Width, 4 feet 1 inch; height, 3 feet 3 inches.

ÉCOLE ITALIENNE ~~~ D. ZAMPIÉRI. ~~~ MUSÉE FRANÇAIS.

RENAUD ET ARMIDE.

Après la mythologie des anciens, l'une des sources les plus abondantes pour les peintres a été la *Jérusalem délivrée*, où le Tasse a décrit avec tant de grâce les amours de Renaud et d'Armide. En traitant ce sujet, Dominiquin ne s'est pas élevé au degré de perfection qu'il a souvent atteint.

Il semble que, dans une composition semblable, le peintre aurait pu offrir plus de parties nues ; au contraire, les draperies sont lourdes et multipliées ; la figure de Renaud n'a rien de noble, un héros pourtant devrait encore conserver de la grandeur, au sein même de ses faiblesses. La pose d'Armide est pleine d'afféterie. Si les physionomies respirent l'amour, leur caractère n'a pas la pureté qu'on devrait y voir, elles ne présentent, ni l'une ni l'autre, une expression digne du Dominiquin. Les petits amours, multipliés sans motif, sont aussi d'un dessin un peu lourd ; enfin, les chevaliers Danois, guerriers pleins de courage, et d'un caractère si noble, n'ont aucune dignité ; ils semblent épier d'une manière inconvenante.

Malgré ces défauts, le tableau offre à l'œil quelque chose d'agréable, par la beauté du paysage et la vigueur de la couleur. Il fait partie des tableaux exposés dans la galerie du Louvre. Il a été gravé par Croutelle.

Larg., 5 pieds 4 pouces ; haut., 4 pieds 1 pouce.

ITALIAN SCHOOL. — D. ZAMPIERI. — FRENCH MUSEUM.

RINALDO AND ARMIDA.

After the Ancient Mythology, one of the most fertile sources for painters has been the Jerusalem Delivered, wherein Tasso so gracefully describes the Loves of Rinaldo and Armida. In treating this subject, Dominichino has not risen to that degree of perfection so often reached by him.

It would seem that in a similar composition, the painter might have displayed more of the naked, whilst, on the contrary the draperies are heavy and accumulated; the figure of Rinaldo has nothing grand; yet a hero ought still to preserve some greatness of mind even amongst his foibles. The attitude of Armida is very affected. If the countenances breathe love, they are not characterized by a becoming purity, and they neither of them present an expression worthy of Dominichino. The little loves, lavished without any motive, are also heavily designed; the Danish Knights, those courageous and noble-minded, warriors, are delineated without any dignity; they appear to be spying in a most unbecoming manner.

Notwithstanding those defects, the picture pleases the eye by the beauty of the landscape and its strong colouring. It forms part of the paintings in the Gallery of the Louvre. It has been engraved by Croutelle.

Width, 5 feet 8 inches; height, 4 feet 5 inches.

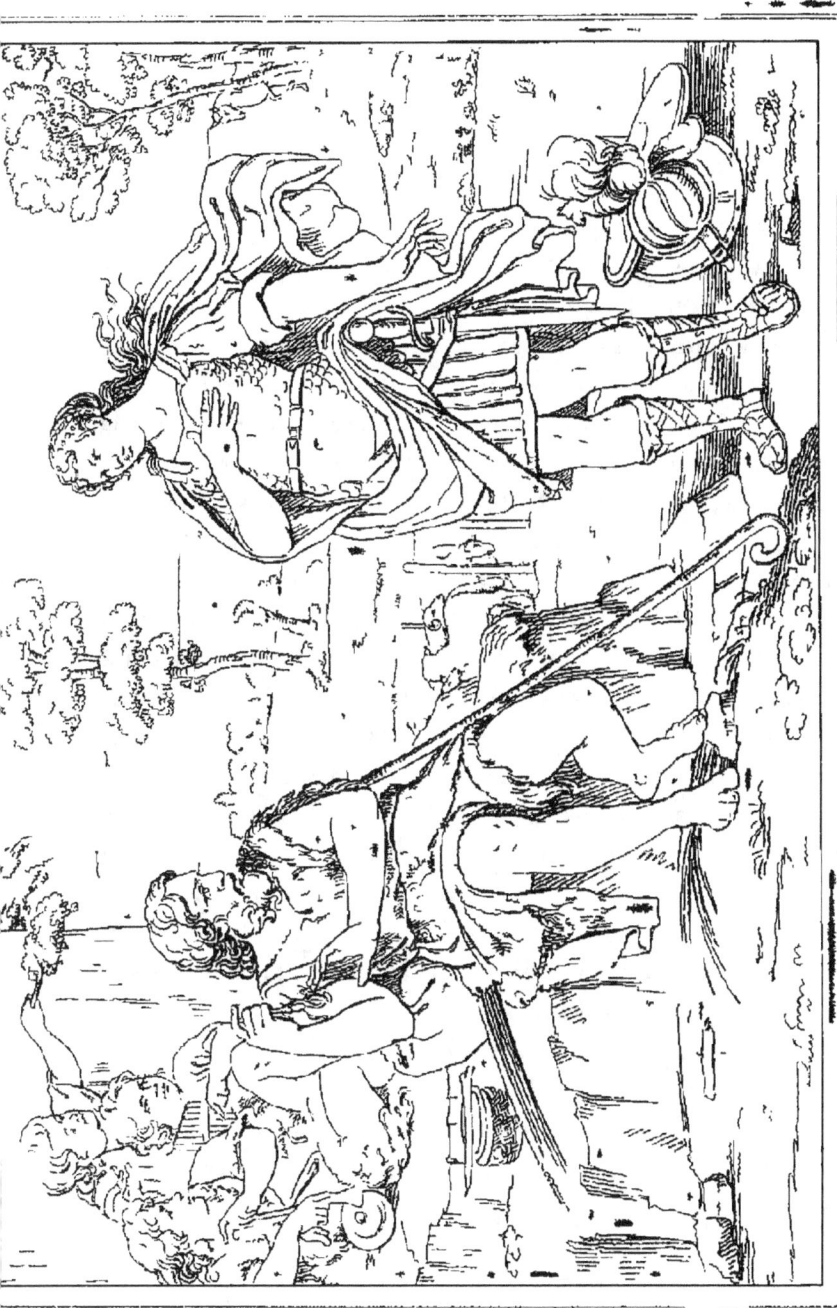

HERMINIE
PRÈS DES BERGERS.

Le Tasse, dans la *Jérusalem délivrée*, raconte qu'Herminie, ayant revêtu les armes de Clorinde, parvint à sortir de la ville, et s'approchait du camp des chrétiens dans l'espoir d'y voir son cher Tancrède ; mais la clarté de la lune fit reconnaître les armes dont elle était couverte, et bientôt elle fut assaillie avec une vigueur telle, que la princesse fut obligée, pour sa sûreté, de fuir avec promptitude. N'étant plus maîtresse de sa frayeur, Herminie se laissa emporter par son cheval à travers la campagne, courut toute la nuit et une partie du jour suivant, puis, accablée de fatigue, elle s'arrêta sur les bords du Jourdain. Ayant mis pied à terre, au déclin du soleil, elle s'endormit, et fut réveillée le lendemain par le chant des oiseaux. Entendant alors le son d'un instrument champêtre, elle dirigea ses pas de ce côté. Quelques instans après, elle aperçut un vieillard assis à l'ombre, qui s'amusait à faire des corbeilles de jonc ; près de lui étaient ses enfans, non loin de là paissait son troupeau. Frappée du bonheur qu'ils paraissaient avoir, Herminie voulut le partager, et, s'adressant au vieillard, elle lui dit : « Recevez-moi, je vous prie, dans votre famille ; souffrez qu'une malheureuse princesse partage avec vous votre félicité ; c'est un trésor qu'on ne saurait trop payer. »

Ce tableau faisait partie du cabinet d'Angerstein ; il est également remarquable sous le rapport de la couleur et sous celui de l'expression ; il mérite aussi d'être distingué autant pour la beauté du paysage que pour la noblesse des figures.

Larg, 6 pieds 6 pouces ; haut., 4 pieds 6 pouces.

ITALIAN SCHOOL. ⸺ D. ZAMPIERI. ⸺ PRIVATE COLLECTION.

HERMINIA

AND THE SHEPHERDS.

Tasso, in the Jerusalem Delivered, relates that Herminia, having clothed herself in Clorinda's armour, left the town, and approached the Christian camp, in the hope of seeing there, her beloved Tancred: but the moonlight caused the arms, she had on, to be recognized, and thus she was soon attacked with so much fury, that the princess was obliged for her safety, to fly quickly. Mastered by her fear, Herminia was carried away by her horse across the country, the whole of that night, and part of the next day: at last, overpowered by fatigue, she stopped upon the banks of the Jordan. Having alighted, at sun-set, she fell asleep, and awoke the next morning, at the warbling of the birds. Hearing the sound of some rustic music, she directed her steps thither, and met an old man, sitting in the shade, and occupied in making wicker baskets: near him were his children; and his flock was grazing at a little distance. Struck with the content, they appeared to enjoy, Herminia wished to share in it, and she thus addressed the old man: « I beg of you to receive me in your family: allow an unfortunate princess to partake of your happiness: it is a treasure, which gold cannot repay. »

This picture formed part of the Angerstein collection: it is equally remarkable for its colouring, and expression: it deserves also to be noticed, as much for the beauty of the landscape, as the grandeur of the figures.

Width, 6 feet 10 $\frac{3}{4}$ inches; height, 4 feet 9 $\frac{1}{2}$ inches.

NOTICE

SUR

JEAN LANFRANC.

Jean Lanfranco, dont le nom a été francisé en celui de Lanfranc, naquit à Parme en 1581. Page du comte Scotti, il dessinait sans cesse, et fut placé par ce seigneur dans l'atelier d'Augustin Carrache, qui alors travaillait à Parme. Lanfranc étudia aussi les peintures du Corrège, et, à la mort de son maître, il alla à Rome où il aida Annibal Carrache, qui travaillait alors à la galerie Farnèse.

Ce peintre profita de son séjour à Rome pour étudier Raphaël et l'antique; cependant il ne put parvenir à une grande pureté de dessin. Ses compositions sont vastes, nobles et d'un grand effet, mais ses figures sont souvent un peu lourdes et ses racourcis, qu'il multipliait à dessein, les empêchent d'être gracieuses. Il avait beaucoup de facilité pour produire, mais il n'avait pas la patience nécessaire pour exécuter sagement. Blâmant d'ailleurs la lenteur avec laquelle travaillait le Dominiquin, son antagoniste, il disposait et exécutait ses tableaux avec trop de prestesse, et sans le prendre temps de méditer son sujet. Sans être bien vrai, sa couleur fait pourtant assez d'effet. Gêné dans un petit cadre, pour bien juger Lanfranc, il faut avoir vu ce que l'on nomme en Italie les *grandes machines*, où il pouvait développer toute l'énergie de son talent.

Lanfranc a gravé à l'eau-forte; mais on voit que, dans ce travail aussi, il mettait trop de précipitation. Il mourut à Rome en 1647, âgé de 66 ans, le jour même où l'on venait de découvrir sa peinture à la tribune de Saint-Charles-de-Cattenari.

NOTICE

OF

JONH·LANFRANC.

John Lanfranc, whose name has been frenchified into that of Lanfranc, was born at Parma in 1581. He was Page to Count Scotti, and as he was continually drawing, was placed by that Nobleman in the study of Augustin Caracci, who at that time worked at Parma.

Lanfranc also studied the paintings of Corregio, and at the death of his master, he went to Rome, where he assisted Annibal Caracci, who was at that time employed at the Farnese Gallery. This artist took advantage of his stay in Rome, to study Raffaelle and the antique, he did not however acquire any great degree of purity of design. His compositions are wast, noble, and of great effect, but his figures are often heavy, and his perspective which he increased expressly, prevent them from being agreeable. He possessed great facility in producing, but he had not the necessary patience to execute with judgment. Blaming the slowness of Domenichino, his rival, he executed his pictures with too much haste, and without taking sufficient time to consider his subject. Without being very correct, his colouring however, produced tolerable effect. Too much confined in a small frame, to judge properly of Lanfranc, it is necessary to have seen what is called « grandes machines » in Italy, in which all the energy of his talent can be exhibited.

Lanfranc etched also; but it is perceptible, that in this branch also, he was too hasty. He died at Rome in 1657, at the age of 66, the same day that his painting was discovered, at the tribune of Saint Charles de Cattenari.

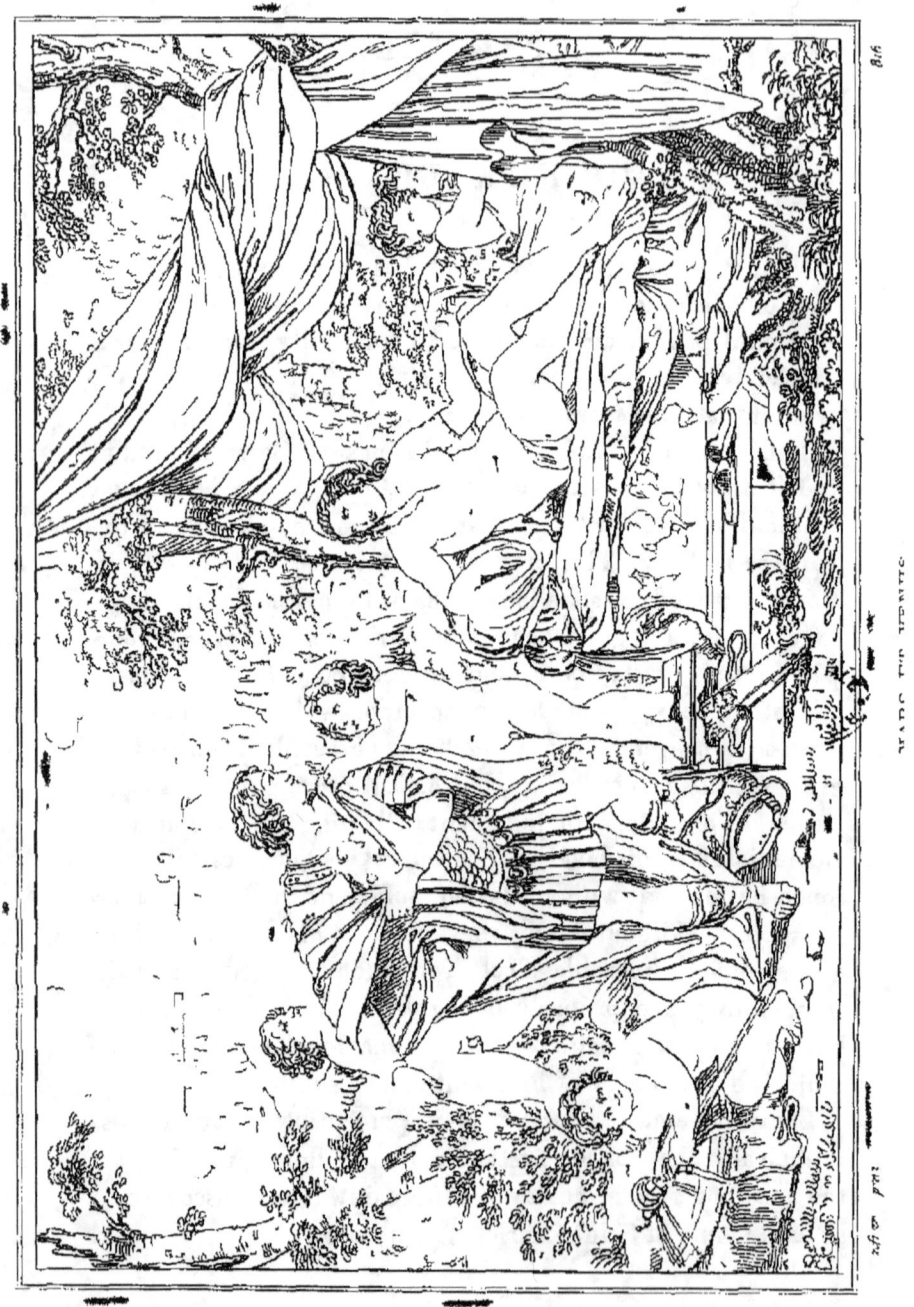

MARS ET VÉNUS.

Homère, qui le premier parle des amours de Mars et de Vénus, raconte qu'Apollon les surprit ensemble dans le palais de Vulcain. Ovide a suivi la même version. Lanfranc s'en est écarté en représentant la scène au milieu d'un bosquet, où les rayons du soleil peuvent traverser le feuillage, avec plus de facilité qu'ils ne pénétreraient les murs d'un palais. Il paraît que le peintre a suivi ce que dit Reposianus, dans un poème latin moderne, intitulé *Concubitus Martis et Veneris*. Mais dans ce cas pourquoi ne pas avoir adopté toutes les idées du poète moderne? Il fallait placer la déesse sur un amas de fleurs; ne pas mettre un lit que l'on pourrait croire en marbre, puisque l'estrade semble être un assemblage de plusieurs pierres. La draperie qui sert de tente semble également un apprêt peu convenable.

Ces observations n'empêcheront pas de faire remarquer que l'ordonnance de ce tableau est très-agréable; l'expression des figures est remplie de naturel. Les Amours mettent beaucoup d'empressement à débarrasser Mars de ses armes, et Vénus laisse voir l'impatience que l'attente lui fait éprouver.

Le dessin de ce tableau est correct, sa couleur est ferme et brillante. On le voit dans la galerie du Louvre. Il a été gravé par M. J.-B.-R.-U. Massard.

Larg., 5 pieds 1 pouce; haut., 2 pieds 7 pouces.

ITALIAN SCHOOL. •••••• LANFRANCO. •• FRENCH MUSEUM.

MARS AND VENUS.

Homer, the first author that mentions the amours of Mars and Venus, says that they were surprised by Apollo, in the palace of Vulcan; and he is followed by Ovid; but Lanfranco has represented the scene in a wood, whose foliage is more easily penetrated by the sun-beams than the walls of a palace. He appears to have borrowed this idea from a modern latin poem of Reposianus, entitled *Concubitus Martis et Veneris*: but in that case, why not conform entirely to the poet's description, and place the Goddess on a heap of flowers, instead of a bed, which might be taken for marble, as the estrade is a collection of stones? The drapery which serves as a tent, seems no less improper.

But these faults should not prevent our doing justice to the agreeable ordonnance of the composition, and to the natural expression of the figures: the little Loves shew the utmost officiousness in disincumbering Mars of his armour, and impatient expectation is marked in Venus.

The drawing of this picture is correct, and the colouring firm and brilliant. It is seen in the gallery of the Louvre, and has been engraved by J.-B.-R.-U. Massard.

Width, 5 feet 5 inches; height, 2 feet 8 inches.

NOTICE

SUR

ALEXANDRE VAROTARI.

Alexandre Varotari naquit en 1590 à Padoue, ce qui lui fit donner le nom de *Padouanino*. Son père Darius Varotari ne put lui donner que de bien faibles principes, puisqu'il mourut en 1596 ; mais le souvenir des avis paternels, et la vue de quelques chefs-d'œuvre, déterminèrent la vocation du jeune Varotari. Plusieurs copies qu'il fit d'après des tableaux du Titien excitèrent l'admiration des connaisseurs, et le déterminèrent à aller à Venise, pour continuer ses études. Souvent ses ouvrages ont été préférés à ceux des meilleurs élèves du Titien.

Ses tableaux ne se rencontrent guères qu'à Padoue et à Venise ; c'est à l'académie de cette dernière ville que se trouve un grand tableau des noces de Cana, regardé comme son chef-d'œuvre.

Il mourut en 1650, laissant une succession considérable.

NOTICE

of

ALEXANDRE VAROTARI.

Alexandre Varotari was born at Padoue, in 1590, on which account they gave him the name of *Padouanino*. The short life of his father was the hindrance of his not imparting much knowledge of his art to his son, as he died in 1596; but the remembrance of fatherly advice, and the sight of some master-pieces determined the vocation of young Varotari. Several copies which he took from the pictures of Titien, were greatly admired by connaisseurs, which made him resolve to set out for Venise, in order to continue his study of painting. His works have been often preferred to those of the best pupils of Titien.

His pictures are scarcely to be met with but at Padoue and Venise, where is to be seen at the Academy of the latter town, a great picture of the *Wedding of Cana*, looked upon as a master-piece.

He died in 1650, leaving a considerable inheritance.

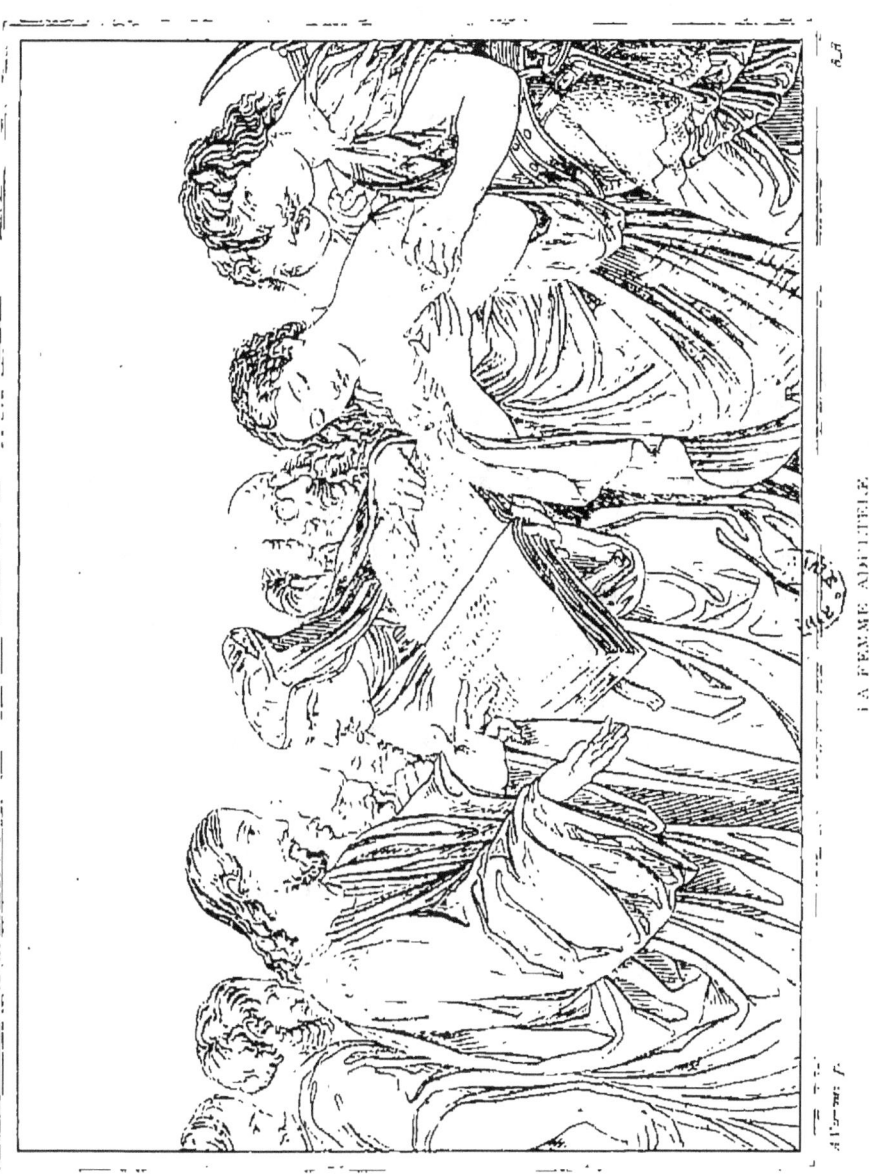

LA FEMME ADULTÈRE.

ÉCOLE ITALIENNE. VAROTARI. GAL. DE VIENNE.

LA FEMME ADULTÈRE.

Les Scribes et les Pharisiens cherchaient continuellement à tendre quelque embûche à Jésus-Christ ; c'était donc avec l'espoir de le prendre en défaut qu'ils lui amenèrent une femme surprise en adultère, en lui faisant observer que le livre de la Loi ordonnait de lapider celles qui s'étaient rendues coupables de ce crime : or, si le Sauveur l'absolvait, ils espéraient le rendre odieux au peuple, en disant qu'il ne respectait pas la loi de Moïse ; si, au contraire, il la condamnait, ils le dénonçaient au gouverneur romain, comme cherchant à se soustraire à la défense qu'on leur avait faite, de punir eux-mêmes de mort leurs criminels.

Ce tableau, l'un des chefs-d'œuvre de Varotari, fait voir que la plus grande perfection de la peinture est de bien rendre les caractères et les expressions. Ce n'est ni la richesse du coloris, ni la pureté du dessin, qui font le mérite de ce tableau : ce qui y donne un charme irrésistible, c'est la douceur céleste exprimée dans les traits et dans l'attitude du Sauveur, la confusion profonde de la femme et la ruse maligne des Pharisiens. L'harmonie des tons, le coloris suave et le faire large et vigoureux, assignent à Varotari un rang distingué après le Titien, sur les ouvrages duquel il s'était formé. Les brillantes qualités de ce tableau empêchent presque de voir les anachronismes que l'auteur a fait en mettant des lunettes à l'un des docteurs de la loi, et en faisant tenir à l'autre un livre à feuillets.

Ce tableau fait partie de la galerie du Belvédère à Vienne ; il s'en trouve chez lord Stafford une copie attribuée à Pordenone.

Larg. 7 pieds 4 pouces ; haut., 5 pieds 6 pouces

THE WOMAN TAKEN IN ADULTERY.

The Scribes and Pharisees were continually laying snares for Christ, and in the hope of entrapping him, they brought to him a woman taken in adultery, bidding him observe that « Moses, in the Law, commanded that such should be stoned »: their design was, if he acquitted her, to represent him to the people as a contemner of the Law; or, if he condemned her, to accuse him to the Roman Governor, of a breach of the ordinance that forbade the Jews punishing their criminals with death.

This picture confirms the truth of the position, that the highest perfection of the art of painting consists in character and expression. Its irresistible charm is derived neither from the richness of the colouring nor the purity of the design; but from the heavenly sweetness expressed in the features and attitude of Christ, the deep confusion of the guilty woman, and the malignant cunning of the Pharisees. The harmony of his tones, the sweetness of his colouring, and his large, vigorous execution, assign Varotari a distinguished rank after Titian, on whose works he formed his taste.

The brilliant merit of this piece hardly allows us to remark the anachronism of giving a pair of spectacles to one of the Doctors of the Law, and a volume with leaves, in the modern form, to another.

This picture is in the Belvedere Gallery at Vienna: Lord Stafford possesses a copy of it, attributed to Pordenone.

Width, 7 feet 9 inches; height, 5 feet 10 inches.

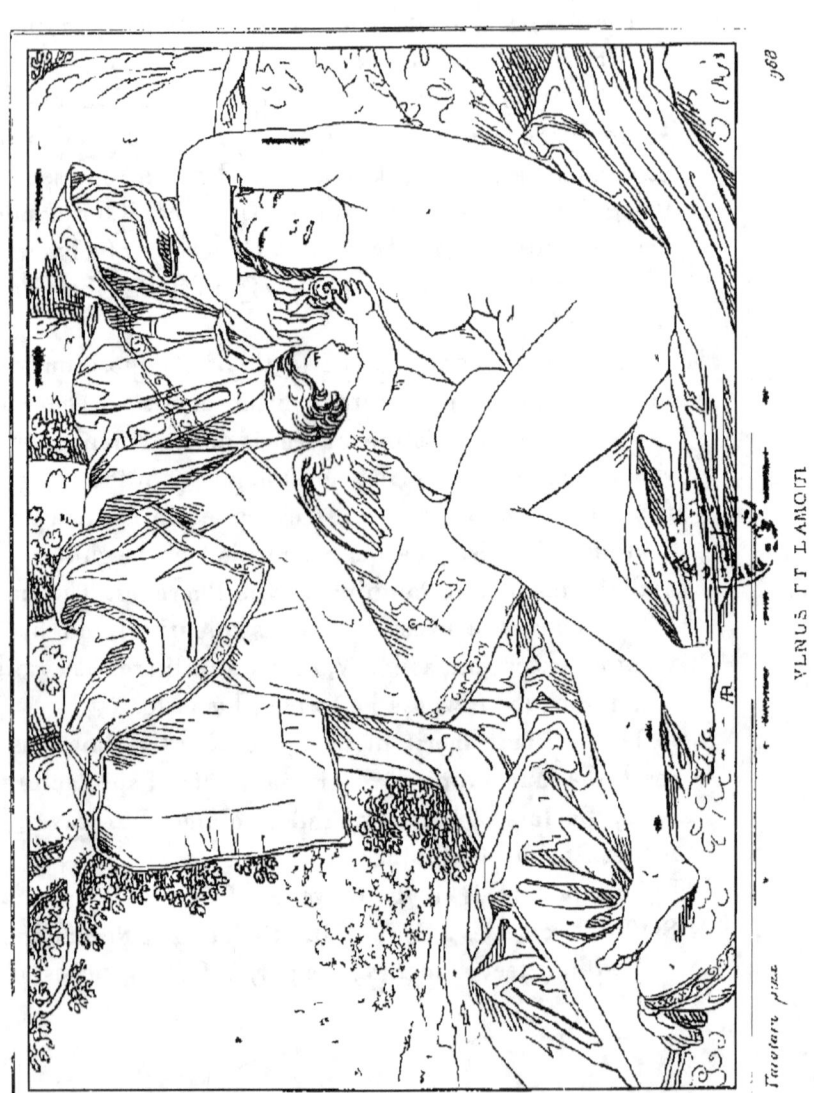

Taraval pinx. VENUS ET L'AMOUR

ÉCOLE ITALIENNE. ⁓ A. VAROTARI. ⁓ MUSÉE FRANÇAIS.

VÉNUS ET L'AMOUR.

Une femme entièrement nue, couchée sur de riches étoffes, jetées négligemment au pied de quelques grands arbres, dont on ne voit pas le haut : tel est le sujet que nous voyons ici, et que d'abord on pourrait prendre pour une simple étude. Mais, en l'examinant, on verra que la pose gracieuse de la figure et l'expression voluptueuse de la physionomie sont des caracteres suffisans pour faire reconnaitre la déesse de Cythere. Elle tient à la main une rose legèrement ouverte, et l'Amour, qui est près d'elle, semble vouloir faire épanouir cette fleur charmante en la touchant légèrement avec son doigt.

En voyant cet ouvrage, on peut avoir une idée exacte du talent d'Alexandre Varotari, plus connu sous le nom de Padouan. Ce peintre, habile coloriste, a cherché à imiter les ouvrages de Titien. Ses tableaux sont très-rares hors des états de Venise, et souvent même dans ce pays on ne rencontre que des copies faites par quelques-uns de ses nombreux éleves.

Ce tableau fait partie du Musée du Louvre ; il s'en trouve une répétition dans la galerie de Lucien Bonaparte, et elle a été gravée au trait lors de la publication de cette galerie.

Larg., 5 pieds 4 pouces ; haut., 3 pieds 9 pouces.

ITALIAN SCHOOL. ◦◦◦◦◦ A. VAROTARI. ◦◦ FRENCH MUSEUM.

VENUS AND CUPID.

A woman in a state of nudity, reclining on rich stuffs negligently cast at the foot of some large trees, whose tops are not visible, forms the subject here presented, which at first sight may be taken for a simple study. But on examination, the elegant attitude of the form, and the voluptuous expression of the countenance, are sufficiently strong to recognize in them the features of the goddess of Cytherea. She holds a rose slightly open in her hand, and Cupid who is near her, seems desirous of hastening the blowing of this charming flower, by the light touch he gives it with his finger.

The contemplation of this work affords an exact idea of the talent of Alexander Varotari better known under the name of Padouan. This painter who was skilful in colouring, has endeavoured to imitate the works of Titian, his pictures are very scarce out of the Venetian states, and often even there, copies are only seen by some of his numerous pupils.

This painting forms part of the museum of the Louvre, and has been engraved in out lines, for the gallery of Lucien Bonaparte where is a copy of it.

Breadth 5 feet 7 inches; heigth 3 feet 11 inches.

www.ingramcontent.com/pod-product-compliance
Lightning Source LLC
Chambersburg PA
CBHW071619220526
45469CB00002B/397